普通高等院校"十二五"艺术与设计专业系列教材

设计史

明兰 主编
张军 刘峰 副主编

清华大学出版社
北京交通大学出版社
·北京·

内 容 简 介

本书共分两篇，上篇主要介绍中国古代和中国近代艺术设计史，下篇则是工业大革命后的世界现代设计史内容，全方位介绍世界艺术设计发展的历程。本书以科学的态度，从不同的角度思考艺术设计史发展的规律，旨在诱发学生对艺术设计历史中的现象、规律进行理解与思考。本书具有独特的章节设计，每章后都提供了和本章内容相关的文献（均由著名的艺术设计理论家撰写），以供学生课后拓展阅读，增加学习趣味，引导学生思考。本书资料丰富，图文并茂，将普及艺术知识与提高鉴赏能力有机地结合起来，从而达到艺术教育的目标。

本书既可作为高等院校本科艺术设计专业师生的教学用书，也可作为考研学生和艺术设计爱好者的参考用书。

本书封面贴有清华大学出版社防伪标签，无标签者不得销售。
版权所有，侵权必究。侵权举报电话：010-62782989　13501256678　13801310933

图书在版编目(CIP)数据

设计史/明兰主编. —北京：清华大学出版社：北京交通大学出版社，2012.7（2024.1重印）

（普通高等院校"十二五"艺术与设计专业系列教材）
ISBN 978-7-5121-1043-4

Ⅰ.①设… Ⅱ.①明… Ⅲ.①设计–工艺美术史–世界–高等学校–教材 Ⅳ.①J509.1

中国版本图书馆 CIP 数据核字（2012）第 128495 号

设计史
SHEJI SHI

责任编辑：韩素华		特邀编辑：周志杰		
出版发行：清 华 大 学 出 版 社		邮编：100084		电话：010-62776969
北京交通大学出版社		邮编：100044		电话：010-51686414
印 刷 者：北京虎彩文化传播有限公司				
经　　 销：全国新华书店				
开　　 本：185×260　　印张：19.25　　字数：474 千字				
版 印 次：2012 年 7 月第 1 版　　2024 年 1 月第 7 次印刷				
印　　 数：14 001～15 000 册　　定价：98.00 元				

本书如有质量问题，请向北京交通大学出版社质监组反映。对您的意见和批评，我们表示欢迎和感谢。投诉电话：010-51686043，51686008；传真：010-62225406；E-mail：press@bjtu.edu.cn。

前言 Preface

以设计的"实用和审美统一的预先计划的造物活动"的这一本质来看,从旧石器时代就开始的中国工艺美术可谓是中国延续了几千年的设计活动。那优美的彩陶、庄严的青铜器、华丽的唐锦、典雅的宋瓷……,中国工艺美术以其悠久的历史、别具一格的风范、高超精湛的技艺和丰富多样的形态为整个人类的文化创造史谱写了充满智慧和灵性之光的篇章。到了18世纪末—19世纪中叶,从英国开始扩大到欧洲各国的工业革命引发了设计的根本性变革,改变了生产力的基本条件,带来了标准化、批量化、机械化的新的生产方式的变革,从而掀开了现代主义设计探索的新篇章,现代设计也进入了一个全新的时代。

如何弘扬民族文化,吸收接纳外来文化,加强学生人文素质培养,最终服务于现在和未来,是高校从事设计史研究和教学的老师们关注的重点。因此,本书的编写既注重工业大革命后的近现代设计史内容,同时又融合中国古代艺术设计史和中国近代设计史的内容,分为"华夏造物之美——中国艺术设计史篇"和"西方科技之美——世界现代设计史篇",做到中西兼顾、全面丰富。本书条理清晰,中国艺术设计史是以"原始社会"、"奴隶社会"、"封建社会"、"近现代"为章节的划分依据,系统地阐述原始时代至近现代中国艺术设计的发展成就、特点;西方艺术设计史则是以工业革命后的现代设计的发展为主线,主要从社会背景、设计思潮、设计运动、设计流派、设计家及其作品等几个主要方面,探寻设计艺术史流变的脉搏。本书具有实用性和普遍性,资料丰富,图文并茂,将普及艺术知识与提高鉴赏能力有机地结合起来,从而达到增强人文素质、陶冶情操的艺术教育的目标。在每个章节后都提供了和本章内容相关的阅读文献(均由著名的艺术设计理论家撰写),以供学生课后拓展阅读,引导学生思考,通古今之变,以史为鉴,古为今用。

本书由南华大学明兰主编,真诚感谢参与教材编写的四川师范大学的张军、南华大学的刘峰,特别感谢李晖、周芬芬老师提供的部分资料及李苗苗、程婷婷同学在图片处理工作中付出的努力。

本书在编写过程中引用了部分图片,并参考了部分文献资料,由于时间仓促未能及时与作者联系,在此表示诚挚的谢意及歉意。由于设计史论内容广博、发展过程错综复杂,加上编者的专业水平有限,书中尚有许多不足之处,希望广大读者给予批评指正。

编 者
2012年5月

设计史

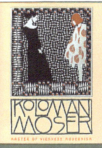

目录 Contents

华夏造物之美——中国艺术设计史篇

第1章　原始社会的艺术设计 ……………………………………… 3

1.1 　石器 …………………………………………………………… 4
　1.1.1 　旧石器时代 ……………………………………………… 4
　1.1.2 　新石器时代 ……………………………………………… 5
1.2 　陶器 …………………………………………………………… 6
　1.2.1 　彩陶发展概述 …………………………………………… 7
　1.2.2 　彩陶的装饰艺术 ……………………………………… 13
　1.2.3 　黑陶艺术 ……………………………………………… 15
1.3 　其他 ………………………………………………………… 17
　1.3.1 　编织 …………………………………………………… 17
　1.3.2 　纺织 …………………………………………………… 18

第2章　奴隶社会的艺术设计 …………………………………… 21

2.1 　青铜器 ……………………………………………………… 22
　2.1.1 　青铜工艺概述 ………………………………………… 22
　2.1.2 　青铜器的造型 ………………………………………… 24
　2.1.3 　青铜器的装饰 ………………………………………… 33
　2.1.4 　青铜器的造型设计及装饰艺术特征 ………………… 37
2.2 　陶器 ………………………………………………………… 39
　2.2.1 　陶器的品种 …………………………………………… 39
　2.2.2 　陶器的制作工艺 ……………………………………… 41
2.3 　雕刻工艺 …………………………………………………… 41
　2.3.1 　玉雕 …………………………………………………… 41
　2.3.2 　石雕 …………………………………………………… 43
　2.3.3 　牙骨雕 ………………………………………………… 43

2.4 染织和服饰 ……………………………………………………………… 44
　　2.4.1 染织 ………………………………………………………………… 44
　　2.4.2 服饰 ………………………………………………………………… 45
2.5 漆器 ……………………………………………………………………… 47

第3章　封建社会的艺术设计 …………………………………………… 49

3.1 战国、秦汉的艺术设计 ………………………………………………… 50
　　3.1.1 铜器 ………………………………………………………………… 50
　　3.1.2 漆器 ………………………………………………………………… 59
　　3.1.3 石雕和玉雕 ………………………………………………………… 67
　　3.1.4 染织和服饰 ………………………………………………………… 71
　　3.1.5 陶瓷工艺 …………………………………………………………… 74
　　3.1.6 金银器 ……………………………………………………………… 77
3.2 六朝时期的艺术设计 …………………………………………………… 77
　　3.2.1 陶瓷 ………………………………………………………………… 77
　　3.2.2 金属工艺 …………………………………………………………… 82
　　3.2.3 漆器 ………………………………………………………………… 83
　　3.2.4 染织 ………………………………………………………………… 85
　　3.2.5 石雕 ………………………………………………………………… 86
3.3 隋唐宋时期的艺术设计 ………………………………………………… 87
　　3.3.1 陶瓷 ………………………………………………………………… 88
　　3.3.2 金属工艺 …………………………………………………………… 97
　　3.3.3 漆器 ………………………………………………………………… 102
　　3.3.4 染织 ………………………………………………………………… 104
　　3.3.5 家具 ………………………………………………………………… 106
3.4 元明清时期的艺术设计 ………………………………………………… 108
　　3.4.1 陶瓷 ………………………………………………………………… 109
　　3.4.2 金属工艺 …………………………………………………………… 115
　　3.4.3 漆器 ………………………………………………………………… 119
　　3.4.4 染织 ………………………………………………………………… 121
　　3.4.5 家具 ………………………………………………………………… 124

第4章　中国近代的艺术设计 …………………………………………… 131

4.1 近代广告设计 …………………………………………………………… 132
　　4.1.1 近代广告的发展 …………………………………………………… 132
　　4.1.2 近代广告艺术 ……………………………………………………… 133
　　4.1.3 月份牌招贴广告 …………………………………………………… 135
4.2 近代商标设计 …………………………………………………………… 137
　　4.2.1 近代商标的发展 …………………………………………………… 137
　　4.2.2 近代商标的题材内容 ……………………………………………… 138
　　4.2.3 近代商标设计的发展历程 ………………………………………… 140

4.3 近代书籍设计 ·· 141
　4.3.1 中国传统书籍概述 ·· 141
　4.3.2 近代书籍装帧的发展 ·· 143
　4.3.3 近代书籍装帧的设计 ·· 148
4.4 近代建筑设计 ·· 149
　4.4.1 近代建筑的发展历程 ·· 149
　4.4.2 近代建筑的建筑类型 ·· 152
　4.4.3 近代建筑的建筑风格 ·· 155

西方科技之美——世界现代设计史篇

第5章　现代设计的开端 ·· 161

5.1 现代设计的萌芽 ·· 162
　5.1.1 现代设计产生的社会背景 ·· 162
　5.1.2 "水晶宫"国际工业博览会 ··· 163
5.2 工艺美术运动 ·· 165
　5.2.1 工艺美术运动产生的背景 ·· 165
　5.2.2 工艺美术运动的代表人物及其思想 ·· 165
　5.2.3 工艺美术运动的主要成就及杰出设计师 ································· 169
5.3 新艺术运动 ·· 176
　5.3.1 新艺术运动产生的背景 ·· 176
　5.3.2 新艺术运动在欧美各国的表现 ··· 177
　5.3.3 新艺术运动的贡献与局限性 ··· 195

第6章　现代设计运动 ··· 199

6.1 现代主义运动的萌起 ··· 200
　6.1.1 现代主义产生的背景 ·· 200
　6.1.2 现代主义设计的形式及特征 ··· 205
　6.1.3 现代主义的设计大师及其思想 ··· 207
6.2 德国工业同盟 ·· 213
　6.2.1 德国工业同盟成立的背景 ·· 213
　6.2.2 德国工业同盟及其代表人物 ··· 213
6.3 俄国构成主义 ·· 216
　6.3.1 构成主义产生的背景及特点 ··· 217
　6.3.2 俄国构成主义的理论及设计 ··· 217
6.4 荷兰风格派 ·· 220
　6.4.1 荷兰风格派形成的背景及其特征 ·· 220
　6.4.2 荷兰风格派的代表人物及设计 ··· 221
　6.4.3 风格派对现代设计的影响 ·· 225
6.5 包豪斯 ··· 226
　6.5.1 包豪斯的历史 ··· 226

6.5.2 包豪斯的发展历程 ·········· 227
　　6.5.3 包豪斯的设计教育 ·········· 232
　　6.5.4 包豪斯的现代设计成就 ·········· 236
　　6.5.5 包豪斯的影响 ·········· 240

第7章　国际主义设计运动 ·········· 245

7.1　概述 ·········· 246
　　7.1.1 国际主义的起源 ·········· 246
　　7.1.2 国际主义的发展 ·········· 246
7.2　美国 ·········· 249
　　7.2.1 美国职业设计师 ·········· 250
　　7.2.2 战后美国设计的发展 ·········· 253
7.3　英国 ·········· 257
　　7.3.1 战后的英国设计 ·········· 257
　　7.3.2 丰裕社会下英国设计的发展 ·········· 259
7.4　德国 ·········· 260
　　7.4.1 战后重建时期的德国设计 ·········· 260
　　7.4.2 战后德国的设计教育 ·········· 261
　　7.4.3 德国设计发展 ·········· 262
7.5　意大利 ·········· 264
7.6　斯堪的纳维亚 ·········· 269
　　7.6.1 瑞典 ·········· 269
　　7.6.2 丹麦 ·········· 270
　　7.6.3 芬兰 ·········· 272
7.7　日本 ·········· 273

第8章　后工业社会的多元化设计 ·········· 283

8.1　概述 ·········· 284
8.2　后现代主义的设计 ·········· 284
8.3　其他设计风格 ·········· 289
　　8.3.1 新现代主义 ·········· 289
　　8.3.2 波普风格 ·········· 290
　　8.3.3 解构主义 ·········· 291
8.4　21世纪的设计 ·········· 293
　　8.4.1 绿色设计 ·········· 293
　　8.4.2 非物质设计 ·········· 295
　　8.4.3 人性化设计 ·········· 295

参考文献 ·········· 299

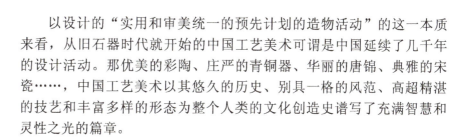

华夏造物之美

中国艺术设计史篇

　　以设计的"实用和审美统一的预先计划的造物活动"的这一本质来看，从旧石器时代就开始的中国工艺美术可谓是中国延续了几千年的设计活动。那优美的彩陶、庄严的青铜器、华丽的唐锦、典雅的宋瓷……，中国工艺美术以其悠久的历史、别具一格的风范、高超精湛的技艺和丰富多样的形态为整个人类的文化创造史谱写了充满智慧和灵性之光的篇章。

第1章

原始社会的艺术设计

设计史

1.1 石 器

在我国，原始社会为距今200万年至4 000多年前的漫长时期。这一时期，人类赖以生存的主要工具是石器，又称石器时代。根据不同的发展阶段，又可分为以打制石器为标志的旧石器时代和以磨制石器为标志的新石器时代。

1.1.1 旧石器时代

1. 旧石器时代早期（距今170万年至20万年前）

早期打制石器以北京周口店遗址的发现最为典型，这些石器都有明显的人工打击痕迹和使用过的痕迹，主要有"砍砸器"和"尖状器"。"北京人"的石器制作十分粗糙，打制上也没有严格的方法，技术上也显得不熟练，主要为形体较大的砍砸类石器（见图1-1与图1-2）。从这些石器的形体尺寸看，宽度多在15～18 cm，正好适合于手握，这说明原始人在制造石器之前已经有了明确的预想蓝图，在选取石块的过程中包含了对形态与功能的思考，这本身就是一种设计观念的体现。

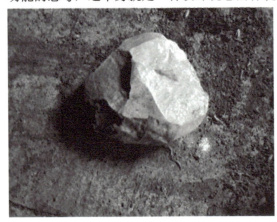
图1-1 砍砸器（旧石器时代）

图1-2 北京猿人制造石器

2. 旧石器时代中期（距今约20万年至5万年前）

旧石器时代中期的人类遗址以山西丁村和内蒙古河套、北京山顶洞等为代表。这一时期的人类逐渐从动物群中分离出来，为自己建造了一个较为独立的生活区域。因此这一阶段石器的类型大为增加，打制技术有了明显提高。除原有的砍砸器外，还出现了"三棱尖状器"、"刮削器"、"小石片"等各种为了满足日常生活需求的小型石器，如"三棱尖状器"是用以挖掘根茎类植物的工具（见图1-3），"刮削器"则是对一些果实进行去皮或剥去所捕获动物的皮，以及用来分割食物（见图1-4）。石器的制作呈现出由粗陋到比较精致、由一次加工到二次加工、由功能单一化到专门化和多样化发展的趋势。

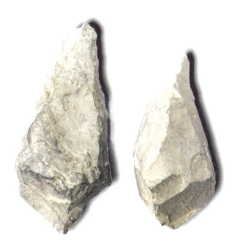

图1-3 三棱尖状器（旧石器时代中期 山西丁村出土） 图1-4 刮削器（旧石器时代中期 山西许家窑出土）

3. 旧石器时代晚期（距今约5万年至1万年前）

进入旧石器时代晚期，人类开始能够制作经过打磨并钻孔的磨制石器，石器的类型越来越丰富，出现了石尖、石箭、石刀等分工更为明确的劳动工具（见图1-5）。这一时期，产生了最初的原始审美意识，原始人开始借助想象思维创造出另一种更高层次的工艺美术品——装饰品。在我国，这类装饰品的最早实物是距今1万8千年前旧石器时代晚期"山顶洞人"用石头、骨头、贝壳等经过精心磨制和钻孔而后穿戴起来的"串饰"（见图1-6）。这种用染成红色的绳子穿起来的"串饰"被当做美的象征长期佩戴，以满足原始人心理上的愉悦。

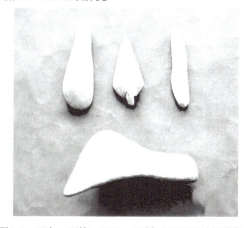 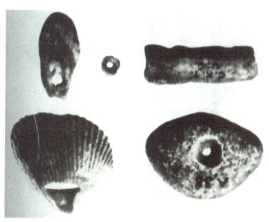

图1-5 石尖、石箭、石刀、石剡（旧石器时代晚期 连城出土） 图1-6 山顶洞人的骨针和装饰品

1.1.2 新石器时代

到了约1万年前，远古祖先进入到了以使用磨制石器为标志的新石器时代。这时，出现了原始农业、畜牧业和手工业，原始人不仅制造和使用磨制石器，还发明了制陶术，修建起半地穴式房屋建筑，从远古的狩猎采集生活方式跃进到原始耕种的定居生活。

新石器时代在石工具制作上的进步主要表现为在打制的基础上进行钻孔和磨光等工艺。磨制工艺的普遍使用使石器器形规整,并日趋定型化,提高了效用性(见图1-7～图1-9)。中晚期发达的穿孔工艺使石刀、石斧、石铲、石镰等都装上了木质或骨质的把柄,使用起来更省力和安全。对不同功能的工具还能有意识地依照石器种类和用途的不同,去选择石料。一般是以硬度较大的玄武岩、石英岩、矽质灰岩等制作石斧、石锛、石凿等;用硬度较小、易于成片剥离的变质岩、页岩制作石镞、石刀等;用燧石、玛瑙、碧玉、蛋白石等矽质砾石制作细石器。石器作为一种工具设计,具备了设计所要求的从预想、选料到加工、成型等必备的程序。新石器时代的器型具备了对称、均衡等形式美的基本法则,通过不同材料的组合以实现功能优化的设想,制作时实用性的强调等,均体现了设计这一因素的作用。

图1-7　穿孔石斧

图1-8　石铲

图1-9　穿孔石刀

与此同时,原始装饰品在新石器时代得到迅速发展。红山文化中发现了大量石(玉)璧。仰韶文化中发现有石环、石珠和石坠,石环磨得又光又圆;石珠多呈管状,中间有孔,以便成串;石坠有的用绿松石,颜色翠绿,有的间以黑瑕,非常美丽。尤其是到了新石器时代晚期,装饰品造型复杂、工艺成熟并能明确装饰的部位,如南京北阴阳营龙山文化的装饰品多种多样,主要有玛瑙、玉璜、玉管等。多在耳侧,应是耳饰;璜为半环形,当为项饰;玉管多出现在胸前或腰际,当为佩饰;还有圆形的石珠和三角形石坠等。新石器时代晚期还引人注目地出现了以玉琮、玉璧为代表的一类礼器,在良渚文化中屡经发现。这些玉琮取材讲究,纹饰别致,工艺水平很高,是当时的重器,具有权力象征的意义。玉石工艺本是人们在制作石工具过程中逐步认识而后分化出来的工艺品种,其制作工艺更加困难,说明了原始祖先的高超技巧和聪明才智。

1.2　陶　器

陶器是进入新石器时代除磨制工具以外的另一个重要标志,是这一时期最具特色的手工业。制陶的发明与人类开始定居生活及与火的使用有密切的关系,泥土或黏土经火焙

烧后而变硬，促使原始先民有意识地用泥土制作并焙烧成他们所需要的器物。在我国许多氏族公社的遗址里，都发现了陶窑的残迹及各类陶器残片。在艺术设计史上，陶器不同于以往的任何一种造物活动，它告别了人类仅仅依赖于利用自然材料进行艺术设计活动的历史，从而奠定了人类有意识地创造新材质的实践活动的最初基石。

陶器的生产在我国已有8 000年的历史，其中以黄河流域仰韶文化、马家窑文化的彩陶和龙山文化的黑陶为典型代表。

1.2.1 彩陶发展概述

彩陶是在打磨光滑的橙红色陶坯上，以天然的矿物质颜料进行描绘，用赭石和氧化锰作呈色元素，然后入窑烧制而成。因含铁，烧成后在橙红色的胎地上呈现出赭红、黑、白色诸种颜色的图案纹样。彩陶的分布地区很广，不同的地区形成了不同文化的彩陶工艺和艺术特色，因此也形成了不同的类型，其中以黄河中上游的仰韶文化和马家窑文化最为发达。下面根据其时间先后及艺术风格特点的不同，就以下几种主要类型做重点介绍。

1. 半坡型

半坡型彩陶发展时期为7 000到6 000年前，因1921年在西安半坡村新石器文化遗址中的发现而得名，主要分布在渭河流域，以陕西关中平原为中心向四周发展。

半坡型彩陶的品种有水器、饮食器、储盛器、炊器等，典型器型有圜底盆或钵、卷唇盆（见图1-10），其次为折（曲）腹盆或碗、小口尖底瓶（见图1-11）、敛口束腰葫芦形瓶等。其中，圜底盆或钵似乎是从完整的球体上截取的一部分，如果从中截取一半则为盆，截取大半或小半则为钵。原始人一开始就选择以球形为陶器的基本形体，这种形体对于陶土来说无疑具有很多优点，如容易成形、不易损坏、容量较大等。

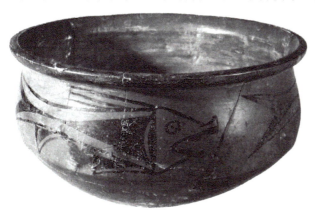

图1-10 卷唇圜底盆

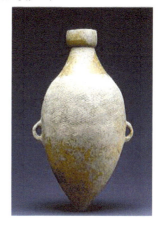

图1-11 小口尖底瓶

半坡型彩陶纹样简单朴素，以红底黑彩为主，写实纹样居多，主要有人面纹、鱼纹、鹿纹、蛙纹、鸟纹等，还有少量植物纹样（见图1-12与图1-13）。鱼纹是半坡彩陶中最具代表性的纹样，多饰于卷唇圜底盆的肩部或内壁，早期多用单体鱼纹，晚期则以复体鱼纹为多，即由两条或两条以上的鱼纹构成一组，表现形式也由写实逐渐向抽象化、几何化发展（见图1-14）。在众多学者探究鱼纹为何成为这一时期普遍的装饰纹样这一问题

上，当代学者李泽厚在《美的历程》中指出"动物形象到几何图案的陶器纹饰，具有氏族图腾的神圣含义"，并认为鱼纹就是半坡氏族的图腾。当时，半坡先民的经济生活为农业和渔猎并重，捕鱼作为一项重要的生产活动，使鱼在人们生活中占据着重要地位，鱼类惊人的繁殖能力使得半坡先民将其作为图腾崇拜的对象，并将其刻画在生活用品上。

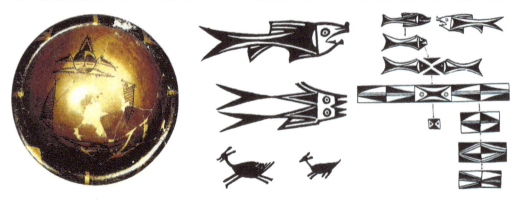

图1-12　人面鱼纹彩陶盆　　图1-13　彩陶上的鱼纹和鹿纹　　图1-14　鱼纹演化为几何纹的过程

除写实纹样外，半坡型彩陶还有不少抽象几何纹，一般均为直线，多组成折线纹、三角纹、斜线纹等，有的相交成网线，很少运用曲线，风格朴实而稚嫩（见图1-15与图1-16）。

图1-15　三角纹彩陶盆　　　　　　　　图1-16　网纹船形彩陶壶

2. 庙底沟型

庙底沟型彩陶是在半坡型的基础上发展起来的，因在河南陕县庙底沟发现而得名，发展时期为距今6 000年至5 000年前。分布地区以陕西关中为中心，东至山西南部、河南西部，西达甘肃的陇东、陇西、陇南，向西可达青海西部。

器型以大口鼓腹小平底钵为最典型，有折唇和敛口两种，其造型是在半坡型卷唇盆的基础上将底部向下拉出而成（见图1-17与图1-18）。此外还有敛口浅腹盆、敛口罐、长颈

罐等，与半坡型相比，彩陶造型从单纯向复杂多变方向发展。

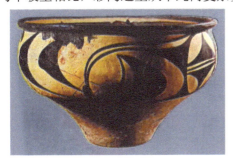 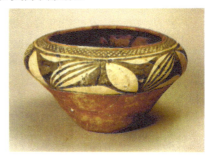

图1-17　大口鼓腹小平底钵（折唇）　　图1-18　彩陶连叶纹　大口鼓腹小平底钵（敛口）

庙底沟型彩陶的装饰纹样也同样呈现出这种发展趋势，由单纯的直线发展成流畅活泼的曲线，多在器物腹部形成一条连贯的横向装饰带。装饰纹样有圆点纹、回旋勾连纹、平行条纹等几何纹，也有花瓣纹、叶纹、鸟纹等写实纹样。纹样并无一定的程序，在图案构成上似乎掌握了一定的方法，如先定点后连线继而绘成黑白双关的效果，具有强烈的节奏感（见图1-19）。

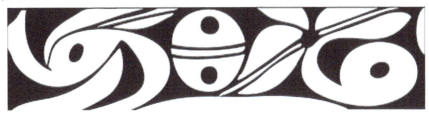

图1-19　庙底沟型彩陶装饰纹样

3.马家窑型

马家窑型彩陶主要分布在甘肃和青海部分地区，在艺术风格上继承了庙底沟型彩陶的许多因素。

马家窑型彩陶的造型除了半坡、庙底沟已有的盆、钵、碗、瓶外，更多的是形体较大的壶、罐、瓮等器形（见图1-20），以及束腰罐、双耳尖底瓶（见图1-21与图1-22）、三连杯等奇特的造型。

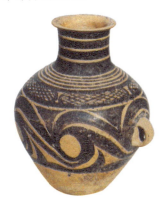 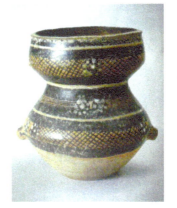 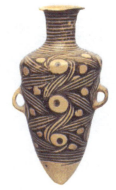

图1-20　螺旋纹罐　　　　图1-21　束腰罐　　　图1-22　螺旋纹双耳尖底瓶

马家窑型彩陶装饰丰满，从器物的口沿到接近底部，几乎都饰满了纹样。内壁彩绘是马家窑型彩陶的另一大艺术特色，不仅外壁绘有纹饰，内壁也往往满饰纹样。螺旋纹是马家窑型彩陶最有代表性的装饰纹样，与庙底沟型相比，对曲线的运用更加生动并富有韵律（见图1-23）。通常表现为三种形式：一是同心圆由小到大不断向外扩展；一是从中心弧线连接向外旋转，成为典型的螺旋纹；一是以点为中心，呈多方向向外旋动，布满装饰面。这种螺旋纹如自然界水波、树轮、皮毛等动植物天然形成的旋纹，以及它的不断扩展、生长感、力量感所给予人们的一种形式领悟和审美感受，从而在装饰纹样上产生共同的美的线形，具有旋动、流畅的艺术风格。

 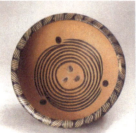 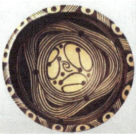 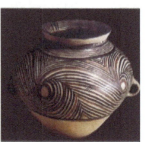

图1-23　马家窑型彩陶螺旋纹样

在马家窑型彩陶纹样中，还有舞蹈纹彩陶盆、蛙纹、水虫纹等。1973年青海大通县出土的舞蹈纹彩陶盆是马家窑文化彩陶中罕见的描绘人物形态的作品。在盆内沿壁上，用流畅的笔法勾出三块空白，在每一空白处以平涂的剪影手法画了五个手拉手的舞蹈人（见图1-24）。三列舞人绕盆沿形成圆圈，下有四道平行道纹，代表地面，盆中盛水时，舞人可与池中倒影相映成趣，整个画面透出一股天真、平淡、宁静的意境。

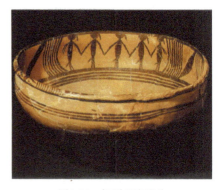

图1-24　舞蹈纹彩陶盆

4.半山型

半山型彩陶属于马家窑文化，因此也称为"马家窑文化半山类型彩陶"，因首次发现在甘肃宁定县半山地区而得名。距今约4 000多年，分布在甘肃、青海一带，东起甘肃中部，西至河西走廊，位置已逐渐西移。

半山型的典型器形为短颈广肩鼓腹的彩陶罐和彩陶壶，主体部分近似球体，器腹的直径与高相等或超过高度，小口、长颈为壶，短颈为罐或瓮，通常显得矮胖、敦厚。

半山型彩陶制作工整精美，器形比例和装饰法则已达到极高的艺术水平，此时彩陶的制作已进入繁荣期的顶峰。半山型彩陶除用黑色外，还运用红色，使色彩产生对比，通常是红色线纹和黑色锯齿纹相间使用，使装饰更富有层次感和立体感。纹样已逐趋程式化，较马家窑型有更大发展，常见的装饰纹样有以下几种。

（1）四联涡旋纹（或称螺旋纹）。联涡纹是半山型纹样的代表，有二个、三个、五个、六个螺旋圈的，但以四个为最多，故称四联涡旋纹。它由马家窑的螺旋纹演变而来，但更加规范化、程式化，有一定格律。它有大涡旋和小涡旋，大的涡旋中间多填以网纹、棋格纹、谷纹等，装饰在陶壶的肩腹部位（见图1-25）。

（2）锯齿纹。锯齿纹是半山型首创的纹样，它突破单一线条的单调感，而增进装饰变化感，产生活泼的艺术效果（见图1-26）。锯齿纹通常以黑线作彩陶瓶壶的口缘装饰，也有单用锯齿纹作彩陶器的装饰，别具一格。

（3）菱形纹、网格纹、棋格纹。菱形纹呈斜置的四边形，网格纹是多条纵横线呈网状，棋格纹则是方块黑白交错如棋格。在半山彩陶中，这几种纹样多用于空间衬地，或在旋涡纹中心作为填饰，具有工整规律的艺术效果（见图1-27）。彩陶上菱形纹、网格纹和棋格纹的描绘，表现出画者娴熟的技巧和高度的艺术水平。

（4）垂幛纹。垂幛纹是一种半弧向下相互连接如垂幕的纹样，它是半山型具有特色的纹样之一。半山型纹样多装饰在器皿的肩腹部，在装饰面的下缘，用垂幛纹收边，取得与器体的协调（见图1-28）。半山型彩陶也有全部用并列垂幛纹作装饰的。

（5）葫芦纹。葫芦纹是半山型的一种装饰格式，因其呈上小下大中间细的葫芦状，故以形命名。葫芦纹常构成上下颠倒连接的形的双关效果，其空间多填饰以细密精致的网格纹或谷纹（见图1-29）。

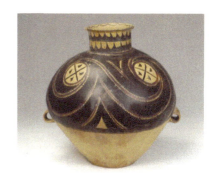

图1-25　四联涡旋纹彩陶壶

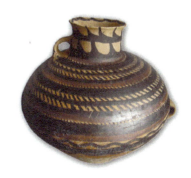

图1-26　锯齿纹高低耳壶

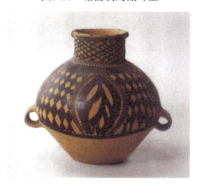

图1-27　菱纹网纹彩陶壶

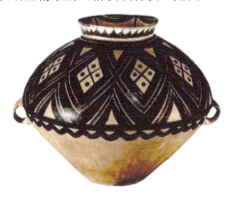

图1-28　菱纹彩陶罐　最下缘为垂幛纹

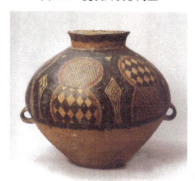

图1-29　葫芦纹彩陶罐

半山型彩陶的装饰很注意用大小不等、形状各异的局部图形来调整装饰面，精巧繁密、饱满凝重，是彩陶工艺中最为精美的。

5.马厂型

马厂型彩陶因首见于青海乐都马厂而得名，由半山型发展而来，其分布地区比半山更向西发展，以乐都、永昌等县出土最为丰富。

马厂型彩陶早期造型仍以壶、罐为主，罐的器身逐渐向高耸发展，多短颈。到了晚期，造型呈现小型化、多样化趋势，有直筒杯、提梁罐、双流罐、鸭形壶、豆、勺等（见图1-30与图1-31）。

四大圆圈纹是此时流行的装饰纹样，是由半山型的四联涡旋纹演变而来，即涡旋纹不相连接，只形成四个独立的圆圈。圆圈中饰以网纹、十字、棋格、回纹、"㸌"字等多种纹样，也有六大圈、十一大圈等形式，通常是在红线两边装饰以黑线，使红线更为显著（见图1-32）。此外还有一种人形纹（或称蛙纹），人形纹最早见于半山型，但不甚流行，到马厂型时期，人形纹非常发达，早期表现为完整的人形，有头、躯体、上举的上肢及蹲坐状态的下肢（见图1-33）；中期，省去头部，只留体干和两肢；最后，则只表现四肢，有的简化为折线纹。各类直线纹是这个时期的纹样特色，有十字纹、米字纹、井字纹、㸌字纹、回纹、卍纹、冂纹等多种，都是直线的连接和变化（见图1-34）。可以说，马家窑彩陶的装饰纹样日益简单和粗犷。

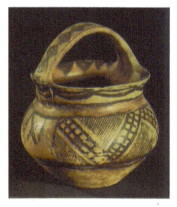

图1-30 波折纹提梁罐

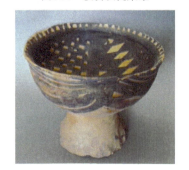

图1-31 彩陶豆

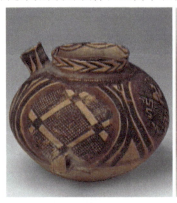

图1-32 四大圈纹带流罐

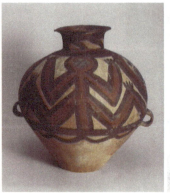

图1-33 人形纹彩陶罐

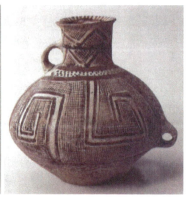

图1-34 回形网纹高低耳壶

马厂型彩陶盛行陶衣，即在陶器表面涂一层泥浆，先用黄褐色衬底，再施黑彩，以

加强装饰的色彩对比效果。

1.2.2 彩陶的装饰艺术

作为一种原始艺术，原始彩陶是远古先民们的一种"不自觉"的艺术行为。他们在造物的同时，把自己对自然的崇拜、对宇宙的敬畏之情表达得淋漓尽致。这些原始彩陶在此境遇中获得了独特的表现形式，传承与表征着艺术，为历史建基。

原始先民不仅创造出了丰富绝妙的装饰纹样，还会根据器皿的不同部位，运用不同的装饰花纹，使之与器皿的使用相适应。装饰纹样处于视觉容易接触到的部位，如彩陶壶、彩陶罐的主体装饰多在器身的肩部，而彩陶盆和彩陶钵大都装饰在盆或钵的内侧（见图1-35与图1-36）。又如在口缘部分，为了适应向外倾斜的斜面，多采用锯齿纹。这是因为在原始社会，器皿是放置于地上或地上的坑洞之中，在肩鼓部位及内表面装饰纹样，方便原始先民在上方的视觉观察。

图1-35　彩陶壶的装饰部位　　图1-36　彩陶罐的装饰部位

原始彩陶的纹样装饰也已具有了一定的程式和标准，出现了极好的符合美学原理的法则，如均衡、对称、连续、间隔、疏密、虚实等，这些形式美的法则使得彩陶这种古老的艺术样式在今天仍然散发着灿烂的光辉。

彩陶图案中形式美法则的运用，主要有以下几种。

1. 对比与和谐

对比是彩陶艺术纹样中运用最多、最普遍的一种艺术手法，表现在对点、线、面的对比、运动与静止的对比、繁复与简洁的对比、色彩对比等形式均进行了处理。如半山型彩陶螺旋纹装饰中，充分运用了黑白、大小、曲直、疏密、虚实等对比形式，在产生丰富变化的同时又能达到充满节奏和韵律的和谐之美（见图1-37）。

图1-37　半山型彩陶螺旋纹

2. 均衡与秩序

彩陶装饰纹样一般为对称形,能够达到视觉平衡。连续是一种没有开始、没有终结的非常严谨的秩序排列,是彩陶纹样中普遍应用的装饰形式。二方连续图案的表现方式,起于半坡文化的鱼纹,两条或三条鱼形图案,以及抽象化的三角形图案,都是构成二方连续的单元形,这种重复与反复可以获得严格规整的秩序感。到了庙底沟时期,这种构图技巧走向成熟,并作为装饰纹样的一个重要的艺术原则确定下来(见图1-38)。

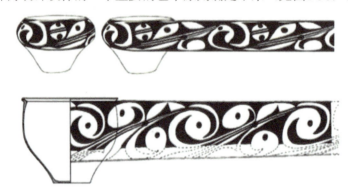

图1-38 庙底沟型彩陶装饰纹样

3. 双关与多效

双关法是彩陶工艺中一种卓越的装饰方法,分为形体双关和色彩双关。形体双关即一个整体破为两个互相对立而又互相关联着的相反而又相成的图形。如半山型彩陶的葫芦纹,正看是一个葫芦形,在两个葫芦形相连接的空间中是一个鱼形,两者相辅相成,互为衬托(见图1-39);色彩双关指黑白两色都可构成纹样,从黑色花纹看,以白色为底色;从白色花纹看,以黑色为底色。

图1-39 彩陶葫芦鱼纹壶(马家窑文化半山类型)

在使用多效法的史前彩陶器皿上，可以多角度欣赏彩陶上的装饰纹样，正视时是一个完整的装饰体，俯视时也是一个完整的装饰体，这是一个经过精密构思的装饰形式。精密的布局和形式，使这些彩陶看上去充满巧妙的趣味，恰到好处的布局也是有节奏有规律，富有形式美感。

1.2.3 黑陶艺术

黑陶诞生于我国新石器时代晚期，距今已4 000多年，是继我国中原和西部地区彩陶工艺衰落之后，在黄河下游和东部沿海的广大地区兴起的另一种文化。因1928年首次发现于山东章丘龙山镇，所以称"龙山文化"，因其以黑色陶器为其特征，所以又称为"黑陶文化"。

1. 黑陶的发展历史

龙山文化分布于黄河中下游的山东、河南、山西、陕西、江苏、湖北等省，以发展看可分为早中晚三期。

（1）早期龙山文化。早期龙山文化也称为"庙底沟第二期文化"，是根据河南三门峡庙底沟文化遗址的发现而确定的，为仰韶文化到龙山文化的过渡期，主要分布在豫西、晋南、关中一带。陶器以灰色为主，多为手制，口沿部分一般都经过慢轮修整，部分器物如罐类还采用器身、器底分别制成后再接合的"接底法"成型新工艺。

图1-40 单把鬲（客省庄第二期文化）

早期龙山文化陶器的器形还保留和继承了仰韶文化的某些特点，如敞口盆、折唇盆、敛口罐、尖底瓶等，同时也出现了鼎、豆、斝等器形。这一时期陶器的纹饰以篮纹为主，绳纹次之，也有划纹，有些陶器又在篮纹上面饰以数道甚至通身饰以若干道附加堆纹，用来加固器身。薄而光的蛋壳黑陶出土很少，多为陶鼎和陶斝，而无陶鬲，这是早期龙山文化的显著特征。

（2）中期龙山文化。中期龙山文化在中原地区是以河南龙山文化（又称后岗第二期文化）和陕西龙山文化（又称客省庄第二期文化）为代表，仍以灰陶为主，典型黑陶已有发现。纹饰以绳纹和蓝纹最普遍，器形的种类增多，有单把鬲（lì）、甑（zèng）、鬶（guī）、盉（hé）、斝（jiǎ）等（见图1-40）。

图1-41 高圈足镂孔黑陶杯

中期龙山文化在沿海地区以山东龙山文化（又称典型龙山文化）为代表，它以山东为中心，背讫辽东半岛，南至江苏北部。这一时期，薄而亮的蛋壳黑陶大量出现，是山东龙山文化的突出特征，代表了黑陶工艺的最高成就。由于黑陶黑亮的外表无须再加装饰，多素面或磨光，纹饰一般只有轮制而成的几道弦纹和划纹及镂孔等。器形常见的有鬶、高圈足镂孔豆和杯、鬼脸式腿的鼎等（见图1-41与图1-42）。

图1-42 黑陶鬶

（3）晚期龙山文化。晚期除山东龙山文化外，还发展到浙江北部和太湖周围地区，也称为良渚文化。良渚文化的陶器，以夹细砂的灰黑陶和泥质灰胎黑皮陶为主，也有红陶和灰陶。轮制较普遍。一般器壁较薄，器表以素面磨光的为多，少数有精细的刻划花纹和镂孔。圈足器、三足器较为盛行，代表性的器形有鱼鳍形或断面呈丁字形足的鼎、竹节形的豆、贯耳壶、大圈足浅腹盘、宽把带流杯等（见图1-43～图1-45）。鱼鳍形足陶鼎具有代表性，显出了南方的地域特色。

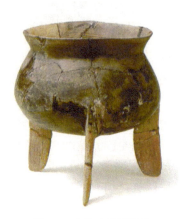 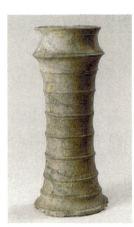 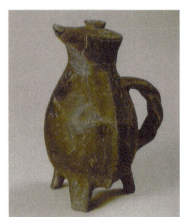

图1-43　红陶鱼鳍形足鼎　　　图1-44　灰陶竹节形瓶　　　图1-45　黑陶鸟形带盖盉

2.黑陶的工艺与造型

黑陶是在器物烧成的最后一个阶段，从窑顶徐徐加水，使木炭熄灭产生浓烟，并有意让烟熏黑而形成的黑色陶器。它是继彩陶之后，中国新石器时代制陶工艺出现的又一个高峰，堪称中国古代制陶工艺中与彩陶相媲美的又一光辉创造。

黑陶工艺具有"黑、薄、光、纽"四个特点。黑是指乌黑的色彩，薄是指器体很薄，有的厚度仅是0.1～0.2 cm，被称为"蛋壳陶"；光是指光泽的表面；纽是器物多有器耳或盖纽。与彩陶的装饰纹样相比，黑陶工艺则是以造型取胜。黑陶采用轮制，造型千姿百态，以复杂造型为主，简单造型较少，但都端庄优美，质感细腻润泽，具有一种如珍珠般的柔雅沉静之美。

黑陶的造型，尤其是高足杯、鬲、甗、鬶、盉、斝等新器形的出现都是为了适应生活实用的要求而出现的，体现了原始社会工艺者的实用与审美相统一的设计思想。如古代的炊器鬲，其足是由陶鼎的三足改进而来，把三个足变为肥大空心的袋状，可以扩大受热面积从而缩短烧煮的时间。不少器皿增加了器盖，有的盖还可两用，反转过来可以当做盘。有的器物增加了流，如鬶，便于倒取流质的食物。典型黑陶中的蛋壳黑陶杯造型洗练、有些近乎三点一线的单纯构成，给人一种严肃和冷静之感，高耸的形体似乎已超出了实用的范围（见图1-46）。事实上，蛋壳黑陶杯多在较大型的墓葬中发现，往往是单独摆放，不与其他的随葬物品混杂，可见其地位显要。加上蛋壳黑陶杯的造型一般都是头重脚轻，器

壁超薄易碎。因此推断这类器物不可能是生活中的日常用品，应是龙山文化时期富贵人家享用的随葬礼器，而且极可能是一种显示尊贵身份的礼器，那就意味着当时社会已产生阶级分化而即将告别原始的蒙昧。可以说，蛋壳黑陶杯的出现，即已掀开文明的曙光。

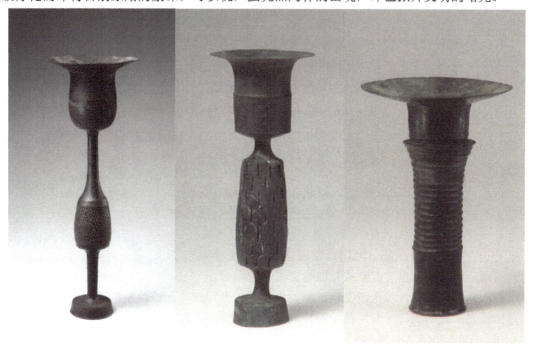

图1-46 蛋壳黑陶杯

1.3 其 他

在原始社会除了石器和陶器外，还有纺织、编织等工艺。

1.3.1 编织

我国的编织工艺有着非常久远的历史，从出土文物考察，新石器时代已有各种编织工艺。原始编织大概是从编结鱼网和鸟网起始，以后发展到编织席筐和织物等。据史书载，在伏羲氏时期，已"作结绳而为网罟，以佃以渔"，"网罟"就是一种捕鱼捉鸟兽的罗网。后来渐渐发展到用其他天然材料（如竹、藤、柳条和草等）编织各种生活用品，由于这些材料易腐烂不易保存，所以很少能见到实物，但是在半坡和庙底沟的彩陶的底面上都曾发现印有这种编织物的印痕。

浙江吴兴县钱山漾新石器时代遗址，发现有两百多件竹篾编制的各种用具，多用刮光的篾条编制，少数也用未加工的竹片。在出土的两百多件竹编样本中，品种非常多，有篓、篮、簸箕、谷箩、竹席及渔业、养蚕和农业的各种用具。编制方法，有一经一纬的"人"字纹；二经二纬的"人"字纹；梅花眼；菱形花格；经密纬的"十"字纹等。为了使竹器经久耐用，器物的体部用扁篾，边缘部分用"辫子口"。由此可见，原始人已在竹编实践中摸索出了实用和美观相结合的制作原理，从而使竹编器具具有了工艺美。

1.3.2 纺织

战国时人撰写的《吕氏春秋》、《世本》及稍晚的《淮南子》提到，黄帝、胡曹或伯余创造了衣裳。从出土文物方面考察，纺织的源头，可上溯到原始社会旧石器时代晚期。在北京周口店山顶洞人遗址中，发现有1枚磨制精致的骨针和141件钻孔的石、骨、贝、牙装饰品，证实当时已能利用兽皮一类自然材料缝制简单的衣服（见图1-47）。

进入新石器时代，原始先民开始了农耕畜牧，变被动向大自然觅取食物为主动生产繁殖生活资源，他们营造房屋，改变穴居野处的居住方式，男子出外狩猎、打制石器、琢玉；女子从事采集、制陶、发明纺麻、养蚕缫丝、缝制衣服，进入戴冠穿衣、佩戴首饰的文明生活。

图1-47 原始社会早期服饰复原图

新石器时代纺织技术得以发明，原始先民开始使用纺轮。纺轮是中国历史上最早用于纺纱的工具，是纺织纤维利用纺轮的转动捻成纺线，在当时可说是一种先进的纺织工具。从全国7 000余处较大规模的新石器遗址中均有石纺轮出土，如山西芮城县西王村仰韶文化遗址晚期地层原始工具石纺轮、陶纺轮的发现，湖北天门石家河发现的大量陶纺轮，形式不下10种。出土的早期纺轮，一般由石片或陶片经简单打磨而成，形状不一，多呈鼓形、圆形、扁圆形、四边形等状，有的轮面上还绘有纹饰（见图1-48与图1-49）。此外，在河姆渡文化遗址及龙山文化遗址都发现过织布的工具骨梭、木机刀及机具卷布轴等，织梭的创造大大提高了纺织的效率。

图1-48 纺轮 新石器时代（1）　　　　图1-49 纺轮 新石器时代（2）

1926年，在山西夏县新石器时代的遗址中发现过半个蚕茧，说明早在六七千年前祖先们就已开始养蚕抽丝。辽宁沙锅屯仰韶文化遗址出土的蚕形石饰、芮城西王村仰韶文化遗址出土的陶蚕蛹、浙江余姚河姆渡出土的蚕纹象牙盅都表明早在新石器时代，祖先就利用

蚕丝为自己的生活服务了。新石器时代还拥有较高水平的缫丝和织绢技术。浙江钱山漾出土的前4 700年的放在竹管中的丝织品,其精密度已和现在生产的电力纺的精密度相似。并有较好的韧性,说明在当时已能生产出较好的丝织品。中国丝绸之邦的地位,实际上从新石器时代已开始。

服装材料有了人工织造的布帛,服装形式发生了变化,功能也得到了改善。贯头衣和披单服等披风式服装已成为典型的衣着,饰物也日趋繁复,并对服饰制度的形成产生重大影响。贯头衣大致用整幅织物拼合,不加裁剪而缝成,胴身无袖,贯头而着,衣长及膝,是一种概括性或笼统化的整体服装。在纺织品出现之后,贯头衣已发展为一种定型服式,在相当长时期、极广阔的地域和较多的民族中普遍应用,基本上替代了旧石器时代部件衣着,成为人类服装的雏形。新石器时代除有笼统式服装外,还从一些陶塑遗物发现,有冠、靴、头饰、佩饰。

拓展阅读:李泽厚《美的历程》(节选自"有意味的形式"一节)

原始社会是一个缓慢而漫长的发展过程。它经历了或交叉着不同阶段,其中有相对和平和激烈战争的不同时代。新石器时代前期的母系氏族社会相对说来比较和平和安定,……仰韶型(半坡和庙底沟)和马家窑型的彩陶纹样,其特征恰好是这相对和平稳定社会氛围的反照。你看那各种形态的鱼,那奔驰的狗,那爬行的蜥蜴,那拙钝的鸟和蛙,特别是那陶盆里的人面含鱼的形象,它们虽明显具有巫术礼仪的图腾性质,其具体含义已不可知,但从这些形象本身所直接传达出来的艺术风貌和审美意识,却可以清晰地使人感到:这里还没有沉重、恐怖、神秘和紧张,而是生动、活泼、淳朴和天真,是一派生气勃勃、健康成长的童年气派。

仰韶半坡彩陶的特点,是动物形象和动物纹样多,其中尤以鱼纹最普遍,有十余种。据闻一多《说鱼》,鱼在中国语言中具有生殖繁盛的祝福含义。……那么,我们是否可以把它进一步追溯到这些仰韶彩陶呢?像仰韶期半坡彩陶屡见的多种鱼纹和含鱼人面,它们的巫术礼仪含义是否就是对氏族子孙"瓜瓞绵绵"长久不绝的祝福?……

社会在发展,陶器造型和纹样也在继续变化。和全世界各民族完全一致,占据新石器时代陶器的纹饰走廊的,并非动物纹样,而是抽象的几何纹,即各式各样的曲线、直线、水纹、旋涡纹、三角形、锯齿纹种种。关于这些几何纹的起因和来源,至今仍是世界艺术史之谜,意见和争论也很多。例如,不久前我国江南印纹陶的学术讨论会上,有人认为"早期几何纹印纹陶的纹样源于生产和生活……叶脉纹是树叶脉纹的模拟,水波纹是水波的形象化,云雷纹导源于流水的旋涡",认为这是由于"人们对器物,在实用之外还要求美观,于是印纹逐渐规整化为图案化,装饰的需要逐渐成为第一位的了"。这种看法,本书是不能同意的,因为,……它没有也不能说明为何恰恰你要去模拟树叶、水波。所以,本书以为,下面一种看法似乎更深刻和正确:"也有人认为……更多的几何形图案是同古越族蛇图腾的崇拜有关,如旋涡纹似蛇的盘曲状,水波纹似蛇的爬行状等。"

其实,仰韶、马家窑的某些几何纹样已比较清晰地表明,它们是由动物形象的写实而逐渐变为抽象化、符号化的。由再现(模拟)到表现(抽象),由写实到符

号化,这正是一个由内容到形式的积淀过程,也正是美作为"有意味的形式"的原始形成过程。即是说,在后世看来似乎只是"美观""装饰"而并无具体含义和内容的抽象几何纹样,其实在当年却是有着非常重要的内容和含义,即具有严重的原始巫术礼仪的图腾含义的。似乎是"纯"形式的几何纹样,对原始人们的感受却不只是均衡对称的形式快感,而具有复杂的观念、想象的意义在内……

如前所说,人的审美感受之所以不同于动物性的感官愉悦,正是在于其中包含有观念想象的成分在内。美之所以不是一般的形式,而是所谓"有意味的形式",正在于它是积淀了社会内容的自然形式。所以,美在形式而不即是形式。……但需要注意的是,随着岁月的流逝、时代的变迁,这种原来是"有意味的形式"却因重复的仿制而日益沦为失去这意味的形式,变成规范化的一般形式美。从而这种特定的审美感情也逐渐变而为一般的形式感。于是,这些几何纹饰又确乎成了各种装饰美、形式美的最早的样板和标本了。

思考题:

1. 简述新石器时代石制工具的艺术特征及对其背后设计思想的认识。
2. 简述原始社会彩陶的主要类型和特点,请举例说明。
3. 简述新石器时代龙山文化黑陶的艺术特点。
4. 阐述你对原始社会造物中形式与功能两者之间关系的认识。
5. 阅读李泽厚《美的历程》,结合课外阅读,谈谈你对原始社会彩陶纹样从写实走向抽象的理解和认识。

第2章

奴隶社会的艺术设计

原始社会晚期由母系氏族公社过渡到父系氏族公社，建立在血缘关系基础上的氏族公社逐渐发展为具有较大规模的部落联盟，夏朝就是其中发展起来的一个部落联盟，也是中国历史上的第一个王朝，也有史学家将其定义为我国的第一个奴隶制国家。

夏朝经过4 000多年的统治，最后被黄河下游的商部落推翻，建立了商朝。商朝（约前17世纪—前11世纪）因契被封于商，所以他的后世子孙商汤将自己建立的王朝称为"商"；至盘庚，又将国都迁往殷，所以商朝又称为殷商。到公元前8世纪，商又被生活于渭水流域的另一个古老部落周所灭，建立了西周王朝。殷商和西周成为我国历史上奴隶制的鼎盛时期。公元前770年，周平王迁都洛邑，历史上称为东周。东周以后出现了诸侯割据局面，进入春秋战国时期，而春秋战国之交也被看做是我国奴隶制和封建制的分界。

这个历史时期，生产力的发展促进了社会的分工，农业和畜牧、养殖业发展都比较快，手工业发达。伴随着社会分工的扩大，青铜冶铸、制陶、玉石骨牙雕刻、漆器及纺织等手工业的技巧日益精湛。夏、商、周时期的工艺美术以殷商和西周为主，这一时期的工艺品种有青铜器、陶器、漆器、染织等，其中，以青铜器的艺术成就最为突出，故有青铜时代之称。

2.1 青 铜 器

青铜是人类历史上一项伟大发明，它是红铜和锡的合金，也是金属冶铸史上最早的合金，因颜色灰青，故名青铜。青铜发明后，立刻盛行起来，从此人类历史也就进入新的阶段——青铜时代。这时人类历史上利用金属材料进行设计和造物的第一个时代，气势雄伟的后母戊鼎、精美绝伦的四羊方尊、大气磅礴的战国编钟、设计巧妙的长信宫灯……这些荟萃了工艺技巧与文化艺术的杰作，使得出现并不算最早的中国青铜文明后来居上，站在了世界的先进行列，并将青铜冶铸的技术推向了一个新的高峰。

中国使用铜的历史年代久远，在六七千年以前祖先们就发现并开始使用铜，在相当于夏代的二里头文化曾发现制铜作坊，有铜锅、铜范、铜渣等。1973年陕西临潼姜寨遗址曾出土一件半圆型残铜片，经鉴定为黄铜。1975年甘肃东乡林家马家窑文化遗址（约公元前3 000年）出土一件青铜刀，这是目前在中国发现的最早的青铜器，是中国进入青铜时代的证明。商周时期是青铜器发展的高峰时期，一些日用青铜器由于用于祭祀和典礼陈设而被赋予特殊意义成为礼器。尤其是到了西周，形成了完善的礼乐制度，用礼制来区分贵贱，明确等级，礼器更是成为统治阶级的象征。春秋以后，奴隶制开始衰落了，青铜器也开始走向下坡路。

2.1.1 青铜工艺概述

在中国以外的世界其他地区，青铜时代的大多数器物是用锤碟法锻造或用失蜡法铸造而成的。中国青铜器在铸造工艺方面有自己的特殊传统，采用的是合范法和失蜡法两种铸造工艺。在商周时期大量使用的是合范法，也是应用最广泛的青铜器铸造法，最早使用失蜡法则是在战国早期。

1.合范法

合范法最初是使用石范，由于石料不容易加工，又不耐高温，随着制陶业的发展，很快就改用陶范，也称泥范法。陶范铸造的工艺过程如下（见图2-1）。

（1）制模：用泥土按照器物原型雕刻成泥模，然后在上面雕刻纹饰，烘干。

（2）翻外范：将调合均匀的泥土拍打成平泥片，按在泥模的外面，用力拍压，使泥模上的纹饰反印在泥片上。等泥片半干后，按照器物的耳、足、錾、底、边、角或器物的对称点，用刀划成若干块范，然后将相邻的两泥范做好相拼接的三角形榫卯，而后晾干，或用微火烘烤，修整剔补范内面的花纹，这就成了铸造所用的外范。

（3）制内范：将制外范使用过的泥模，趁湿刮去一薄层，再用火烤干，制成内范。刮去的厚度就是所铸铜器的厚度。

（4）合范：将内范倒置于底座上，再将外范块置于内范周围。外范合拢后，上面有封闭的范盖，范盖上至少留下一个浇注孔。

（5）浇铸：将融化的青铜溶液沿浇注孔注入，等铜液冷却后，打碎外范，掏出内范，将所铸的铜器取出，经过打磨修整，一件精美的青铜器就制作完成了。

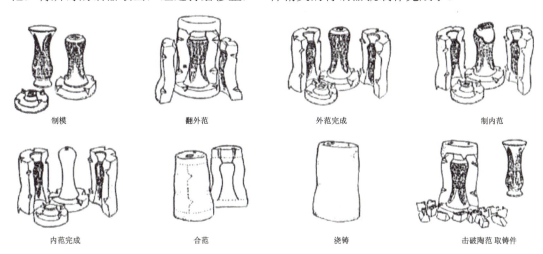

图2-1　陶范铸造工艺过程

在制作复杂造型的青铜器时，古人还采用了分铸法作为基本工艺原则。或者先铸器身，再在上合范浇注附件（如兽头、柱等）；或者先铸得附件（如鼎的耳、足等），再在浇注器身的时候铸界成一体。我国在商代早期就有了泥范铸造，商代中期达到鼎盛时期，用这种方法，古代工匠们创造出了像后母戊鼎、四羊方尊这样的旷世珍品。我国古代陶范铸造的又一个杰出成就，是叠铸法的早期出现和广泛应用。所谓叠铸法，是把许多个范块或成对范片叠合装配，由一个共用的浇道进行浇注，一次得到几十甚至上百个铸件。我国最早的叠铸件是战国时期的齐刀币。这种方法由于其生产率高，成本比较低，至今仍在广泛使用。

合范法的特点是一般一范只做一件，青铜礼器中找不出两个完全相同的器物，每一件青铜礼器都是独一无二的。

2．失蜡法

失蜡法就是今天被广泛应用的熔模铸造法，是把蜡雕刻成想要铸造的模型，然后在蜡的外面涂抹制作泥范，等泥范阴干之后，加热模型，使蜡熔化掉，此时再注入铜液，冷却后即可得到铸成的器物。下面以青铜熏炉为例介绍失蜡铸造的工艺过程（见图2-2）。

（1）用泥质范料塑制熏炉内范，使之阴干。

（2）在内范上贴蜡片。

（3）蜡片雕空、刻花纹。

（4）用蜡料塑制蟠龙形熏炉底座。

（5）塑制蜡质浇口、排气通道，并焊接成为整组蜡模。

（6）将范料稀释成泥浆，在蜡模表面反复涂敷，形成能够承受铜液浇注的厚度。阴干后，用草拌泥包覆于泥浆层外，制成整体陶范。

（7）浇口朝下，低温烘焙陶范，使蜡料熔化流出。

（8）烘焙陶范至600℃～900℃，待浇铸。

（9）浇注青铜液，冷却后脱除内、外陶范，割除浇冒口。

（10）铸成形状复杂的完整熏炉，精整并抛光。

失蜡法铸出的铜器既无范痕，又无垫片的痕迹，用它铸造镂空的器物更佳。用蜡料做模，可塑性和光洁度比泥模好，收缩性也比泥模小，可以省去泥模一些工序，它最大的优点就是克服了泥模对复杂器件无法脱模的缺点，可以直接浇铸出细密多层次的花纹（见图2-3）。河南淅川下寺2号楚墓出土的春秋时代的透雕夔龙纹铜禁是迄今所知的最早的失蜡法铸件（见图2-4）。此铜禁四边及侧面均饰透雕云纹，四周有十二个立雕伏兽，体下共有十个立雕状的兽足。透雕纹饰繁复多变，外形华丽而庄重，反映出春秋中期我国的失蜡法已经比较成熟。战国、秦汉以后，失蜡法更为流行。

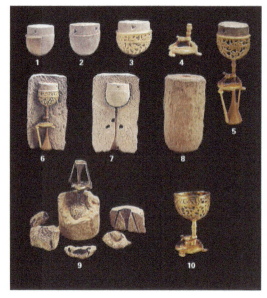

图2-2　青铜熏炉失蜡铸造工艺过程

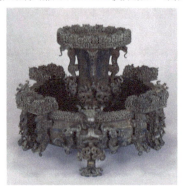 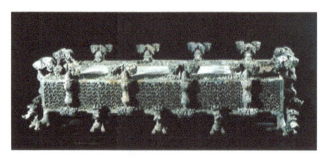

图2-3　曾侯乙尊盘（战国）　　　　图2-4　透雕夔龙纹铜禁（春秋）

2.1.2　青铜器的造型

根据生活用途的不同，青铜器大致可分为食器、酒器、水器、乐器、兵器、杂器、生产工具等类型，其中以食器和酒器居多。

1.食器

青铜食器主要是指烹饪和盛放食物的器皿，一般分为烹饪器和盛食器两大类。

1）烹饪器

（1）鼎。烹煮肉食的器皿，同时作为最主要的青铜礼器，它也具有在祭祀和宴飨等礼仪场合盛放肉食的功能，因此鼎也是一种盛食器。

鼎的使用时间在青铜礼器中是最长的。最早的青铜鼎出现于夏代晚期，随后一直沿用到两汉，魏晋时也偶有发现。鼎的基本器形有圆鼎和方鼎两种。前者是两耳、圆腹、三足（见图2-5）；后者是两耳、长方形器腹、四足（见图2-6）。在鼎的基本造型特征中，腹可以盛物，足可以扬火，耳可以穿杠搬运。

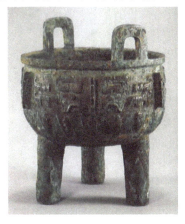 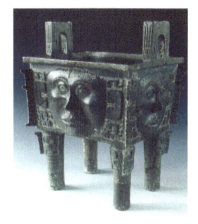

图2-5 青铜圆鼎（商）　　图2-6 人面纹青铜方鼎（商）

由于鼎的使用时间较长，在不同时期器形的变化也较大。圆鼎始于商前期，耳小直立于口缘上，三足为锥形，锥足中空和鼎腹相通，器壁薄、体轻；商晚期（殷商）方鼎数量增加，鼎腹由深变浅，两耳增大，足为圆柱形，鼎腹完整与足不通，器壁厚而体重；西周鼎腹趋浅，下腹趋于平底，耳渐外移，西周后期器身成半球形，圜底，敞口，足为兽蹄形；春秋晚期至战国，鼎大多有器盖，晚期盖通常有三环纽，反置可做盘用，由于加盖，耳进一步外移成侧耳，位于鼎腹的两边（见图2-7）。

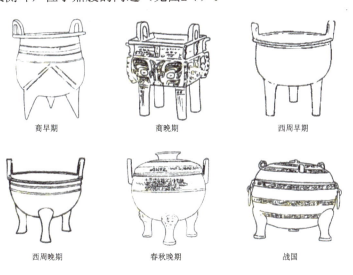

图2-7 鼎的造型

作为青铜礼器中的一个重要品种,鼎的使用也最为严格。西周鼎的使用渐渐制度化,按使用者的等级地位规定使用的数量,如天子用九鼎,卿用七鼎,大夫用五鼎,士用一或三鼎。

1939年出土于河南安阳的后母戊鼎(原名"司母戊鼎")为商后期铸品,鼎重875公斤,高133厘米,长110厘米,宽78厘米。后母戊鼎器型高大厚重,形制雄伟,气势宏大,纹饰华丽,工艺高超,是迄今为止出土的最大最重的青铜器,也是世界少见珍品,现陈列于中国国家博物馆(见图2-8)。

(2)鬲(lì)。鬲的用途与鼎相似,主要是用做烹煮食物的炊器,一般认为是炊粥器。鬲沿用的时间也较长,大约从商代早期一直使用到战国时期,特别在西周中期以后,鬲的使用比较盛行,常常是以偶数组合的形式使用的。

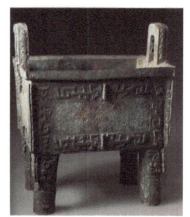

图2-8 后母戊大方鼎(商)

鬲的基本形式似鼎而作袋腹短足的样式,其腹部似三个丰满的袋足拼合而成,其下连接短足,这样设计可以增加受热面积,以提高实用效能。偶见有鬲腹作四个袋形拼合的四足鬲。商代鬲多腹深,身高大于腹径;至西周变为腹径大于身高的横宽式,且口沿外移并出现器盖;春秋战国时期,足逐渐变矮,平口无耳(见图2-9~图2-11)。

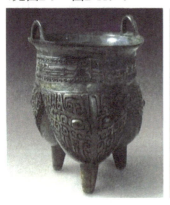 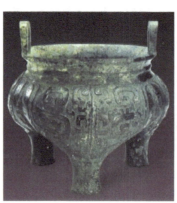 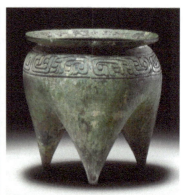

图2-9 兽面纹鬲(商)　　图2-10 公姞鬲(西周)　　图2-11 青铜鬲(春秋)

(3)甗(yǎn)。甗是蒸炊器,它由上体的甑与下体的鬲组合而成,甑用于放置粮食,鬲用于盛水,中间还有一层有十字形或直条形镂孔的铜片,叫做箅(bì),以通蒸汽,类似现代的蒸锅。最早的青铜甗出现在商代中期,一直沿用到战国晚期。虽然使用时间很长,但因其实用性较强而未能在青铜礼器中得到充足的发展,直到西周中期以后,甗才逐渐成为青铜礼器组合中比较固定的一种器物。

商代甗多为圆形、直耳、侈口、束腰、袋状腹，腹下设锥足或柱形足，器体厚重；西周的甗口微侈，腰间有铜箅，基本沿袭了商代形式，同时还出现了长方形甗；春秋战国时，甑和鬲进行分铸，既易于制作又便于使用。

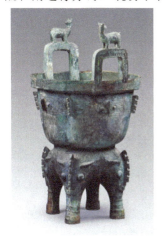 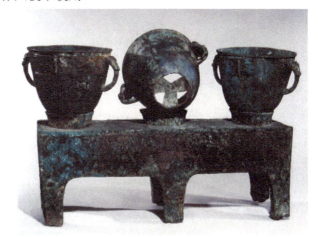

图2-12　兽面纹鹿耳四足青铜甗（商）　　图2-13　妇好墓三联甗（商）

2）盛食器

盛食器有簋（guǐ）、簠（fǔ）、盨（xǔ）、敦（duì）、豆等类型，以簋为最多。

（1）簋（guǐ）。食器中以簋为最多，相当于现在的碗，用以盛放黍、稷、稻、粱等粮食的器皿，始见于殷商，沿用至春秋。基本形体为圆腹，侈口，圈足。早期无耳；西周后有耳有盖，耳有双耳或四耳，且有耳垂，圈足下出现方座；春秋时出现去掉圈足的三足式簋或无足的形式（见图2-14～图2-16）。

在商代早期出现以后，逐步成为青铜礼器序列中一种主要的器物，其重要性仅次于鼎。至西周中期，簋的使用也是按照使用者的身份等级严格规定使用的数量，它一般是以偶数组合与列鼎配合使用的，如五鼎四簋、七鼎六簋等。

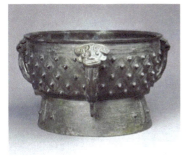 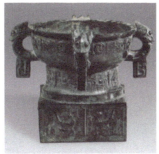 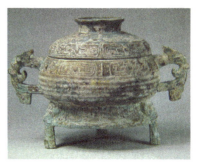

图2-14　乳丁纹三耳簋（商晚期）　　图2-15　铜鄂叔簋（西周早期）　　图2-16　青铜簋（春秋）

（2）簠（fǔ）。簠和簋一样，也是盛放黍、稷、稻、粱等粮食的器具。始于西周早期，盛行于西周末春秋初，战国晚期以后消失。长方形器皿，器盖和器身形状相同，大小一样，上下对称，合则一体，分则为两个器皿，器身和器盖各有四个短足。在西周早期为斜壁、浅腹，西周晚期至春秋战国变为直壁、深腹，有的盖口还设卡口（见图2-17与图2-18）。

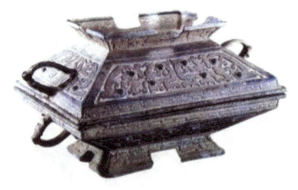

图2-17　夔凤纹簠（西周）　　　　　　图2-18　铸客簠（战国）

（3）盨（xǔ）。与簠同为西周后新增容器，是一种由簋演变而来的器形，有一些盨就自铭为簋。它的使用和簋一样，一般是作偶数组合。盨流行的时间很短，约出现在西周中期，盛行于西周晚期，至春秋后期便消失了。可分为两种基本形制：一种是长椭方形器体，腹壁一般较直，多为附耳；另一种是长椭圆形器体，其腹壁弧曲，多为兽首耳，下足为圈足四短足（见图2-19）。

（4）敦（duì）。敦是战国时期出现的新食器。器盖和器身通常都为半圆球形，各有三足或圈足，上下合成球形，盖可倒置（见图2-20）。还有一种是器身与器盖不完全对称或完全不对称的，这种敦的盖钮或提手的样式与器足的样式不一样。

（5）豆。豆主要是盛放腌菜、肉酱的器具，也可盛放饭食。早期有陶制的，铜豆始见于西周，形制为浅盘、粗柄、圈足，形式优美。春秋时期增加了盖，大大提高了实用性（见图2-21）。战国的豆通行为圜底圜盖，两耳，低柄式，也有浅盘无盖，高柄如灯者。

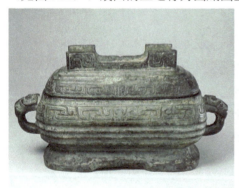
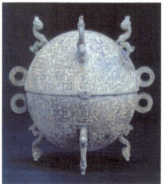
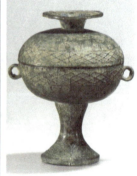

图2-19　鲁伯余盨（西周）　　　图2-20　青铜敦（战国）　　　图2-21　青铜豆（春秋）

2.酒器

中国酿酒历史悠久，可以追溯到新石器时代中期以前。商代的酿酒业已非常发达，我

国现存年代最早的酒就是从商代墓中出土的，装在一青铜卣（yōu）内。由于周朝推行禁酒令，酒器在周朝时逐渐没落。酒器根据功能不同可分为盛酒器和饮酒器两大类。盛酒器有壶（hú）、卣（yǒu）、尊（zūn）、罍（léi）、觥（gōng）、彝（yì）、盉（hé）等，饮酒器有爵（jué）、斝（jiǎ）、角（jué）、觚（gū）、觯（zhì）等。

1）盛酒器

（1）壶（hú）。铜壶始见于殷商，最初形制仿自陶壶的天然瓜瓢状。商代的壶圆腹、贯耳、圈足，有盖，壶的最大直径在腹的下部；到西周中期，盖为圈顶式，可倒置做杯用，增强了实用性，后期耳为环耳；春秋战国时期式样繁多，形态华丽，一般为长颈，肩部有两伏兽（见图2-22～图2-24）；战国时期的壶一般壶体的最大直径在腹的中部，除圆壶外，还有扁壶。

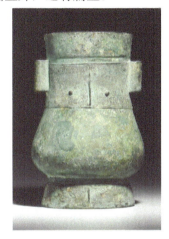 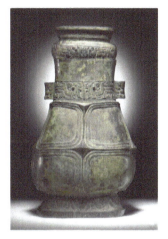 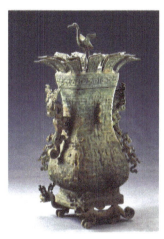

图2-22　青铜壶（商）　　图2-23　青铜凤带纹壶（西周中期）　　图2-24　鹤莲方壶（春秋）

（2）卣（yǒu）。卣是专门盛放鬯（chàng）酒的器具，鬯酒是用郁金草和黑黍酿造的一种比较珍贵的酒。卣流行在商代晚期和西周早期，到西周中期重食的体制确立以后，卣也就自然退出了青铜器序列之中。卣的形制多为圆形或椭圆形体，深腹，圈足，有盖和提梁，故俗称提梁卣（见图2-25）。此外还有鸟兽形卣，常见的有枭形、鸡形、豕形、虎形等（见图2-26）。商晚期偶有方形卣。

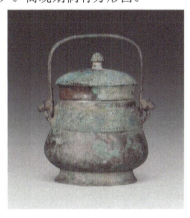

图2-25　提梁卣（商）　　图2-26　虎食人卣（商）

(3)罍（léi）。罍是大型盛酒器，盛行于商代晚期至西周中期。罍有方体和圆体两类，一般均有盖，小口、短颈、圆肩、深腹、腹壁斜直，最大直径在器肩与器腹的连接处，有圈足或平底两种形式。肩的左右两侧有錾（pàn），腹部正面的下部通常也有一个较小的錾，或称为鼻，可做倾倒酒液时提力之用（见图2-27）。

(4)尊（zūn）。尊从商代早期开始使用，直至战国时期，也是青铜器中使用时间较长的一种器物。尊的基本形制是：以圆形为主，亦有方形尊、大敞口、高圈足。另有一种鸟兽形尊，多使用于商代晚期，以鸟兽等动物形象为器形，造型奇特，如鸡尊、牛尊、羊尊、虎尊、豕尊、象尊、枭尊、鸭尊、鱼尊等（见图2-28）。

(5)觥（gōng）。即为盛酒器，也可以作为饮酒器，盛行于商代晚期至西周中期。一种形制为椭圆形或方形器身，圈足或四足，带盖，盖做成有角的兽头或长鼻上卷的象头状；另一种觥全器做成动物状，头、背为盖，身为腹，四腿做足（见图2-29）。觥的器形与兽形尊相似，其实在器形上有明显的区别：觥盖都做兽首连接兽的背脊式样，这样动物的颈部形成一个很自然的流槽，可以用来倾倒酒液。兽形尊的器盖均不连接兽首，盖均在动物的背脊上。

 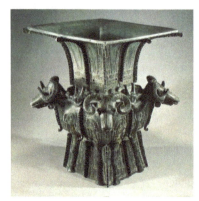

图2-27　青铜罍（西周）　　　图2-28　四羊方尊（商）　　　图2-29　青铜觥（商）

2）饮酒器

(1)爵（jué）。爵即是饮酒器，也可作为温酒器。夏代晚期的二里头遗址中已有出土，盛行在商代，西周以后使用渐少，至西周中期，已几乎不再使用。爵的基本形制为圆腹，前有长槽形的流，后有尖叶形的尾，口缘有两柱，杯体一侧有錾，下有三足，便于温酒。到殷商晚期，平底变为圜底，腹体拉长，整体舒展华美（见图2-30）。

(2)斝（jiǎ）。温酒器，多用于商代，在西周后绝迹。形制与爵基本相同，无尾无流，有柱，容量较爵大（见图2-31）。

(3)角（jué）。角为温酒器和饮酒器，形制也与爵相似，无柱，口部两端均作尖尾形。角形器出土很少，但其沿用的时间却和爵相似（见图2-32）。

(4)觚（gū）。饮酒器，始见于商，在西周后绝迹。觚为长筒形器体，底宽，腰

细,侈口,成喇叭花状,斜坡状高圈足。商早期矮而粗,商晚期高而细,造型十分优美(见图2-33)。

(5)觯(zhì)。饮酒器,在商代晚期开始使用,西周后绝迹。形制圆腹,侈口,束腰,圈足,有盖,整体似一个小瓶(见图2-34)。西周时偶有方柱形觯。

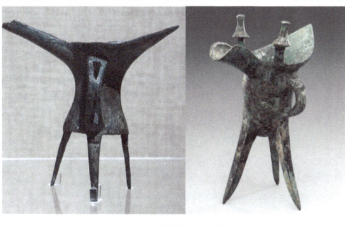
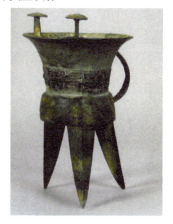

图2-30 青铜爵(左为夏 右为商)　　　　图2-31 青铜斝(商)

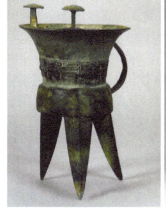
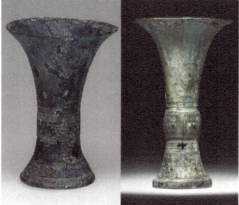
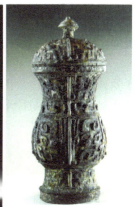

图2-32 青铜角(西周)　　图2-33 青铜觚(左为早商 右为晚商)　　图2-34 父乙觯(商晚期)

以上饮酒器爵、斝、角、觚、觯合称为五爵。

3)水器

水器主要用于盥洗,所以又称为盥器。主要有鉴(jiàn)、盘(pán)、匜(yí)等。

(1)鉴(jiàn)。盛水器,在铜镜大量生产之前用来照人容貌,此外还可沐浴、盛冰。鉴出现于春秋中期,盛行于春秋晚期和战国时期,与当时的钟、鼎、壶并称。鉴的形体较大,大口,折沿,深腹,平底或浅圈足,有两耳或四耳,形状类似现在的盆(见图2-35)。

(2)盘(pán)。承水器,用于盥洗。商周时期宴飨时要举行沃盥之礼,即净手之礼,需浇水于手,以盘承接弃水。形制为圆形,浅腹。商代盘无耳,圈足;西周中期后加耳,还出现方形盘;战国时无耳无足,成为汉洗的前身(见图2-36)。

(3)匜(yí)。注水器,为西周后新增的品种,在行沃盥礼时,通常与盘组合使

用，用匜注水，以盘承水。匜盛行于西周晚期到战国早期，以后随着沃盥礼仪的废弃，匜也逐渐退出了青铜器的序列。器形如瓜瓢，器身为长椭圆形，前有宽流，后有銴，多为四圈足，春秋出现三足或无足的匜（见图2-37）。

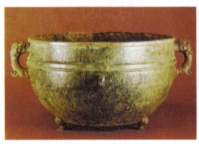
图2-35　青铜鉴（战国）

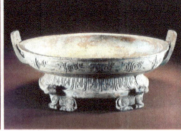
图2-36　兽足青铜盘（西周）

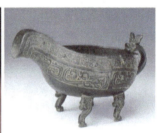
图2-37　陈子匜（春秋）

4）乐器

中国先秦时期的政治制度常被称为礼乐制度，作为这种制度的重要物质载体就是青铜礼器和青铜乐器，所谓的"钟鸣鼎食"正是反映了当时的场面。可见，青铜乐器在当时具有非常重要的作用，它不仅反映了古代的政治制度，也代表了中国古代的音乐文化。

商代青铜乐器以铙（náo）为主，基本形制似铃，铙口朝上，有中空的短柄，使用时手执或是插于座上，用槌敲打，常以大、中、小三个为一组的编铙出现。到西周后逐渐演变为钟，其使用与铙不同，钟口朝下，顶部有筒形的甬可供悬挂（见图2-38）。钟是用途最广泛的青铜打击乐器，使用时至少要三个以上方能组成音阶，故又称为编钟。到战国时更是出现几十件一组的大型编钟群。此外还有铃（líng）、钲（zhēng）、镈（bó）、铎（duó）、鼓（gǔ）等。

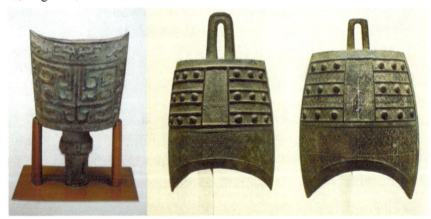
图2-38　左为青铜铙（商）　右为青铜钟（战国）

5）兵器

青铜兵器种类较多，有剑、戈、矛、钺（yuè）、戟（jǐ）、镞(zú)等。最常见的青铜兵器是钺，它是用于斩杀的刑具，因而又演化成为权力的象征。古代王者出师，手中常持

钺。其次是青铜弩与青铜剑，1965年出土的越王勾践青铜剑为一件难得的珍品。戈用于钩杀，矛用于冲刺（见图2-39）。把矛装在戈柲的上端既可刺又可勾杀的双重性能兵器称为戟，西周时代出现了矛戈混铸成一体的十字形戟，战国流行卜字形戟。

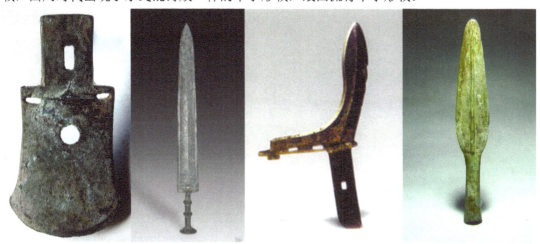

图2-39 从左至右依次为钺、剑、戈、矛

2.1.3 青铜器的装饰

青铜器的装饰艺术是古代青铜艺术的重要组成部分。这一时期，原始的全民性的巫术礼仪变为部分统治者所垄断的社会统治的等级法规，在上层建筑和意识形态领域，以"礼"为旗号，以祖先祭祀为核心，具有浓厚宗教性质的巫史文化开始了。因此，青铜器纹饰具有浓郁的宗教色彩。

装饰纹样及其内涵

青铜器的装饰纹样大致可以分为几何纹样和动物纹样两大类。其中，动物纹样又可以分为现实自然界的动物如牛、羊、猪、象、鸟、龟、蛙、鱼等，以及人类想象的动物纹样如饕餮、夔、凤鸟等。

1）几何纹样

西周中期以前几何纹样主要有云雷纹、勾连雷纹、涡纹、联珠纹、乳钉纹、方格纹、弦纹等；西周中期以后主要有环带纹、重环纹、窃曲纹、垂鳞纹等。

（1）云雷纹。云雷纹，也称"回纹"，是云纹和雷纹的合称，为商周时期青铜器上最常见的几何纹样。云雷纹以连续的回旋形线条构成，云纹用柔和回旋的线条组成，雷纹用方折角回旋的线条组成（见图2-40）。对于其含义，有学者认为是对云雷的自然崇拜，也有学者认为是从彩陶上的指纹演变而来。

商代早期青铜器，有用连续带状云雷纹作为主纹；商代中期青铜器，以兽面纹为主纹，兽面纹由大量云雷纹构成；商代晚期和西周早期云雷纹为地纹，填于兽面纹、龙纹、鸟纹等主纹的空隙处，起了地纹装饰作用；春秋战国的兽面纹、龙纹上，也有填入各种云雷纹变形纹的；从战国开始，云雷纹已发展为线条活泼的流云纹。

（2）勾连雷纹。由近似"T"形的线条互相勾连组成，再填以雷纹，故得名（见

图2-41)。多用于器边装饰,盛行于晚商至周初,战国时再度流行。

图2-40 云雷纹

图2-41 勾连雷纹

（3）乳丁纹。青铜器上较简单的纹饰之一，盛行于商周时期。纹形为凸起的乳突排成单行或方阵。乳钉若置于斜方格中，以雷纹做地纹，则称为"斜方格乳钉纹"、"乳钉雷纹"、"百乳雷纹"（见图2-42）。

（4）涡纹。也称"囧纹"，盛行于商周时期。纹样为在一个圆形图案中，以一个或略凸起的圆圈为中心，沿边有数条弧线向同一方向弯曲，如水涡激起状，因此也有人称为"水纹"。称"囧纹"的则认为涡纹是"火纹"，以旋转的弧线表示火焰的流动，象征光明和永恒之意（见图2-43）。

图2-42 乳丁雷纹

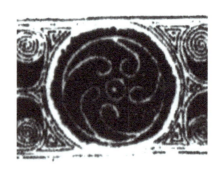

图2-43 涡纹

商代早期的涡纹是单个连续排列的，商代中晚期至春秋战国时期，一般与龙纹、目纹、鸟纹、虎纹、蝉纹等相间排列。通常施于簋、鼎、爵、斝、壶和卣上。

（5）环带纹。环带纹为波浪起伏的连续带状纹样，也称"波纹"或"波曲纹"，盛行于西周中后期和春秋初期。在波浪形分割的上下空间里填以眉形或口形等纹样，通常组成二方连续纹样，施于铜壶、簋的腹部，作为主纹；也有装饰于器物底部；个别的有两、三层相重作为器物整个装饰的（见图2-44）。

（6）窃曲纹。窃曲纹和环带纹一样成为西周中期以后青铜日用器的主要纹样，由两端有回钩的倒卧"S"形线条构成。《吕氏春秋·适威》："周鼎有窃曲，状甚长，上下

皆曲，以见极之败也。"事实上，窃曲纹是一种由龙纹或动物纹变形演化形成的纹饰，所以也称兽体变形纹（见图2-45）。

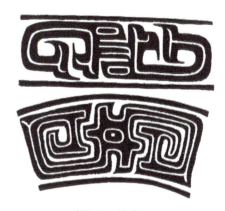

图2-44 环带纹　　　　　　　　　　　　图2-45 窃曲纹

（7）重环纹。盛行于西周中后期。由略呈椭圆形的环连续组成带状纹样，环有一重、两重、三重，环的一侧形成两直角或锐角（见图2-46）。

图2-46 重环纹

2）动物纹样

（1）饕餮纹。也被称为"兽面纹"，盛行于商代至西周早期，多装饰于器物的主要部位，以鼎最为突出。饕餮这个名称最早见于《吕氏春秋·先识览》："周鼎铸饕餮，有首无身，食人未咽，害及其身，以言报更也。"饕餮作为贪欲的象征，其形象为动物的面部，大眼，双耳，以鼻梁为中线，两侧对称排列，面目狰狞而庄严。商周时期的礼器上，多见饕餮纹样，因为饕餮被认为与祭祀相关的宗教仪式相关（见图2-47与图2-48）。

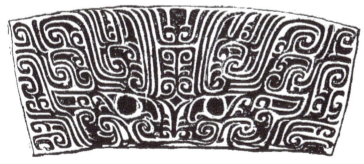
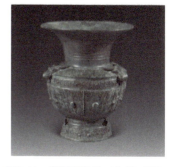

图2-47 饕餮纹　　　　　　　　　图2-48 青铜饕餮纹三牛尊（商）

（2）夔纹。也称"夔龙纹"，夔龙是传说中一种形似龙的怪兽，盛行于商代至西周早期。《说文·夂部》："夔，神也，如龙一足。"夔的形象多为一角、一足、口张开、尾上卷，但是青铜器上的夔纹，并不都是一足的，也有二足或根本无足的。大多做侧面描写，常两两相对组成饕餮纹，单独存在时又以各种形式适应于不同的装饰面中，出现双头

夔纹、三角夔纹、蟠螭纹等（见图2-49）。

图2-49　夔纹

（3）凤鸟纹。凤最初的形象是玄鸟，《诗经·商颂·玄鸟》说："天命玄鸟，降而生商"。和龙一样，它也是上古人民想象出来的综合了多种动物的形象而创造出来的。《韩诗外传》里描述，"夫凤之象，鸿前而鳞后，蛇颈而鱼尾，龙纹而龟身，燕颔而鸡啄。"商代凤鸟纹多短尾，头向前，身体成一字形。西周凤鸟纹多长尾高冠，鸟长翎垂尾或长尾上卷，作前视或回首状，基本为"S"形构图。在青铜器上大多作对称排列，且很少处于主要地位，多饰于鼎、簋、尊、卣、爵、觯、觥、彝、壶等器物的颈、口、腹、足等部位（见图2-50与图2-51）。

图2-50　凤鸟纹　　　　　图2-51　垂冠凤鸟纹青铜簋（西周）

（4）蝉纹。青铜器蝉纹，蝉体大多作垂叶形三角状，腹有节状条纹，无足，近似蛹，四周填云雷纹；也有长形的蝉纹，有足，也以云雷纹作地纹（见图2-52）。盛行于殷末周初，主要装饰在鼎、爵的流上，少数觚、个别盘上也饰有蝉纹，其取意大约是象征饮食清洁的意思。

图2-52 蝉纹

2.1.4 青铜器的造型设计及装饰艺术特征

从原始社会进入阶级社会,统治阶级特殊的政治需求和生活需求使得工匠们在两个方面表现出了杰出的设计才能,一是在造型设计方面,二是在装饰艺术方面。

1. 青铜器的造型设计特征

中国青铜器的造型设计,观其整体可谓静中寓动、方中寓圆,大气周正而气度非凡,总的来说有以下几个特点。

1)器型多样

器型可以分为几何形类、象生形类、综合形类三大类。

圆体、方体、圆柱形体等几何形体是青铜器造型设计采用最多的形体,如各种圆鼎、方鼎、簋、尊等。其设计的基本出发点就是容器的容纳功能,因此,自古至今容器大多设计为圆形就是因为圆形器物的容量最大,制造和使用也比较方便。尊、爵、卣等同为贮酒的容器,因不同的功能而形成不同的造型。

象生形青铜器的造型设计法也可以称为仿生设计,主要是以牛、猪、羊、虎、鱼等动物为造型对象,如虎尊、鸭尊、象尊等。很多象生形的青铜器造型还采用了双关借用的方法,独具匠心。殷墟妇好墓出土的一对青铜枭尊,在大枭的体后,利用尾部的三角形转折处又设计塑造了一只展翅的小鸟,因势造型,因势利导。

综合性设计则是综合以上两种设计方法而成,即一个器物上既有几何形,又有象生形。著名的四羊方尊将羊的象生造型和几何形的器皿设计巧妙地结合在一起,整体造型设计伟岸挺拔,充满勃发的气势和活力。

2)造型奇特,结构端庄凝重

青铜器是雕塑艺术与工艺、设计艺术结合的产物,其奇特而充满神秘感的造型设计令人叹为观止。此外,稳定端庄的结构、大方凝重的造型是我国青铜器共同的特征,无论是大型的器物还是小件器皿,都具有那种肃然不动、屹然鼎立的结构和气度,折射出民族特有的自信和美学精神的追求。

3)功用性强

物的功能是设计所要考虑的首要因素。受社会政治思想所制约的青铜器的设计仍然具

有良好的功能性。如盛酒器青铜卣和青铜罍都具有足够容量的深腹，卣的提梁和盖、罍的小口和盖都为酒的保存和搬运提供了方便。

2. 青铜器的装饰艺术特征

从用途上看，商代青铜器是以祭祀用器为主，具有宗教意义。周代是以礼器为主，具有人事的意义。春秋战国时期的青铜器已失去祭祀和礼器的特性，以生活实用器为主。青铜器功能上的转变使得装饰题材和艺术风格也发生了变化，饕餮、夔、龙和凤等一些离奇变形的动物图案为商和西周前期的主要纹饰，写实的纹样几乎不见，手法严谨刻板，缺乏生气，构成多严正的对称形，图案镂刻精密、繁缛、多重叠形式，神秘森严，反映出奴隶制盛期"礼治"的严厉气氛。春秋战国时期的青铜器，无论是它的器皿造型还是装饰纹样，都已摆脱了商周时期的那种凝固、宁静、神秘、威严的感觉。传统的动物纹进一步抽象化，变化为几何纹，并出现了一些反映社会现实生活的题材，如宴乐、涉猎、战争等。较典型如"宴乐攻战纹铜壶"，这个铜壶装饰分成三个横带面：上面描写采桑、射箭、狩猎；中间描写宴乐射猎；下面描写战争。由于每个横带面的处理手法各不一样，造成丰富多彩的艺术效果（见图2-53）。战国在我国历史上是处于激烈的变革时代，即从奴隶社会转向封建社会，农奴变为农民加上铁器的利用，大大提高了生产力。由于物质的丰厚，形成了战国时期的灿烂文化，造型艺术随之也发生了很大的变化，形成了战国装饰艺术的特殊风格，冲破了前期神秘、狞厉、静止的艺术格局，开创了秦汉以后的整个装饰艺术的新道路。

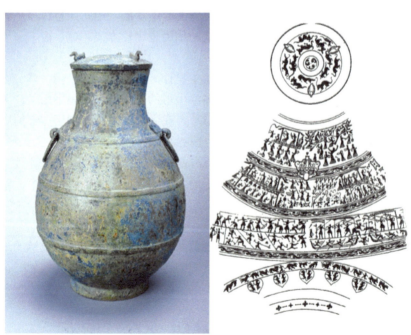

图2-53 宴乐攻战纹铜壶

青铜器的装饰艺术特征总的来说，表现为以下几点。

1）装饰的对称形式

青铜器的装饰纹样多以对称形式呈现，主要是受青铜器的制作与成型技术的限制，青铜器用模块制作花纹，左右对称的方法使制作更工整和准确。此外，对称的格式也最能体现商周青铜艺术神秘、威严的审美氛围。如饕餮纹、龙纹等常以两个对称的侧面组成一个正面的头部，同时又表现了对象的侧视面，构思绝妙。

2）装饰的层次美和节奏美

以殷商时期的三层花式为典型代表，三层花式装饰多为主纹和底纹相结合，主纹通常是单独适合纹样的动物纹样，底纹为细密的云雷纹，主纹上再勾刻以细线，因此又被称为"三叠法"。此种装饰形式使得青铜器层次分明，异常华丽。西周时期青铜器以二方连续为主要构图形式，春秋战国则是构成上下左右连续的四方连续纹样，很少用三层花形式，但它统一而不单调，繁复而不凌乱，给人以节奏美感。

3）装饰与造型相结合

根据器形的不同变化，运用了不同的装饰。主体纹样放在视线的中心部位——也就是器形的主体部位——在器物的口、足、耳等处可以看到纹样随器形做出的变化。

2.2 陶　器

这一时期的青铜艺术成就突出，但是青铜器的高昂成本使得其只能为奴隶主阶层的少数人所享用。从全社会的生活日用品的使用上看，陶器仍然占有一定比例，其工艺技术也有一定的发展。如在郑州的商代遗址二里岗文化中曾发掘出14座陶窑和一批小型房基。陶窑分上下两部分，上面是窑室，下边是火膛和火门，中间以带圆孔的窑箅相隔，箅下有长方形土柱支撑。出土大量陶片、烧坏变形的废品和制陶用的陶拍子、陶印模等。陶器多为泥质盆和甑，也有少量夹砂器类，反映了当时的陶器作坊是有分工的。

2.2.1 陶器的品种

在陶器品种上，除原有的灰陶、黑陶及南方的印纹陶外，成功烧制了白陶和釉陶。

1.灰陶

商代遗址出土的陶器以灰陶为主，占全部出土陶器的百分之九十以上，主要有用于日用器的泥质陶和用于炊煮器的夹砂陶。泥质陶是指用经过选择、淘洗的陶土制作的陶器，又称"细泥陶"。为使陶坯烧制受热时不易裂开，特意在陶土中掺入一定数量的砂粒和其他碎末而制作的陶器叫夹砂陶。器形主要有作炊器的鬲、罐、甑，作饮器的爵、觚、杯，作食器用的簋、豆、钵、鼎，作盛器的盆、瓮、大口尊、罐、壶等。

商代早期的灰陶纹样以印痕较深的绳纹为主（见图2-54），另有少量磨光素面及磨光面上拍印的云雷纹、双钩纹、圆圈纹；商代中期的主要纹饰有饕餮纹、夔纹、方格纹、人字纹、花瓣纹、云雷纹、涡旋涡、曲折纹、连环纹、乳钉纹、圆圈纹、火焰纹等，其中以饕餮纹组成的带条最多；商代晚期到西周，纹饰仍以绳纹为主，另有一些刻划纹、凹线纹、弦纹、附加堆纹、镂孔等，商代中期盛行的饕餮纹、云雷纹、方格纹等带条状精美图

案纹饰在这一时期陶器上已很少见到；到春秋时期，灰陶的装饰更趋简单，多为粗绳纹和瓦纹。

2. 白陶

白陶是一种胎质呈白色的陶器，由于白陶洁白晶莹产量少，主要为上层阶层所享用。早在6 000多年前的大汶口文化时期就发现有以瓷土或高岭土为原料的白陶器，商代晚期白陶烧制达到了高峰。商代晚期白陶器在河南、河北、山西、山东等地的遗址或墓葬中均有出土，以安阳殷墟出土为最多。此时的白陶器不仅选料精细，而且制作相当规整、精致，器表又多饰有饕餮纹、夔纹、云雷纹、曲折纹等精美花纹图案，形制和纹饰都有仿制当时的青铜礼器（见图2-55）。商代以后，由于瓷器的出现，白陶便迅速衰落了。

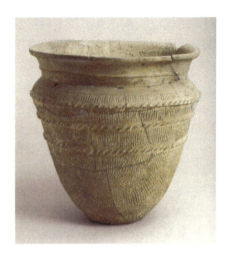

图2-54　灰陶大口尊（商早期）

3. 釉陶

釉陶是在陶器上出现了涂饰的一层玻璃质的釉，具有隔水、易清洗、光泽、美观的特性。陶器上使用釉，最早出现于商代，釉色青绿而略带褐黄，是陶向瓷的过渡，因此又称为"原始瓷器"。瓷与陶的区别在于瓷器的原料不是陶器所用的一般的黏土，而是高岭土，因其主要产于江西景德镇的高岭乡而得名。此外，陶器的烧造温度要高于陶器，陶器一般在1 000℃左右，瓷器一般在1 250℃以上。商周时期原始瓷器在黄河流域和长江流域的广大地区都有发现，尤以长江以南地区发现为多。器物大多是尊、罍、簋、壶、匜、盂、豆、罐、鼎、杯等盛器，至春秋战国时期也有一部分盂、錞于等仿青铜礼器（见图2-56）。

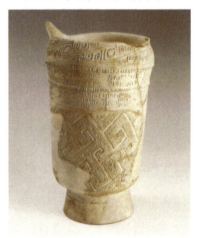

图2-55　白陶刻花尊（商）

4. 印纹硬陶

新石器时代晚期在长江中下游和东南沿海地区生产的一种质地坚硬、表面拍印几何图案的日用陶器。质地比一般陶器细腻。原料含铁量较高，烧成温度也比一般陶器高，颜色多呈紫褐、红褐、黄褐、灰褐或青灰色。西周是印纹硬陶生产的发展时期，器形多为瓮、罐、瓿等，纹样有叶脉纹、云雷纹、人字纹、绳纹、方格纹、回纹、曲折纹、菱形纹、波浪纹等。

除了上述日用陶器外，商周遗址中还出土了用于供排水的陶管和宫殿顶部的板瓦、瓦

当等建筑用陶，以及动物陶塑。春秋晚期的制陶工艺有了新的突破，暗纹陶和彩绘陶在战国、秦汉时期形成高潮。

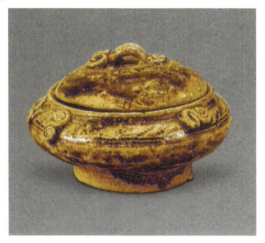

图2-56　原始瓷盖盂（西周）

2.2.2　陶器的制作工艺

早期原始彩陶最初的成型方法有捏制法和泥片贴铸法，前者是最早的手工制陶方法，后者是用粘湿的泥片在一个类似内模的陶垫外面一块一块地敷贴成一个陶器形状，在新石器时代早期文化中普遍都是采用这种方法制陶。后来逐渐摸索出一种新的手工成型方法，即泥条盘筑法。其法是先将泥料制成泥条，然后圈起来一层一层地叠上去，并将里外抹平，制成所需陶器的雏形，在器底的内部都保留有泥条盘旋的痕迹。

轮制法是更进一步的制陶工艺。用轮制法制成的陶器，器型规整，厚薄均匀，器物表面留有圆环状轮纹，在一些新石器时代的陶器内壁上可以很清楚地看到这种轮纹。到了大汶口文化时期尤其是龙山文化时期，轮制已普遍使用。进入封建社会后，又发明了模制法，即将陶泥填入模中，制成陶坯，待半干时取出。商周时期的陶器主要为轮制和模制，对少量不规则器形等仍采用手制。

2.3　雕刻工艺

中国的雕刻工艺有着悠久的历史，早在新石器时代已经出现了雕刻装饰品，山东大汶口曾出土雕刻有花纹的象牙梳、牙雕筒等。商周时期雕刻工艺得到迅速发展，有玉雕、石雕、牙骨雕等。

2.3.1　玉雕

由于商代宗法礼制十分完备，玉器已成为帝王垄断的珍宝，品种繁多，除了具有宗教色彩的器物外，也有工具、生活用品、佩饰及陈设用玉器。商代早期的玉器以河南偃师二里头遗址和郑州二里岗遗址的出土物为代表，有玉圭、玉琮、玉璜、玉刀、玉戈、玉璋、玉钺、玉铲和兽面纹柄形器（见图2-57、图2-58）。玉圭、玉璋、玉戈都是此时新出现的

器形，器体极薄，如琢有阴线纹饰的七孔玉刀，长65厘米，宽9.6厘米，厚不过0.1～0.4厘米；玉璋长48.1厘米，宽7.8厘米，这类大型薄片器不堪实用，应是礼仪用器。商代晚期指盘庚迁殷以后，由于殷墟王陵区的11座大墓均被盗，劫余幸存的玉器极少，仅有玉戈、玉戚、玉刀、鸮形玉佩、水牛形玉佩等少量物品。在妇好墓则出土了755件玉器，连同1949年后发掘出土的商代晚期玉器有1 200件以上。最令人叹服和最为成功的是这一时期开始有了大量的圆雕作品，此外玉匠还运用双线并列的阴刻线条（俗称双勾线）有意识地将一条阳纹呈现在两条阴线中间，使阴阳线同时发挥刚劲有力的作用，而把整个图案变化得曲尽其妙，既消除了完全使用阴线的单调感，又增强了图案花纹线条的立体感。

周代玉器总的来说主要作为礼器使用，体现周代的等级名分制度，是皇家用玉，也是玉器发展史上的一个高峰，它开拓的斜刀及大斜刀的雕刻方法，影响了后世玉器的雕刻。西周最典型的玉器是玉璜，雕刻精美，是装饰玉器类的精品（见图2-58）。西周早期玉器有戈、钺、戚、玦、璜、珩及人、虎、兔、牛、兽面、鸟、鱼等，器型简单，勾勒清晰，类似殷墟出土的简化型玉器，也有的仍保留着商代晚期玉器的遗韵和形迹。如洛阳东郊西周早期墓出土的玉立人，大头细身，臣字眼，几乎完全沿袭了商后期玉人的形式。西周中期玉器有戈、钺、戚、匕、虎、牛、兔、鹿、龙、兽面、鸟、鱼及柄形器等。其中不少带穿孔薄片动物玉雕，轮廓简洁、线条洗练、特征鲜明。西周晚期玉器有戈、钺、戚、璜、玦、人、牛、龙佩、龙凤佩等。这一时期玉器出现了一种非常明显的变化，即由窃曲纹、勾连夔龙纹、蟠虺或蟠螭等图案演化成阴线或双勾的细密纹样，与当时的青铜器装饰一脉相通。如村里集西周晚期墓出土的玉璜、玉兽面就是这类细密纹饰的新型玉器。

图2-57　玉刀（商晚期）

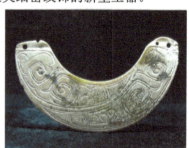
图2-58　玉璜（西周）

从出土西周玉器来看，西周300余年的玉器是新的风格逐渐取代商玉风格，从商玉立体的、平面的、繁复的、简单的多种类型的玉器，逐步转化为薄片状、平面阴线刻为主的玉器，较多地沿袭了商玉线条简练的做工，后期又出现了一种前所未有的阴线细密纹饰玉器。传世玉器如故宫博物院收藏的双凤纹玉柄（见图2-59），作琴形，柄首有镂空2个心形孔，凤长冠细颈，多岐翎尾，双凤相对，上下两层，均以双勾阴线琢饰。

图2-59　双凤纹玉柄（西周）

2.3.2 石雕

商周时期石器的生产仍占重要地位,主要为实用工具,也有石雕的陈设品、日用器及乐器。商代社会中盛行万物有灵的原始宗教观,因而石雕艺术家尤其善于表现形形色色的动物世界。大型的动物石雕多见于安阳殷墟。商周石雕工艺,用刀简练、刚健,能够对复杂的形体作简单的概括。侯家庄出土的石鸭,造型粗重,周身有线刻纹饰,是一种不拘泥原形的再创造,除了尖喙和突目,其余细部皆被略去,其下双足粗细不一,是为了支撑平衡,也避免了单调感,其身上的羽毛和双翼则用线刻纹表示。其中,武官村大墓发现的虎纹石磬是当时石雕艺术的代表作(见图2-60)。

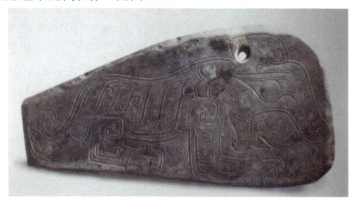

图2-60 虎纹石磬(商)

2.3.3 牙骨雕

商代发现有规模较大的牙骨作坊,在这些作坊里有用动物的骨、角、牙等制作的各类工具、日用品和装饰品。商代遗址出土的牙骨雕制品很多,光从安阳殷墟出土的象牙雕制品就有象牙杯、象牙碟、象牙鹗尊、雕花象牙梳,还有数以百计的用于镶嵌的象牙饰片等。1976年,殷墟妇好墓中出土了1 928件精美器物,其中牙骨雕制品就达567件,这些牙骨雕刻品中,艺术品、装饰品占90%以上。与新石器时代的牙雕相比,商代牙雕更注重雕刻技艺的运用,其雕刻风格与同期的玉雕基本相似,浅浮雕应用广泛,多层次的高浮雕很少见有,当时流行的牙雕工艺,主纹用浅浮雕表现,再略做减处理,然后填以绿松石、孔雀石或蚌片,以加强色彩的艳丽,产生对比效应。商代牙雕器的纹饰与当时青铜器上的纹样相似,有异曲同工之妙:狰狞的饕餮纹,神异化的龙形纹饰,都生动地反映出中国奴隶社会的一些时代特征。妇好墓出土的象牙杯,杯身用象牙根段制成,象牙根段为空心,因材造器,巧具匠心。杯形似觚,侈口薄唇,腰部内束。杯身外刻有精细的饕餮纹、夔鋬龙纹和鸟纹,纹饰的门、眼、眉、鼻均嵌有绿松石,采用了镂刻、彩绘、染色等工序(见图2-61)。

商代的牙雕和骨雕之间,两者工艺上没有明显的区分。商代手工作坊遗址中存在的骨料和牙料堆放在一起的情况,说明

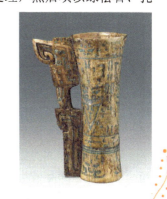

图2-61 象牙杯(商)

设计史

两者是在同一作坊制作的,牙雕和骨雕互相影响、渗透,艺术风格和题材亦有颇多相同之处。商代骨雕品种极多,除了骨雕生产工具和生活用品之处,还有许多装饰品和艺术品,是中国古代骨雕黄金时代,即使是生活用品,亦带艺术性,如小刻刀、勺、梳、发笄等在其柄端或器身刻有各种花纹,甚至把它雕成动物造型。

到西周时,牙雕已从骨雕中分离出来成为独立的生产部门,它的内部分工比较严谨,各个作坊大量制作单一品种,且多以生活器具为主,尤以牙骨笄、牙骨梳为多。在工艺技巧上,周代与商代分别不大,但制作水平有所提高,部分出土的圆锥形笄,圆度精确,弧形规正,故有人推测当时可能已经出现了原始手摇加工"车床"。西周牙骨雕的风格与商代不一样,商代华丽繁密,西周牙骨雕则凝厚结实、简朴典重,它的圆雕器物注重立体感,浮雕器物层次变化比较复杂。周代的牙雕主要作为饰品装饰在战车、家具、王室贵族的乘舆及精美的文房用具上,象牙饰品上雕刻的纹饰有三角纹、云雷纹、几何纹等,大都沿袭商代的风格。

2.4 染织和服饰

新石器时代晚期我国已有较成熟的麻布和葛布织品,从出土的陶塑遗物中也能了解到当时有冠、靴、头饰、佩饰等服饰特征。商周的染织和服饰,实物发现虽然少,而有关这一时期织、绣、染工艺和服饰的间接史料是丰富的。

2.4.1 染织

商代的甲骨文中已经有蚕、桑、丝、帛等与丝织有关的象形文字,表明当时丝织工业的发达。在商代人们对蚕十分重视,奉为蚕神,卜辞就有"蚕示三牢"记载,描述了对蚕神隆重的祭祀仪式。因此,商周时期的青铜器礼器和玉器上常出现有蚕的纹样。据说,我国从夏代起纺织品已成为交易物品,出现了纺织生产发达的中心城镇,形成了以纺织生产为业的专业氏族。至周代,已有了官办的手工纺织作坊,而且内部分工已日趋细密。大麻、苎麻和葛已成为主要的植物纤维原料,发明了沤麻(浸渍脱胶)和煮葛(热溶脱胶)技术。周代的栽桑、育蚕、缫丝已达到很高的水平,束丝(绕成大绞的丝)成了规格化的流通物品。纺织组合工具经过长期改进演变成原始的缫车、纺车、织机等手工纺织机器,劳动生产率大幅度提高。有一部分纺织品生产者逐渐专业化,因此,手艺日益精湛,缫、纺、织、染工艺逐步配套。从出土织品推断,最晚到春秋战国,缫车、纺车、脚踏斜织机等手工机器和腰机挑花及多综提花等织花方法均已出现。染色方法有涂染、揉染、浸染、媒染等。人们已掌握了使用不同媒染剂,用同一染料染出不同色彩的技术。

西周和春秋时期,很多青铜器和玉器都是用丝织品包裹入葬,因此在青铜器上往往留有明显的丝织品残迹。安阳殷墟出土的铜觯和铜钺上有菱纹、回纹织物的残痕,表明商代已经能织出菱形斜纹的商绮。大司空村殷墓曾发现一块麻布残痕"花土",在黑白相间的颜色上,还可以看出用黑色画成类似饕餮的图案。在商代遗迹已发现织有几何花纹和采

用强拈丝线的丝织物，周代遗物则已有提花花纹，春秋战国丝织物品种已发现有绡、纱、纺、縠、缟、纨、罗、绮、锦等，有的还加上刺绣，丝织物已经十分精美，多样化的织纹加上丰富的色彩，使丝织物成为远近闻名的高贵衣料。

2.4.2 服饰

商周是中国奴隶社会的兴盛时期，也是区分等级的上衣下裳形制和冠服制度及服章制度逐步确立的时期。

商代的服装由上衣和下裳两部分组成：袖口较窄，没有扣子；腰部束一宽边腰带；下裳即裙，下遮开裆裤；肚围前加一蔽膝，用以遮盖大腿及膝部，形似围裙而狭长，下成斧形，象征权威，用不同质料、色泽、花纹分别等级。上衣下裳是当时主要的服饰形制（见图2-62）。

至西周，制定了一套非常详尽周密的礼仪来规范社会、安定天下，因此冠服制度得以完善，设"司服"、"内司服"官职掌管王室服饰。服装是每个人阶级的标志，因此服装制度是立政的基础之一，规定是非常严格的。周代的服饰大致沿袭商制而略有变化，衣服的样式略为宽松。衣袖有大小两种样式，领子通用交领右衽。不使用纽扣，一般腰间系带，有的在腰上还挂有玉制饰物。裙或裤的长度短的及膝，长的及地。头要带冠，衣裳要有等级，要有纹章。周代冠的形制有冕与弁两种，冕是大夫以上的官员才可戴的礼帽，其形制与一般的冠帽有别，冕的上面是一幅前低后高的长方形板，叫延。延的前后挂着一串串的圆玉，叫旒。旒数反映官员的等级，天子12旒，诸侯九，上大夫七，下大夫五，士三。这个时期的织物颜色，以暖色为多，尤其以黄、红为主，间有棕色和褐色，但并不等于不存在蓝、绿等冷色。只是以朱砂和石黄制成的红、黄二色，比其他颜色更鲜艳，渗透力也较强，所以经久不变并一直保存至今。经现代科技分析，商周时期的染织方法往往染绘并用，尤其是红、黄等正色，常在织物织好之后，再用画笔添绘。

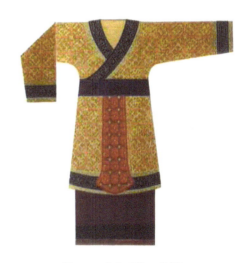

图2-62　上衣下裳（商周）

春秋时期还创深衣制，盛行于服装成熟的战国，沿袭至服装繁荣的魏晋南北朝。它改革了西周以前的上衣下裳的形式，使上衣下裳连属在一起。《礼记·深衣篇》记载："名曰深衣者，谓连衣裳而纯之采者"。深衣同今日的连衣裙结构相似，上衣下裙以腰节缝组成为一体（见图2-63）。

图2-63　深衣（春秋战国）

十二章纹是中国帝制时代的服饰等级标志，指中国古代帝王及高级官员礼服上绘绣的十二种纹饰，绘绣有章纹的礼服称为"章服"。据《周礼·春官·司服》注及疏记载，周代司服"掌王之吉凶衣服"，周天子用于祭祀的礼服即开始采用"玄衣纁裳"，并绘绣有十二章纹；公爵用九章，侯、伯用七章、五章，以示等级。十二章纹其实就是十二种图案，包括日、月、星辰、山、龙、华虫、宗彝、藻、火、粉米、黼、黻。每一章纹饰都有取义：日、月、星辰代表三光照耀，象征着帝王皇恩浩荡，普照四方；山，代表着稳重性格，象征帝王能治理四方水土；龙，是一种神兽，变化多端，象征帝王们善于审时度势地处理国家大事和对人民的教诲；华虫，通常为一只雉鸡，象征王者要"文采昭著"；宗彝，是古代祭祀的一种器物，通常是一对，绣虎纹和尊纹，象征帝王忠、孝的美德；藻，则象征皇帝的品行冰清玉洁；火，象征帝王处理政务光明磊落，火炎向上也有率士群黎向归上命之意；粉米，就是白米，象征着皇帝给养着人民，安邦治国，重视农桑；黼，为斧头形状，象征皇帝做事干练果敢；黻，为两个己字相背，代表着帝王能明辨是非，知错就改的美德（图2-64）。

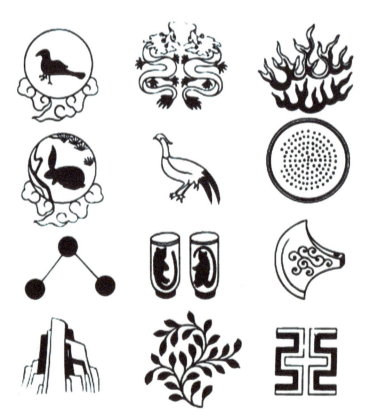

图2-64 十二章纹（从上到下，从左到右依次为日、月、星辰、山、龙、华虫、宗彝、藻、火、粉米、黼、黻）

2.5 漆 器

用漆涂在各种器物的表面上所制成的日常器具及工艺品、美术品等，一般称为"漆器"。漆器以天然生漆为主要材料，民间又称"大漆"。生漆是从漆树割取的天然液汁，主要由漆酚、漆酶、树胶质及水分构成，用它作涂料，有耐潮、耐高温、耐腐蚀等特殊功能，又可以配制出不同色漆，光彩照人。生漆是我国特产之一，从新石器时代起祖先就认识了漆的性能并用以制器。浙江余姚河姆渡文化的第三文化层出土的木碗是迄今为止我国发现的最早的漆器（见图2-65）。木碗造型美观，内外都有朱红色涂料，色泽鲜艳。1987年在浙江余杭又发现了属于良渚文化的一件嵌玉高柄朱漆杯，是漆器工艺与玉器工艺结合的一件作品。

图2-65 漆器木碗（新石器时代）

自西周和春秋之后漆器得到广泛运用，《春秋·谷梁传》有"天子丹（红色），诸侯黝垩（黑白色），大夫苍（青色）"等记载，反映当时用漆的色彩要符合礼制。但是由于年代久远，且当时漆器多用木胎，故难以保存下来，只有各地出土的器物残片。夏商周时期漆器的遗物主要有两类，一是棺椁髹漆，一是器皿。漆器器皿的造型设计与青铜器相似，并饰有饕餮纹、夔纹、涡纹等。除红、黑两色髹漆外，还创造性地产生了镶嵌蚌泡、绿松石甚至金片的工艺技术。

拓展阅读：傅修廷《试论青铜器上的"前叙事"》（节选自"编/织"一节）

就像"纹"和"饰"一样，"编"和"织"本来也是一个词，但这里仍要把它们"强行"分开，厘定它们的本来意义。"编"为编结，意思是将两股以上的"线"缠绕在一起。"织"为织纴或织造，它是"编"的不断重复和发展——就像"织"布、"织"毛衣一样不断将对象扩大。

青铜器上不仅可以看出文字之"编"，还可以看出图形之"编"。古人在"编"的过程中，并不只是将相同的东西交错在一起，如前所述，饕餮就是由虎、夔龙和牛的部件编结而成，这样的图形不但没有失去对称，反而获得了一种更富动感的平衡效果。刘勰这样阐释"立文之道"：若乃综述性灵，敷写器象，镂心鸟迹之中，织辞鱼网之上，其为彪炳，缛采名矣。故立文之道，其理有三：一曰形文，五色是也；二曰声文，五音是也；三曰情文，五性是也。五色杂而成黼黻，五音比而成韶夏，五性发而为辞章，神理之数也。从"综述性灵，敷写器象"和"镂心鸟迹之中，织辞鱼网之上"等词语，可以看出刘勰对"器象"、"鸟迹"和"鱼网"等有过深入的观察和思考，那么，他悟出"五色杂而成黼黻，五音比而成韶夏，五性发而为辞章"的道理绝对不是偶然的。根据这个道理，刘勰提出"文"的形、声、情分别由五色、五音、五性杂比而成，这些统统可归结为一个"编"字。

有"编"就有"织","织"是连续的"编",为了避免单调,"织"的过程中需要衍生出新的花样。古人如何织衣蔽体和结网渔猎,今人已无从得知,但是传世青铜器上的花纹网饰告诉我们,青铜时代的人们已经是"织"的高手。以下是专家对一只青铜方壶的描绘:(方壶)为典型的春秋早期的几何风格,装饰纹样以穷曲纹、环带纹为主,间以夔纹,采用多层装饰手法。如壶盖透雕环带纹,作莲瓣状,盖身饰夔纹,口沿又饰浅雕的环带纹,颈部再饰夔纹,但它不是简单机械的重复,而是加重浮雕层次的效果,壶身下的两层穷曲纹,也是以不断增强气势的环带纹盘绕器身,最后在圈足上以每边四个明快的垂麟纹作为尾声。全器多层次的装饰,使用的几乎是近似的主题,却能展开繁复而有强弱节奏的律动,一气呵成,并收到了多样统一的和谐效果。颈肩一对兽头形衔环捉手进一步打破了平滞的格局,使画面更富于对立的均衡感。

可以想见,在为这只方壶设计纹饰时,古人是如何绞尽脑汁以避免"简单的机械重复"。壶体被当做有颈、肩、体、尾的生命物体来对待,纹饰之间不断有过渡和搭配,并像戏剧角色一样被赋予不同功能:盘绕器身的穷曲纹、环带纹扮演主角,装饰局部的夔纹充当配角,明快的垂麟纹则在结局时上场。主题相近的装饰保持了全器风格的统一,颈肩上的兽头捉手用以打破平滞的格局,繁复而有强弱节奏的律动收到了多样统一的和谐效果。通过出神入化的编织,坚硬的青铜表面发生了某种程度的"柔化",它不再生硬地将外界目光"弹回",而是像绵软的镂花织物一样将人们的眼球牢牢吸引。在大面积的青铜器表面,"织"的魅力表现得尤其明显,那些似同非同的波状与网状板块演绎出种种神秘,将人们的审美疲劳感化解得无影无踪。

思考题:

1. 简述青铜器合范法和失蜡法的制作原理和工艺流程。
2. 简要论述夏商周三代青铜器纹饰的发展演变过程,并分析其社会原因。
3. 与商周青铜器相比,春秋战国时期的青铜器出现了哪些新的特点。
4. 举例说明青铜器造型设计的功能性。
5. 简述青铜器装饰的艺术特点。
6. 简述陶与瓷的区别。
7. 试述冠服制度中十二章纹的具体含义。
8. 阅读傅修廷《试论青铜器上的"前叙事"》,结合课外阅读,谈谈你对青铜器纹样装饰构成形式的理解和认识。

第3章
封建社会的艺术设计

　　从春秋战国时期开始,历经秦汉、三国、两晋、南北朝、五代十国、隋、唐、辽、宋、元、明、清,这长达两千多年的封建社会阶段也正是中国工艺美术漫长的发展繁荣时期。中国的青铜器、陶器、玉器、漆器、金银器、丝绸、刺绣、家具和各种雕塑工艺品,相继取得辉煌成就。不同历史时期的工艺美术呈现出不同的艺术特征及风貌,如秦汉飞动奔放、雄强古拙的美学特征,隋唐开放、舒展、博大的气势,宋代沉静典雅、平淡含蓄、心物化一的美学风范等。

3.1 战国、秦汉的艺术设计

经过春秋时代长期的兼并战争,春秋初期一百四十多家诸侯到战国时期只剩下二十多家,其中又以齐、楚、燕、赵、韩、魏、秦七个诸侯国为最强,史称"战国七雄"。为了争夺最后的霸主地位,七国间仍然继续着长期的战争,这就是历史上的战国时期,七国为了富国强兵而竞相实行变法,在一定程度上推动了社会的进步,这一时期也是我国封建社会的开端。随着社会生产的迅速发展,各国的政治变革的不断进行,学术领域出现了百家争鸣的局面,社会思潮和文化艺术也达到空前繁荣,其中,冶铁技术的发展最为突出。铁器的应用对手工业的发展和提高起到了很大的作用。战国时期还出现了我国第一部工艺专著《考工记》,提出了"天有时,地有气,材有美,工有巧,合此四者然后可以为良"的重要观点,这一理论对现代艺术设计仍具有指导意义。

由于秦国的商鞅变法发挥了富国强兵的重要作用,秦国终于后来居上,逐一灭掉了其他六国,公元前221年,秦统一中国,建立起历史上第一个中央集权的封建专制国家,秦王嬴政自称秦始皇。为了巩固政权,秦实行了一系列改革,统一了文字、货币和度量衡等。为了加强统治,秦不仅修筑了举世闻名的万里长城,还大规模修建宫殿和陵墓,浩大的工程耗尽了全国的人力和财力,并对人民实行残酷压迫,很快爆发了农民大起义,推翻了秦朝,建立了汉朝。中央集权的政治制度,反应在生产工艺上是它的统一性和巨大性。从秦始皇陵出土的大量陶俑看,制造宏伟,规模庞大。由于秦朝统治时间很短,遗留下来的工艺品不多。

汉代(公元前206年—公元220年)是中国历史上极其辉煌的时代,社会经济全面发展,铜器、纺织、漆器、陶瓷等手工业都较发达。金属工艺中,铜器、金银器等全面展开。髹漆工艺和青瓷工艺在日用工艺品的生产上取代了原来的青铜制品。西汉时期,设立了庞大的手工业管理机构。纺织是这时期重要的手工业,规模大的作坊人数可达数千人。此外,随着建筑的营造和厚葬之风的盛行,产生了砖、瓦、画像砖、画像石等建筑装饰工艺,不仅具有极高的艺术性,而且真实地反映了当时的社会生活情况。

3.1.1 铜器

由于冶铁技术的发展,制陶技术的提高及漆器的兴起,它们已逐步代替青铜制品。到战国以后,青铜器进入它的最后时期,除了继承传统的器型外,还出现了鉴、案等新器型及铜镜、铜炉、铜剑等青铜制品。战国后期冶铁技术的迅速发展,坚韧锐利的铁器工具使得青铜器的装饰进入了一个新的时期。进入秦汉,青铜工艺更是呈现出多样化的发展,礼器基本消失,保留下来的鼎、壶、豆等多以实用为主,产量较大的日用器品种有镜、灯、炉、壶、洗、奁、带钩等。汉代铜器由于向生活日用器皿方面发展,制作特点以素器最为流行,比较华贵的则施以鎏金或饰以金银错。

铜器的品种

1）食器

战国青铜食器主要有鼎、鬲、甗、簋、敦、豆、簠等，秦汉后类型减少，主要有鼎、豆、甗、釜等。青铜釜盛行于汉代。釜的形制近似于现在的罐，敛口束颈，口有唇缘，鼓腹圆底，口径小于腹径甚多，肩部或有两个环状耳（见图3-1）。其用于鬲，置于灶，上置甑以蒸煮。秦汉以来陶砖制造的进步，促成炉灶的普及，釜直接置于炉上烹煮食品，比起三足鼎、鬲更为集中火力，可以节省时间和燃料。加上冶铁业的发展，铁制釜的耐火、导热性能更好，而逐渐取代鼎、鬲成为主要炊器。

2）水器

古代的沃盥之礼至战国晚期逐渐废除，故水器在秦汉后减少，其中洗是汉代的盥洗用具，洗由盘演变而来（见图3-2）。汉洗口沿较宽，腹有深有浅，多为平底，也有圜底。器内底常饰有凸起的鱼纹装饰，也有刻有铭文的，"其铭文之有地名可考，则以朱提、堂琅所造为最多"，如"建初元年堂琅造"双鱼铜洗，还有一些铭文是"长宜子孙"、"富贵昌宜侯王"等吉祥语。

3）酒器

战国以后，铜器中的酒器以壶为主。壶为盛酒器，形制多样，有圆形、方形、扁形、瓠形等。秦代有一种蒜头壶，形制特别，在壶颈部接近壶口处鼓起如蒜头，多为六瓣形（见图3-3）。汉代圆壶称为钟，方壶称为钫，通常为鼓腹、小颈、侈口、圈足，腹的两侧多有辅首衔环。河北满城汉墓出土的"长乐宫钟"是一件极为华美的作品：盖缘饰鎏金宽带纹，盖面上作方格纹、乳钉，镶嵌绿琉璃；颈和腹部的宽带纹间作鎏金斜方格纹，方格纹的交叉点上镶嵌鎏银乳钉；方格纹中填嵌绿琉璃，琉璃上划出小方格圆点纹。色彩缤纷，绚丽异常（见图3-4）。

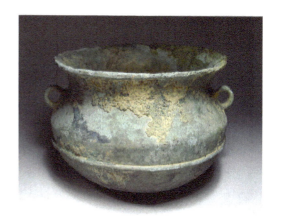

图3-1　铜釜（汉）

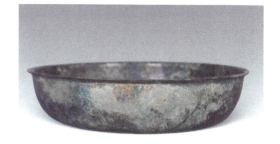

图3-2　铜洗（汉）

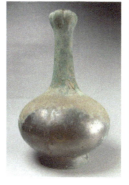

图3-3　蒜头壶（秦）　　图3-4　长乐宫钟（西汉）

4）兵器

战国、秦汉青铜兵器品种繁多，尤以青铜剑发现最多，其中以江浙的吴越和两湖的楚地制造的宝剑最为有名。剑既是武器，也是一种佩饰品。一把青铜剑主要由剑身和剑茎两

部分组成，所谓剑"茎"就是剑的把手。在剑茎和剑身之间还有一块凸起来的隔板，叫做"格"，剑格的设计更符合使用的要求，既可防手前滑，也可遮挡敌方的刺杀。比较讲究的青铜剑，"格"的上面都有一些装饰物，以此显示使用者的身份和地位。这些装饰通常使用玉质材料，所以这种剑也叫"玉首剑"。西汉以后，铁制兵器完全取代了青铜兵器，青铜剑从此退出了历史舞台。

5）铜镜

远古时期，人们以水照面。在铜镜未流行前，人们用铜鉴盛水照面，故镜又称鉴。铜镜一般制成圆形或方形，或为圆形的变体葵花形和菱花形，其背面铸铭文饰图案，并配钮以穿系，正面则以铅锡磨砺光亮，可清晰照面。齐家文化墓葬中出土的一面距今已有4 000多年历史的小型铜镜，造型、装饰均较原始，应是目前考古资料中所知最早的一面铜镜。商、西周和春秋时的铜镜，都有零星发现，战国始盛行，产量大增。到汉代，由于日常生活的大量需求，加之西汉中叶后经济飞速繁荣，铜镜制作产生了质的飞跃。所制铜镜工艺精良，质地厚重，镜背铭文、图案丰富多样。后经唐宋时代两次发展高峰，到明清时期，随着近代玻璃的诞生，铜镜逐渐淡出历史舞台。

（1）战国铜镜。战国铜镜以圆形为主，亦有少量方形。南北风格不同，北方铜镜制作朴素，多为素面；南方铜镜制作精巧，多美丽的装饰花纹，楚国为战国时期铜镜的主要产地。具有胎薄、卷边、川字纽、双层纹等鲜明的特点。胎薄是指胎体很薄，不如汉唐铜镜厚重；卷边是指铜镜边缘卷起高出镜身；川字纽也称弦纹纽，纽梁上有三道弦纹凸起，汉唐铜镜的纽则为乳丁形；双层纹即装饰花纹为有主、地纹的双层花式。根据主纹的不同又可以分为以下几种镜纹。

①山字纹：战国时特有的一种镜纹，数量也最多，以楚镜中最为常见。山字纹以四个山字为多，也有五个山字和六个山字的，四个山字采用对称构图，五或六个山字采用环转的手法（见图3-5与图3-6）。关于其名字历来争议颇多，有学者认为山字形是雷纹的演变，也有学者认为是古金文山字的图案化，其含义为山，表示安定静止，养物生长的意义。

图3-5　四山四鹿镜（战国）　　　　　图3-6　五山镜（战国）

②四叶纹：主纹四叶，向四面作放射状，叶纹有做蟠桃状、团扇形、枫叶形（见图3-7与图3-8）等。地纹以羽状纹为主，间或用云纹，其中以云纹四叶纹镜较常见。还

有一种变形四叶纹镜,在近外缘处又饰四叶,合为八叶,地纹由"S"形云纹和回纹等组成,这种镜出土数量极少。

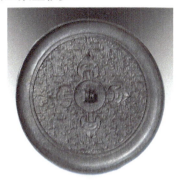
图3-7　四叶纹镜(战国)

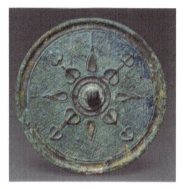
图3-8　四叶纹镜(战国)

③连弧纹:连弧纹是弧线相连的一种纹样。背面以弧线或凹面宽弧带连成圈,作为主纹,弧数有六、七、八、九、十、十一、十二等多种,以八弧最为常见。战国连弧镜可分素地连弧纹镜、云雷纹地连弧纹镜和云雷纹地蟠螭连弧纹镜三种(见图3-9与图3-10)。

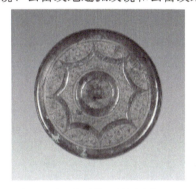
图3-9　连弧龙纹镜(战国晚期)

图3-10　云纹地连弧纹镜(战国)

④蟠螭纹:蟠螭是一种盘曲的龙纹,往往做镂空状装饰(见图3-11与图3-12)。战国时多为三弦纹桥钮,圆钮座,两层纹饰。地纹为云纹或云雷纹。

⑤双菱纹:也称方连纹,这种纹样在战国的丝织品上最为常见,即一个大的菱形两旁附以小的菱形,常以羽状纹做地纹。

图3-11　蟠螭纹镂空镜(战国)

图3-12　蟠螭纹镜(战国)

除了主纹外,战国铜镜均有地纹,以衬托主纹,也有只有地纹而不饰主纹的。战国铜

镜地纹有回纹、羽状纹等。回纹是连续的回旋状几何纹，而羽状纹形似羽毛，尖端做卷曲状，具有高低的深浅效果，富有层次感。

（2）汉代铜镜。汉代铜镜是我国铜镜发展的重要时期，不仅数量众多，而且在制作形式和艺术表现手法上也有了很大发展。这一时期官方和私营铸镜业都得到了普遍的发展。汉镜铭文中出现的许多"尚方"铭及纪氏铭充分说明了这一点，"尚方"是汉代为皇室制作御用物品的官署，属少府。"王氏作镜真太好"、"朱氏明镜快人意"、"田氏作镜四夷服"等，都明确记述了制作者的姓氏，并有很强的宣传广告作用，表明民间铸镜业已十分普及。

汉代铜镜的特点是镜体薄而轻巧，圆形平边，镜背有圆纽，纹饰精美，铭文多为吉祥字语。汉代铜镜在不同的时期有不同的特色，其发展可以分为以下三个时期。

①早期（包括西汉前期）：铜镜种类主要有草叶镜、星云镜、日光镜、昭明镜等（见图3-13～图3-16）。草叶镜，纹饰以草叶形纹为主，纽座为方形，多采用四叶纹，亦有弦纽、伏螭纽等，纽或纽座外一般以大方格铭文带相围绕，有的仅有方格，无铭文，边缘大多饰有连弧纹，以十六连弧最多。星云镜，因其花纹如同天文星象而得名，也有人认为是由蟠螭纹演变而来，以连弧纹做边饰。日光镜，主要特征是一圈字铭，铭文为"见日之光，天下大明"，纽座外有内向八连弧纹一周。昭明镜，铭文为"内清质以昭明，光辉向夫日月"。

②中期（西汉末至王莽时期）：多流行规矩镜，主要特征是在其装饰花纹中间有规则的饰有3个符号，因形状似英文字母TLV，也被国外学者称为TLV镜。图案纹饰一般用青龙、白虎、朱雀、玄武四神，也称四神规矩镜（见图3-17）。边饰有锯齿、卷云、卷草等纹样。关于"TLV"的意义有多种解释，一般认为与古代六博的棋格有关。

③晚期（即东汉时期）：此时镜面微凸，便于照出人面的全部。主要有连弧纹镜、画像镜、神兽镜、透光镜等。连弧纹镜，柿蒂形纽座，间饰以"长宜子孙"字铭，以内向连弧纹为主要装饰。画像镜，装饰多为浮雕的人物、车马、歌舞、瑞兽等题材，与同时期的画像石、画像砖相互影响。神兽镜，多有纪念铭文，用浮雕手法表现龙、虎、神仙等题材，镜的四周有一圈凸起的半圆和方块，也称方铭镜（见图3-18）。

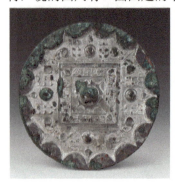
图3-13　草叶纹铜镜（西汉）

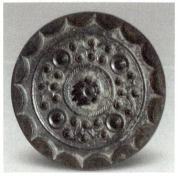
图3-14　星月镜（西汉）

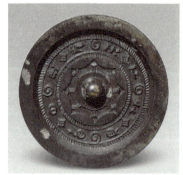
图3-15　日光镜（西汉）

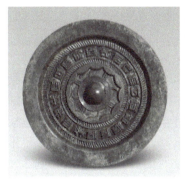 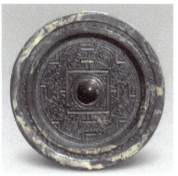 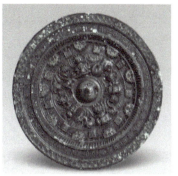

图3-16　昭明镜（西汉）　　　图3-17　四神规矩镜（西汉）　　　图3-18　神兽镜（东汉）

6）铜灯

铜灯是战国秦汉时期发展起来的一种铜器种类。中国现存最早的灯具出于战国，虽还未发现带有铭文款识的，但在屈原《楚辞·招魂》中已有"兰膏明烛，华镫错些"的记录，说明当时已出现"镫"这个称谓了。《礼记·祭统》："夫人荐豆执校，执醴授之执镫。"古人把"镫"称灯，应是字义的假借。

我国古代青铜灯的式样很多，其中有一类艺术造型灯。此类灯工艺考究，式样繁多，集实用器与艺术品为一体，均为王公贵族使用。常见的有人形、羊形、鸟形、兽形、树形等。战国中山国出土的十五连枝灯又名十五连盏铜灯，因灯全形如树、有十五枝而得名，是战国两汉时期连枝灯的代表作。此树形灯通高84.5 cm，全树由大小八节连缀而成，每节皆有榫卯，榫卯各异，拆装非常方便。从主干上生长出来的树枝都各顶一灯盘，看起来如同盛开的花朵，错落有致。树形灯的灯体承落在一圆形灯座上，灯座上面满饰镂空的蟠螭纹。座下有三虎形足，虎口衔环，既做装饰也可穿索吊起。不过，此灯造型最妙的乃是树上群猴相戏、栖鸟啼鸣以及座上两个裸身短裳男子抛食逗猴的场面，非常生动（见图3-19）。

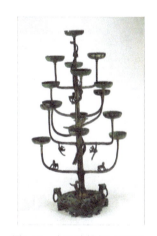

图3-19　十五连枝灯（战国）

秦汉，尤其汉代是铜灯制作的鼎盛时期。《西京杂记》里就记载了秦宫中的精巧之灯："高祖入咸阳宫，周行库府，金玉珍宝，不可称言。其尤惊异者，有青玉五枝灯，高七尺五寸，作蟠螭以口衔灯，灯燃鳞甲皆动，焕炳若列星而盈室焉。"书中又记："长安巧工丁缓者，为常满灯，七龙五凤，杂以芙蓉莲藕之奇。"汉代青铜灯具的设计同商周青铜器艺术相比，锻造工艺更加精良，构造设计更加合理，实用功能更加突出，造型装饰更加美观，文化含量也更加丰富深厚。比如汉墓中出土的人形铜吊灯，长28 cm，通高29 cm（见图3-20）。由灯盘、储液箱和悬链三部分组成。灯盘作扁圆形，盘心有尖状灯柱，可插烛。柱旁有小方形输液口，当膏液积深至5 mm时，便经输液口流入储液箱。储液箱由一裸体铜人构成，卷发，深目，高鼻，作类似游泳的匍伏状，昂头，手前伸，双掌托灯盘。人体中空，灯盘膏液即流入人体胸腹四肢。悬链由一乳状盖面组成，盖顶立一朱雀状凤鸟，高冠开屏，作展翅欲飞状。盖下有三条铜链，使悬灯

牢固地处于平衡状态。造型奇特，构思巧妙，该器型为传世和出土文物中仅见。不过，最令人称道的还是1968年河北满城西汉窦绾墓中出土的鎏金长信宫灯（见图3-21）。该灯通高48 cm，通体鎏金，作一侍女跪坐执灯形状。侍女左手持灯盘，右臂上举，袖口下垂成灯罩，灯盘中心有一安插蜡烛的钎杆。灯盘有短柄，可来回转动，灯盘上的弧形屏板可推动开合，以调节灯光的强弱和方向。侍女体内中空，蜡烛燃烧时烟灰可以通过右臂到达体内，以保持室中清洁。灯座、灯盘、屏板、灯罩及侍女头部能拆卸，以便清洗烟灰。此灯上面刻有"长信尚浴"等铭文共65字，所以被命名为"长信宫灯"。长信宫灯将灯的实用功能、净化空气的科学原理和优美的造型有机地结合在一起，整个造型自然优美、舒展自如、轻巧华丽，是一件既实用、又美观的灯具珍品。

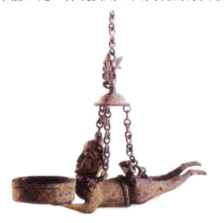
图3-20　人形铜吊灯（东汉）

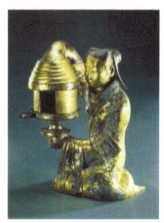
图3-21　长信宫灯（西汉）

在中国艺术设计史上，汉代铜灯设计的造型和装饰有很高的艺术价值，在古代灯具史上闪烁着灿烂的设计之光，不仅蕴藏着丰富的科学文化内涵，而且凝聚着独特的民族艺术匠心。青铜灯具具有科学的实用功能和艺术的审美功能双重属性。①合理的尺度与构造。青铜灯具的造型尺度和结构，都是根据其实际功用确定的。首先从造型尺度来看，不同灯具造型尺度的制定是以使用方式的不同为依据。如连枝立灯一般立于地面，造型高度为100～150 cm，略高于当时人们席地而坐的高度，其造型尺度都是符合人体工程学的。从青铜灯具的造型结构上看，青铜灯具的灯盘构造有豆盘形、圆环凹槽形和椭圆形，灯盘与灯体的连接方法主要有铸接、榫接、键、铰链、活轴等。②巧妙的环保功能。汉代青铜灯具的设计十分注重环境保护，解决了灯烟污染室内环境的问题。汉代的座灯大多设计有导烟管，并于灯体内贮入清水。青铜灯具在体现功能实用性的同时，也显示出它的科学魅力，也就是技术的合理性和先进性，从而使灯具的功能作用得以充分发挥。

7）铜炉

从历代炉具沿革变化中可以看出炉具发展有三个重要阶段，最开始的阶段就是在汉代，炉的观念在汉代已经形成并发展出各种用途的炉具。

（1）熏炉。古时用来熏香的炉子，由炉身、炉盖和底座 3 部分组成。炉身为中空的半球形，内置香料。炉盖与炉身盖合，上小下大，镂空雕刻以利于香烟冒出。底座为圆形，或做成各种雕塑，上有圆柱与炉身相接。《艺文类聚》卷七十引汉刘向《熏炉铭》："嘉此正器，嶄岩若山；上贯太华；承以铜盘，中有兰绮，朱火青烟。"根据目前的资料考证，香熏起源于商周时期，至汉代已成为一个具有特色的品种。汉代熏炉主要器型有豆式和博山式两大类，其中又有承盘和无承盘之别。豆式熏炉则以器型似青铜器之豆为造型演变而来，如南越王墓东耳室出土的铜熏炉及江苏铜山小龟山崖洞出土的鎏金熏炉（见图3-22）。博山炉炉体一般呈豆形，上有盖，盖做尖锥状的山形，山峦之间有云气纹、人物及鸟兽，于炉中焚香，轻烟飘出，缭绕炉体，自然造成群山朦胧、众兽浮动的效果，有的还配以鎏金、错银的花纹。许多博山炉下设盛水的圆盘，燃香时造成云雾缭绕、水天相接的效果，象征着海上仙山——博山，因之称为博山炉。典型的有河北满城西汉中山靖王墓出土的错金银博山炉（见图3-23）。《西京杂记》等志史介绍，汉人使用博山炉主要有三大功能：一是因为迷信鬼神，烧香祈求神明保佑；二是古人席地而居，燃香草以洁室，祛除潮湿，怡人心肺；三是汉时的达官贵人有熏衣染被的习惯，这与汉武帝本人崇尚道教和嗜好熏香是分不开的。

（2）手炉。手炉又称"袖炉"、"捧炉"、"火笼"，顾名思义就是暖手用的工具。手炉由炉身、炉底、炉盖(炉罩)、提梁(提柄或提把)等组成，但也有无柄的。盖为炉的散热区，有许多小孔。手炉表面有千变万化的纹饰，有的还在炉身、炉柄等处刻有人物、山水、花鸟、花卉等。有的还有柄或链条，如陕西兴平汉墓出土提链铜炉。

（3）温酒炉。古人历来喜欢温酒，考古发现中有许多此类文物，不但有温酒炉出土，而且还有铜温酒樽现世。温酒炉多呈长圆形，上可置杯以温酒，炉体上有孔，有的还雕镂有四神及动物形象，有柄（见图3-24）。

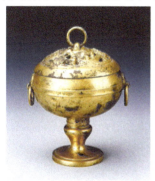

图3-22　鎏金熏炉（西汉）　　图3-23　错金银博山炉（西汉）　　图3-24　四神温酒炉（西汉）

8）带钩

带钩是古代贵族和文人武士所系腰带的挂钩，多用青铜铸造，也有用黄金、白银、铁、玉等制成。带钩起源于西周，战国至秦汉广为流行，魏晋南北朝时逐渐消失取代。它们不仅形式多样，而且多采用包金、贴金、错金银、嵌玉和绿松石等工艺，斑驳陆离，多姿多彩（见图3-25）。带钩的结构为钩头、钩柄、钩体，基本形制侧视为"S"形。钩体中部或下端有钩柄，固定于皮带的一头，上端的钩头钩挂皮带的另一头。

图3-25 错银铜带钩（东汉）

9）铜鼓

铜鼓在古代常用于战争中指挥军队进退，也常用于宴会、乐舞中，是一种流行于广西、广东、云南、贵州、四川、湖南等少数民族地区的打击乐器。青铜鼓战国时期开始全国流行，至汉代达到鼎盛时期，直到明清。其中又以官方乐府制作的最为珍贵。制作者不仅须具备制铜技巧，还须精通音律。

青铜鼓在漫长的发展历程中，无论是器型与纹饰都有明显变化。春秋至战国早期的青铜鼓，鼓身大多是直筒状，鼓身比较高，但经过长时间的使用后，人们发现降低鼓的高度，缩小鼓身的直径后，将鼓身变面束腰形后，不仅造型更加美观，且敲打出来的声音也更加清越浑厚。于是在商代晚期，开始出现了束腰形鼓，束腰形鼓被击打时能产生回声效果，发出的声音更加浑厚有力，因此后世青铜鼓多以这种造型为主，也有一些鼓身是横着的，有两个鼓面，上有一个枕形座，用以插杆饰，下为长方形圈足。铜鼓依其流行地区和形制式样的不同，一般可分为滇系和粤系两大类型。滇系铜鼓分布于云南、广西、贵州、四川、湖南等省、区，其中以云南中部、广西西部出土最多。滇系铜鼓形体较小，鼓面直径基本在1m以内，鼓面小于鼓身，胸部膨大凸出，花纹多用平弧分晕，晕圈有宽窄主次之分。粤系铜鼓分布在广西东南部和广东西南部。粤系铜鼓较之滇系形体高大厚重，铸造精良，鼓面大于鼓胸，腰部微束，足部有一道突棱。鼓面中心光体凸起，光芒细长如针，常突破第1道弦，有的甚至开叉，光芒道数较少，常为8或10道，鼓面也几乎都装饰有立体的青蛙。铜鼓全身花纹以几何图案为主，晕圈密而窄。

铜鼓的装饰花纹，常见的有以下几种。

（1）太阳纹。位于鼓面中心，由光体和光芒构成的太阳纹是最早出现于铜鼓上的最基本的装饰纹样，是鼓面装饰中最重要、最醒目的图案，也是唯一贯穿于铜鼓历史始终的纹样。它原本是浇铸铜鼓时留下的疤痕，后经少数民族先民艺术化的处理，并结合太阳崇拜，最终形成了太阳纹的基本概念与内涵。此外，它作为礼器，还是权利与地位的象征（见图3-26）。

（2）蛙纹。一般出现在成熟后的铜鼓鼓面上，常见的为4～6只，亦有叠距式的，多为一大一小相背负，也有3～4只蛙相叠，称"累蹲"式，另外还有大小相负的乌龟。因"蛙鸣即铜鼓（鼓）精"、"鼓声宏者为上"，龟蛙能知天时，故视为神物。

（3）鹭鸟纹。饰于鼓面上，尖嘴，圆眼，羽冠大，翅不很宽，呈三角形，尾呈长三角形，多4或6只一组，个别多达20只，首尾相连，展翅飞翔，姿态优美（见图3-27）。

（4）竞渡纹。多饰于鼓的胸部四周，船呈变形的鸟形，头尾高翘。船上人物头戴羽冠，腰系吊幅，有的上下身裸露，有执羽杖指挥，有划桨、有掌梢、有舞蹈，一般都各有固定的位置和行动的程式。他们前后坐成一行，动作协调一致，并具有强烈的节奏感。船下有游鱼，前后有水鸟。竞渡之俗，在我国长江以南各民族中甚为流行。岭南的"百越"，远在原始社会就居住在水地区，善于使舟。赛龙舟是他们水上生活的演习。写实船纹的铜鼓多为汉代遗物（见图3-28）。

图3-26　太阳纹（东汉）　　　　　　　图3-27　翔鹭衔鱼纹铜鼓（汉）

图3-28　竞渡纹（汉）

3.1.2　漆器

青铜器工艺发展到战国时期，一方面产生了一些新的品种，同时，由于漆树的大量种植及漆工艺的兴起，一部分生活用品开始由漆器来代替。中国现代考古发掘实物证明，中国是世界上最早发现并使用天然漆的国家。7 000年前的浙江余姚河姆渡原始文化遗址中已经出土了木胎涂漆（自然生漆）碗。夏、商、西周三代已逐渐从单纯使用天然漆到使用色料调漆。漆器具有体胎轻便、适于使用的特点使得其在战国时期开始发展起来，战国漆器的发展以南方楚国最为发达。汉代漆器在战国时期生产的基础上达到了一个鼎盛时期。

1. 春秋战国漆器

春秋战国是我国漆器发展的重要阶段，迄今为止在我国许多地区均发现了此时漆器或其遗迹，数量品种之多、工艺之巧、文饰之精美远胜前代，对后世漆艺的影响巨大。其中楚国漆器尤为突出，不仅在数量上占了已出土此时期漆器的绝大多数，而且其装饰于表面的纹饰丰富多彩，与同时期的青铜器相比，呈现出更强烈的时代特征。

1）漆器的制作

战国时期制作漆器的官办、私营的大小作坊比比皆是，其分工精细而严密，并采用流水线集约式生产模式，各管一行，春秋时就有"功木之工七"之说，制作一只最简单的羽觞（耳杯），一般要经过素工、髹工、上工、铜耳、黄涂工、画工、月工、清工、造工等不同工种来完成。漆器器胎的种类有以下几种。

（1）木胎。即胎质为木质，再进行髹漆。春秋战国木胎的制法主要有斫制、挖制和雕刻三种，一般是以某种制法为主，辅以其他方法而制成的。如几、弓、戈矛杆和剑鞘等，以斫制为主；耳杯、剑椟、酒具盒、扁圆盒等，以挖制方法为主；卧鹿、虎座飞鸟、虎座鸟架鼓的鼓座等，则以雕刻方法为主。还有些漆器是分别制作构件，然后用榫卯接合（如豆、案、几等），或粘合而成（如模、剑鞘等）。

（2）木片卷粘胎。为了使器体更加轻便，必须减薄器体，于是发明了用木片卷粘，即用木材做成薄片，卷成器型后进行粘接，胎薄必须加固，又往往再贴麻布。

（3）夹纻。先用泥塑成胎，后用漆把苎麻纺成的织物贴在泥胎外面，待漆干后，反复再涂多次，最后把泥胎取空，即所说的脱胎。这种方法可使器型丰富多样。夹苎胎漆器具有坚实精巧、容易成型等特点。至今为止，在我国考古发现的最早的夹苎胎漆器实物出自楚墓之中。湖北江陵马山1号楚墓出土的一件彩绘漆盘，为夹苎胎漆器，器内外均黑地朱绘各种云纹和凤鸟等花纹图案。

（4）皮胎。用牛皮制作成型，然后加以漆饰。皮胎皮革具有轻巧、柔软、易于成型、不易开裂等优点，因此是制造甲胄的好原料；但皮革又有怕潮湿、外表不美观的特点，所以往往要进行髹漆。江陵藤店1号墓出土的皮甲、江陵拍马山5号墓出土皮甲漆片、长沙战国墓出土的黑漆彩绘漆盾等都是皮胎漆器的实物。

2）漆器的造型

战国漆器按用途可分为生活用具、娱乐用具、工艺品、丧葬用品、兵器五类。生活用具包括饮食用器，如耳杯、盒、豆、盘、碗、勺等（见图3-29与图3-30）；宫室用器，如床、几、枕、禁、扇、梳、箧等。其中，耳杯最为常见，可分为方耳杯和圆耳杯两大类。娱乐用具主要出现于楚墓中，乐器有鼓、琴、瑟、笙、排箫等（见图3-31），还有对弈用的六博。工艺品有卧鹿立鸟、彩绘木雕禽兽坐屏、彩绘漆鹿等。丧葬用品主要有镇墓兽、彩绘木俑、彩绘内棺等，其中曾侯乙墓出土的漆棺数量众多，造型恢弘（见图3-32与图3-33）。兵器主要为矛、盾、弓箭、甲胄等。

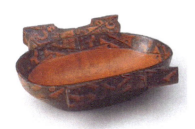
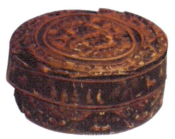
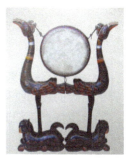

图3-29　彩绘漆涡纹方耳杯（战国）　　图3-30　漆盒（战国）　　图3-31　彩绘描漆虎座双鸟鼓（战国）

图3-32　彩绘漆内棺（战国）　　图3-33　彩绘鹿角镇墓兽（战国）

从春秋战国漆器的造型设计上来看，主要有以下几个特点。

（1）沿袭青铜器造型。春秋时期的楚漆器中，仿铜器制作的器皿造型占有很大的比例。如当阳赵巷4号墓出土的漆方壶、盔、簋、豆、俎等，都是仿制当时铜器的器皿造型；但依据木胎的质料，也有小的差异，而且加绘了各种色彩的装饰纹样，显得更加美观。

战国时期，仿铜器制作的漆器在当时漆器中占有一定的比例，如随州曾侯乙墓出土的两件漆盖豆显然是仿制青铜盖豆的，但在豆盘伸出的浮雕对称附耳又有别于铜盖豆，器外并用红、金黄等色彩绘繁丽的花纹，比铜盖豆更显优美。江陵雨台山18号楚墓出土的一件漆豆，也是仿制铜豆而做的，但它在豆把中部雕出八棱形，有别于铜豆，通体还有彩绘花纹。还有曾侯乙墓的一件漆禁，显然是仿制铜禁的，但其四足为圆雕的兽，禁面四角各浮雕成二龙，四边当中各浮雕单首双身龙，十字隔梁和侧面阴刻云纹，并有红漆彩绘绚纹、草叶纹、云纹、鳞纹等纹样，比青铜禁更加美观。

（2）模仿自然造型。战国时期楚国漆器中，可以看到数量众多的雕刻的虎、豹、鹿、兽、鸳鸯、凤、鸟、蛙、蟒、蛇、辟邪、镇墓兽等动物形象的漆器，是这个时期漆器的一个显著特点。这些漆器各具姿态，形象生动，本身就是一件极具形式意味的雕刻品。

（3）兼具审美与实用。一些酒具盒与食具盒，更注重实用与审美相结合。如江陵望山1号墓发现的酒具盒，盒里分四格放置酒壶两件、耳杯九件、大小盘各一件，非常紧凑实用，整器做长方形而圆其四角，器外又浮雕涡纹，造型也很美观大方。

3）漆器的装饰

春秋战国漆器，不仅以千姿百态和琳琅满目的器皿造型使人们叹为观止，而且已掌握了图案的构成法则，是一种增强美观、增强实用价值的装饰艺术。

(1) 装饰纹样的类别。这个时期的漆器装饰纹样，有的是继承和发展了商周时期漆器和青铜器等的装饰纹样，更多的是取材于自然界和当时人类的社会生活，并依据漆器各种器皿的造型特点而创造出的装饰纹样。从目前积累的大量漆器纹样的资料分析，可以大致归纳为动物、植物，自然景象、几何纹样、社会生活和神话传说等五类装饰纹样。

①动物纹样：春秋时期漆器上装饰的动物纹样，主要有龙、凤、饕餮纹、窃曲纹、鸟、兽等。其中不少是在雕刻的动物上彩绘（包括浅浮雕），也有一些是直接描绘的。战国时期漆器上装饰的动物纹样，主要有龙、虎、鹿、豹、猪、狗、兽纹、蛙、朱雀、鸳鸯、鹤、孔雀、金鸟、凤、鸟、变形凤纹、变形鸟纹、鸟头纹、蟒、蛇、怪兽纹、辟邪、蟠螭纹、窃曲纹等（见图3-34）。这些纹样，有的是在器皿表面或内底的地漆上描绘的，有的是在雕刻各种动物形象的漆器上加饰的彩绘花纹。而且随着时间的推移，各种动物纹样的增减有明显的变化，例如，在器皿上直接描绘的动物纹样的数量由少逐渐增多，而在雕刻动物形象上加饰的纹样却由多逐渐减少。同一种动物纹样，也随时间早晚不同而发生变化：其纹样并不雷同；即使是同一时期或在同一画面上，也富于变化，并非千篇一律。当时这类纹样有的是单独作为漆器上的装饰纹样，大部分则是作为主要的装饰纹样，周边以几何纹等作为衬托，还有少数是以社会生活和神话传说为内容的纹样，只起烘托作用。

②植物纹样：战国时期的漆器开始出现以花草植物作为装饰纹样，这些纹样一般多采用完整表现的树木形态，少数将花卉之花变形构成。主要有柳树、扶桑树、树纹和四瓣花等少数几种，这些纹样在漆器中所占比例较少，而且只起衬托作用。

③自然景象：春秋时期楚国漆器上的自然景象纹样，主要有卷云纹、勾连云纹、水波纹、勾连雷纹和波折纹等，而且大多为描绘的。这些纹样，一般都与其他纹样组合图案，并作为辅助纹样。战国时期楚国漆器上所装饰的自然景象纹样，主要有山字纹、云纹、卷云纹、勾连云纹、云雷纹、三角形雷纹、勾连雷纹和绚纹等。其中尤以随州曾侯乙墓的一件漆衣箱上的漆书二十八宿全部名称最为重要，它是与北斗、四象相配的最早天文资料，它证明我国至少在战国早期已形成二十八宿体系（见图3-35）。这些纹样，在当时的漆器中占有一定的比例。它们不仅因不同时期而有繁复与简单之差异，而且即使是时代相同的同一种纹样，虽然有一定的变化规律，但并不完全一样；而且某种纹样在同一画面上也是变化万端。当然，这类纹样有些相互组成图案，作为漆器上的主要装饰纹样，还有一些是与其他纹样组成图案。

图3-34 凤鸟纹盒（战国）

图3-35 曾侯乙墓天文纹衣箱（战国）

④几何纹样：春秋时期楚国漆器，主要装饰有三角形纹、圆点纹等少数几种几何纹样，而且都是描绘的，并对其他主要纹样起烘托作用。战国时期楚国漆器上装饰的几何纹样，是以点、线、面的形式组成的规则或不规则的花纹图案，主要有圆卷纹、涡纹、菱形纹、方块纹、方格纹、方格点纹、点纹、三角形纹和弧形纹等。这些纹样，虽然是以简单的点、线、面的形式组成图案，但由于构成方式的不同，其装饰纹样也千差万别，并不雷同，更不显得呆滞。这类纹样，大多数相互组成连续索回的几何花纹，作为某些器皿上的主要装饰纹样；还有一部分是与其他纹样组成图案，一般只起衬托作用。

⑤社会生活和神话传说：战国时期漆器上这类纹样并不多，主要有荆门包山2号墓漆奁盖外沿彩绘的贵族车马出行图与随州曾侯乙墓鸳鸯盒两侧的乐舞场面等社会生活方面的装饰纹样。有关神话传说的装饰纹样略多一些，在曾侯乙墓的一件漆衣箱盖上绘有后羿射日等图案，内棺格子门两侧绘有手执双戈戟的人头兽身、人头鸟身与兽首人身等守卫的门神，五弦琴身上绘有人与龙的图案，还有江陵李家台4号墓的一件漆盾背面，绘有龙、凤、云纹、树及人顶树等画面。这些纹样，运用各种艺术表现手法，使其画面或生动活泼，生活气息浓厚，或神奇古怪，令人遐思。

（2）装饰纹样的组织形式。漆器上众多的装饰纹样，线条勾勒交错，流利奔放，形式优美。这些瑰丽多彩的图案，说明了当时的漆画匠师们已经熟练地掌握了图案的构成法则。从这些装饰纹样的组合形式分析，可分为适合纹样、独立纹样和连续纹样等三种构成方法。

①适合纹样：主要是依据器皿的造型，描绘相应的纹样做装饰。春秋时期漆器上的这种构成方法应用极少，目前只在当阳曹家岗5号墓的一些小件漆雕龙上见到了这种装饰手法。战国时期漆器上适合纹样的应用主要是体现在一些雕刻各种动物形象的漆器上，如雕刻的梅花鹿，身上彩绘鹿的斑纹。又如虎座鸟架悬鼓，虎座满饰虎的花纹、凤鸟绘羽毛纹等。

②独立纹样：在器皿中心位置或某一面上，往往由一个或几个独立单位构成装饰纹样。并且主要是采用平衡、均齐、辐射、旋转和几何形等多种形式，组成装饰性很强的优美图案。春秋时期楚国漆器的装饰纹样中，这种构成方法应用很少，且大多以动物纹样为主。战国时期漆器上的装饰纹样大多也是以动物纹样为主，它的组合形式、单位纹样的构成多为平衡式，如长方盒、方盒和曲形盒的正面常常是以鹿、鸟、兽等独立的个体形象作装饰纹样。还有少数单位纹样的构成是对称式的，如盖豆的盖顶与有些虎座鸟架悬鼓的鼓面中心，一般绘有涡纹或四瓣花纹等独立纹样。

③连续纹样：在漆器的中心纹样周围及其口沿内外，往往以二方连续与四方连续纹样装饰。其中以二方连续纹样较多，又可细分为边缘连续纹样和带形连续纹样两种类型，且以边缘连续纹样为主；这些纹样绝大多数是横式的左右连续，斜式和纵式的极少见。它主要是采用二方连续中的连圆式、连环式、波折式和散点式等构图方法。每一种式样在实际应用中又有许多形式，既使纹样复杂多变，又有规律可循，并取得较好的装饰艺术效果。在楚国的漆盘、方盒、扁圆盒、长方盒等器皿的中心纹饰周围，常常绘有绚纹、云纹、勾连卷云纹和几何纹等边缘连续纹样。

（3）用色。这个时期漆器上的装饰纹样用色是丰富多彩的，春秋时期主要有红、黑、黄三种，战国时期主要有红、黑、黄、褐、蓝、绿、金、银、银灰九种，并都以红、

黑两色为主色。这些漆器的底色与装饰纹样用色的搭配，讲究对比色和谐。如云梦睡虎地46号秦墓出土的一件漆卮，用银箔镂刻成花纹图案，然后贴在器壁上，再用朱漆勾线压边，使全器银光闪烁，灿烂华丽。绝大多数漆器是以黑漆为底色，并以红色描绘花纹图案，红黑相映成趣，使装饰纹样显得明快优美，还有一些漆器是在黑漆的底色上，用红、黄、金色或红、褐、黄色等描绘花纹，使装饰纹样显得富丽堂皇，光彩夺目。

2. 秦汉漆器

汉代漆器制作精巧，色彩鲜艳，花纹优美，装饰精致，是珍贵的器物。所以，《盐铁论·散不足》说"一杯用百人之力，一屏风就万人之功"。汉代宫廷多用漆器为饮食器皿。有些汉代漆器上刻有"大官"、"汤官"等字样，系主管皇家膳食的官署所藏之器；书写"上林"字样的，则是上林苑宫观所用之物。据新莽时期的漆盘铭文，当时长乐宫中所用漆器，仅漆盘一种，即达数千件之多。贵族官僚家中亦崇尚使用漆器，往往在器上书写其封爵或姓氏，如"长沙王后家般（盘）"、"侯家"、"王氏牢"等，作为标记，以示珍重。漆器在各地汉墓中多有出土，一般已腐朽，也有保存较好的。保存较好的现由湖南省长沙马王堆、湖北省江陵凤凰山和云梦大坟头等地汉墓出土的漆器，而且数量大，种类多。

1）漆器的制作

秦代小型墓出土的漆器，胎骨也是以木胎为主，并有少量的铜胎和竹胎等。其中木胎又有厚薄之分，厚木胎相对地减少，薄木胎和竹胎相应地增多了。西汉时期漆器的胎骨与选材等方面，基本上与战国、秦代的情况相同，但也有一些变化，厚木胎明显地减少，薄木胎显著地增加。夹纻胎在一些中型墓出土的漆器中，占有较大的比例。秦代漆器基本上继承了战国时期楚国漆器的制作方法，即木胎以斫制、挖制和雕刻等方法为主，竹胎采用锯制与编织等制法，战国晚期出现的铜扣器新工艺得到进一步推广，铜扣器即用金属加固器口的漆器。秦代漆器的制作工艺也有进一步发展。主要表现有两个方面：一是木胎的制作出现了卷制的新工艺，如漆樽、卮、圆奁和椭圆奁等，器壁与盖壁都是用薄木胎卷制，再与厚木胎的器底与盖相黏合而成；二是扣器不仅广泛使用青铜制作的箍、环、铺首衔环和蹄足等构件，而且还出现银箍构件。

汉漆器，在继承秦代漆器制作方法的基础上又有所发展。其工艺的新发展，主要有三点：一是战国时期和秦代的木胎漆器上所采用的雕刻方法，至西汉时期已极罕见，而凡是圆形或圆筒状的漆器，一般采用旋制的新工艺，它不仅提高了生产效率，而且使产品更加规整美观；二是西汉初期扣器的器类与数量都较战国与秦代增多了，而且至汉武帝时期还出现了镶嵌精巧的银片纹样作为漆器上的装饰，这是唐代平脱工艺的前身；三是漆器上的装饰纹样，出现了针刺纹（锥画）、填充金粉的戗金技法和暗纹的新工艺。上面的"素"、"包"、"上"、"造"及"饱"、"草"等烙印文字，也是素工、包工、上工和造工在制作时所烙上的戳印，反映了西汉前期漆器的制作也有多道工序与"物勒工名"

的产品责任制。

2）漆器的造型

秦汉漆器的造型比战国更为丰富。如饮食器皿类的杯、盘、碗、鼎、盒、盂、勺、壶、钟、尊、卮、钫等（见图3-36）；居室陈设用的几、案、枕、屏风等（见图3-37与图3-38）；出行用的车、伞、杖等；盛化妆品的奁等。漆鼎、漆壶、漆钫等都是大件的物品。奁是古人放置梳妆用品的盒子。在中国古代，不论男女，都蓄长发，所以男性、女性都可以使用奁。秦汉时代的漆奁一般为圆筒形，也有长方形、椭圆形的，带一个盖子。奁内一般放置铜镜、木梳、木篦各一件。有的漆奁内部分为若干小格，以放置不同的梳妆用品（见图3-39）。

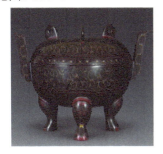
图3-36　描金变形云凤纹漆鼎（汉代）

图3-37　漆案（汉代）

图3-38　漆几（汉代）

图3-39　彩绘双层九子漆奁（汉代）

3）漆器的装饰

汉代漆器的装饰纹样更加程式化、图案化，具有强烈的节奏感。主要装饰纹样如下。

（1）云气纹。汉代的云纹样式由于动感十足、气势遒劲而被学术界称为"云气纹"。东汉的经学家、文字学家许慎在《说文解字》中有："云，山川气也"，很早就将云和气联系在一起。汉代是云纹发展史上最自由随意的一个阶段，也是形成完整云纹装饰骨骼体系的时期，它强调的是动态飘逸的线性美感和气象万千的嫁接组合，变化形式达十几种之多（见图3-40）。

图3-40　云气纹（汉代）

图3-41　四猫纹漆盘（汉代）

（2）动物纹。汉代漆器的动物纹样非常的丰富，在已出土的漆器中占有很大的比例。主要有虎、豹、鹿、马、犀牛、熊、狸、獐、猫、兔、龙、云兽、怪兽、龟、鱼、飞凤、鹤、鸟、变形凤、变形鸟和鸟头纹等（见图3-41）。与战国相比，形态更加抽象和简化。

（3）现实生活题材。出现乐舞、出行、杂技、车骑等表现现实生活题材的内容。长沙砂子塘出土的车马图奁和舞女图奁，前者描绘了贵族乘车出游时的情景，在山丘、云朵、飞鸟、垂柳等自然景色中，贵族坐在急驰的车上，御手双手紧勒缰绳，似用全力来控制奔走如飞的骏马，车后随有两个威武的骑士，其后有一人在亭中躬身相送。整个画面在情节、构图上显得生动自然。后者描绘了11位正在舞蹈和观赏舞蹈的舞女，舞者面容秀丽，体态轻盈，舞姿优美。

（4）神话题材。在汉代漆器中所占比例最大，它向人们展现了一个人神杂处、琦玮谲诡、飞扬流动、变幻多端的神话世界，同时也说明了汉代漆器在题材上深受楚文化的影响。湖南长沙马王堆1号汉墓4层套棺中的第2层黑地彩绘棺，在通体复杂多变的云气纹中，彩绘有90多个形态各异，生动多变的仙人和禽兽。或挥动长袖，翩翩起舞，或满弦将射，而被射物则翘尾回首，惊恐奔逃；或托腮而坐，若有所思等，凡此种种，形态匀称，活泼生动，具有强烈的感情色彩和运动感，形成了具有丰富想象的画面和富有音乐感的瑰丽多采的艺术风格。

汉代漆器的装饰手法仍以彩绘为主，主要有下列几种方法。

（1）漆绘。用生漆制成半透明的漆液，加上各种颜料描绘于已经涂漆的器物上，色泽光亮，不易脱落，大多数漆器的花纹都用此法绘描。

（2）油彩。用油汁调颜料，绘描于已涂漆的器物上，所绘花纹因油脂年久老化，易于脱落。

（3）针刻。用针尖在已经涂漆的器物上刺刻花纹，称为"锥画"；有的器物在刺刻出来的线缝内填入金彩，产生了类似铜器上金银错的花纹效果。

（4）金银箔贴。用金箔或银箔制成各种图纹，贴在器物的漆面上，呈现了类似"金银平脱"的效果。纹样的特点是细致而流利。

（5）堆漆装饰法。长沙发现的西汉大墓漆棺上的花纹，都是用浓稠的厚颜料堆起，玉璧上的涡纹和花纹上的边线，都是用特制的工具将厚颜料挤出作为钩边线和涡纹，高出一层显出浮雕效果，"识纹隐起"系属堆漆技法之一。

西汉中期以后，流行在盘、樽、盒、奁等器物的口沿上镶镀金或镀银的铜箍，在杯的双耳上镶镀金的铜壳，这便是所谓"银口黄耳"或"器"。有些漆器如樽、奁和盒的盖上常附有镀金的铜饰，有时还镶嵌水晶或玻璃珠。

3.1.3 石雕和玉雕

1. 石雕

秦汉时代，随着统一的中央集权制封建国家的建立、巩固与发展，国家的财力与人力高度集中，为雕塑艺术的繁盛开辟了广阔的前景。秦汉王朝的统治者，将雕塑艺术视作宣扬统一功业、显示王权威严、美化陵园建筑、纪念功臣将帅的有力工具。

1）秦代石雕

秦代的著名石雕，据《三辅黄图》的记载，有新刻于咸阳横桥的古力士孟贲石像；修始皇骊山陵曾刻了一对高一丈三尺的石麒麟。遗憾的是，这些遗迹早已荡然无存。不过从上述的迹象仍可看出秦代石刻艺术对后世的深远影响。首先，大型的人体石雕创作是发轫于秦文化，并用作建筑和陵园的艺术装饰。后来这种人体和兽形的巨型石雕，还发展成了后世王公贵族陵墓建筑的定制。从总体看，秦朝雕塑的特点是浑朴雄壮、朴素厚重、重大苍壮，气概远大，体现出封建社会的上升期的踊跃向上、生气蓬勃的精神风采和审美特点。

2）汉代石雕

汉代石雕艺术应用范围十分广阔，有大型纪念雕像，有园林装饰雕塑、各种丧葬明器、画像石、墓室雕刻及各种石雕工艺品。各种形式的石刻建筑也是汉代首创。赵佗先人墓附近之跽坐石人是我国现存最古老的大型石刻，于1985年在河北省石家庄市西北郊小安舍村发现的一对裸体石人，皆用青石雕成，其一为男像，高174 cm；另一为女像，高160 cm（见图3-42）。汉昆明池石刻牵牛、织女像是我国现存年代次早的一组大型石刻，是原有陕西省长安县常家庄村北的牵牛像和斗门镇内的织女像，系汉武帝元狩三年（公元前120年）大肆兴修皇家园林——上林苑"发谪吏穿昆明池"时所雕造。牵牛像高258 cm，整体作跽坐状，上身微向左扭，眉宇间呈现出刚毅憨厚的性格；织女像高228 cm，双眉戚锁，做笼袖罢织姿态。这两件石像皆用花岗岩雕成，造型简洁，风格古朴，堪称我国古代园林景观雕塑的第一座。霍去病墓石刻是西汉纪念碑性质的一组大型石刻，现存陕西省兴平县道常村西北，系汉武帝元狩六年（公元前1117年）少府属官"左司空"署内的优秀石刻匠师所雕造。现存之霍去病墓石刻，包括马踏匈奴、卧马、跃马、卧虎、卧象、石蛙、石鱼二、野人、母牛舔犊、卧牛、人与熊、野猪、石蟾14件，另有题铭刻石2件，全部用花岗岩雕成。运用循石造型的艺术手法，巧妙地将圆雕、浮雕、线刻等技法融汇在一起，从而加强了作品的整体感与力度感，堪称"汉人石刻，气魄深沉雄大"的杰出代表。原置于墓冢前面的马踏匈奴石刻是这项纪念碑群雕的主体。在这件高168 cm的主题雕刻中，以一匹器宇轩昂、傲然卓立的战马来象征骠骑将军；以战马将侵扰者踏翻在地的典型情节来赞颂骠骑将军在抗击匈奴战争中建树的奇功。马踏匈奴石刻是思想性与艺术性完美统一的典范，是西汉纪念碑雕刻取得划时代成就的标志（见图3-43）。

东汉石刻人像具有凝重雄健的格调。典型遗物是四川灌县都江堰出土建宁元年（公元168年）雕刻的李冰石像。此像做立姿，高290 cm，形貌雍容大度，它既是一尊历史名人纪念像，又被用作观测水位的"水则"，其前襟与两袖部位有隶书刻铭。东汉石俑，以河北望都二号墓（入葬于光和元年，即公元182年）出土的骑马俑最为完好，通座高79 cm，表现某位买鱼沽酒、骑马而归者的怡然自得神态；马腹与基座之间已做镂空处理，标志着

圆雕技艺益加成熟（见图3-44）。四川重庆、峨眉、芦山等地出土的东汉石俑，以表现题材多样为特色。

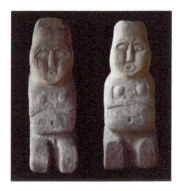

图3-42　踞坐石人（西汉）　　　图3-43　马踏匈奴石刻（西汉）　　　图3-44　骑马俑（东汉）

3）汉代画像石

汉代，由于统治者的极力倡导，儒家的孝道观念深入人心，对当时的丧葬习俗产生了深远而巨大的影响，厚葬风气盛行。规模宏大、结构复杂的皇陵、大型崖墓、木椁墓和装饰精美的画像石、画像砖墓大量出现，所谓画像石，实际上是汉代地下墓室、墓地祠堂、墓阙和庙阙等建筑上雕刻画像的建筑构石。汉代画像石的分布，主要集中在山东苏北地区、河南南阳地区、陕北绥德地区和四川地区。

（1）题材内容。有反映汉代农业、副业、手工业和商业的，如播种、收割、舂米、酿酒、盐井、桑园、采莲、市井等为主题的画像石。这类画像石，内容最为丰富，颇具研究价值。有表现墓主身份和经历的画像石，如车骑出巡图、丸剑起舞图等（见图3-45）。画像石的墓主多为当地的豪强显贵，如桓宽在《盐铁论·刺权》中所说："贵人之家，云行于涂，毂击于道……子孙连车列骑，田猎出入，毕弋捷健"。有表现当时社会生活和政治制度的，如以市集、杂技、宴饮、乐舞、百戏、讲学授经、尊贤养老等为主题的画像石。还有表现当时神话传说的画像石，如伏羲、女娲、日月、仙人六博、羽人等（见图3-46）。

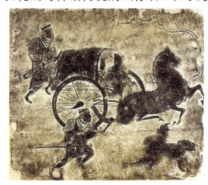
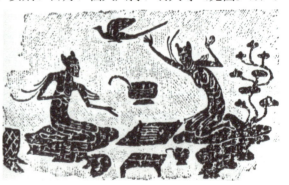

图3-45　骑马出巡图（汉代）　　　　　　图3-46　仙人六博图（汉代）

（2）雕刻技法。画像石的雕刻技法大体可以分为四类。

①阴线刻：不管石面光滑或粗糙，物像全部用阴刻线条来表现。多数还在物像轮廓内施刻麻点、虚线或鳞纹，以突出物像质感。早期即西汉晚期到东汉初的阴线刻画像石，线条粗深，图像稚拙。

②凹面线刻：物像轮廓内雕成凹面，物像轮廓用阴线刻成。凿纹凹面刻主要流行于西汉晚期到东汉早中期，西汉晚期作品，线条呆板，图像简单。

③凸面线刻：这是一种与凹面线刻截然相反的雕刻技法，即在磨平的石面上，将物像轮廓线以外的余白面削低，使物像面呈平面凸起。物像细部再用阴线或墨线加以表现。由于这类作品雕刻精美，图像华丽，而且有铭刻题记的较多，因而历来为金石学家所重视。著名的武氏祠画像石刻群就是用这种技法刻成的作品，因其精美细腻而被日本的美术史家长广敏雄誉为"汉画像石之王"。

④浅浮雕：物像轮廓以外减地，物像凸出呈弧面，在物像上按需要刻出不同的弧面，以表现物体各部位的立体效果，有些细部或再施阴线处理。是汉画像石最重要、最基本的雕刻技法。

除此之外还有少量运用了高浮雕和透雕技法。

2. 玉雕

秦代流传下来的具有明确纪年的文物很少。20年前，所见秦王朝玉器还不多。最近从陕西省秦都城所在地发掘出的一批玉器中，才使人们对秦代玉器面貌略有了解。从零星出土的玉器来看，与战国精细做工的玉器区别不大。及至西汉，随着统一国家政权的巩固和加强、财力物力的丰富与"丝绸之路"的畅通及商贸交通和人员往来的发达和增多，使佩用玉器之风又有新的发展，此期玉器数量之多，品种之繁复，较之战国是有过之而无不及。但从总的情况看，特别是从玉器造型和饰纹来看，两汉玉器可以说是战国玉器继承与发展并共同形成玉器发展史中的第三次高峰。

1）秦汉玉器的品种

有关秦代玉器，从一些文字资料中可略知一二，其中有众多考据家在寻找的秦始皇"传国玉玺"，重要史料记述该"传国玉玺"是用卞和发现的"和氏璧"改做而成，玉玺的设计和书写者是秦朝丞相李斯。此外，秦代还出现了一位著名琢玉大师孙涛，所做白玉虎生动逼真。最近在陕西省等地墓葬和遗址中发现一批秦代玉器实物，品种有形同秦兵马俑造型的男、女玉人，玉高足圆杯（见图3-47），玉具剑饰物、玉尊、玉鱼和一坑以"六器"（璧、琮、圭、琥、璋、璜六种玉器）为主要品种的碧玉作器物，计近百件。

到两汉时期，由于社会稳定，国力强盛，玉文化也蒸蒸日上。从王公贵族到官宦人家甚至绅士富商等阶层日常用玉品种丰富、数量众多、加工工艺精湛。此时出现了许多精美的作品，代表了这个时代的最高水平。汉代玉礼器较前减少，已不再是玉器品种的重要组成部分，而各种作为装饰用的玉佩饰大大增加，用于丧葬的玉冥器亦显著增加，玉用具也有较大的发展。汉代最发达的是丧葬用玉，商周时的玉覆面至此接近尾声，代之以成套的玉衣与九窍玉塞制度，丧葬用玉还有漆棺镶玉、璧、握、枕等。装饰用玉在两汉最为丰富多彩，种类主要有玉璧、环、璜、龙佩、凤佩、觿、带钩、簪、剑饰、韘形佩、舞人佩、组佩、珠、管等。陈设用玉多为各种玉兽，主要有玉熊、豹、马、猪、鹰、辟邪、仙人奔

马等。玉制器皿主要有玉高足杯、耳杯、角形杯、卮、盒、壶、砚滴等（见图3-48）。

汉代用于礼仪的玉器，从商周的六器到此只有璧和圭仍然使用了。玉璧在汉墓中出土很多，玉圭则从西汉中期以后逐渐消失。汉代的玉璧，除了传统样式外，还流行着外缘附加透雕纹饰的玉璧（见图3-49），东汉时期的这类玉璧有的在透雕动物纹饰中还出现"长乐"、"宜子孙"等字样。"六器"中的琥和璜，汉代虽然还存在，但已是作为装饰用的佩玉了。璋和琮，在汉代可能已不再制造和使用。

 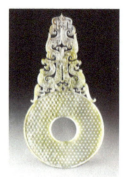

图3-47　玉高足圆杯（秦）　　图3-48　玉卧羊形砚滴（汉代）　　图3-49　双龙玉璧（西汉）

汉代人认为玉石能使尸骨不朽，所以用于丧葬的玉器在汉玉中占有重要的地位。葬玉主要有玉衣、玉九窍塞、玉琀和玉握。玉衣是汉代皇帝和高级贵族死时穿用的殓服，由头罩、上衣、裤筒、手套和鞋5部分组成，每部分都由许多小玉片编成。玉九窍塞是作为填塞或遮盖耳、目、口、鼻、肛门和生殖器等九窍用的。玉琀一般作蝉形，置于死者口中。至于死者手中的握玉，在西汉中期以前多作璜形，多系用玉璧改制而成，到西汉中期以后，逐渐流行为玉猪。此外，葬以玉衣的死者，其胸背往往铺垫许多玉璧，这些玉璧也应属于丧葬用玉。

汉代装饰类的玉器品种繁多，有璜、环、琥、觽、系璧和玉舞人（见图3-50），还有商周以来用于射箭时钩弦用的韘演变而来的鸡心佩、束发用的玉笄、玉剑饰、玉灯、耳杯、高足杯、角杯、盒、枕、带钩、印章等。用于辟邪的玉器刚卯、翁仲、司南佩，被称为汉代辟邪三宝（见图3-51）。

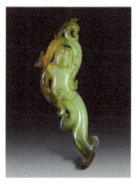 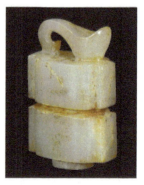

图3-50　玉舞人（汉代）　　图3-51　白玉司南佩（汉代）

2）秦汉玉器的风格特点

汉代玉器继承战国玉雕的精华，继续有所发展，并奠定了中国玉文化的基本格局。汉代普遍重视玉料选择，尤其崇尚白玉，大量和田玉进入中原，为汉代玉雕奠定了物质基础。汉代玉器既有清逸脱俗、自由奔放的特点，同时具有典型的雄浑豪放、气势昂扬的特征。汉玉多以阴线勾勒，线条纤细优美，画面舒畅大方。普通采用隐起和镂空工艺，技术非常娴熟，高浮雕和圆雕也大量运用。玉器设计打破对称等传统风格，充分发挥主观想象，内容丰富多样。粗细线条并用是汉代玉雕特征，由阴线刻演变成游丝毛雕是汉代玉雕的重要标志。古人赞扬汉代玉雕"汉人琢磨，妙在双钩，碾法婉转流动，细入秋毫，更无疏密不均交接断续，俨如游丝白描，毫无滞迹。"汉代抛光技术已达到很高水平，玉衣片等玉器表面打磨光洁如镜。汉代玉雕作品中大量采用镶嵌技术，有金镶玉、玉镶金等。金缕、银缕玉衣的工艺水平令人惊叹不已。纹饰主要有几何纹和动物纹，几何纹有谷纹、蒲纹、涡纹、去雷纹、丝束纹等；动物纹有龙纹、凤纹、兽面纹等。由于道家思想的影响，出现驱除凶邪和反映羽化成仙题材的玉雕作品。

3.1.4 染织和服饰

1. 染织工艺

汉代丝麻纺织业已经是重要的手工业部门，山东孝堂山、武氏祠等处汉画像石上都有纺织劳动者的形象。西汉帝国的强盛与扩张是与"丝绸之路"的开通密切相关的，这条国际贸易之路也是重要的文化交流之路。汉代纺织的高度成就，通过大量出土实物可见一斑。西汉丝、麻织品主要出于长沙马王堆和湖北江陵凤凰山168号汉墓中，丝织品数量多、品种齐、色谱全、技艺精。东汉丝、棉织品出土于丝绸之路沿线的甘肃居延遗址、新疆罗布泊、古楼兰和民丰尼雅遗址。

1）丝织品

汉代丝织品总称为帛，有时称为缯。细分则有十多个名目，如纨、绮、缣、绨、绸、素、绢、缟、罗、锦、练、绫、缦、纱、织成等。"绢"是指用生丝织成的平纹织物；"素"是白色生绢；"练"是指洁白的熟绢；"纨"是细致的绢；"缣"则是指双丝的细绢；"缟"是指未经染色即未经专门处理过的绢；"缦"是无花纹无着色或说无文采的丝织物；"绸"在《说文》中解释为"大丝缯也"，后一般指质地较为细密，但不过于轻薄的丝织物。至于"绮"和"绫"，织素为纹者为绮，光如镜面有花卉状者为绫。"纱"则是"纺丝而织之也，轻者为纱，绉者为縠。"縠者又指质地较薄，表面呈皱缩状的丝织物。"罗"指质地较薄，手感滑爽，花纹美观雅致，而且透气的丝织物；"锦"则常指彩色大花纹的提花织物，通称为"经锦"；"织成"是一种名贵织物，类似于纬线起花且双面花纹一致的缂丝织物。汉代丝织工艺有平纹、绞经、提花等，丝线极细，质地匀整，质量与现代产品不相上下。如马王堆出土的一件素家纱禅衣，长128 cm，袖长190 cm，重仅49 g（见图3-52）。

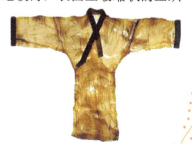

图3-52 素家纱禅衣（西汉）

精美的提花工艺使汉锦中出现了高雅华美的纹饰，汉代丝织的纹饰主要有以下几种。

（1）云气纹：在汉代染织工艺中是一种主要的装饰纹样，往往作为组织纹样的骨骼，在云气纹舒卷起伏的空间中穿插各种飞禽走兽。

（2）动物纹：动物纹多为祥禽瑞兽，有孔雀、虎、鹿、羊、麒麟、辟邪等，走兽的身躯多有翅膀。如马王堆出土的两色锦有隐花孔雀纹，要在侧光照射下才显出花纹来。

（3）几何纹：以双菱纹最为流行，由一个大的菱形两角附以小菱形，因其像耳杯，因此也称杯纹。此外还有波纹和八角花纹等。

（4）文字：用文字作为装饰图案，是汉锦的一个突出的特色。多运用成句的吉祥语"万事如意"、"长乐明光"等。新疆古楼兰东郊汉墓出土的"延年益寿大宜子孙锦"，将寓意吉祥的"延年益寿大宜子孙"八字设计成纹样排列在如意云气纹之中，装饰效果别具一格，这类织物在新疆东汉墓中出土最多（见图3-53）。

图3-53 延年益寿大宜子孙锦袜（东汉）

图案上人物与轻禽猛兽共处于云气山岳之间，奔走飞腾，展现出一幅气魄宏伟的画面。汉代织锦在艺术表现上强调夸张纹样动的势态，在动态中显示对象的性格特征。动物造型采用剪影式的平面处理，只描写大的造型关系而不表现细部，具有神韵和力度，给人以朴质厚重的感觉。

2）刺绣

丝织品上的图案有绣和织两种加工方法，汉代刺绣就出土实物看，已有多种针法。绣花图案不同于织花图案，绣品上的图案花纹形象是用"线"在织物表层来充分表现的，线的走向完全依据针法。战国时期的绣法多为"辫绣"，即多用链环状的针脚组成，这种绣法在汉代仍很普遍。西汉时期刺绣工艺和生产都相当发达，20世纪50年代以来，在甘肃武威、新疆民丰、河北怀安及古五鹿等地，出土了不少汉代丝绸刺绣残片，从实物分析，当时的绣法已有平针、平针铺绒、辫绣、钉线绣、锁绣等针法。湖南长沙马王堆一号汉墓出土的丝织物最能代表汉代的织绣工艺水平。墓中出土了百余件丝质衣被、鞋袜、手套，整幅丝帛及杂用织物，其中绣品就有40件。

3）印染

汉代已有夹缬（即型版印染）、绞缬（即扎染）、蜡缬（即蜡染）等印染工艺。型版印染是用两块薄木板雕刻成相同纹样，将丝绸或棉布夹置于两板之间，然后印染，取出木板，纹样即呈现于布帛之上。绞缬又称扎染，是一种古老的采用结扎染色的民间印染工艺。它依据一定的花纹图案，用针和线将织物缝成一定形状，或直接用线捆扎，然后抽紧

扎牢，使织物皱拢重叠，染色时折叠处不易上染，而未扎结处则容易着色，从而形成别有风味的晕染效果。蜡缬又称蜡染，实际上是"蜡防染色"，即先用蜡在麻、丝、棉、毛等天然纤维织物上画图案，然后入染。蜡液浸入纤维后，有防水的作用，染液不能进入。经过热煮脱蜡，可形成白色花纹。蜡液的凝结收缩，往往会形成许多自然的裂纹，入染后图案中会出现独特而自然的纹理。

汉代的染色技术达到了相当高的水平。当时染色法主要有两种：一是先织后染，如绢、罗纱、文绮等；二是先染纱线再织，如锦。1959年新疆民丰东汉墓出土的"延年益寿"、"万事如意"等字锦，所用的丝线颜色有绛、白、黄、褐、宝蓝、淡蓝、油绿、绛紫、浅橙、浅驼等，充分反映了当时染色、配色技术的高超。随着染色工艺技术的发展，纺织品颜色不断丰富。新疆吐鲁番出土的唐代丝织品五光十色，颜色可多达24种。很多丰富多彩的间色是在掌握了染原色的方法后，再经过套染而得到的。湖南长沙马王堆汉墓出土的泥金银印花纱是三色套版印染，并采用了金粉、银粉，绚丽精美；另一块印花敷彩纱是印染花卉的枝蔓部分，然后再以朱、黑、银灰、白等色手工描绘花朵、叶、蓓蕾等。在新疆民丰东汉墓，还发现有两件棉布蜡染工艺品，蓝地，类似近代的蓝印花布。

2.服饰

秦代汉服主要承前朝影响，仍以袍为典型服装样式，分为曲裾和直裾两种，袖也有长短两种样式。秦代男女日常生活中的服饰形制差别不大，都是大襟窄袖，不同之处是男子的腰间系有革带，带端装有带钩；而妇女腰间只以丝带系扎。秦始皇深受阴阳五行学说影响，相信秦克周，应当是水克火，因为周朝是"火气胜金，色尚赤"，那么秦胜周就是水德，因此而崇尚黑色。

汉取代秦之后，服饰大体上沿袭了秦制。随着经济、文化的发展和进步，汉初即显示了繁荣昌盛的局面。祭祀服与朝服、冕冠、衣裳、鞋履、佩绶等都有森严的等级差别，汉代的服饰就是由此诞生的。汉朝的衣服，主要的有袍、襜褕（直身的单衣）、襦（短衣）、裙。汉代因为织绣工业很发达，所以有钱人家就可以穿绫罗绸缎漂亮的衣服。一般人家穿的是短衣长裤，贫穷人家穿的是短褐（粗布做的短衣）。汉代服饰的职别等级主要是通过冠帽及佩绶来体现的。不同的官职有不同的冠帽。因此，冠制特别复杂，有16种之多。汉代的鞋履也有严格的制度：凡祭服穿舄、朝服穿率、出门穿屐。妇女出嫁，应穿木屐，还需在屐上画上彩画，系上五彩的带子。汉代的男子大多穿宽松的袍服（见图3-54）。袍服以大袖为多，袖口有明显的收敛，领、袖都饰有花边。领子以袒领为主，大多裁成鸡心式，穿时露出内衣。袍服下摆常打一排密裥，有的还裁制成月牙弯曲状。这种宽衣大袖的袍子不仅祭祀、朝会等重要场合能穿，其他场合也都可穿着。汉代女子常服仍为上衣下裙的深衣，衣服宽博，衣袖趋大，袖口收敛，曲裾直裾并存，曲裾居多。曲裾深衣是汉代女子专用服饰。通身紧窄，长可曳地，下摆喇叭状，行不露足。衣袖有宽窄两式，袖口镶边。衣领交领，领口很低，露出里衣。如穿几层衣服，每层领子必露于外，可多达三层以上，时称"三重衣"（见图3-55）。

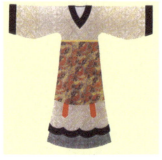
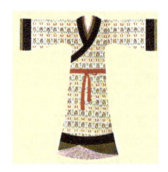

图3-54　灰地菱纹袍服图（汉代）　　　图3-55　曲裾深衣图（汉代）

3.1.5　陶瓷工艺

秦汉时期的陶瓷是我国陶瓷史上的重要一页，秦代的陶塑十分发达，具有很高的艺术水平。秦始皇陵墓的陶俑代表了秦汉时代陶塑艺术性和思想性的最高水平。在这大型的雕塑群中，武士俑身高都在1.75～1.86米，他们勒带束发，手执各色武器。有的刚毅勇猛，英姿勃勃；有的容光焕发，气度昂然。陶塑的战马高达1.5米，长2米。骠肥体壮，筋骨强健，"竹批双耳俊，风入四蹄轻"，陶塑家们刻画了秦国战马骠悍，日行千里的雄风。其中武士俑7 000多件，战车百余辆，战马百余匹，是迄今为止全世界罕见的规模庞大的雕塑工艺杰作（见图3-56）。

在中国古代陶瓷发展演变的漫长历程中，两汉时期处于承前启后的重要转折时期，陶瓷产品呈现出多样化的特色。这一时期陶瓷业发展的成就突出，如低温铅釉陶的广泛传播、成熟瓷器的成功烧造等。当时东南一带窑场密布，陶车拉胚成型替代了泥条盘筑法，使瓷胚制做更加精细。釉料也有了大的改进，釉层明显加厚，光泽强，玻化好，胎釉结合紧密。两汉时期正值原始青瓷向成熟青瓷过渡的时期，至两晋时，原始瓷已基本遭淘汰而完成了历史性的转变。陶瓷的品种有灰陶、釉陶、彩绘陶、原始青瓷、砖瓦、陶塑等。

1.釉陶

汉代陶瓷工艺的另一杰出成就是铅釉陶制作的成功。铅釉陶是以铅的化合物为助熔剂，大约在700℃烧成，因此它是一种低温釉，它的主要着色剂是铜和铁。铜使釉呈现美丽的翠绿色，铁使釉呈现黄褐色和棕红色。这种低温的铅釉陶，有翡翠般的绿色，釉层清澈透明，光彩照人。在长期的地下埋藏中，铅釉陶器表面经常有一层银白色金属光泽的物质，因而又称为银釉。代表器物有釉陶壶、陶盒、陶仓、陶博山炉等（见图3-57）。

在汉代，除了北方的铅釉陶，南方也盛产青釉陶，由于温度高，釉质较硬，所以又称为硬釉。青釉陶是青瓷发展过渡阶段的产物。

2.彩绘陶

汉代的彩绘陶器，是在战国彩绘技术的基础上发展起来的。在陕西关中、河南洛阳、

湖南长沙、甘肃威武等地均有大量的彩绘陶出土。在咸阳杨家湾汉墓中，与彩绘兵马俑同时出土的100余件陶器，绝大多数为彩绘陶。纹饰的构图依据器物的形状而变化，如茧形壶，依据壶呈茧形的特点，围绕两个球面，以蟠纹组成两组相对应的纹饰相互缠绕弯曲，显得非常古朴雅致。它是汉代典型的器物之一。

除茧形壶外，彩绘陶的器型还有鼎、盘、盒等，其中以壶类数量最多，纹饰亦最精美。壶的造型是汉代典型的高颈、鼓腹、高圈足，胎体烧成后，先在器表涂抹白色或黄色陶衣，再以红、黑、紫、黄等色绘制花纹图案。如洛阳烧沟汉墓出土的彩绘壶，彩绘从壶颈直至中腹，以宽黑色弦纹分隔成若干区间，主题纹饰绘有青龙、白虎、朱雀、玄武、流云等，并以三角、锯齿、菱纹、云气、斜方格、旋涡等几何纹上下衬托，整个纹饰达九组之多，画面形象生动，色彩艳丽，充满着浪漫主义色彩。

3. 早期瓷器

浙江省境内在战国时期已开始大规模的生产原始瓷器，经过秦，西汉，到东汉早期三百年间不断完善和发展，终于在东汉的中晚期发展为瓷器。它的出现距今已一千八百多年，是我国陶瓷史上划时代的伟大成就。现藏于浙江省上虞县文管所的一件东汉越窑青釉四系罐，直口、短颈、溜肩、鼓腹、平底，胎质灰白细腻，釉色青绿泽润，胎釉结合致密，已完全看不到任何原始青瓷的特征了。

刚从原始瓷演进而来的东汉晚期瓷器的装饰花纹，仍然为水波纹，弦纹和贴印铺首。用泥条盘筑法的大件器物，外壁仍拍印网纹、重线三角纹、麻布纹、方格纹等与印文陶的装饰图样基本相近。在南方，除了浙江、江苏外，湖南、江西、四川、贵州、广东等地，也发现有早期青瓷。

4. 砖瓦

秦汉时代的建筑用陶在当时的陶业中，不论是生产规模还是产品质量都有了显著发展和进步。最有特色的是画像砖和瓦当。

1）画像砖

画像砖有空心砖和方砖两种。空心砖作长条石状，内部空心，砖的两端挖有圆形或长方形的孔洞，流行于河南、山西等地区。砖外饰米格纹、回纹、平行纹、绳纹等几何纹。在砖面上拍印出题材广泛、内容丰富、形象生动的纹饰图案。其内容大体与汉画像石相同。

方砖多为四川成都地区所产。每块砖都是一个完整的独幅画面，一次压印而成。一些砖要施彩，面貌接近绘画。四川画像砖已知的题材有数千种之多，从各个方面反映了四川地区富庶的社会经济和丰富多彩的生活风俗，如宴乐舞戏、庭院楼阙、市井庄园、采桑渔猎、播种收割等。与其他地区相比较，四川画像砖中的历史故事及祥瑞物较少，生产劳动与车骑出行等题材占了较大比重。

2）瓦当

瓦当俗称瓦头，是屋檐最前端的一片瓦前端或位于其前端的图案部分。战国时期的瓦当为半圆形，秦代发展为圆形，汉代则主要流行圆形瓦当。秦汉瓦当以灰陶为主。

秦代瓦当的装饰，主要有动物纹、植物纹和云纹。早期流行的是单一的动物纹如鹿、豹、鸟、昆虫等。秦统一六国前后，瓦当的主要纹饰是云纹。它的图案结构是用弦纹把瓦当

分为两圈，再用直线把瓦当的面积等分为四个扇面，在扇面内填以对称的云纹。内圈饰以树叶纹、点纹、方格纹、网纹等。这种文饰为汉代所沿用。汉代是瓦当工艺发展的鼎盛时期，除云纹装饰以外，主要是文字装饰。按文字的意思可以分为宫殿、官署、祠墓和吉语四类，这些文字瓦当多为小篆书体，排列组织和谐匀称，布局讲究，显示出汉代质朴浑厚的艺术风格（见图3-58）。青龙、白虎、朱雀、玄武四神瓦当也是汉代瓦当的代表作。

 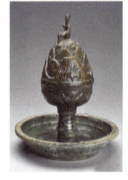

图3-56　武士俑（秦代）　　图3-57　水波纹绿釉陶罐（东汉）　　图3-58　文字瓦当（汉代）

5. 陶塑

　　汉代前期，陶塑艺术明显继承了秦代陶塑艺术风格，形体比较高大，注重细节雕画的质朴，形象生动逼真，具有明快洗练的写实风格。题材多为军阵场面的武士俑和战马，表现了西汉时期抗击匈奴重视骑兵建设的时代特点。西汉中后期，社会生产力有了一定的发展，人民生活比较安定富足，官僚地主阶级的财富积累越来越多。反映追求生活享乐的各种陶塑在墓葬中普遍发现，如奴婢、谷仓、家畜、建筑等，表现了官僚地主阶级所拥有的财富。大官僚地主陪葬还有击鼓俑、抚琴俑、舞蹈俑、吹奏俑、背娃俑。汉代人物的陶塑不求形体的逼真和细节的雕琢，而是从总体上把握对象的神韵，倾力于动势的追求，通过大轮廓古拙简朴的艺术手法，巧妙地再现人物的内在神韵和非凡才华（见图3-59）。正因为汉代陶塑具有鲜明的写实风格，所以它不仅具有艺术欣赏价值，而且具有很高的学术研究价值，为研究汉代社会经济生活及阶级关系提供了丰富的实物资料。

图3-59　人物俑（汉代）

3.1.6 金银器

我国运用金银的历史悠久，人们在工艺制作过程中，认识了金的展性，而将它捶成金箔，后来又发现了金的延性而将它拉成金丝。西周古墓出土有条形、圆形、人字形等金片，战国时期更出现了错金器。制银工艺在战国时也发展起来，除了与金丝合用作为金银器外，还出现了单纯的器皿和工艺品。

秦代由于年代短暂，遗留的金银器不多。现有较为著名的代表作品是鎏金刻花龙凤纹银盘和铜车马金银络头。前者供帝王专用，是迄今所知唯一刻有秦代纪年的银器，也是唯一的秦代银质器皿。从这两件器物的制作工艺看，秦代的金银器制作已经达到了相当高的水平，已能综合使用铸造、焊接、掐丝、嵌铸、锉磨、多种机械连接及胶粘等工艺，有些加工技术，其精妙程度超出人们的想象。

汉代是中国古代黄金生产的大发展时期，金银产量大增，金银器的制造已具有相当规模。最为常见的是装饰品，金银器皿不多。迄今为止，考古发掘中所见汉代金银器皿，大多为银制，一般器型较简洁，多为素面。除了制作各种装饰品、生活器皿外，还铸造金饼、马蹄金。据分析，汉代出土的大量金饼、马蹄金、麟趾金，除投入流通外，还用于皇帝赏赐诸侯王及诸侯王向皇帝进奉，或用于赎罪、买爵及较大数额的交易和军费支出等。汉代金制品制作工艺最重要的成就是创新金粒焊缀工艺，将细如粟米的小金粒和金丝焊在器物之上组成纹饰。河北定州北陵头村汉墓出土一件累丝镶嵌金龙，采用缠绕、锤、焊接和镶嵌技法，用累丝勾勒出龙的面廓和双角，其余的额顶、双颊、颈部及腹部均用极薄的金片镂刻，全身布满粟形金粒，并以绿松石镶嵌银珠，历历可辨，异常精美。金丝多用于编缀玉衣，刘胜墓所出金缕玉衣是其典型。由此可见，金银器制作工艺发展到两汉，已基本从青铜器制作的传统工艺中分离出来，成为独立的工艺门类，对后世影响深远。

3.2 六朝时期的艺术设计

汉代后的三国两晋南北朝时期，史称"六朝"，是我国历史上一个长期混战的时代。社会经济、文化遭到严重的摧残和破坏，百姓被迫四处迁徙，但同时也促进了各民族的融合，从而促进了手工技艺的发展。北方战争不断，致使大量人口和工业技术力量不断向南转移，改变了长期以北方为手工业生产中心的局面。佛教的兴起使得这一时期的工艺美术呈现出浓厚的宗教色彩。佛教的流行，促进了与西域文化的交流和融合，为我国的工艺美术创造出了新的风格。六朝的各个工艺品种中，成就最为突出的是瓷器。此外，雕刻、金银器、漆器工艺等也都得到了一定的发展。

3.2.1 陶瓷

六朝时期，我国的工艺美术进入瓷器时代。

陶与瓷是两个不同的事物和概念，是一种工艺的两个不同的发展阶段。陶器由黏土经水调和后烧结而成，瓷器的原料是比黏土更为纯净的"瓷土"，即"高岭土"，因其主要产于江西景德镇的高岭村而得名。瓷器的烧造温度要高于陶器，陶器一般在800℃左右，而瓷器一般在1 200℃以上。陶器质地松脆，有微孔；瓷器质地细密坚实，表面有一层结

晶釉,敲击时有清脆的声响。

1. 青瓷

青瓷是表面施有青色釉的瓷器。青瓷釉色的形成,主要是胎釉中含有一定量的氧化铁,在还原焰气氛中焙烧所致。但有些青瓷因含铁不纯,还原气氛不充足,色调便呈现黄色或黄褐色。青瓷以瓷质细腻,线条明快流畅、造型端庄浑朴、色泽纯洁而斑斓著称于世。

六朝青瓷的窑口主要分布在长江以南地区,主要有越窑、瓯窑、婺州窑、洪州窑、岳州窑(又称湘阴窑)等。

越窑,又称"越州窑",因其地唐代属越州而得名。创烧于东汉,至北宋时期逐渐衰落。三国吴时越窑属会稽郡管辖,窑址主要分布在宁波、余姚、上虞、绍兴、萧山一带。仅上虞一地,已发现东吴时期的窑址30多处,西晋窑址60多处。越窑品种繁多,有天鸡壶、盘口壶、四系罐、香薰、灯台等。

瓯窑在今浙江省温州一带的瓯江两岸,因瓯江而得名,分布于温州市的永嘉、乐清、瑞安等地。瓯窑青瓷的特点是胎质不及越窑细腻,含铁量较越窑低,胎色较白,白中带灰;釉层较薄,透明度高,釉色淡青或青中带黄。品种与越窑大体相同。

婺州窑分布在今浙江省金华市的金华、武义、东阳、义乌四县。婺州窑青瓷的特点是胎质比较粗糙,因含铁量高,胎色泛红;釉色为淡青色,亦有青灰或青中泛黄者。婺州窑的堆塑工艺具有独特的艺术美。早在东汉及三国时期,婺州窑就已经能够娴熟地运用捏塑、贴粘、雕刻、镂空等技艺,在各种器物上展现人物、动物、亭楼等,逼真而生动。瓷器上应用化妆土,是西晋时期婺州窑工匠在制瓷工艺上的一项创新,使用化妆土可以使得原来比较粗糙的坯体表面光洁平整,使得原先胎质较暗的灰色或深紫色得到巧妙的覆盖。器物烧成后釉面显得光滑饱满,滋润浑厚,大大提升了产品的质量,增加了器物的美感。

洪州窑位于距南昌南郊30公里的江西丰城市境内。始于东汉晚期,终于五代。三国两晋南北朝时期,洪州窑采用旋削、压印、刻画、堆贴、镂空等多种成型和装饰技法,纹样线条清晰,塑像造型生动。在刻画纹饰上,通常有莲瓣纹、蓖纹、水波纹和弦纹等,其中以莲瓣纹最多,一直延续至隋唐。

岳州窑在今湖南湘阴县境内,因历代隶属岳州而得名。沿湘江流域两岸纵向建窑烧制,窑址多达十九处。时间跨越两汉、三国、两晋、南北朝、隋唐至宋,沿袭千余年。制器有建筑装饰器、生活用器、文房用器及观赏器等;品种有碗、壶、盘、碟、钵,多系罐、杯、灯、虎子、莲花尊、梅瓶、鸡首壶等;釉色有米黄、豆青、虾青、白釉、褐色釉、酱釉、浅绿、青釉等;装饰工艺有莲纹和几何刻花、印花、画花、釉下点彩及雕塑等。

在南方青瓷发达的基础上,北方青瓷生产也发展起来。考古发掘表明,北方青瓷约始于北魏晚期。至今除山东淄博发现有北朝青瓷窑址外,其他地区还很少发现青瓷窑址。但是,墓葬出土的北朝青瓷器很多。其中以河北省出土的数量最多,质量也最高,1948年在景县封氏墓群出土的一批青瓷,是中国最早发现的北方青瓷,它的年代约自北魏至隋初。

这批青瓷主要是日用器皿，如壶、缸、杯、碗、托杯、大盘等。最有特色的是封子绘和祖氏墓出土的4件仰覆，不仅体积高大（最高达60多厘米），造型雄浑，而且装饰华丽，集中运用了印贴、刻画和堆塑等艺术手法，是北方青瓷最有代表性的作品。但从总体上看北方青瓷胎质比较粗糙，胎一般呈灰色，釉层较薄，多细纹片，呈灰绿或黄绿色，有些仅施半釉，且不很均匀，工艺技术不够成熟。

1) 青瓷的造型

六朝青瓷器型，早期的因袭两汉旧制，显得拙朴规整，淳厚稳重。西晋青瓷造型丰富，承前启后，艺术性强，设计方面做到了在实用的条件下适当注意美观大方，总体清新典雅、柔和轻巧。东晋青瓷的造型偏重经济实用。到了南朝，器型演变得挺拔修长、瘦俏轻盈。按用途的不同可分为日用器、冥器、陈设器、文房用具等，以日用器居多。日用器有盘口壶、钵、四系罐、唾壶及各式盘、碗之类。冥器又称"明器"，是古代人专门用来随葬的用具。六朝青瓷中魂瓶、神兽尊、鸡笼、狗盆、猪圈属于此类。熏炉、青瓷羊、狮形器等属陈设器。瓷质文房用具出现于六朝时期，瓷砚、水盂、蛙盂、兔盂等都是文房用具。

（1）盘口壶。鼓腹，细颈，肩有两系或四系，口呈盘形，因此得名。三国时盘口和底部较小，上腹大，重心在上部；东晋以后，盘口加大，颈增高，腹部修长，外口沿领也加高；南朝时壶身瘦长，至底渐敛，颈长，多桥形系；隋代壶体更加瘦长，盘口高而微撇，颈长且直，腹呈椭圆形，条状系（见图3-60）。

（2）鸡首壶。又称天鸡壶（见图3-61），是具有时代特点的代表器型。在盘口壶的基础上，肩部贴一鸡首状壶嘴，肩部另一端安置把手。西晋鸡头壶短小无颈，流可通，也有不通而仅作装饰的，肩部有系，鼓腹小底；东晋鸡头壶有颈，圆口，并出现壶柄，柄作鸡尾形，桥形方系；南朝时壶身增高，颈细长；以后越来越高，体形瘦长，至唐代演变为龙耳壶。东晋以后鸡头也有做成羊头、牛头或虎头的。

（3）罐。形体较矮，鼓腹，肩有四耳，或两耳作辅首形。多压印一圈几何形装饰花纹。也是六朝时的一种典型器型（见图3-62）。另北方地区流行一种较高的瓷罐，肩饰四耳，罐腹上部饰以莲花瓣纹。

 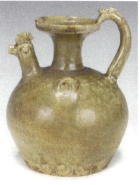 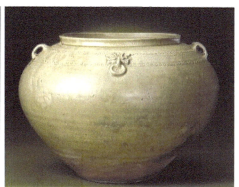

图3-60 盘口壶（西晋）　　图3-61 鸡首壶（东晋）　　图3-62 双系罐（西晋）

（4）扁壶。扁壶是古代盛水和盛酒的器物，造型奇特精巧，携带方便，便于汲水。西晋时壶体略矮，直口，短颈，圆肩，肩部两侧各贴塑带翼鼠状的系，壶腹扁圆，圈足为

椭圆状。南北朝时期出现了一种带西域风格的扁壶。1971年,河南安阳北齐范粹墓出土黄釉瓷扁壶,壶体扁圆,上窄下宽,似核桃状,敞口,短颈,肩两侧各有一带孔凸起为系,底部假圈足,扁腹两面印有胡人舞蹈图案,反映出六朝时期中外文化艺术的交流(见图3-63)。

(5)虎子。一种溺器,俗称便壶,承汉代铜虎子而来,以其形似伏虎而得名。东吴时为蚕茧形器身,背部有弧形提梁,西晋时口部堆塑虎头,东晋、南朝时虎子器身渐圆、渐高,更具实用性(见图3-64)。

(6)魂瓶。六朝青瓷中最典型的器型之一,也是六朝青瓷所特有的造型之一。因出土时有些还装有谷子,所以又叫"谷仓罐",也有称之为"堆塑罐"。魂瓶一般分为上下两个部分:上面是堆塑一些丧葬或祭祀场面,有楼阁人物、飞鸟走兽等。在屋宇飞鸟之间还常有五只圆罐若隐若现,中间一只较大,四周四只较小。所以有人认为魂瓶是从五连罐演变发展而来的。魂瓶所塑之物,往往象征着死者生前的社会待遇和家庭状况,并且希望死后到达所谓的"冥界"依然能够享用(见图3-65)。

图3-63 黄釉乐舞图瓷扁壶(北齐)　　图3-64 青瓷虎子(三国)　　图3-65 青瓷魂瓶(西晋)

(7)薰炉。又名"香薰",为熏香用具。三国、两晋时的贵族"无不熏衣剃面,傅粉施朱",于是青瓷薰应运而生,并广为流行。熏炉流行于六朝时期,炉体较大,镂孔,多有托盘(见图3-66)。

(8)青瓷羊。选择鸡、狗、羊、熊、狮、虎、鸟、蟾蜍等多种动物形象作为器皿的整体或局部造型是六朝青瓷的显著特征之一,青瓷羊就是流行于东吴和东晋之间六朝青瓷的典型器。东吴和西晋时青瓷羊造型丰满圆润,腹部饱满,形体较大,被称为"绵羊";东晋时的青瓷羊造型瘦弱纤细,腹部内收,形体较小,下腭还贴塑有胡须,所以被称为"山羊"。三国东吴时期的这件青瓷羊的造型十分美观,整体作卧伏状,身躯肥壮,昂首张口,全身装饰划纹、圆点纹、卷曲纹。这件青瓷羊顶上开一小孔,多数学者认为它是插放蜡烛所用,是一件非常精美的烛台艺术品(见图3-67)。

（9）蛙盂。瓷制文具，呈蛙形。三国至西晋早中期造型较佳，蛙的形象栩栩如生，背部装一个圆筒形口，用以灌水，蛙口有小孔，便于出水（见图3-68）。

 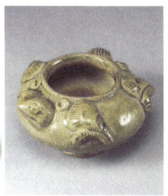

图3-66　青瓷熏炉（西晋）　　　图3-67　青瓷羊（三国 吴）　　　图3-68　青瓷蛙盂（西晋）

2）青瓷的装饰方法

六朝青瓷装饰手法十分丰富。从工艺手法上可以分为两大类，即胎装饰和彩装饰。六朝青瓷绝大多数是用胎装饰，其中有立体的捏塑、浅浮雕状的模印贴塑及平面的刻、划、压印等手法。彩装饰有釉下点褐斑和釉下绘褐彩两种。

（1）捏塑。又称"堆塑"，是用手工捏塑一些立体的人物、动物及亭台楼阁等然后粘贴在器体上。如鸡首壶上的鸡首，蛙形水盂上的蛙头，鸡笼、狗盆、猪圈中的鸡、犬、猪等都是手工捏塑装饰。其中最为出色的就是魂瓶上的各种装饰。

（2）模印贴塑。简称"贴花"，是先将小块泥料在模具中成型后，再贴塑于器物的表面，形成浮雕的效果。这种装饰手法在西晋青瓷上使用非常普遍。如在唾壶、盘口壶、青瓷钵、魂瓶等的肩部贴塑的铺首、佛像、凤凰、辟邪和羽人骑兽等都是此类装饰，其中以铺首纹最为常见。

（3）刻花压印。刻花压印属于平面装饰手法。刻花是用极细的竹刀在器物的表面刻画线条和图案作为装饰。如东吴、西晋青瓷羊、虎子和狮形器腹部的羽翼纹，东晋圆器肩部常见的弦纹，南朝青瓷上常见的阴线莲瓣纹等都是刻画装饰。压印法最早源于新石器晚期的印纹硬陶，是用刻花的印模在瓷胚未干时印压出各种花纹。东吴晚期到西晋时期一些盘口壶、鸡首壶、唾壶、青瓷钵、青瓷洗的肩部或外壁上部常压印有一周斜方格纹，以及青瓷水盂上常见的通体菱形纹饰等都是压印法。

（4）点彩和釉下彩绘。釉下彩出现于东吴，是用彩料在瓷器坯体上直接施彩，然后再罩一层透明釉，入窑后在高温气氛中与瓷器一次烧成的品种。1983年在南京中华门外长岗村一座吴墓中出土了一件十分精美的青瓷釉下彩盘口壶。此壶的出土，标志着彩绘瓷器的诞生。点彩是西晋晚期出现的釉下彩装饰，多在器物的口沿上用浓重的氧化铁等距离的点上一些褐色斑点，以改变青瓷的单一色调。

3）青瓷的装饰纹样

东吴早期，崇尚简约、朴素，装饰技法简单明快。常见压印和刻画的麻布纹、弦纹、水波纹、叶脉纹及贴塑的铺首、蛙纹等。东吴晚期和西晋时期装饰技法显著增多，捏塑、

模印贴塑、刻画压印应有尽有。常见图案有捏塑和贴塑的各种人物、动物，如佛像、羽人骑兽、铺首、凤凰、辟邪等，还有压印的网纹、联珠纹和菱形纹饰等，多在器物的肩部，形成带状的二方连续。东晋时期青瓷纹饰又重归简朴，仅有少量的刻画弦纹、水波纹、羽翼纹及褐色点彩等。南北朝时期，由于佛教的盛行，青瓷上大量出现各种莲花纹和忍冬纹，或刻画，或模印。如1972年南京麒麟门外灵山南朝梁代大墓中出土的青瓷大莲花尊，通体模印、多重高浮雕莲瓣纹，巍巍壮观，将六朝青瓷的制作推向高峰（见图3-69）。忍冬纹，也称卷草纹，多作为佛教装饰，取其"益寿"的吉祥涵意。有人认为它是忍冬花的枝叶变化，也有人认为是莲叶的演变。

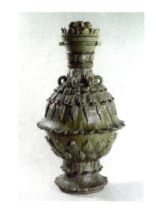

图3-69 青瓷莲花尊（北朝）

2. 黑瓷

黑瓷为施黑色高温釉的瓷器，是在青瓷的基础上发展的品种，也用氧化铁作釉的呈色剂，增加铁的含量就成了黑瓷，其釉料中三氧化二铁的含量在5%以上。黑瓷创烧于东汉，浙江上虞窑烧制的黑瓷，施釉厚而均匀。到东晋时烧造技术更加成熟，以浙江德清窑所产黑釉为代表，生产的黑瓷作品有鸡头壶、盘口四耳壶、碗、盘、钵等。装饰简单，仅在器物口沿或肩腹部划几道弦纹（见图3-70与图3-71）。

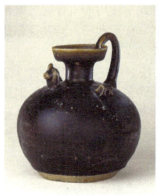

图3-70 黑釉鸡首壶（东晋）　　图3-71 黑釉唾壶（东晋）

3.2.2 金属工艺

六朝时期的铜器中日用器的生产日渐衰落，一是由于这时青瓷已经发展起来，取代铜器成为生活用品，二是佛教的兴起，大量的铜用于铸造佛像。常见日用铜器有铜洗、铜盉、铜熨斗、铜炉等，大体上继承汉代的传统，变化不多。

六朝的铜镜，总体而言处于中衰时期。这一时期铜镜仍属于汉式镜的范畴，形制、纹饰、纹饰布局和技法基本沿袭东汉铜镜，且铸造质量普遍不如汉镜精细。综括这一时期

铜镜的特点是:镜体圆形,圆形钮座常见,宽缘多饰以各种花草、几何纹饰,也有内向连弧纹。主题纹饰流行半浮雕式或浅浮雕式,常见题材南北方有异,北方主要有柿蒂连弧纹、方格规矩纹、兽首纹、夔凤纹、盘龙纹等,南方主要是神兽镜、画像镜、瑞兽镜等。纹饰上较为显著的变化是佛像图纹颇为流行。纹饰布局没有新的变化,仍以轴对称、环绕式为主,主题纹饰或呈区段重列分布,或夹钮对置。有铭镜仍较普遍,有的作圈式环绕铭带式,有的呈条状分布,铭文内容与汉镜有许多相似之处,以祈求长寿、富贵、宜官、发财、家族兴旺之类的吉祥语。

六朝时期曾出土不少金银器,制作十分精美。统治阶级喜用金银器物,当时也流行以金银为饰的风俗,所以从六朝的墓葬中,出土的金簪、金环、金步摇、金蝉、金戒指、金带扣等饰物很多(见图3-72)。1970年,江苏南京栖霞山晋墓中出土的金银器达130多件,其中就有不少十分精致的金银装饰品。金蝉纹珰,为贵族帽上的饰品。近似方形,顶部起尖,圆肩,呈莲瓣状。纹饰镂空,中间饰蝉纹,边饰锯齿纹。纹址缀细小金粟粒。蝉眼内原有镶嵌物已脱落。背部边缘有一周锯齿形卡扣。构思奇特,制作精致,为六朝时期不可多得的艺术精品(见图3-73)。

图3-72 金嵌绿松石螭虎纹带扣(西晋) 图3-73 金蝉纹珰(东晋)

3.2.3 漆器

三国、两晋、南北朝时期,迄今发现的漆器遗存比前代要少,似乎给人一种错觉,漆工艺的发展停滞了。但通过研究发现,虽然在这一段时期中国饱受战乱之苦,而漆工艺还是携汉代之遗风,不断发展着。从安徽三国吴墓葬中出土的一些漆器实物的底部写有"蜀郡作牢"字样可以看出,三国时代吴蜀之间的关系密切,而且蜀地这个漆器中心,从汉代一直延绵到三国。

三国时代的曹魏,文献中记载了漆器的精美和贵重,器物种类和髹饰品种都不少。魏武帝曹操的《上杂物疏》中便记有诸如漆画韦枕、漆画油唾壶、纯银漆带镜、因镂漆匣、油漆华严器等。三国时代的东吴遗存下来的精美漆器中,除木质胎骨外,还有皮胎和篾胎。装饰工艺有描漆、戗金锥刻、犀皮漆等,个别器物还采用了雕刻和绘画相结合的方法。画面用色有朱红、红、黑红、金、褐和浅灰、深灰、黑等,油彩彩绘的技术娴熟。漆绘内容丰富多彩,已不是单纯纹样,更注重现实生活(见图3-74)。

根据1997年从江西省南昌市发掘的六座晋墓出土的漆器来看,大致可以对两晋漆器

有如下判断：两晋漆器用彩丰富，绘画技巧精细；器物造型方面，亦有了新型的品种，墓中出土的长方形双耳漆托盘，扇形漆攒盒，都是这一时期流行的漆器（见图3-75与图3-76）。

北魏漆器的重要发现是山西大同司马金龙墓出土的漆器屏风，漆屏风较完整的有五块，木板制成，板面通髹朱漆，标题处再题黄漆，上面写有黑字，木板两面都有漆画，内容大致采用汉代的《列女传》等。漆画中的线条用黑色，人物面部、手部用铅白，衣服道具用黄、青、绿、红、蓝、灰等色（见图3-77）。

战乱和朝代更替频繁给人们带来的苦难，使得这一时期佛教、道教获得了广泛传播的土壤。西域佛的传入，本土道教的建立，不仅使漆器艺术有更多题材，也对漆器艺术与教义结合起了推波助澜作用，使得这时期漆工艺具有浓郁宗教色彩和超然静穆的艺术气质。漆器纹样由动物纹样为中心过渡到以植物纹样为中心，反映这个时期美学思想的纹饰图案，如莲花纹、忍冬纹开始在漆器纹饰中出现。这时期被称为"行像"的夹纻胎佛像塑造盛行，出现了许多制作佛像的雕塑家兼漆艺家。漆器艺术宗教化是这时期漆器制作的另一个重要时代特色。

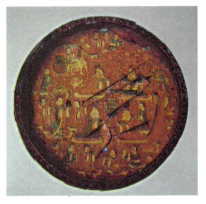
图3-74　彩绘宴乐图漆盘（三国 东吴）

图3-75　漆托盘（东晋）

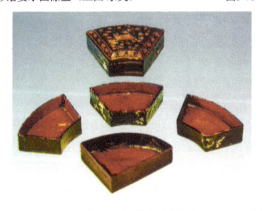
图3-76　漆攒盒（东晋）

图3-77　漆屏风（北魏）

3.2.4 染织

三国时魏国一位杰出的纺织工艺家马钧，改革了提花机，使生产效率成倍提高，织出来的花绸，图案对称而不呆板，花型变化而不杂乱。在晋代，我国南方地区出现了脚踏三锭纺麻涌的纺车。公元六世纪，我国最早发明的脚踏纺车、提花机传到西方各国。

六朝的染织工艺包括丝织、麻织、毛织、棉织和印染等工艺，其中以丝织工艺的成就最突出。

1. 丝织工艺

三国时期的丝织工艺，以四川生产的"蜀锦"最为著名。《丹阳记》："历代尚未有锦，而成都独称妙，故三国时魏则市于蜀，吴亦资西蜀，至是始乃有之。"从三国到两晋，四川的织锦业逐渐发展而占全国的领导地位，蜀锦的织造技术也传入南北方和云南、贵州、广西等少数民族聚居地区。四川成都、江南广陵（今江苏省扬州市）和北方的定州（今河北省定州市）成为织锦业的三大中心。

蜀锦多用染色的熟丝线织成，色彩鲜艳，质地坚韧，以经向彩条和彩条添花为特色。纹样有瑞兽纹、树纹、狮纹、菱花纹、忍冬菱纹、鸟兽树木纹、双兽对鸟纹、几何纹、条带连珠纹等。纹样构成在继承汉代传统的基础上，有所发展变化，它改变了汉代云气纹高低起伏的不规则变化的格式，构成了有规则的波状骨架，形成几何分割线，而更加样式化。南北朝时代，一些动物图案以安详的静态为主，如方格兽纹锦（见图3-78）。在方形彩色格子中，排列着卧狮、奶牛、大象等静态的动物，采用两组彩条经线来衬托主体图案，形成一种新颖的风格。这段时期还出现了带波状主轴的植物纹样，以及缠枝连理、对称纹样等。呈对称排列的动植物图案装饰在一定的几何骨架之中，如新疆阿斯塔拉墓出土的北朝时期的树纹锦，树的形象采用左右规则而对称的排列，各组树纹上下之间缀以菱形点，显现出色彩明暗的层次变化，规则而不呆板，树纹采用红色的彩条经线显现，有明亮突出的色彩效果，也是一种典型的彩条经锦（见图3-79）。

图3-78 方格兽纹锦（三国）

图3-79 树纹锦（北朝）

2. 毛织工艺

六朝时期，西北民族地区的毛纺织业特别的发达。六朝时期是我国各大民族进行大融合、文化大交流的时期，当时西北民族已能生产出优美的毛织品，并开始生产蜡防染印

花毛织物。南北朝时期，西北民族地区对毛毯编织技术又有了新的发展。用毛纱制成的毛毯，具有防风、隔潮、保暖的特点。

3.棉织工艺

三国时期，棉花的种植已遍及珠江、闽江流域。到了南北朝时期，新疆地区的棉纺织业已具有了一定的发展。但由于棉布在当时还不能大量的生产，运输不易，棉布的使用还不很普遍，只是作为珍品馈送。

4.染织工艺

十六国时，曾发现染花绢，在北朝，也发现夹缬。绞缬是一种机械防染法。染织装饰纹样，三国两晋时期的织物纹样，基本沿袭东汉传统。从南北朝开始，有了新的发展，在图案构成上虽仍保留两汉、魏晋的传统形式，但龙凤的造型却具有了明显的时代特征。其次是花鸟植物纹样逐渐多了起来。

3.2.5 石雕

三国两晋南北朝石雕主要有陵墓雕刻、俑、宗教造像，还有些供玩赏的小型雕塑品，用于建筑或器皿上的工艺雕塑也很普遍。这一时期的石雕艺术大量从异国的艺术特别是宗教艺术中汲取了养分，因此呈现出丰富多彩的新面貌，为其后隋唐雕塑的蓬勃发展奠定了基础。

1.陵墓雕刻

帝王陵墓地表上的石刻群雕，以南朝保存较好，分布在南京附近，现存31处，有宋、齐、梁、陈诸代的作品，以齐、梁两代为多。南朝陵墓石刻群雕一般由成对的石兽、神道石柱和石碑所组成。石兽有翼，一般呈蹲伏状，劲健有力，造型雄伟，是以整石雕成的立体圆雕，体长和高度多在3米以上（见图3-80）。若与汉代陵墓前石刻如霍去病墓石刻相比，可以明显地看出雕造技艺的长足进步和完全不同的时代风格，即由凝重古朴转向优美生动。神道石柱是在双螭盘曲的底座上树起多棱的柱体，有的是24面体，有的多达28面，棱面刻成下凹的瓦楞形状，因而避免了直立造型的呆板，柱体上都是有铭刻的方形石额，柱端托一刻仰莲纹的圆盖，盖顶中央蹲一小型石兽，整体造型秀美挺拔，端庄而又富有变化。石碑体形巨大，圆额有穿，座于龟趺之上，稳重有力。这三种石雕组合在一起，显得颇为庄严宏伟，但又生动多变，表现出南朝大型纪念碑性质的雕刻艺术的高度水平。

在北方，帝王陵墓地表的石刻群雕没有能够完整地保存下来的实例，只有在洛阳邙山上砦发现有身高超过3米的石雕文吏残像，可能是北魏孝庄帝静陵前石雕群中的遗物。在山西省大同市方山清理了北魏文明皇太后冯氏永固陵的地下墓室，在石门拱券门楣两侧的龛柱上都有浮雕，题材是口衔宝珠的孔雀和手捧莲蕾的赤足童子，刀法圆熟，造型生动，是罕见的北魏浮雕艺术精品。

2. 宗教造像

宗教雕塑的发展在南北朝时期是空前的，这与佛教在中国的兴旺紧密联系在一起。佛教造像主要有两大类：一类是石窟寺的造像，另一类是一般放置于寺庙或宫室、民居的供养像。石窟寺造像主要分布在北方，著名的石窟寺如云冈、龙门、敦煌莫高窟及麦积山、炳灵寺、巩县、响堂山、天龙山等都有这一时期的雕塑作品。石窟雕像中最宏伟的当属云冈石窟第20窟的坐像，高13.7 m，造型雄伟，气魄浑厚，显露出北魏石雕艺术的时代风格（见图3-81）。一般官民所造的佛像，形体较小。在河北省曲阳县修德寺废址出土的2 200多件石刻中，有年款的共247件，主要是这一时期的作品。河北省藁城县发现的一批北齐石像，汉白玉石质，刻工精细，像上仍保留着原来的彩绘和贴金，可窥知当时石像敷彩后的本来面貌。除一般造像外，北朝时又流行造像碑，在碑石上开龛造像，其造像风格与同时的石窟造像相同。

3. 小型雕塑

供佩戴、玩赏的小型雕塑品，使用的材料主要是玉石、琥珀等，上面多有穿孔，可与珠饰串联在一起。小的仅长2～4 cm，大的也不超过10 cm，除习见的璜、珮等物外，最具时代特点的是一些小型圆雕的神兽像。神兽为兽首人体，肩附飞翼，四足有利爪，均蹲坐状。在南朝和北朝墓中都有发现，形体虽小，但造型呈现出小中见大的气势。如南京甘家巷南朝墓中出土的滑石像，全身肌肉凸张，巨乳硕腹，双手按膝，两肩上耸，头微下缩，如顶负重物，造型浑厚有力，整体轮廓呈立方体，态势极为稳重，形体虽不大，看来似能力负千钧。此外，六朝墓中经常出土石雕的伏猪，多成双放置。

图3-80　梁武平忠侯萧景墓石兽（南朝）　　图3-81　云冈石窟第20窟释迦牟尼坐像（北魏）

3.3　隋唐宋时期的艺术设计

隋朝（581—618）是中国历史上承南北朝、下启唐朝的朝代。公元581年隋文帝杨坚北周称帝，改国号为隋。公元589年灭南朝陈，结束了中国自魏晋南北朝以来的长期分裂局面。虽只有短短20多年的时间，隋朝在政治上确立了三省六部制，创建了影响深远的科举制度；在经济上，实行均田制和租庸调制，以增加政府收入；兴修了举世闻名的大运河，巩固了中央对东南地区的统治，加强了南北经济、文化的联系，为唐代经济文化的繁荣打下了基础。隋代末年，政权被李渊推翻，建立了唐朝（618—907）。

唐代是我国封建社会的鼎盛时期，也是我国各民族大统一的发展时期。在经历了"贞观之治"和"开元之治"两个高度发展阶段之后，社会经济得到空前繁荣，从而促进了工艺美术生产的兴盛，是我国封建历史阶段工艺美术发展的一个重要转折时期。从艺术风格上看，唐代起脱离了之前的古朴特色，具有博大精深、华丽丰满的特点；从题材内容上看，开始大量采用花草等植物纹样，面向自然，面向生活，富有浓厚的生活情趣。而唐代的对外文化交流使得在工艺美术生产中，既继承了本国优秀的艺术传统，又吸收了外国的工艺特色，称为唐代新的工艺美术风格。

唐朝分前期和后期，中间以安史之乱为界限，前期是昌盛期，后期则是衰亡期。黄巢起义后，唐朝名存实亡，形成了藩镇割据局面。907年，朱温建立后梁，历史进入五代十国时期。五代是指后梁、后唐、后晋、后汉、后周五个次第更迭的中原政权；十国是指前蜀、后蜀、吴、南唐、吴越、闽、楚、南汉、南平（荆南）、北汉等十几个割据政权。四川的前蜀、江南的南唐、浙江的吴越由于未受战争破坏，经济保持发展趋势，出现了西蜀的丝织、漆器和吴越秘色瓷等著名的工艺美术品。

960年，赵匡胤取代后周建立北宋；979年灭北汉，自此基本结束了自晚唐以来的分裂割据局面。宋朝（960—1279）是中国历史上承五代十国、下启元朝的时代，根据首都及疆域的变迁，可再分为北宋与南宋，合称两宋。宋代的手工业已经普遍发展成为商品生产，具有突出成就的是陶瓷，名窑遍布南北各地。缂丝也是这时期出色的产品，缂丝艺人辈出。

3.3.1 陶瓷

中国陶瓷史上，隋朝是一个新时代的开端。至唐代，北方形成了以邢窑为代表的白瓷系统，南方则有以越窑为代表的青瓷系统，一青一白两大瓷窑系统并驾齐驱，形成"南青北白"之说。同时"釉下彩瓷"与"花瓷"、"三彩陶器"等有特色的制瓷工艺也相继出现。五代瓷器，从唐雍容浑厚，发展到优美秀致，加工更加精细，成型技术也有所提高，这时江西景德镇窑崭露头角。

1. 隋代陶瓷

隋代结束了分裂割据局面，实现了全国统一，故南北青瓷得以融合与发展，形成了隋代青瓷的一大特征。隋代瓷窑的分布也改变了南北朝时期瓷器生产的格局，使北方瓷器生产并驾齐驱向前发展。河南的安阳窑、巩县窑，河北磁县窑等北方瓷窑系统均分布在洛阳、长安这样的大都市及运河沿岸。安徽的淮南窑、江西的丰城窑与湖南的湘阴窑等南方瓷窑，也集中在淮水、长江水陆交通要道。其产品当时就通过运河、淮河、长江运往南北各大都市，满足与适应这些繁华大都市对于瓷器的需要。

隋代瓷器仍以青瓷为主，也有一定数量的白瓷。隋瓷的瓷胎普遍较厚，胎质坚硬，釉无论青绿、青黄还是黄褐，均为玻璃质，施釉不到底，大多数都有垂流现象。隋瓷多光素

无纹,部分带纹饰的主要以印、划、贴为主。常见纹饰有团花、宝相花、梅花、莲瓣、卷叶、波浪和弦纹等,个别的也有加饰黑褐彩的(见图3-82~图3-84)。

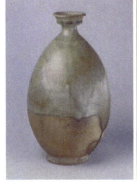 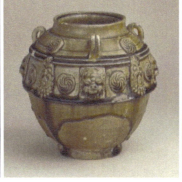 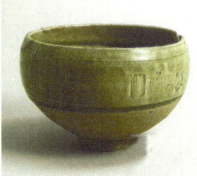

图3-82 青釉盘口瓶(隋)　　图3-83 青釉模印塑贴四系罐(隋)　　图3-84 湘阴窑青釉印花洗(隋)

隋代白瓷是从青瓷转化而来的,白瓷虽然在北朝时期已经开始出现,但真正烧制成功则在隋代。与北朝相比,隋代白釉瓷器的烧制工艺技术有了长足的进步。从隋大业四年(608年)李静训墓出土的一批白釉瓷器看,较之北齐武平六年(575年)范粹墓出土的白瓷,釉质已有较大提高,全不见早期白瓷白中闪黄或闪青的痕迹。隋代制瓷技术的重要成就之一,是成功地在瓷胎上采用白色化妆土。上釉之前,精选含铁成分少的白瓷土细密地挂在坯上,可以避免瓷器烧成后胎体表面粗糙、坯面出现孔隙及胎体颜色不好等弊病,增强釉色透明莹润的质感,特别是对白瓷釉色透明度的提高和呈色的稳定起着重要作用(见图3-85)。

隋代瓷器器型主要有四系或六系盘口壶和罐、龙柄鸡首壶、唾壶、多格盘、五盅盘、高足盘、瓶、砚、盘和碗等。这时的壶、罐造型比南北朝时更加瘦高,讲究曲线美,肩部大多塑"U"字形系,也有桥形系。鸡首壶的鸡头挺胸耸冠,手柄一端的龙首探进盘口,非常生动(见图3-86)。除了鸡首壶,还有数量极少的其他动物形壶,这一时期还出现了龙柄双身壶(见图3-87)。碗多为直口深腹,假圈足稍高。盘有大有小,有深有浅。高足盘的足上小下大呈喇叭状。

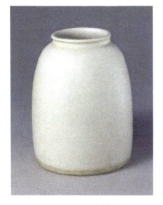 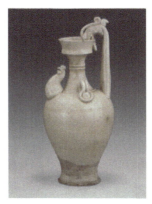 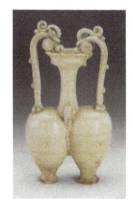

图3-85 白釉罐(隋)　　图3-86 龙柄鸡首壶(隋)　　图3-87 龙柄双身壶(隋)

2. 唐代陶瓷

唐代瓷器在人们的日常生活中已经基本取代了漆器和金银器，成为最重要的生活用器。饮茶风俗的流行和普及，更提高了瓷器的文化韵味。唐代瓷器生产，南方以青瓷为主，北方则以白瓷为主，形成"南青北白"的地域特征。代表当时最高制瓷工艺水平的是南方烧造青瓷的越窑和北方烧造白瓷的邢窑，唐代茶圣陆羽在所著《茶经》一书中曾形容越窑青瓷"类冰类玉"、邢窑白瓷"类银类雪"。这两个瓷窑的产品均造型规整，工艺精湛，颇受世人青睐。除了青瓷白瓷外，唐代常见的还有唐三彩这一彩陶工艺品，它以造型生动逼真、色泽艳丽和富有生活气息而著称。

1) 青瓷

唐代文献记录唐代青瓷窑时多以州的名字为各瓷窑命名，南方重要的青瓷窑有浙江越窑、婺窑、瓯窑，安徽寿州窑，湖南岳州窑、长沙窑，江西洪州窑等。北方地区河北邢窑、河南巩县窑、陕西铜川黄堡窑、四川邛窑等也都生产青瓷。在各个瓷窑体系中，越窑青瓷胎体细密，釉质青绿，釉色柔美，有的略微发黄或发褐。婺州窑瓷器胎体比较厚，颜色发褐，质地较粗。岳州窑、长沙窑瓷器胎体为灰色或褐色，有的烧结不好，有生烧现象。洪州窑瓷器胎体大多数粗厚，釉层凝厚，颜色为深褐色，青绿光润的很少。其中，以越窑工艺水平最高。中唐茶艺家陆羽在《茶经》中将越窑青瓷排在首位，指出它符合唐人品饮煎茶的要求，其优点是青釉类冰类玉、"越瓷青而茶色绿"。唐代诗文中也多加歌颂。晚唐五代时，部分优质青瓷上贡给帝王宫廷使用，宫廷使用的越窑青瓷称为"秘色瓷"。

初唐时期，青瓷的主要器型有罐、葫芦形瓶、鸡首壶、碗、杯、砚等。罐的特点主要是浅盘口，颈短而直，丰肩，腹体比较宽厚，平底，颈肩之间有双耳、四耳、六耳、竖形耳、桥形耳等。瓶，有葫芦形瓶和杯口长颈瓶两类，杯口瓶类似后来的玉壶春瓶。鸡首壶，结构上不如南朝和隋代鸡首壶优美。碗，有形体较窄的直筒形和形体较宽的曲腹形两种。唾盂，为浅盘形，细颈斜肩，腹体扁圆，底部较宽。

盛唐时期，青瓷产量增多，但工艺水平提高不快，主要器型有碗、杯、唾盂、盒、瓶、罐等。造型特点仍然比较粗厚，鸡首壶一类器物已消失，带柄的执壶流行起来，壶底足加宽，足底心做成玉璧形状，故称玉璧形底。

中、晚唐时期，南北各个青瓷窑场都得到发展，如耀州窑系的青瓷就是在这个时期发展起来的。除盛唐时期流行的各类造型在此时期加以延续，还有许多新的器型，如莲瓣形口或菱花形口的碗和钵、船形碗、海棠形碗、瓜形罐、短流执壶、粉盒、枕、鸟食罐等（见图3-88与图3-89）。瓷枕是隋代出现的一种新器型，但直到唐代中期才较为多见。唐代瓷枕体形较小，长表一般不超过15 cm，大多为圆角方形，腰圆形。晚唐五代有极少数为兽座。粉盒多为直口，盒径较小，腹较深，盒面大多无纹饰。圈足较矮，有少量足外撇。胎釉工艺水平提高，各类器物更加实用，使青瓷广泛出现在社会生活中，并大量销售到海外。为适应海外贸易的需要，广东、福建等沿海地区也生产青瓷。

图3-88　秘色海棠碗（唐晚期）　　图3-89　越窑青釉瓜棱执壶（唐晚期）

唐代越窑流行的装饰方法是在釉下胎上用流利的线进行刻画，刻画的纹样极为流利生动，有牡丹、莲花、莲瓣、莲蓬、荷叶、宝相花、卷草等花卉纹样，龙、狮子、凤凰、鹤、鹦鹉、鸳鸯、雁、龟、鱼、蝴蝶、小鸟等动物纹样和神仙、人物、云、山水、波涛等纹样，至于配合组成图案，则多装饰在碗盏等器物的内面。越窑青瓷还施用金彩、扣金等装饰技法，使瓷器富丽堂皇。湖南长沙窑瓷器广泛使用釉下彩如褐、绿彩，在器物表勾描绘画，还把诗歌题写在瓷器上，富有浓郁的时代特色。四川邛窑青瓷也采用釉下彩装饰。往往是在釉下用褐彩或绿彩绘出几何纹、云水、花鸟等图案，最为突出的是釉下有两种色釉的彩绘，形成图案层次和色彩的变化（见图3-90与图3-91）。

图3-90　长沙窑青釉褐斑双耳钵盂（唐晚期）　　图3-91　长沙窑青釉山水纹瓷罐（中晚唐）

2）白瓷

唐代白瓷以河北邢窑最为突出，窑址位于邢台市所辖的内丘县和临城县祁村一带。皮日休《茶瓯诗》写道："邢窑与越人，皆能造瓷器。圆似月魂坠，轻如云魄起。"段安节《乐府杂录》记载，唐大中初年，有调音律官郭道源者，"善击瓯，率以越瓯、邢瓯共十二只，旋加减水于其中，以箸击之，其音妙于方响。"李肇《国史补》中说，"内丘白瓷瓯，端溪紫石砚，天下无贵贱通用之。"从唐代这些文献记载可知，唐代邢窑生产的白瓷，其质量是十分精美的。釉色洁白如雪，造型规范如月，器壁轻薄如云，扣之音脆而妙如方响。同时，也因其数量增多，又因其物美价廉，除为宫廷使用外，还畅销各地为天下通用。

邢窑产品器型有碗、盘、钵、托子、杯、砚、盒、瓶、壶、罐等，多为日常用品，均少带纹饰，以突显釉质之美。匠师的艺术表现多施于造型之中，器型简洁、质朴、端庄而大气

（见图3-92）。它所构成的器皿容量大、重心稳、使用方便。这一时期最具特点的器皿是执壶，据考证是由前代的鸡头壶演变而来，是一种酒具，唐人称为"注子"（见图3-93）。

图3-92　五尖瓣白瓷盘（唐）

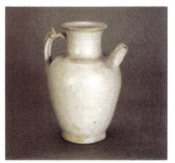
图3-93　刑窑白瓷罐（唐）

3）唐三彩

唐三彩是唐代多色釉陶的简称，堪称唐代陶瓷中的著名品种。作为当时的随葬冥器主要发现于河南、陕西的唐代墓葬中。其造型繁多，釉色华丽，具有较高的艺术价值。其釉以氧化铅做助熔剂，以铜、铁、钴、锰等金属的氧化物做着色剂，入窑经800℃～900℃烧成后，呈现深浅不同的绿、蓝、黄、褐、白、黑等色。由于烧成达到釉层熔融状态时，各种颜色的釉料相互浸润交融，故呈现斑驳陆离的视觉效果，给人以富丽堂皇、变化万千之美感。

唐三彩的造型一般可以分为动物、生活用具和人物三大类，尤以动物居多。常见的出土唐三彩陶器有三彩马、骆驼、仕女、乐伎俑、枕头等（见图3-94与图3-95）。尤其是三彩骆驼，背载丝绸或驮着乐队，仰首嘶鸣，赤髯碧眼的骆俑身穿窄袖衫，头戴翻檐帽，再现了中亚胡人的生活形象，使人联想起当年骆驼叮当漫步在丝绸之路上的情景。特别是陶俑，造型比例准确，形象生动，是代表唐三彩造型艺术的典型器物。其中唐三彩女俑的人物形象被塑造得更加接近于现实生活中丰满健硕的特征，生动传神，釉彩瑰丽，各具因等级相异而具不同的性格特征（见图3-96）。

图3-94　三彩骑马男俑（唐）

图3-95　三彩乘人骆驼（唐）

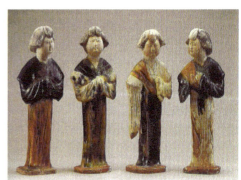
图3-96　三彩立女佣（唐）

唐三彩从唐初开始制作，其间经历了初创走向成熟时期、高峰时期和衰退时期三个历史阶段，这三个阶段与通常划分的唐代三个重要历史时期即初唐、盛唐、晚唐大致相同。公元7世纪初到8世纪是唐三彩在唐代漫长烧造过程中的初创时期。制作的多为单一色釉而不是色彩斑斓的三彩陶器，品种较为单一。第二阶段为公元8世纪初到8世纪中叶，这一阶段包括了开元天宝和整个盛唐时代。随着唐朝国力的强盛，唐三彩陶器也随之进入鼎盛时期。因为经济的发展，厚葬之风随之滋漫，无论皇亲国戚、文武大臣还是平民百姓，都有唐三彩陪葬。现今所见的唐三彩陶器，大都出于这一时期，其烧制数量之多，质量之精，代表了唐三彩烧造的最高水平。8世纪中叶到10世纪初，"安史之乱"的出现导致了唐王朝政权的动摇，政治经济严重衰退，唐三彩的制作也随之进入了衰退期，典章制度和厚葬之风一去不复返。唐三彩的烧造已成了强弩之末，随着唐政权的灭亡，唐三彩也结束了它的历史使命。

与隋代相比，唐代陶瓷的造型日渐向实用性发展。例如，为了更方便倒出液体，壶类的嘴部加长。另外，唐代陶瓷的仿生器型向植物发展，出现了各种瓜形、花形的壶体、盘、碗等。

3. 五代陶瓷

五代十国时期，各地割据政权的存在并没有停止陶瓷业的进步和发展，一些割据的藩王政权为保持自己的统治，采取保境安民政策，从某种意义上讲促进了陶瓷业的繁荣。

这一时期的主要瓷窑有越窑、耀州窑和定窑。主要瓷种是青瓷。越窑是五代时期最著名的瓷窑，位于五代吴越国的境内。当时，作为"秘色瓷"的青瓷已经成为吴越国钱氏的一大特产，具有了"官窑"的性质。作为小国，为了生存，吴越国当时不得不向大国纳贡称臣，进贡的物品中除珍宝外，常有数量很大的越窑"秘色瓷"，而且一次就达几万件、十几万件之多。吴越国都城杭州和吴越国君钱氏家族及重臣的墓中，都出土了一批有代表性的秘色瓷。秘色瓷质地细腻，胎呈浅灰色或灰色，器型规整、表面光润、口沿轻薄，均施满釉，釉薄而匀，在装饰上仍以光素为主，少数用细线刻花。着力于造型上的秀美，是五代越窑器物的主要特征。器物大多为日常生活用品，如盘、盒、碗、罐、杯等。五代时期定窑瓷器式样繁多，有罐、碗、盘、灯、盒、枕等，胎质有粗、细之分。粗者略为发灰发黄，常施化妆土；细者洁白，烧结度好。胎体总体上较之唐代轻薄，器型与唐代比多有变化，如碗、盘口沿外撇常作五花瓣口，外壁多呈瓜棱形，圈足渐窄。釉色纯白或白中泛青，较为润亮。已开始较多出现刻画花装饰，但较简单，线条非常洗练。五代时定窑已有供官方特殊需要烧制一种"官"或"新官"字款的瓷器。

五代时期瓷器的胎釉、器型、纹饰等都与唐代风格有着继承和变革的血脉联系。五代时期的青瓷更多地注重花纹装饰，刻花、印花、刻画花技术发展到了高度成熟的阶段。装饰题材进一步拓宽，人物、鸟兽、花草一应俱全，其莲瓣纹是越窑瓷器装饰中最有代表性的纹饰，莲瓣宽厚肥硕，有的花瓣中还有脉络，花瓣层次重叠者居多，单层者较少（见图3-97与图3-98）。

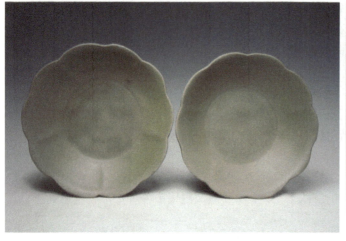

图3-97　越窑花口洗（五代）　　　　图3-98　越窑莲花青瓷盏托（五代）

4. 宋瓷

宋代是我国陶瓷发展史上一个非常昌盛的时期，可以说宋代是"瓷的时代"。宋瓷有民窑、官窑之分，有南北地域之分。总的说来，民间用瓷的造型大部分是大方朴实、经济耐用，而宫廷用瓷则端庄典雅、雍容华贵。最能体现百姓喜乐的是磁州窑、耀州窑及景德镇窑口烧制的民间瓷品；最能反映皇家气派的是哥、官、钧、汝、定五大名窑烧制的贡瓷。从造型的角度分析，宋瓷的器型较前朝更为丰富多彩，几乎包括了人们日常生活用器的大部分，如碗、盘、壶、罐、盒、炉、枕、砚、水注等。从釉色角度分析，宋代瓷器较之前朝釉色呈现出色彩斑斓、典雅绚丽的新局面。但是，青釉仍然是宋代瓷器釉色的主体。除了传统的青瓷、白瓷和黑瓷外，还创造了彩瓷和花釉瓷。

宋瓷的主要窑系

（1）哥窑。哥窑，确切窑场至今尚没有发现。哥窑釉属无光釉，犹如"酥油"般的光泽，釉层极厚，有的地方厚到了与胎的厚度相同的程度，使器物的外观圆润饱满。釉内含有气泡，如珠隐现，犹如"聚球攒珠"般的美韵。色调丰富多彩，有米黄、粉青、奶白诸色。哥窑最显著的特征是釉面有大大小小不规则的开裂纹片，俗称"开片"或"文武片"。细小如鱼子的叫"鱼子纹"，开片呈弧形的叫"蟹爪纹"，开片大小相同的叫"百圾碎"。小纹片的纹理呈金黄色，大纹片的纹理呈铁黑色，故有"金丝铁线"之说。哥窑器坯体大都是紫黑色或棕黄色，器皿口部口边缘釉薄处由于隐纹露出胎色而呈黄褐色，同时在底足未挂釉处呈现铁黑色，因此也有"紫口铁足"的特征。哥窑主要是陈设瓷，多仿古铜器型制，如贯耳瓶、菊瓣盘、兽耳炉、弦纹瓶、长颈瓶、立耳三足炉、鼎式炉、五足洗、葵口洗、葵口碗等（见图3-99与图3-100）。

图3-99　贯耳八棱瓶（宋）　　　图3-100　青釉葵瓣口盘（宋）

（2）官窑。北宋大观政和年间，徽宗在汴京建窑烧制御用瓷器，命名为官窑。因汴京遗址已沉入地底，至今日为止，尚未发掘出北宋官窑遗址。汴京官窑瓷器胎质细腻，胎釉都纤薄如纸，釉色有粉红、月白、大绿、灰油等，以月色、粉青、大绿三种颜色最为流行。官瓷胎体较厚，天青色釉略带粉红颜色，釉面开大纹片，为北宋官窑瓷器的典型特征。这是因胎、釉热后膨胀系数不同产生的效果。器型有鼎炉、葱管、空足、冲耳、乳炉、贯耳、壶环、耳壶、尊等及一些仿古铜器。不久，由于金兵入侵，汴京被破，官窑也随之终结。南宋时在今杭州市凤凰山南麓乌龟山郊坛另设新窑，称"郊坛下官窑"。此官窑瓷器胎为黑、深灰、浅灰、米黄色等，有厚薄之分，胎质细腻。釉面乳浊，多开片，称为"蟹爪纹"，釉色有粉青、淡青、灰青、月白、米黄等。因器口中施釉稀薄，微露紫色，足上却偏赤铁色，故有"紫口铁足"之称。器型除碗、盘、碟、洗等日用器皿外，还有仿商周青铜器的尊、鼎、炉、觚等陈设瓷和祭祀礼器。

（3）钧窑。钧窑在河南省禹县，原属北方青瓷系统。钧窑瓷器历来被人们称之为"国之瑰宝"，在宋代五大名窑中以"釉俱五色、艳丽绝伦"而独树一帜，它创造性地使用铜的氧化物作为着色剂，在还原条件下烧制出窑变铜红釉，并由此繁衍出月白、天青、天蓝、葱翠青、玫瑰紫、海棠红、胭脂红、茄色紫、丁香紫、火焰红等多种窑变色彩。其中，蓝色也不同于一般的青瓷，是各种浓淡不一的蓝色乳光釉。蓝色较淡的称天青，较深的称为天蓝，比天青更淡的称为月白，都具有莹光一般幽雅的蓝色光泽。钧窑的造型常见有碗、碟、瓶等，尤以花盆为出色（见图3-101）。

（4）汝窑。汝窑窑址位于河南省宝丰县，宝丰宋代隶属汝州，故简称汝窑，又因其是烧宫廷用瓷的窑场，故也称"汝官窑"。其烧造时间不长，仅从宋哲宗到宋徽宗烧造了20年。汝窑瓷釉基本色调是一种淡淡的天青色，俗称"鸭蛋壳青色"，釉层不厚，随造型的转折变化，呈现浓淡深浅的层次变化。汝窑瓷器底款有刻"奉华"和"蔡"字的两种，均与宋宫廷和皇室相关。汝窑瓷器以釉色取胜，少见花纹装饰。汝窑瓷采用支钉支烧法，瓷器底部留下细小的支钉痕迹。器型多仿造古代青铜器式样，以洗、炉、尊、盘等为主。汝窑传世作品不足百件，因此非常珍贵（见图3-102）。

图3-101 钧窑花盆（宋）

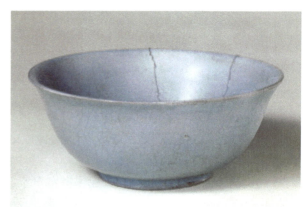
图3-102 汝窑碗（宋）

（5）定窑。定窑烧瓷地点在今河北省曲阳县涧磁村及东西燕山村，曲联县宋属定州，故名。定窑以烧白瓷为主，瓷质细腻，质薄有光，釉色润泽如玉。釉面偶尔还有垂釉的现象，由此又有了"泪釉"的别称。宋代定窑瓷器常见的器型以盖碗茶具、盘、瓶、碟、盒和枕为多，罐、炉等器型则比较少，常见在器底刻"奉华"、"聚秀"、"慈福"、"官"等字。定窑瓷器的装饰技法以白釉印花、白釉刻花和白釉划花为主。北宋早期的定窑刻花，构图、纹样都比较简单，以重莲瓣纹居多，装饰具有浅浮雕的美感。北宋中晚期，定窑的刻花装饰精美绝伦，独具一格，有莲花、牡丹、石榴、萱草等（见图3-103）。定窑除烧白釉外还兼烧黑釉、绿釉和酱釉。

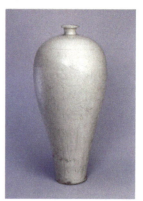
图3-103 定窑白釉刻花梅瓶（宋）

（6）耀州窑。耀州窑位于西安以北一百多公里的铜川市黄堡镇，此地在宋代辖于耀州，故名耀州窑。以北宋中、晚期所烧色调稳定的橄榄釉青瓷为代表，兼烧少量黑、白、酱釉。器物中的碗、盘、碟、盏、洗、壶、罐、瓶、灯、盒枕的造型多样化，同时新增加了盖碗、供盘、花插、花盒、尊、樽、鸟食罐、带座灯盏、镂空熏炉、鼎炉、围棋子盒等新器物。在装饰手法上又创造了独具风格的刻花和印花新工艺，其刀锋犀利，圆活生动，纹样流畅，活泼多样，具有独到的浅浮雕美感，被誉为我国宋代刻花青瓷和印花青瓷之冠。宋代耀州窑青瓷的鼎盛发展，还表现在装饰图案的丰富多彩和纹样题材的广泛多样化方面，包括花草虫鱼、瑞兽珍禽、佛教造像、各类人物、历史故事、庭园山石、流云水波等。

（7）磁州窑。磁州窑窑址在河北磁县境内，以观台镇、彭城镇为中心。因磁县宋属磁州，故名。磁州窑胎体多呈灰色且粗糙，因此要运用化妆土技法，施釉烧成后即为色白光润的白瓷。器类有碗、盘、碟、杯、瓶、壶、罐、坛、尊、钵、盒、洗、盆、奁、枕、

灯、香炉等。磁州窑装饰艺术的突出特点是，在白化妆土上运用划、刻、剔花、彩绘等装饰技法，造成纹样与底面间的色调对比，纹样轮廓鲜明。白釉划、刻、剔花，是利用刀线形成白化妆色与土褐或灰白胎色的对比，使宾、主分明，形象突出，具有柔和雅丽之美。白地黑绘是在白化妆土上用含铁的彩料绘出纹样，再施透明釉高温烧成，呈现在白地上的黑花，简练活泼，气韵生动。此类装饰以枕面上的白地黑绘装饰最为出色。红绿彩绘是以红、绿、黄等多种彩料，在化妆白瓷上作画，低温复烧而成。器物上画红点绿，以白相衬，鲜艳明丽，开创了多色彩装饰之先河，为明清两代釉上彩绘装饰的发展奠定了基础（图3-104）。

图3-104　磁州窑三凤罐

（8）景德镇窑。景德镇窑在今江西景德镇，发现的宋代烧瓷遗址有湖田、湘湖、南市街、柳家湾、杨梅亭窑等多处，其中以景德镇市东南的湖田窑遗址规模最大，最有代表性。瓷的品种以青白瓷为主，独具一格，享有盛誉。青白瓷胎质洁白细腻，胎薄坚致，釉色介于青、白二色之间，青中闪白，白中泛青，釉质清澈似湖水，莹润如玉，习称"影青"。青白釉瓷器造型的特点是多仿金属器的特征，如瓜棱形的壶身、长曲的壶流，盘、碟的口沿至里壁凸起等分直线，碗、罐、瓶器的花瓣式口，盘口折沿等。北宋早中期烧窑采用垫饼装烧法，器皿的圈足内多有褐红色圆饼或圆圈痕迹。北宋后期，吸取了北方复烧工艺，出现"芒口"器。装饰多为刻花、划花和印花，兼有镂雕、塑贴。刻、划、印花装饰近于定窑风格，又有自己的特色。定窑刻、划花以细腻飘逸见长，景德镇窑刻、划花则于简练流动中见功力。器物上的奔跃孩童、飞动的花草、翻滚的波浪，无不具有清新活泼之美。

3.3.2　金属工艺

这一时期的金属工艺，以金银器和铜镜最为发达，具有较高的艺术成就。

1. 铜镜

1）隋唐铜镜

隋唐铜镜外表呈银白色，部分铜镜呈黑褐色，铜锡的比例大体是铜平均占69%，锡平均占25%，铅平均占5.3%，与汉代的比例基本一致。唐代铜镜具有多种意义，除了照面外，也作为皇帝赏赐百官的礼物及带柄的用于舞蹈的舞镜。

隋至唐初铜镜的形制有圆形和方形两种，圆形者较多。钮除圆形外，也多见兽钮。有的制作精美，器体厚重，有的则较轻薄。纹饰方面，仍继续流行"四神"和兽纹，间配以流云纹或规矩纹，但数量较前减少。而以鸾鸟葡萄、宝相花等为主题的图案纹饰逐渐盛行起来。并多见于十二生肖形象纹饰。镜缘花纹常见云纹、流云纹、锯齿纹及水波纹和点线纹。铭文内容多为祝颂的吉祥语，文体一般仍为诗歌形式的四言句。字体多为楷书，隶味较浓，字句齐全，点划无缺。

盛唐铜镜无论从形制和纹饰方面，都有着显著的变化，显示了盛唐时期制镜工艺的崭新面貌和风格，这与当时繁荣昌盛的社会经济和文化有着密切的关系。铜镜形制创造出菱花式、葵花式等造型新颖的花式镜，并很为流行（见图3-105与图3-106）。镜体一般都较厚重，钮低而大，给人以浑厚、凝重之感。特别是铜镜合金中锡的成分比例增多，因而颜色净白如银。铜镜花纹，除流行的兽纹、鸟纹、宝相花纹等以外，出现了一大批新题材，有取材于自然界的花鸟蜂蝶，有想象传说中的珍禽瑞兽，有向往幸福美好的神话故事，也有来自社会生活和外来文化题材的。图案多用高浮雕或浅浮雕技法处理。花纹组织秀丽柔健，细腻利落，结构疏密，恰到好处，整齐布局，完美得当，和谐大方。铭文显著减少，铭文带的做法已很少见。

图3-105　鸳鸯蜂蝶菱花镜（唐）　　　　图3-106　双鸾葵花镜（唐）

唐代中晚期，"安史之乱"使得地方割据、混战不止、经济萧条，促成了唐代铜镜的急剧衰退。铜镜的形制除圆形外，还流行方形和方亚字形镜。圆钮，多无钮座。镜缘多为素缘。质地轻薄，铸造不精。纹饰多见植物纹，同时流行带有佛教色彩的"-"形纹和道教意味的八卦符号式的装饰，纹饰显得草率无力，单调乏味。铭文方面，铭文带的做法较上期有所增多。文字排列不如盛唐以前谨严，有的是在素地镜背刻铸数字，内容如"千秋万岁"或铸镜地点及铸造人姓名等。

唐代物质文化反映在铜镜工艺方面，有了空前的长足进步。在纹饰和雕铸方面，它完全摆脱了以前图案纹样那种拘谨古朴的规范，形成了一种自由、豪放的独特风格。纹饰内容繁盛多彩，含有佛教与道教文化的宗教图纹的纹饰流行，如佛教的菩萨骑瑞兽纹、飞天纹、宝相花和莲花等，道教的五岳八卦纹、道符星宿纹等，这些都反映了唐代文化的繁荣昌盛和中西文化互相交流的结果。不仅内容新颖，而且雕造入微，活泼而生动，极富有现实生活感。尤其是金银平脱花鸟镜、螺钿花鸟镜、鎏金银镜，以及彩绘漆面嵌绿松石镜等特种加工镜子，制作都很精巧，代表了唐代制镜工艺发展的高度水平（见图3-107与图3-108）。金银平脱，即以金或银捶成薄片，按图案要求制成花纹，粘贴在镜面。螺钿

是用螺蚌贝壳薄片造成所需要的图案，然后粘贴在镜面的装饰工艺。

图3-107　金银平脱花鸟镜（唐）　　　　　图3-108　螺钿镜（唐）

2）宋代铜镜

进入五代十国、宋时期，由于连年战争使兵器用铜量很大，铜源匮乏，民间铸镜还要官验，而且按量计本，客观上影响了铜镜手工业的发展，使之渐趋衰落。

宋镜出土量大，其发展衍变可分为三个阶段。第一阶段是宋初，铜镜形制、纹饰保持晚唐遗风，质厚而图纹线条粗陋，流行旋转式布局；第二阶段是北宋中晚期，社会相对安定，铸镜工艺似有一短期发展，图案题材多为缠枝花草、花卉，仿唐镜常见；第三阶段是南宋时期，铸镜更重实用性，素镜、素地铸造商标字号铭的铜镜流行，纹饰镜锐减。铜镜的风格发生重大变化，开始了古代铜镜重实用而不尚装饰的时期，表明人们对镜子的审美观念已发生变化。

宋镜以形式多样化而著称，除唐时颇为流行的圆形、方形、葵花形、菱花形到宋代仍较常见外，亚字形镜显著增多，又创新了带柄形、长方形、鸡心形、盾形、钟形、鼎形等多种镜形（见图3-109）。宋镜一般胎质较薄，铸工也不如唐代精细，多采用细线浅雕法加工纹饰，使图案纤巧，其中不乏精品。宋镜另一大特点是镜铭多为商标字号，字号前往往冠以州名、姓名，甚至店铺所在地、价值，表明宋镜私营商品经济特点。其中著名的铸镜地有湖州、饶州、成都。

图3-109　从左至右依次为带柄镜、钟形方格镜、宝鉴方镜（宋）

2. 金银器

1）唐代金银器

唐代社会经济繁荣，金银产量增加，使大量制作金银器成为可能；而上层人士崇尚奢华，服食金丹之风流行，又刺激了金银器制作的发展。诗人王建在《宫词》中写道，"一样金盘五千面，红酥点出牡丹花"，反映了唐宫廷大量使用金银器的事实。唐代金银器的制作中心在都城长安，这里设有官办的"金银作坊院"，是专门为宫廷打造金银器的手工业作坊。到唐宣宗大中年间（847—859），又成立了专给皇室打造金银器物的"文思院"。此外，晚唐时长江下游的一些地区，金银器皿的制作也达到相当高的水平。

唐代金银器的铸造和装饰，具有独特风采。成型以锤击和浇铸为主，其器物表面的工艺处理，主要运用切削、抛光、焊接、铆、镀、刻凿等技术。焊接又分大小焊、两次焊和掐丝焊等多种。所焊器物，焊口平直，焊缝不易发现。其装饰技法多以毛雕、浅浮雕、鎏金及镶嵌等技术为主，反映了唐代金银细工高度的工艺水平。唐代社会开放，与周边国家的交往也很频繁，使得金属加工工艺与传自中亚细亚古国粟特、波斯萨珊、印度、东罗马的金银加工技术和装饰艺术相融合，造就了唐代金银器娴熟精巧的制作工艺和典雅华贵的艺术特征（见图3-110）。

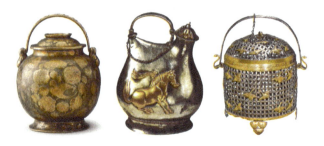

图3-110　从左至右依次为鎏金鹦鹉纹银提梁罐、鎏金舞马衔杯银壶、鎏金银茶笼子（唐）

唐代历时近300年，金银器制作也经历了不同的发展阶段。

初唐到唐高宗时期（618—683），器类品种不多，有碗、盘、杯、壶、铛等。其装饰特点是划分出许多区段来配置图纹，装饰区间多在9瓣以上，甚至于有14瓣的，这些区间瓣多錾刻成"U"形或"S"形（见图3-111）。棱形器物是这个时期的重要特征。乐伎八棱金杯的环形柄上，焊接有胡人头像的平錾，这是初唐时金银器受波斯萨珊朝金银器影响的实例。

武则天到唐玄宗时期（684—755），器型种类增多，除食器、饮器、药具、容器外，还增添了杂器、宗教用具。药具类的炼丹器具，杂器类的熏球，都是这一期新出现的器型。12瓣以上的装饰区间手法已被淘汰，大量采用六等分、八等分来装饰配置纹样，装饰瓣多为莲瓣形且多为双层迭瓣，"U"形瓣已极少见，"S"形瓣不再出现。总之可以说：从唐初到玄宗时期金银器皿受西方的影响较大，但同时也开始了中国化的进程，外来因素逐渐减少和消失。如高足杯、带把杯、折棱碗、五曲以上的多曲器物和器身呈凸凹变

化的器物很流行（见图3-112）。纹饰有忍冬纹、葡萄纹、连珠纹、宝相花纹、禽兽纹和狩猎纹。

肃宗到宪宗时期（756—820），装饰手法多采用多重结构为主的六等分法，盘类多附三足，出现仿生器型。已不见高足杯、带把杯和多曲长杯等。各类器物的口沿多用单相莲瓣装饰一周。禽类图案多采用成双成对的形式，且往往置于圆形规范之中，呈相对飞翔的姿态。

穆宗到唐末（821—907），器型种类繁多，盒、碗类器物出现高圈足，仿生器型更多一些，流行四等分、五等分的装饰手法。

唐代的金银饰物在唐代金银器中也占相当的比例，考古发掘出土了各种金银首饰。发饰是唐代妇女首饰中的大宗，它包括簪、钗、步摇、栉、金钿诸物（见图3-113）。西安何家村窖藏并出土有金栉背，所以唐诗有"斜插犀梳云半吐"之句。其他如颈饰、耳饰、手饰也多有发现。如手饰中的金银手镯，在内蒙古土城子发现了一对喜鹊闹梅图案的银手镯；山东平鲁出土一件金手镯，重117克，成色95%；扶风法门寺地宫出土有银钏6枚。至于戒指，更有多处出土。陕西耀县发现的舍利盒内，装有金戒指1枚，银戒指9枚。唐代妇女的面饰，除描眉涂口红外，最常见的面饰有花钿。这是一种用金、银、羽翠制成的五彩花子，在《长恨歌》中有句云："花钿委地无人收，翠翅金雀玉搔头"，说得就是杨贵妃自尽后，各种首饰花钿撒落地上无人收拾的情景。

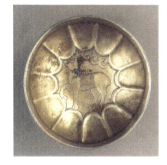 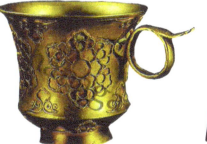

图3-111　鹿纹12瓣银碗（唐）　　图3-112　掐丝花卉金杯（唐）　　图3-113　金栉（唐）

2）宋代金银器

宋代随着封建城市的繁荣和商品经济的发展，各地金银器制作行业十分兴盛。有铭款的金银器显著增多，亦为宋代金银器的一大特点，并对元、明、清的金银器制作产生重要影响。

宋代的金银器制造业进一步发展，不仅皇室、王公大臣、富商巨贾享用金银器，就连富有的平民乃至酒肆也都大量使用着金银器。当时民间还开设了专门制作金银器的银铺，从而加深了金银世俗化和商品化的色彩，所发现的器物上多有商号标记。

宋代金银器无论在造型上，还是在纹饰上，一反唐代的雍容华贵，转为素雅生动，形成了独特的风格。其胎体轻薄、精巧、俊美，造型多样，构思巧妙。纹饰追求多样化，或素面光洁，或花鸟轻盈。花纹装饰更加丰富多彩，几乎囊括了象征美好幸福、繁荣昌盛、健康长寿等寓意的花卉瓜果、鸟兽鱼虫和人物故事等。纹饰布局突破了唐代流行的团花格式，多因器施画，以取得造型艺术与装饰艺术美的和谐统一。工艺技法在继承唐代的钣

金、浇铸、焊接、切削、抛光、铆、镀、锤、凿、镶嵌手法的基础上，加以改进，使其富有灵活性与创造性。

宋代金银器的制作工艺较之唐代又上了一个新的台阶，运用立体浮雕形凸花工艺和镂雕的装饰工艺将器型与纹饰融为一体，充分体现了器物的立体感与真实感（见图3-114）。如江苏溧阳平桥窖藏的宋代蟠桃鎏金银盏，采用立体装饰在半桃形盏的沿口焊接出写实的枝叶作为把手，盏内底印有"寿比蟠桃"四字，寓意"祝庆长寿"。此器将形状、纹饰、寓意、实用完美结合，再加上器表的色泽，就更显得光彩夺目，充分体现了宋代能工巧匠的聪明才智。南京幕山北宋墓台出土了一批金银器制品，有鸡心形金饰、龙凤金簪、团龙金簪、如意金簪、银粉盒、鎏金银盒及银刀等。其中，最能显示造型工艺高超技巧的是以镂空、錾刻、掐丝等手法制成的鸡心形饰件，它利用透雕与凸花工艺刻画一对凤凰翱翔于牡丹丛中，为宋代金银器之上品。

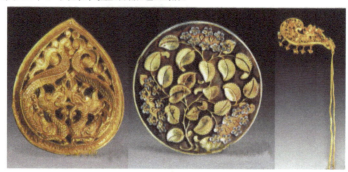

图3-114　从左至右依次为金镂空香囊、银镀金聚八仙花纹盘、金钗（宋代）

3.3.3　漆器

1. 唐代漆器

因为随着瓷器的发展，漆器在日常生活中的地位日渐被价格低廉的瓷器所代替，漆器便朝着工艺品方向发展，制作要求更加精益求精。唐代的漆器，多为瓶、盘、碗、琴等生活器皿及箱、床等家具。唐代漆器最为突出的成就是工艺技术上的进步，主要是金银"平脱"的盛行、螺钿镶嵌的发展、雕漆的出现。夹绽造像是南北朝以来脱胎技法的继承和发展。剔红漆器在唐代也已出现。

（1）金银平脱。"平脱"，就是指一种嵌体镶在器物上，而表面依旧十分平整的髹饰方法。金银平脱，是指将剪刻成人物、花鸟纹样的金片或银片嵌贴到漆胎上之后全面髹涂，经过研磨后显露出金银花纹，再加以推光则成为精美的平脱漆器（图3-115）。

图3-115　金银平文琴（唐）

（2）螺钿。用蚌壳磨成薄片，按图案花纹锯成各种形状，然后把它们拼粘在漆坯

上，再上一层灰底，表面髹上一层上光漆，经磨显、揩光，使漆面光滑如镜，最后在螺钿上刻画花纹。

（3）雕漆。雕漆是把天然漆料在胎上涂抹出一定厚度，再用刀在堆起的平面漆胎上雕刻花纹的技法。其纹饰具有层次分明、主题突出的浮雕效果。因其漆层颜色的不同而分剔红、剔黄、剔绿、剔黑等。另外又将红黑色漆相间涂漆，雕刻花纹者称剔犀，或称乌间朱线。

2．宋代漆器

宋代漆器已经发展到有行业管理的大产业。《梦粱录》"铺席"中就包括"里仁坊口游家漆铺、彭家温州漆器铺、黄草铺温州漆器。"其漆器多为日用器皿，从考古发掘和传世作品来看，其品种主要有碗、盘、盒、奁、钵、托、筒、几、盆、盂、勺、笔床、纸镇、画轴、扇柄等。其器型式样也丰富多变，同种类型的漆器各有多种不同的式样。如盘就有圆、方、腰样、四角、八角、绦角环样、四角牡丹状等形状。其胎质有木胎和木胎糊两种。

宋代漆器品种繁多，多数图案都具有绘画的效果，可以说漆器与传统国画结合得最紧。漆器从工艺上分为雕漆、金漆、犀皮和螺钿等，以雕漆最为精美。

（1）金漆。分戗金和描金。前者是在朱色或黑色的漆器上用特制的工具戗刻图案的阴纹，后再填以金粉或银粉；后者则是直接用笔在漆器上描绘图案。如江苏武进林前宋墓出土的人物花卉奁，在盖面戗刻两高髻妇人挽臂漫步园中，立面戗刻折枝花卉；浙江瑞安慧光塔出土的描金雕漆盒，其中在盒中心用描金绘出人物、波涛、火焰、散花等图案纹样（见图3-116）。

（2）犀皮。又称虎皮漆、波罗漆等。系在涂有凹凸不平的稠厚色漆的器物上，以各种对比鲜明的色彩分层涂漆，形成色层丰富的漆层，最后用磨炭打磨，因漆层高低不同，故打磨后显出各种不同的斑纹。

（3）螺钿。宋时的螺钿漆器，多用白螺片镶嵌，黑白对比，十分典雅。还有在螺片的轮廓周围镶嵌铜丝，不仅使螺片更加牢固地嵌在漆面上，而且典雅中又具有富丽的艺术效果。如江苏苏州瑞光寺塔出土的螺钿漆器，通体嵌以较厚的螺钿花卉。

（4）剔犀。用红黑色漆相间涂漆，再雕花纹，在剔刻出刀口断面上呈现出不同色泽的漆层，有云钩、回纹、剑纹、绦环等图案，具有不同寻常的装饰效果（见图3-117）。

图3-116　人物花卉纹朱漆戗金花瓣式嵌（南宋）

图3-117　剔犀执镜盒（南宋）

以这些花纹为基础，可以产生出种种不同的变化，但有其共同的特征，那就是线条必须婉转，花纹回环曲屈，且花纹轮廓保持齐平，构成有规律的图案变化，因而这种技法又称作"云雕"。在宋代雕漆中，有用金胎银胎，涂漆后再雕剔使露出金银胎而成装饰花纹的，是极为华贵的一种。

3.3.4 染织

隋唐的染织，官方已设有专门机构织染署来管理生产，分工很细。到了宋代，管理染织生产的机构相当庞大，少府监所属文思院、绫锦院、染院、裁造院、文绣院等都是染织生产部门。

1. 隋唐染织

1）丝、麻、棉、毛织

唐代丝织生产有官营和私营两种作坊。在隋代，丝织品以河北定州为中心。吴越本来是以产麻葛等织物驰名，入唐以后，丝织业也逐渐发展起来，并且成为当时上贡丝织物的几个主要产区之一。浙江还生产一种盘涤绫，有玄鹅、天马、掬豹等多种花样，罗绢也很精致。隋唐时期，蜀锦仍很有名，花式品种仍在不断发展。唐代的丝织纹样，丰富多彩，可谓集壮丽与秀美为一体，在丝织装饰美术上展开了一个新的面貌。唐代锦织物上常见的花纹有雁衔绶带、鹊衔方胜、盘龙、对凤、麒麟、狮子、天马、孔雀、仙鹤、葡萄、芝草、辟邪，以及其他折枝散花等。其图案组成主要有以下几种：① 联珠纹；② "陵阳公样"亦对称的格式，这是唐代织锦纹样具有特色的图案组织；③ 散点，常用牡丹花草鸟蝶等组成自由式的花纹；④ 几何形组织。唐代绮的图案组织，可分为团花连环纹与几何纹组织两类。

麻纺织技术和工具比以前更加完善，纺织生产能力越来越大，江南苎麻布生产急剧增长。葛藤生长慢，加工困难，已逐渐被麻类代替。但在一些山区，人们仍在利用。

唐代的毛织主要分布在我国北方及西北一带，其中著名的有陇西道的西川毡，关内道京兆府的鞍毡，原州的复鞍毡，宁州的五色复鞍等。此外，在南方江南道的宣州则出产红毯兔褐，非常的有名。新疆塔里木盆地出土的毛毯，系用麻布坐地，染色毛织出花纹，上面还残存蓝和红色的绒毛，可以窥见其织造的状况。

由于与西域民族的交往更为频繁，大量的棉织品开始输向中原，洛阳、成都、西安、南京、杭州等地棉布贸易都非常流行。高昌地区棉纺织业非常的发达。从各地所贡的染织品来看，还有一种叫斑布的棉织品。

2）印染

由于丝织品的大量生产，染缬加工继两晋、南北朝之也有了空前的发展。中唐以后，染缬在社会上普遍流行。唐代主要流行的印染有：① 夹缬，夹缬在盛唐极为流行，它用

两块雕镂相同的图案花板，将布帛夹在中间，涂以防染剂，然后入染，成为色底白花的印染品，或在雕镂花处涂以染色，成为花纹。夹缬的特点是花纹对称，具有均衡规律的美。② 绞缬，绞缬是民间常用的一种印染方法，制作简单，风格朴质大方，为人们所喜爱。通常分为两种：一是用线将布扎成各种的花纹，钉牢后入染。钉扎的部分不能染色，形成色地白花图案，具有晕染的效果。一种是将谷粒包扎在织物上，然后入染，形成各种图案花纹。③ 蜡缬，又称蜡染。用蜡在织物上画出图案，然后入染，最后沸煮去蜡，则成为色底白花底印染品。由于蜡凝结收缩或加以揉搓，产生许多裂纹，染料渗入裂缝，成品花纹往往产生一丝丝不规则纹理，形成一种独特的装饰效果。蜡缬有单色染和复色染两种。④ 拓印，是刻出花模，涂上染色像盖图章一样印出花纹。

3）刺绣

唐代刺绣应用很广，针法也有新的发展。刺绣一般用作服饰用品的装饰，做工精巧，色彩华美，在唐代的文献和诗文中都有所反映。如李白诗"翡翠黄金缕，绣成歌舞衣"、白居易诗"红楼富家女，金缕刺罗襦"等，都是对于刺绣的咏颂。唐代的刺绣除了作为服饰用品外，还用于绣作佛经和佛像，为宗教服务。刺绣的针法，除了运用战国以来传统的辫绣外，还采用了平绣、打点绣、纭裥绣等多种针法。纭裥绣又称退晕绣，即现代所称的戗针绣。可以表现出具有深浅变化的不同的色阶，使描写的对象色彩富丽堂皇，具有浓厚的装饰效果。

2．宋代染织

宋代丝织、缂丝、刺绣在技法和工艺上都有显著的发展。宋代丝织品种类十分齐全，锦、绮、罗、纱、绫、绸、绢、绉等，应有尽有。宋代的织、染、缂、绣等工艺高度成熟，并向工艺美术织物的方向发展，涌现了宋锦、织金绵、缂丝、妆花、织锦缎、印金等品种。尤其是缂丝，在当时成为最著名的品种之一，技艺和图案用色均保持隋唐以来的优良传统。南宋时，缂丝已从过去的日用装饰品、陪衬品，发展成为具有纯粹欣赏性质的独特的工艺美术品，并涌现出朱克柔、沈子蕃等一批缂丝名家。

纹饰也较唐代织物图案有了更大的发展与创新，其中植物纹有牡丹、山茶、荷花、缠枝花等，鸟兽纹有仙鹤、孔雀、龙凤等，还有丰富多变的各种几何纹。宋代几何纹的流行，是因为富于理性结构特点的几何纹吻合了宋代重理的审美逻辑；几何纹的抽象表现各具吉祥含义又满足了宋代文化的审美心态；规则有序的几何纹组织也十分适合于穿着的审美需要；再有几何纹样的织物符合了当时发达的书画装裱审美要求。常见的几何纹主要有八达晕，表示四通八达之意；锁子纹，有永结同心之意；龟背纹，以示长寿；连线纹，象征富有；盘绦纹，有相依相接之意等。织物多采用茶色、褐色、棕色、藕荷色和绿色等间色或复色作为地色，以白色或各自的同类色系为花色，色彩文静典雅，和谐沉着。

宋代的染织绣工艺，纹饰的进步尤为显著。此时除了继承传统的各种图案外，还出现了大量介于写实与图案之间的新纹饰，而那些写实的纹饰，更是精美绝伦。这些图案不论是用丝织制成的绫、罗，还是用缂丝、刺绣制成的工艺品，都显得生机勃勃。一件绣品，简直就是一幅精美的花鸟画、山水画。

3.3.5 家具

古人起居方式可分为席地而坐和垂足坐两种方式,家具形体变化主要围绕着低矮家具和高型家具两大系列。商代已出现了比较成熟的髹漆技术,并被运用到床、案类家具的装饰上。春秋战国时期,家具的制造水平有很大提高。尤其在木材加工方面,出现了像鲁班这样技术高超的工匠,不仅促进了家具的发展,而且在木构建筑上也发挥了他们的才能。当时主要的家具品种是几、案等。当时人们的生活习惯是坐、跪于地上,所以几、案都比较低。秦汉时期仍然是席地而坐,所用的家具一般为低矮型。室内生活以床、榻为中心,床的功能不仅供睡眠,用餐、交谈等活动也都在床上进行,大量的汉代画像砖、画像石都体现了这样的场景。床与榻略有不同,床高于榻,比榻宽些。几在汉代是等级制度的象征,皇帝用玉几,公侯用木几或竹几,几置于床前,在生活、起居中起着重要作用。案的作用相当大,上至天子,下至百姓,都用案作为饮食用桌,也用来放置竹简、伏案写作。三国、两晋、南北朝时期,在中国古代家具发展史上是一个重要的过渡时期:上承两汉,下启隋唐。这个时期胡床等高型家具从少数民族地区传入,并与中原家具融合,部分地区出现了渐高家具圆凳、方凳等,卧具床、榻等也渐渐变高,但占主导地位的仍然是低矮家具。

1. 唐代家具

唐代家具产生于隋唐五代时期,由于垂足而坐成为一种趋势,高型家具迅速发展,并出现了新式高型家具的完整组合。典型的高型家具,如椅、凳、桌等,在上层社会中非常流行(见图3-118与图3-119)。品种主要有几、案、挟轼(由几发展而来用以支撑身体的家具)、箱、柜、胡床、屏风、棋局(即棋盘)、椅子、凳、桌子等。

图3-118 唐代椅子与案/《韩熙载夜宴图》

图3-119 唐代椅子/《挥扇仕女图》

唐代的社会物质生活比较富足,女子以丰硕为美的独特审美观是唐代之典型特色,这对家具的发展也产生了一定的影响,使得唐代家具具有浑圆、丰满、宽大和厚重等特点,有博大的气势和坚实的稳定感。而城市独立手工业作坊的日益兴起,为家具的发展演进提供了技术上的可能,促使装饰艺术得到了空前繁荣,螺钿、雕漆、木画、镶嵌、金银

绘、密陀僧绘、平脱、夹缬和蜡缬等工艺综合运用在家具上；同时也促使家具广泛选材，有桑木、桐木、柿木和苏枋木，考究的则选用紫檀、楠木、花梨、胡桃、樟木、黄杨和沉香木等，甚至应用了竹藤、树根等材料，这与先进的手工艺密不可分。唐代家具的造型特点上，一方面吸取了传统建筑中大木梁架的造型和结构，梁架柱多用圆材，直落柱础，下舒上敛，内向倾仄（即为建筑有较好的稳定性，外檐柱在前，后檐向内倾斜）。柱顶安踏头，以横材额枋、雀替等连接，成为无束腰家具；另一方面吸取建筑中的壸门形式和须弥座等外来形式，如唐敦煌壁画的壸门床、壸门榻，都是须弥座，皆束腰，后唐时期床榻装饰趋简，壸门也由每侧面平列二、四个壸门简化为一个壸门，并日渐形成有束腰家具与无束腰家具并行发展的势态。

受到外来文化的影响，唐代家具的装饰风格也摆脱了以往的古拙特色，取而代之是华丽润妍、丰满端庄的风格。这一时期的家具出现复杂的雕花，并以大漆彩绘，画以花卉图案。如在月牙凳的小小凳腿上，在桌案、床榻的腿足……无不以细致的雕刻和彩绘进行装饰。月牙凳在唐画中屡屡可见，它是唐代上层人家的常用家具，也是贵族妇女的闺房必备。月牙凳体态敦厚、装饰华丽，与丰腴的唐代贵族妇女形象非常谐合，是具有代表性的唐代家具（见图3-120）。

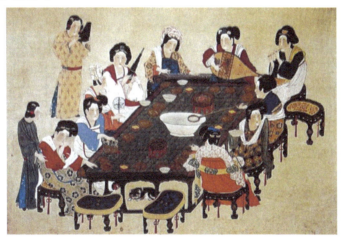

图3-120　唐代月牙凳/《宫乐图》

2．宋代家具

宋代，高型家具已经普及到一般普通家庭，如高足床、高案、高桌、高几、巾架等高型家具。城镇世俗生活的繁荣使高档宅院、园林大量兴建，打造家具以布置房间成为必然，这给家具业的蓬勃发展提供了良好的社会环境。家具发展经历了一个高潮时期，高档家具系统已建立并完善起来，家具品种愈加丰富，式样愈加美观。比如桌类就可分为方桌、条桌、琴桌、饭桌、酒桌及折叠桌，按用途愈分愈细。宋代的椅子已经相当完善，后腿直接升上，搭脑出头收拢，整块的靠背板支撑人体向后依靠的力量。圈椅形制完善，有圆靠背，以适应人体曲线。几类发展出高几、矮几、固定几、直腿几、卷曲腿几等各种形式。同时，产生许多新品种，如太师椅、抽屉桌等。抽屉桌的抽屉作为储物之匣方便开取，是一大发明，它更大程度地加大了家具的使用效果。

宋代家具以造型淳朴纤秀、结构合理精细为主要特征。装饰上承袭五代风格，趋于朴素、雅致，不做大面积的雕镂装饰，只取局部点缀以求其画龙点睛的效果。在结构上，壶门结构已被框架结构所代替；家具腿型断面多呈圆形或方形，构件之间大量采用割角榫、闭口不贯通榫等榫结合；柜、桌等较大的平面构件，常采用"攒边"的做法，即将薄心板贯以穿带嵌入四边边框中，四角用割角榫攒起来，不但可控制木材的收缩，而且还起到装饰作用。此外，宋代家具还重视外形尺寸和结构与人体的关系，工艺严谨，造型优美，使用方便。

3.4　元明清时期的艺术设计

元朝（1271—1368）是中国历史上第一个由少数民族（蒙古族）建立并统治中国全境的封建王朝，它结束了自唐灭亡以来长达三百七十年的又一次大分裂时期，使中国再次实现了大统一。这时期各民族间的经济与文化交流得到更大发展，元朝统治者为了满足对军需武器和日用工艺品的需要，建立了规模空前的官办手工业。同时，元朝的民营手工业也有一定程度的增长。由于政府拘刷工匠，垄断原料，使各族手工业者聚集在一起，技术得到了交流和提高，加上不计成本，不求数量，因而创制出不少相当精美的产品。如武器、甲胄的精坚，丝织物的美妙，都驰名中外。在瓷器方面，在北京原大都遗址发掘出来的元代多种青花瓷器，造型优美，色彩清新，说明青花瓷的水平已达到成熟的阶段。

1368年明太祖朱元璋建立明朝，同年明军攻占大都，元顺帝北逃，元朝灭亡。明朝是我国历史上又一个强盛的时代。明初采取了一系列措施，奖励开垦，兴修水利，减免赋役，恢复经济，生产有较大的发展。明初沿袭元制，官手工业发达，工匠单立为匠户，世代不得脱籍。其中少量为在京的住坐匠，无工作自由，每月定期服役；大部分为各地轮班匠，轮流至京服役，四年一次，每次三月，往返路费自理，其余时间可以自行从事手工业生产。明朝中叶以后，工匠逐渐可以纳银代役，身份趋于自由。明代后期，资本主义生产关系已在江南地区酝酿萌芽。同时，明代也加强了海外的开拓，郑和七下西洋扩大了中外经济和文化的交往。明代的工艺美术得到了较全面的提高和发展，形成了许多工艺品中的著名生产中心，如景德镇的陶瓷、苏杭的丝织、松江的棉织、芜湖的印染等。还出现了不少著名的工艺家，如紫砂陶的供春、时大彬，雕玉的陆子冈，刻竹的三朱，金漆的杨埙，刺绣的韩希孟，棉布的丁娘子等；工艺理论家宋应星写出了手工业专著《天工开物》，是一部明代手工业的重要著作，被国外誉为"中国十七世纪的工业百科全书"。此时的瓷器、锦缎、金、银、铜、玉工艺、漆器螺钿、竹木雕刻、仿古器物及家具等都达到很高水平。装饰图案也花样翻新，除几何纹样缠枝花卉外，接近绘画的山水、人物、花鸟描绘在工艺上逐渐增多，吉祥寓意的题材也日益流行。

1644年，农民领袖李自成领导起义军攻入北京，明朝灭亡。不久后被东北地区的满族

击败，建立清朝。清朝是由女真族（今满族）建立起来的封建王朝，它是中国历史上继元朝之后的第二个由少数民族统治中国的时期，也是中国最后一个封建帝制国家。清朝前期手工业生产得以发展，苏州、南京、广州等地的丝织业兴旺发达，景德镇的制瓷业规模更加扩大。

3.4.1 陶瓷

元代在江西景德镇设立了"浮梁瓷局"，为景德镇瓷业生产的发展创造了有利条件，并为其在明清两代成为全国制瓷业中心和饮誉世界的"瓷都"打下了坚实的基础，在制瓷工艺上有了新的突破，最为突出的则是青花和釉里红的烧制。明清两代是中国瓷器生产最鼎盛时期，瓷器生产的数量和质量都达到了高峰，突出成就之一是色釉和画彩发展到高度水平。

1. 元代陶瓷

为了发展瓷业，元代统治者实施了多种管理手段，除设立行政机构外，对具有一定技术的工匠也很重视，规定免去工匠的一切差科，对他们的技艺实行"世袭制"，既使生产专门化，又使得特殊技艺后继有人。

元代确立了以景德镇窑为中心，南北其他各窑场百花齐放的生产格局。景德镇窑成功地烧制出青花瓷器和釉里红瓷器。青花瓷又称白地青花瓷，属釉下彩瓷，是用含氧化钴的钴矿为原料，在陶瓷坯体上描绘纹饰，再罩上一层透明釉，经高温还原焰一次烧成，钴料烧成后呈蓝色。所使用的青花料，有进口与国产两种。进口料颜色鲜蓝、艳丽，采用影青作面釉，所绘图案构图严谨、笔法工整、描绘细致。这类产品体积都比较大，系当时浮梁瓷局的高档产品，其器型豪放、青料浓重，总体风格气势磅礴。国产青料发灰较淡，一般施以乳浊的卵白釉，所绘图案构图疏朗，笔法淳朴，风格粗犷。这类产品大部分为小件产品，多为普通民窑所生产，目的也多为日用器皿。釉里红瓷器是在宋代钧窑窑变釉基础上发展而来的，是指用铜的氧化物为着色剂配制的彩料，在坯体上（或先施以青白釉的坯胎土上）描绘纹样，再盖一层青白釉，然后装匣入窑，在高温中烧制使其呈现出娇妍而沉着的红色。釉里红工艺要求高，产量远远少于元青，故珍贵异常（见图3-121）。

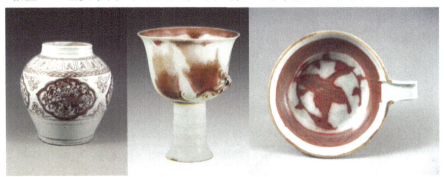

图3-121 从左到右依次为釉里红开光花鸟纹罐、釉里红堆塑螭虎纹高足转杯、釉里红雁衔芦纹匜（元）

在这一时期景德镇的工匠们发明了瓷石加高岭土的二元配方，使得瓷胎坚细密实而可制作大器。器型有瓶、罐、碗、盘、高足杯、炉等，有些器型有时代风格，如八棱罐、

方型扁壶、凤首扁壶都是独特产品之一。元青花的主体纹饰中,植物类有牡丹花纹、莲花纹、菊花纹、松竹梅纹、月梅纹等(见图3-122)。除以上主花外,在组合图案中还出现牵牛花、山茶花、海棠花、月季花、枣花及萱草、灵芝、芭蕉或竹石葡萄、瓜果、草虫等作画面衬托。动物类有龙纹、凤纹、麒麟纹、鱼藻纹、鸳鸯卧莲纹、孔雀纹、鹿纹、海马纹等。其中元代龙纹极具特色,身躯细长如蛇,龙头呈扁长形,双角,张口露齿,细长颈,四腿细瘦,筋腱凹凸,爪生三指、四指或五指,分张有力,肘毛、尾鬃皆呈火焰状。元青花中的人物纹别出心裁,并与戏剧相结合,将著名历史人物的故事情节移植到瓷器画面上,呈现一种新的艺术境界,具极强的感染力。人物故事都绘于体型较大的器物,如盖罐、梅瓶、玉壶春瓶等。盖罐、梅瓶腹径较粗,作画面积大,多用来表现场面宏阔的主题(见图3-123)。

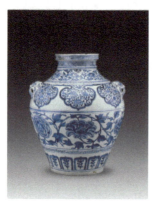 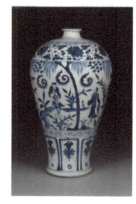

图3-122 青花缠枝牡丹兽耳罐(元)　　图3-123 青花仙人图梅瓶(元)

　　龙泉窑是元代另一瓷业中心,主要生产出口瓷器。梅子青是元龙泉的顶级产品,由于使用石灰碱釉,其颜色青新润泽如初熟的梅子,露胎处常为朱红色,这是因为胎土含铁,在二次氧化时变成红色。元时其他各窑场如北方的均窑,磁州窑系,南方的福建各窑及景德镇影青瓷同样也都具有明显的时代特征和地方风格。

2. 明代陶瓷

　　明代以来,景德镇已形成全国制瓷的中心,产量最多,规模也最大。正所谓"工匠来自四方,器成天下走"。除官窑外,还有众多的民窑。

　　1)景德镇窑

　　明代景德镇瓷器取得较为突出成就的有青花、五彩、单色釉等。明青花瓷在各个时期具有不同的艺术特点,永乐、宣德时期是青花瓷器发展的一个高峰,以制作精美著称。

　　(1)洪武时期。器型有大小盘、碗、梅瓶、玉壶春瓶等。主要使用含铁量低、含锰量高且淘炼欠精的国产青料,呈色青中带有灰色调,色泽偏于黑、暗。纹饰上改变了元代层次较多,花纹繁满的风格,趋向清淡、多留空白地(见图3-124)。

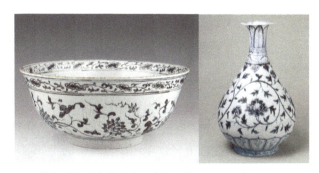

图3-124 从左至右为青花大碗、青花缠枝牡丹纹玉壶春瓶（明 洪武）

（2）永乐、宣德时期。器型有盘、碗、壶、罐、杯等，尤其是出现了一些僧帽壶、绶带扁壶、花浇等非汉文化的器型，反映了这一时期与外域、外族的文化交流与融合。胎质较以前细腻致密，釉质肥润，多见橘皮纹。所用青料为进口的苏麻离青，青色浓艳。纹饰多见各种缠枝或折枝花果、龙凤、海水、海怪、游鱼等（见图3-125）。永乐青花瓷器纹饰布局大多比较疏朗，有少量纹饰布局较为繁密，花纹的绘制一般比较纤细。器物多无款，仅见"永乐年制"四字篆书款。宣德纹饰较紧密，底釉略泛青，带款器较多，有四字或六字年款，并有"宣德款布全身"之说。

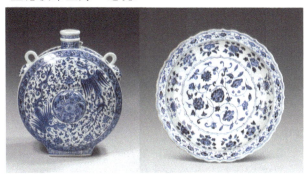

图3-125 从左至右为青花缠枝海浪双系扁壶、青花缠枝莲葵口盘（明 永乐）

（3）成化、弘治、正德时期。青花胎薄釉白，青色淡雅，其青料为国产的平等青。成化器型有罐、梅瓶、洗、盏托、盘、杯、碗等，炉为三乳足筒式或鼓形炉。多淡描青花，纹饰布局前期疏朗，后期繁密，多画三果、三友、九秋、高士、婴戏、龙穿花等。款识除"天"字罐外，还有"大明成化年制"六字单、双行款。弘治器物花叶纹细而密，梵文图案增多，龙纹纤细柔和，人物洒脱。款识为六字、四字楷书款都有。正德纹饰常见的有凤穿花、鱼藻、狮子绣球、庭园婴戏、树石栏杆、莲托八宝等。年款有四字和六字楷书款，个别用"造"字。

（4）嘉靖、万历时期。青花蓝中泛紫，发色艳丽浓重，其青料为回青或回青与石子青混合使用。嘉靖时期，除传统纹饰外，道教色彩的纹饰大量增加，如云鹤、八仙、八卦、道家八宝等。花组字为独具特色的纹饰。此外还有婴戏、高士、鱼藻图等。大器较多，八角形、四方形、六角形、上圆下方式葫芦瓶等异型器多见。朝珠盒为此朝独特器型。款识"制"、"造"均用，以"制"字居多。万历多淡描青花，纹饰流行锦地开光纹饰，布局繁密，另外福禄寿字为纹饰的也多见。器型除传统的外，新出现了壁瓶。款识多

见"大明万历年造",也有"大明万历年制"、"万历年造"。

在青花瓷发展的基础上,明代的彩瓷发展也有一个新的飞跃。明代永乐、宣德之后,彩瓷盛行,除了彩料和彩绘技术方面的原因之外,更主要地应归功于白瓷质量的提高。明代釉上彩常见的颜色有红、黄、绿、蓝、黑、紫等,最具代表性的为成化斗彩。斗彩是预先在1 300℃高温下烧成的釉下青花瓷器上,用矿物颜料进行二次施彩,填补青花图案留下的空白和涂染青花轮廓线内的空间,然后再次入小窑经800℃低温烘烤而成,是釉下青花和釉上彩绘相结合的一种彩瓷工艺。成化斗彩瓷,色彩鲜艳,画染风格以疏雅取胜(见图3-126)。除青花、五彩和斗彩之外,其单色釉也有突出成就,最具代表性的是永宣的红釉、蓝釉、成化的孔雀绿和弘治的黄釉。

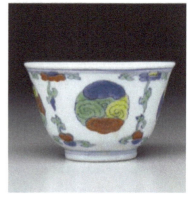

图3-126　斗彩灵云纹杯(明　成化)

明代瓷器装饰手法已从元以前的刻、划、印、塑等转为彩绘为主要手法。绘画纹饰的内容更加复杂多样,植物、动物、文字、山水、人物、花鸟、鱼及虫等无不入画。明代早期以写意画为主,画风自由、奔放、洒脱;明后期以写实为主,画面抒情达意,简约轻快,极有漫画趣味。明代瓷器上的款式以书写为主,官窑款工整端庄,民窑款则多种多样,以吉祥语款为多见。

2)德化窑

除景德镇陶瓷外,福建德化窑亦负盛名,它所产生的白瓷独具一格,由于釉中含铁量很低,而含钾量很高,又采用中性气氛烧制,因此其色犹如凝脂,有奶油或象牙白之称。器型有爵杯、梅花杯、掀炉、瓶、壶、碗、洗等。德化窑以瓷塑著名,多制作犀角杯,箫笛等器物,观音、达摩等塑像,形态优美,衣纹生动。何朝宗是著名的瓷塑工艺家。

3)宜兴窑

宜兴窑,在今江苏宜兴鼎蜀镇,宋代已开始烧造紫砂器,明代的紫砂器闻名于世,清代是其高峰。明代饮茶的风尚,除了注重茶质,也讲究茶具。紫砂陶以茶具最为著名,人们认为它具有许多优点:泡茶不走味,盛暑不易馊,耐热性能好,可文火温茶,且多种多样造型,使人爱慕。明代著名紫砂工艺家有供春、时大彬等。供春又名龚春,正德、弘治年间为宜兴吴仕的家僮,在金沙寺中见和尚制陶,随学习而制作,所造紫砂茶具造型别致。明人周高起《阳慕茗壶录》评其作品为"栗色暗暗,如古金铁,敦宠周正"。此后艺人辈出,使紫砂陶成为一种令人特殊珍爱的品种,这也与当时士大夫阶层的爱好和推崇有关。

3. 清代陶瓷

清代陶瓷继承明代传统,以景德镇为烧造中心。青花瓷在清代仍是瓷器中的主要产品,斗彩、五彩、素三彩继续在更高水准上烧制。此外,康熙时期又创新了珐琅彩、粉彩

和釉下三彩等新品种。

1）青花瓷

（1）顺治时期。顺治历史较短，只有18年时间，器型较少，主要有炉、觚、瓶、大小盘、碗、罐等。胎体总的来说较粗糙，大器如炉、大盘、觚等胎体厚重，小器如小盘、碗等胎体则较轻薄。底釉多白中闪青，有的还略显泛灰，釉层稀薄。青花料是浙料和石子青两种并用，致使发色有的青翠、有的青蓝。纹饰多见花鸟、山水、洞石、秋草、江上小舟、怪兽、瑞兽、芭蕉、云气等。大盘喜欢在口沿处画一青花线圈，再在圈内画主体纹饰，瓶、觚、罐等大器也喜欢用青花线作纹饰的分隔。画法以勾勒、平涂、渲染、线描相结合。画面布局较丰满，尤其是大盘、罐、瓶、觚等类器物。开始出现皴法和浓淡色阶的变化，有年款的器物甚少。

（2）康熙时期。康熙时间跨度长，器物类型丰富，工艺水平高超。器型除日用器外，观赏瓷大量增多，典型器有盖罐、凤尾尊、花觚、象腿瓶、笔筒等。此期使用浙料和珠明料，青花发色前期较灰暗，中期以后青幽翠蓝、明快亮丽。胎致密细白，呈糯米糕状。釉硬，与胎结合紧密，见橘皮或棕眼，早期白中闪青，中期以后亮白。画法早期以单线平涂为主，气势粗犷；中期以后则勾勒、渲染、皴法等并用，绘画精细，以青花五彩而备受推崇。纹饰题材多样，有山水人物、龙凤花鸟、鱼虫走兽、诗文、博古等，其中最具时代特点的是冰梅、耕织图、刀马人、双犄牡丹等。图案留白边较其他朝明显。款识种类多样，早期多用干支款，年款多用楷书，中期以后各种堂名款、图记款、花押款流行，并流行至雍正。仿款、伪托款也较多见，尤其以仿嘉靖款居多。

（3）雍正时期。雍正时期工艺精细，修胎讲究。典型的官窑青花釉呈青白色，纯净润泽。釉薄而精纯，釉中密含气泡，且大小气泡混杂套叠，有的釉表见细橘皮纹。有些民窑青花为粉白釉。雍正青花器型圆柔纤丽，修长俊秀，陈设与实用保持完美的结合，形成高雅而朴实的艺术风格。景德镇御窑厂受雍正皇帝的影响，在仿古方面达到了空前的水平，尤以仿烧明代永乐、宣德、成化这三朝的青花最具水准，其中缠枝莲大盘、一束莲大盘是雍正时期仿得最多的。除了日常生活用的盘、碗、碟、杯、盅及各种小件文房用具外，还有许多大件琢器及创新式样。创新器型如琵琶尊、灯笼尊、牛头尊、四联瓶、贯耳斜肩大瓶、贯耳六方大瓶、八方扁瓶、如意耳瓶和海棠式果瓶等。纹饰风格高雅细腻，内容以翎毛花卉为主，山水次之，人物较少。用笔精细纤柔，构图清晰，色彩雅丽，层次分明，纹饰简洁清晰，不少画面配有诗句、印章，使中国传统的书画艺术完整地移植到瓷器纹饰中来。画面疏朗，留白较多，既不同于康熙的恢弘大度，又不同于乾隆的缛丽繁华，以清新淡雅为特征。

（4）乾隆时期。乾隆时期青花瓷归纳起来有两大类，一类是典型乾隆器，一类是乾隆仿古器。典型乾隆器生产量极大，是当时社会大众生活用瓷、陈设用瓷、外销出口瓷的主体。乾隆仿古瓷不像雍正仿古瓷要求那么严格，但产量却远大于雍正时期。仿古的方法基本沿袭前朝，仿的最多的是明宣德青花瓷。纹饰绘画笔法与雍正相似，有勾勒平涂和勾勒填色后再点染等方法。官窑青花装饰风格细腻，具宫廷画的格式、文人画的趣味。主要是以植物花卉为主，富丽繁密，细致精巧。每件器物都有多层图案装饰，有的多达数十层。无论是写意还是变形，都画工严整细腻，纹饰清晰，排列整齐，具有图案画的效果。

另外，一些盘、碗采取里外绘画的装饰手法，如青花里博古外折枝花盘、青花里外缠枝牡丹花碗等。在乾隆青花的纹饰中，吉祥图案增多也是其特点之一，就是用各种动物或植物及物品的谐音，画出象征吉祥或祝福寓意的纹饰，如蝙蝠与"福"通，鱼与"余"通，松鹤表示长寿，鸳鸯表示成双成对等。可说是图必有意，意必吉祥。

2）珐琅彩瓷

珐琅彩瓷创烧于康熙晚期，雍正、乾隆时期盛行。珐琅彩瓷也称为瓷胎画珐琅，是将铜胎画珐琅之技法成功地移植到瓷胎上而创制的新瓷器品种。铜胎画珐琅即是在铜胎上以蓝为背景色，掐以铜丝，再填上红、黄、蓝、绿、白等色釉烧制而成的工艺品。清代康熙年间这种"画珐琅"的方法被用在瓷胎上，在瓷质的胎上，用各种珐琅彩料描绘而成的一种新的釉上彩瓷。所需白瓷胎由景德镇御窑厂特制，解运至京后，在清宫造办处彩绘、彩烧。乾隆时期的画珐琅工艺突飞猛进，装饰工艺趋向稠密细致堆砌式的特色，并往往与内填珐琅制作的技法表现在同件器物上。在绘画的部分，有些以掐丝为架构。图案严谨工整，画工精美细致，釉色温润细腻，多以明黄色作地，具有浓厚的皇家气息（见图3-127）。

3）粉彩瓷

粉彩也叫"软彩"，是釉上彩的一个品种。粉彩瓷的彩绘方法一般是先在高温烧成的白瓷上勾画出图案的轮廓，然后用含砷的玻璃白打底，再将颜料施于这层玻璃白之上，用干净笔轻轻地将颜色依深浅浓淡的不同需要洗开，使花瓣和人物衣服有浓淡明暗之感。由于砷的乳浊法作用，玻璃白有不透明的感觉，与各种色彩相融合后，便产生粉化作用，颜色都变成不透明的浅色调，给人粉润柔和之感，故称这种釉上彩为"粉彩"（见图3-128）。早在清康熙年间，粉彩作为瓷器釉上彩绘艺术已开始了萌芽。到雍正时期，已趋成熟，并形成粉彩装饰的独特风格。乾隆时期粉彩已非常兴盛。乾隆粉彩的艺术效果，以秀丽雅致，粉润柔和见长。

图3-127　珐琅双鹿图花觚（清　乾隆）　　图3-128　粉彩牡丹纹盘口瓶（清　雍正）

4）釉下三彩瓷

釉下三彩又被称为釉里三彩，集青花、釉里红、豆青三种色彩于同一器上的釉下彩新

品种，是在瓷坯上以蓝、红、豆青三色描绘图案，然后吹上白釉，入窑高温烧造而成。青花以钴为着色剂，釉里红以铜为着色剂，豆青则以铁为着色剂。在釉下三彩瓷器的烧造历史上，成就最高的就是在康熙时期。这一阶段的釉下三彩瓷器，纹饰部分一般先以剔地法雕出轮廓，再上色，往往主题纹饰用青花、釉里红来表现，辅助纹饰中施豆青釉，因此，画面色彩对比鲜明，立体感强烈，视觉效果独特，时代特征显著。

3.4.2 金属工艺

元代贵族统治者非常重视实用金银器，因此金银工艺得到很大发展。元代铜镜的制作工艺已不如以前讲究，到明代以后，铜镜就逐渐被玻璃镜取而代之了。在明代的金属工艺中，最有特色的就是宣德炉和景泰蓝两个品种。清代景泰蓝在继承明代的基础上，有所创新，清代康熙年间，安徽芜湖铁画自成一体并逐渐享誉四海。

1．铜镜

元明清这一历史阶段是铜镜发展的尾声。元代铜镜，多采用六菱花形或六葵花形式，但纹饰已渐粗略简陋。这时铜镜有缠枝牡丹纹镜、神仙镜、人物故事镜、双龙镜、"寿山福海"铭文镜、素镜等。明代铜镜一般都比较大而且厚重，形制多为圆形，有柱形钮、圆钮和银锭钮。纹饰有龙、凤、鹿和花草等，并创新一套八宝和杂宝图案，以表示吉祥如意。制作粗糙，较多的只有纪年铭文而无纹饰。铭文大致可分两类：一是纪年铭文，如洪武年款云龙镜。二是商标铭记或使用铭记，与宋镜有些相似，但明镜的商标铭记后常常加"造"、"铸造"、"记"、"置"、"办"的字样，或仅有铸造者(或为使用者)的姓名。至清代，铜镜铸造业已衰落。铜镜的主题纹饰有龙、双鱼、龙凤、狮子滚绣球、双喜五福等，它们多属民间铸造，不甚精致。

2．金银器

元明清时期，我国各种传统手工业生产均达到了历史的最高峰。官僚贵族、地主和商人已经广泛使用金银器及珠宝镶嵌工艺品。

1) 元代金银器

元代沿袭唐宋以来的官府手工业机构，其中中央少府监所属的文思院，仍"掌金银犀玉工巧之物"，拥有数十所作坊，专供朝廷所需。民间金银作坊继宋以来继续发展，涌现了一批金银制作上的能工巧匠。元朝金银器出土地点多集中在长江下游与苏皖一带，这与江南地区金银器制作业的发达密不可分。这一时期除了制作金银器皿和首饰外，金银锭和金银条作为货币使用。金器工艺以掐、累、镶嵌技术为其尖端，亦称金细工艺。除了以金制成器物之外，还削金为泥，锤旦为箔、丝等，用于丝织、漆器、木器的装饰及镀金以饰银铜之器。银器工艺在技术上与金器相似。

元代金银器因袭宋代秀美典雅的风格，素面者较多，纹饰者大多比较洗练，或只于局部点缀装饰。然而某些金银器上也表现出一种纹饰繁复的趋向，如江苏吴县吕师孟墓出土的缠枝花果金饰件，呈方形或长方形，四周有框，框内以锤和镂刻技法作出高浮雕状的缠枝花果，花果丰满富丽，枝叶缠绕，布满整个金饰件，纹饰繁复的趋势，在元末表现更为明显。这一趋向对我国明代金银器风格的演变起了重要的作用。1959年，江苏吴县吕师孟

墓中出土金银器30多件，有盘、盒、盂、尊、勺等，都是文房用具或陈设器，其中如意纹金盘和鎏金团花八棱银盒特别精美（见图3-129）。1964年苏州吴门桥元末张士诚之母曹氏墓出土的一批金银器，反映了元朝金银器制作的高超水平。众多的随葬器皿最精美独特的是银镜架，银镜架设计构思新奇，仿木制框架式结构，折合式支架，开合自如。造型豪华端庄，雕镂的装饰玲珑透剔，虚实相宜，体现了设计者的匠心（见图3-130）。

图3-129　如意纹金盘（元）　　　图3-130　银镜架（元）

大师名器的出现是带有元代金银器鲜明特色的。元陶宋代《缀耕录》记"浙西银工之精于手艺，表表有色者，有嘉兴朱碧山、平江谢君余、谢君和、松江唐俊卿等"。这些大师名匠的作品，至今未见出土，传世也极为罕见，仅见元代最负盛名的朱碧山精心制作的银槎。

2）明代金银器

明代金银器制作一改宋元以来清秀典雅、意趣恬淡的风格，而越来越趋于华丽、浓艳，宫廷气息愈来愈浓厚。与宋元相比，明代金银器中素面者少见，大多纹饰结构趋向繁密，花纹组织通常布满器物周身，除细线錾刻外，亦有不少浮雕型装饰，对以后清代的金银器有着不可忽略的影响。在明代金银器的纹饰中，龙凤形象或图案占有极为重要的位置，象征着不可企及的高贵与权势。这一变化到了清代，更加推向极致。

明代金银器的生产工艺更加精湛，出现了花丝工艺。花丝工艺也称累丝，是用很细的金银丝编织，堆垒成首饰，其上再镶嵌珍珠宝石，显得玲珑别透，珠光宝气，非常精细华贵（见图3-131）。在金器制造中大量采用镂空技术，使较少的材料表现出较大的体积，镂空后的金器不但没有空虚感，反而精致、醒目，极具气势。在金银首饰的加工中普遍运用了掐丝、炸珠、开模、镶嵌等工艺。珍品多出在帝王陵墓之中。北京定陵出土的万历皇帝的金丝冠和万历孝靖皇后的镶珠宝点翠凤金冠，是明代金银工艺的典范。皇帝金冠全部用金丝编结而成，冠顶錾两条金龙戏珠，形象生动，龙身以粗金丝为骨，采用掐丝、浮雕等工艺焊接成漏孔鳞纹状，此冠是一件编织与錾花工艺相结合的精品（见图3-132）。皇

后金冠则应用了极其复杂的掐丝镶嵌珠宝点翠工艺,镶嵌5 000多颗珍珠、100多块宝石,用以装饰九龙四凤,宝石璀璨夺目,龙飞凤舞,制作精细,工艺高超,为明代金银器中的稀世之宝。明代的宫廷金银饰物,器皿还有金花钗、双鸾金簪、金壶、金爵、金盏、金碗、金盘、金匙、金盂、金粉盒等,大多镶嵌珠玉,表现出精致豪华的皇家气派。

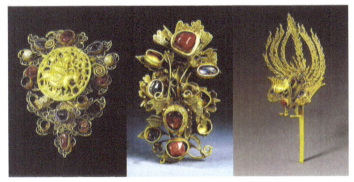

图3-131　累丝嵌宝石金饰(明)　　　　图3-132　万历皇帝金丝冠(明)

3)清代金银器

清代金银器工艺空前发展,皇家使用金银器更是遍及典章、祭祀、冠服、生活、鞍具、陈设和佛事等各个方面。金银器的器型和纹饰也变化很大,已全无古朴之意,同时反映了宫廷金银艺术品所特有的一味追求富丽华贵的倾向。其造型随着器物功能的多样化而更加绚丽多彩,纹饰则以繁密瑰丽为特征。或格调高雅,或富丽堂皇,再加上加工精致的各色宝石的点缀搭配,整个器物更是色彩缤纷、金碧辉煌。其制作工艺包括了范铸、锤鍱、炸珠、焊接、镌镂、掐丝、镶嵌、点翠等,并综合了起突、隐起、阴线、阳线、镂空等各种手法。清代的复合工艺亦很发达。金银器与珐琅、珠玉、宝石等结合,相映成辉,更增添了器物的高贵与华美。清代传世品中,亦保留了不少各少数民族的金银器。这些金银器反映了当时各少数民族的传统风俗与爱好,具有明显的地方色彩和浓郁的民族风格。

3. 景泰蓝

景泰蓝又称"铜胎掐丝珐琅",是一种在铜质的胎型上,用柔软的扁铜丝掐成各种花纹焊上,然后把珐琅质的色釉填充在花纹内烧制而成的器物,主要有制胎、掐丝、烧焊、点蓝、烧蓝、磨光、镀金等工序。因其在明朝景泰年间盛行,制作技艺比较成熟,使用的珐琅釉多以蓝色为主,故而得名"景泰蓝"。关于景泰蓝的起源,至今没有统一的答案。一种观点认为景泰蓝诞生于唐代;另一种说法是元代忽必烈西征时,从西亚、阿拉伯一带传进中国。

景泰年间,宫廷内的御用监设有制作景泰蓝的作坊。这个时期制胎水平已达到了相当的高度。胎形有方有圆,并向实用方面转化。除了瓶、盘、碗、盒、熏、炉、鼎之外,还有花、花盆、面盆、炭盆、灯、蜡台、樽、壶等器物,有龙戏珠、夔龙夔凤等寓意吉祥的题材,有云鹤、火焰等表现道教、佛教内容的题材。大明莲的纹样也日趋丰满,枝蔓形状活泼有层次。釉色也出现了葡萄紫、翠蓝和紫红新色,这个时期的釉色具有极高的亮度和纯度,放射出宝石的光芒。

清代是景泰蓝发展的又一高峰。康熙时期就设立了"珐琅作",制造各种御用器物,

这时期制作的器物规模大、品种多,而且技巧精细,风格由粗犷向鲜明、华丽、清秀方面演变,制品更加结实实用。乾隆年间,景泰蓝工艺得到了空前的发展。这一时期,景泰蓝制品在皇宫内比比皆是,小到床上使用的帐钩,大到屏风,甚至高与楼齐的佛塔,以及日用品,桌椅、床榻、酒具、砚、匣、笔架、建筑装饰、宗教用品等。采用的物质材料分上、中、下三等,上等者金胎金丝,中等者银胎银丝,下等者铜胎铜丝。掐丝技术有了大的提高,各种锦纹丝地卷曲自如,而且开始使用手摇压丝机,达到了空前的匀称精美,出现利用文人名画掐丝的作品。釉料品种丰富,粉碎技术也有很大提高,研磨更加精细,对点润技术的提高和作品的表现力起到很大的作用,制品的砂眼也大大减少。风格上不仅继承发展了明代景泰蓝豪华、古典、雅致的民族风格,而且也开始转变为纤巧绮丽。镀金技术远胜明代,镀金厚重,越显"圆润结实,金光灿烂"。乾隆时期可谓清代掐丝珐琅的鼎盛时期(见图3-133)。

图3-133　从左至右依次为:景泰蓝花卉盖盒　景泰蓝小瓶(清　乾隆)

同时,具有鲜明民族风格的民间铜胎掐丝珐琅制品受到西方人的青睐,开始作为重要商品出口外销,这也使得民间珐琅工艺稍有恢复和发展,咸丰年间景泰蓝作坊有德兴成、全兴成、天瑞堂等数家。光绪时期,景泰蓝在国际市场上已是颇有名气。在这种对外贸易经济的刺激下,除了官营珐琅作坊外,民间也纷纷开商号和店堂,如老天利、宝华生、静远堂、志远堂等。

4. 宣德炉

明代宣德皇帝在位时,为满足玩赏香炉的嗜好,特下令从暹逻国进口一批红铜,责成宫廷御匠吕震和工部侍郎吴邦佐,参照皇府内藏的柴、汝、官、哥、均、定名窑瓷器的款式,及《宣和博古图录》、《考古图》等史籍,设计和监制香炉。为保证香炉的质量,工艺师挑选了金、银等几十种贵重金属,与红铜一起经过十多次的精心铸炼。成品后的铜香炉色泽晶莹而温润,为明代工艺珍品。宣德炉的铸造成功,开了后世铜炉的先河,在很长一段历史中,宣德炉成为铜香炉的通称。然而真正意义上的宣德炉是指宣德三年初次铸造的一批,当时共铸造出三千余座。

大明宣德炉的基本形制是敞口、方唇或圆唇，颈矮而细，扁鼓腹，三钝锥形实足或分裆空足，口沿上置桥形耳或丁形耳或兽形耳，铭文年款多于炉外底，与宣德瓷器款近似。除铜之外，还有金、银等贵重材料加入，所以炉质特别细腻，呈暗紫色或黑褐色（见图3-134）。宣德炉最妙在色，其色内融，从黯淡中发奇光。史料记载有四十多种色泽，为世人钟爱。明朝万历年间大鉴赏家、收藏家、画家项元汴（子京）说："宣炉之妙，在宝色内涵珠光，外现滟滟穆穆。"

图3-134　铜戟耳宣德炉（明）

5．铁画

铁画也称铁花，是用铁片打成的线条构成图画，涂上黑色或棕红色，作成挂屏、挂灯等的装饰品。起源于清代康熙年间，距今已有300多年历史。创造人是芜湖铁匠汤天池。铁画工艺综合了古代金银空花的焊接技术，吸取了剪纸、木刻、砖雕的长处，融合了国画的笔意和章法，画面明暗对比鲜明，立体感强，在古代工艺美术品中独树一帜。铁画的品种分为三类：一类为尺幅小景，多以松、梅、兰、竹、菊、鹰等为题材。第二类为灯彩，一般由4至6幅铁画组成，内糊以纸或素绢，中燃银烛，光彩夺目，动人神魄。第三类为屏风，多为山水风景，古朴典雅，蔚为壮观。

3.4.3　漆器

1．元代漆器

元代江南一带仍是漆器制造业的中心。浙江的嘉兴更是制作雕漆、戗金漆的中心，并涌现出张成、杨茂、彭君宝等制作漆器的能工巧匠。江西的吉安庐陵以善制螺钿漆闻名于世，杭州的戗金漆、苏州的雕漆、福州的剔犀漆等均闻名朝野。据文献记载，元代的漆器品种有十一种之多，但从目前考古发掘和传世品看到的元代漆器，主要有四个品种，即一色漆、螺钿漆、戗金漆和雕漆。

元代的一色漆器的颜色有黑色、红色、珊瑚红色、褐色等。器型基本上与宋代漆器相同，只是宋代广为流行的花瓣形盘、碗到元代则基本不见了，代之以圆盘、圆碗。元代的一色漆器，漆质光亮，器型端庄，风格质朴。

镶嵌在漆器上的螺钿有厚与薄之分，元代以前的器物以镶嵌厚螺钿为主，从元代开始，厚、薄螺钿兼而有之。北京元大都后英房遗址中出土的嵌螺钿广寒宫残片，是国内唯一一件元代嵌螺钿漆器。

元代雕漆在宋代发展的基础上，取得了令世人瞩目的成就，并形成了名家辈出的局面。浙江嘉兴的张成、杨茂是元代最著名的雕漆能手，他们的作品已成为稀世之宝。雕漆依据其所雕漆色的不同，分为剔红、剔黑、剔犀三个品种，其中有以剔红最多。元代雕漆的器型有圆盒、长方盒、圆盘、八方盘、葵瓣盘、尊等，以盘、盒为多。装饰图案有花卉、山水人物、花鸟等。以花卉为主题的作品，一般不刻锦纹地，而是以黄色素漆为地，其上直接雕刻红漆或黑漆花卉。喜用的花卉有牡丹、山茶、芙蓉、秋葵、梅花、桃花、栀

子花、菊花等。以山水人物为主题的作品，一般刻有天锦、水锦、地锦三种不同形式的锦纹，以表现自然界中不同的空间，在不同的空间背景下，刻画出树木殿阁，人物活动其间，如东篱采菊、曳杖观瀑、闲情赏花、莲塘观景等，以表现超凡脱俗的文人士大夫形象为主。以花鸟题材为主的作品，以黄色素漆为地，不刻锦纹，在盘内或盖面雕刻各种花卉，花丛之中双鸟或振翅欲飞，或对舞嬉戏。上海青浦县元墓中出土的雕漆作品剔红东篱采菊图圆盒，是出土的元代雕漆的代表作。

2. 明代漆器

明代漆器的制作发生了根本性的变化，官办漆器作坊占据统治地位，民间制漆业仍存在，但规模较小。北京果园厂是明代官办漆器生产机构，由元朝漆器名家张成之子张德刚负责。果园厂的建立使制漆中心由南方转移到北方。明代漆器的品种，在宋元漆器发展的基础上得到了突飞猛进的发展，制作量最多的是雕漆，其次是戗金彩漆、戗金漆、描金漆、填漆、螺钿漆、百宝嵌等。漆器工艺著作《髹饰录》的出现，代表着明代漆器工艺在实践与理论上的完善。

明代的雕漆生产有了飞跃性发展，尤其是永乐、宣德时期，雕漆技艺取得了空前辉煌的成就。刀法明快，讲究磨工，花纹浑厚圆润。明代嘉靖、万历时期，装饰纹样一改前期风格，除部分继承了反映民间文化习俗的题材外，对帝王歌功颂德、宣扬宗教神话和表现长生、升仙、福寿吉祥的内容成为雕漆装饰的主流风格。果园厂的匠人在前人的技法基础上，又开创出了许多全新的工艺。如在髹漆半干时，故意在表面留下凹斑，然后填上赤、黄、黑等色漆，再打磨光滑，即显出不同色泽的暗花的填漆工艺。明嘉靖年间，扬州的周翥用玉石、玛瑙、珠贝、牙骨、竹木、金银为材，又根据材料的天然形状和质色，雕成各种纹饰，然后镶嵌在大件的漆器表面，使得景物更具有立体感和真实感，称之为"百宝嵌"，成为影响一时的工艺制法（见图3-135）。

图3-135　错银百宝嵌琼林独宴图文具盒（明）

中国漆器史上最重要的一件大事，便是明代出现了一本重要的著作——《髹饰录》，此书作者是明代隆庆年间安徽新安的漆匠黄成。《髹饰录》是中国漆器成熟，并能够成为世界艺术的里程碑的标志。过了四十多年，明代天启时的杨明给《髹饰录》进行了注释，杨明《髹饰录·序》曰："'新安黄平沙称一时名匠，复精明古今髹法，曾著《髹饰录》二卷，而文质不适者，阴阳失位者，各色不应者，都不载焉，足以为法。今每条赘一言，传诸后进，为工巧之助云。'天启乙丑春三月，西塘杨明撰。"由于杨明的注释和补充，使得这部不朽的漆著更加完善全面，成为后来五百年中，所有漆器艺人遵守的指导性文献，也是研究学习中国漆器的文物性理论经典。

3. 清代漆器

漆器在康、雍、乾时期进入了漆器发展的黄金时代。漆器的门类繁多，工艺水平大幅提升，大件漆器的数量增多。最能代表清代漆器制作水平的是清宫造办处制作的漆器，清代已有的漆器品种有一色漆、描金漆、描漆与描油、描金彩漆、填漆、戗金彩漆、识文、嵌螺钿、百宝嵌、犀皮漆、款彩、雕漆等。其中雕漆的成就最大。清代雕漆又以乾隆时期制作的最多，有剔红、剔黄、剔彩、剔黑、剔犀等品种，雕漆作品的范围几乎涉及宫廷生活中的各个方面，典章礼仪品有宝座、屏风、如意等；家具类有桌、椅、绣墩、柜、几等；陈设品有瓶、花觚、尊、插屏、天球瓶、炉瓶盒等；文房用品有笔筒、成套文房用具、笔管、笔匣等，还有大量制作精美的珍玩。

除造办处外，全国还有许多地方制作具有浓郁地方特色的漆器，如扬州的镶嵌漆器、福建的脱胎漆器、山西的款彩漆器、贵州的皮胎漆器、苏州的雕漆、杭州的罩漆、四川的款彩、广东的堆漆雕刻等，都是各具特色的漆器。

明清两代，扬州漆器发展到鼎盛时期，成为全国漆器的制作中心，漆器作坊林立，品种繁多，规模庞大。出现了一批著名的漆艺名师，如卢映之、王国琛、卢葵生、夏漆工等人，为扬州漆器发展作出了很大贡献。卢映之、王国琛等人在前人的基础上大胆创新，将雕漆和百宝镶嵌工艺相结合，创制了"雕漆嵌玉"这一扬州独有的地方工艺品种，也是漆器制作工艺中比较高档的工艺品种。

3.4.4 染织

1. 元代染织

元代染织工艺，最有特色的是加金织物、毡毯和棉织。

由于元朝统治者的偏好并掠得大量黄金，也由于金人用金习俗的延续，元代盛行加金织物，称织金锦为纳石矢或金搭子。元政府在弘州（今河北阳原）和大都（今北京）都设有专局制造。织金锦包括两大类，一类是用金箔捻成金丝同丝线交织而成，称为圆金法。这种锦光泽比较暗淡，但是牢固耐用。另一种是用片金法织成，即将切成长条的金泊夹在丝线中，这种锦由于金片较丝线阔粗，因此显得金光闪闪，十分艳丽。元代还流行印金织物，而且施行于整件衣服。蒙古元代的集宁路故城、甘肃漳县元代汪氏家族墓就出土过大量印金的素罗和素绫织物。印金的方法据史料记载有多种，如贴金、泥金、销金、铺金等，一般都以罗或绫做底。

蒙古族原为游牧民族，衣着、帐篷多用毛织物制作。所以建立元朝前后，为了生活、军事的需要，大力发展毛纺织业，特别是毡毯业，把疆域内各国、各地区的毛纺织工匠集中起来，编为"系官人匠"。同时在中央政府的工部，设立诸司人匠总管府，负责毡毯生产的管理。这些毡毯加工比以前复杂精美，不仅使用一般的栽绒、剪绒技术，而且有特殊加工的。例如，有用扎针、胶粘毛绒的，有编织后再掠剪花纹，有织成后毡毯上的花纹再加染色的等。花纹多为山水、楼阁、花鸟、人物、动物、云纹等。主要色彩有深红、粉红、天青、柳黄、明绿、银褐、黑、白等。元代毛织以宁夏与和林为主要的产地。

棉花于元代迅速发展成为纺织品的主要原料。元代著名的纺织工艺家黄道婆对我国棉织工艺的发展做出重大的贡献。她融合黎族织造技术和自己的实践经验，总结出一套较先进的织造方法，大大提高了棉纺织的生产效率：① 改进了"用手剖去其籽"的去棉籽的原始方法，运用了轧车，使其进入半机械化，大大提高了生产效率。② 改进了用"线弦竹弧"的弹棉工具，运用了新式的弹弓，省时省力。③ 从单锭手摇纺车改革为三锭脚踏棉纺车。④ 发展了棉织的提花方法，使普通的棉布能呈现出各种美丽的花纹图案。黄道婆去世以后，松江府曾成为全国最大的棉纺织中心，松江布有"衣被天下"的美称。

2. 明代染织

明代的丝织大体可分为江南、山西、四川、闽广四个产区。明代锦缎依据制作的方法及艺术特点的不同可以分为三类：① 妆花，是一种多彩的丝织物，织造时用装有许多不同的色线的小梭，边织边配色，花纹色彩异常丰富。② 本色花，也称库缎，在缎地上织出本色的图案花纹。花分"亮花"和"暗花"两种，"亮花"的花纹明显浮于缎面之上，"暗花"花纹明显地凹陷于地部缎纹之下。③ 织金或织银，在缎地上用金线或银线织出花纹。明代锦缎纹样分为云龙凤鹤、花草鸟蝶、几何纹、吉祥器物福寿字等类别。明代丝织物所使用的色彩，大多以色相接近饱和程度的蓝、红、黄、绿等为主色，适当地以含灰的中间色作为配衬，色调爽朗明快而又沉静娴雅。特别是善于运用黑、白、金、银等中间色勾边的方法，从而获得图案色彩丰富而又调和的效果。

明代的棉织工艺，最著名的仍为江南一带，其中特别是江苏松江，产量很大，织地优美，成为全国棉织工艺的中心。明代的棉制品种类很多，如标布、扣布、稀布、番布、丁娘子布、尤墩布、眉织布、衲布、锦布、绫布、云布、紫花布、斜纹布、药斑布等。

明代的麻织工艺，在我国的东海地区有很大的发展。麻布的品类也比较多，有麻布、苎布、葛布、蕉布等。生产最著名的地区有江苏的太仓、镇江，福建的惠安，广西的新会等地。此外，在我国西南少数民族地区，还生产一种著名的绒棉。它是用麻做经，用丝做纬，织成无色绒，出产在贵州古州司等地。

明代的染织工艺，除了传统的丝、麻、毛等染原料仍被广泛应用外，棉花的生产和织造，在这时期已经取得了代替丝、麻的地位，成为人们服饰的主要染织品。明代设有颜料局，掌管颜料。染料的生产，也形成了地域性，以芜湖最为发达。套染技术也有了进一步

的提高，所染的色谱日益扩大。

明代后期，松江府上海县露香园顾绣为高雅的刺绣艺术，对后世影响很深，清代四大名绣皆得益于顾绣。顾绣以宋元名画中的山水、花鸟、人物等杰作为摹本，画面均是绣绘结合，以绣代画。针法复杂且多变一般有齐针、铺针、打籽针、接针、钉针、单套、刻鳞十余种针法。为了更形象地表现山水、人物、虫鱼花鸟等层次丰富的色彩效果，顾绣采用景物色泽的老嫩、深浅、浓淡等各种中间色调进行补色和套色，从而充分地表现原物的天然景色。

3. 清代染织

清代染织可分官营和民间两大类。清初各地设置织造局，大批染织工人被征集在官营工场。北京设有织染局，管理缎纱染彩绣绘之事。江宁（南京）、苏州、杭州设有织造官，管理生产，技术力量集中，产品达到精益求精的地步。官营工场分工细致，主要有挽花工、织工、刷工、牵工等。刺绣逐步发展成为具有地域性特征的品种。

清代的丝织工艺在明代传统的基础上，得到了极大的发展，并且形成了不同的地方体系。清代的丝织品种类丰富多彩，可分为锦、缎、罗、纱、绉等六大类。丝织的艺术风格形成了早中晚三个时期的不同特点：早期多采用各种反复的几何纹，用小花多作为装饰，古朴典雅；中期纹样中有欧洲的巴洛克、洛可可艺术风格，艳丽豪华；晚期则喜欢用折枝花、大花朵，具有豪放的风格。

我国南方、北方在清代都已有大面积的种植棉花，棉织品几乎已取代了麻织品。但是麻织品用作盛夏使用的衣服，仍受到城乡人民特别是农村人民的欢迎。鱼冻布的出现，说明了我国劳动人民造就掌握了交织工艺技术。

清代的毛织工艺主要是地毯工艺，已形成不同特色的地方体系，得到了进一步的发展。著名的有北京地毯、宁夏地毯、新疆地毯和西藏地毯。

我国的棉织到了清代进入了一个繁荣的时期。清代棉织品的著名品种有松江布、紫花布、交织布。

清代印染在染料方面较前代有飞跃性发展，色彩品种丰富。染色形成各地区的各自特色：江宁出天青、元青；苏州出天蓝、宝蓝；镇江出米红、酱紫；杭州出湖色、淡青、雪青、玉色、大绿；成都出大红、浅红、谷黄、鹅黄、古铜等，均为染色中上乘者。此时期印染方法多样，以药斑布最为发达。药斑布又称浇花布，现称蓝印花布，有两种做法：一种是蓝地白花，此种做法可达到某种艺术效果；另一种是白地蓝花，则需制作两套版，一套印地色，一套印花纹。清代后期，蓝印花布继而发展为彩印花布，出现多色艺术效果。图案多见花草、鸟蝶、鹊梅、狮球、凤穿牡丹等流行题材。

清代刺绣多为宫廷御用的刺绣品。大部分均由宫中造办处如意馆的画人绘制花样，经批核后再发送江南织造管辖的三个织绣作坊，照样绣制，绣品极工整精美。除了御用的宫廷刺绣，同时在民间先后出现了许多地方绣，著名的有鲁绣、粤绣、湘绣等、京绣、苏绣、蜀绣等，各具地方特色。苏、蜀、粤、湘四种地方绣，后又称为"四大名绣"，其中苏绣最负盛名。苏绣全盛时期，流派繁衍，名手竞秀，刺绣运用普及于日常生活，造成刺绣针法的多种变化，绣工更为精细，绣线配色更具巧思。所作图案多为喜庆、长寿、吉祥之意，尤其花鸟绣品，深受人们喜爱，享盛名的刺绣大家相继而出，如丁佩、沈寿等。

设计史

3.4.5 家具

明清家具在中国美术史甚至世界美术史上都占有举足轻重的地位，这一切应该归功于它独特而完整的美学特征。明代是我国家具史上的黄金时代，这一时期家具的造型、装饰、工艺、材料等都已达到了尽善尽美的境地，具有典雅、简洁的时代特色，后世誉之为"明式家具"。清式家具以设计巧妙、装饰华丽、做工精细、富于变化为特点，尤其是乾隆时期的宫廷家具，材质之优，工艺之精，达到了无以复加的地步。

1. 明代家具

经过宋元的初步发展，明代家具最终达到了我国古典家具设计的巅峰。当时经济繁荣，贵族、富商们新建成的府第需要装备大量的家具，这就形成了对于家具的大量需求。明代的一批文化名人，热衷于家具工艺的研究和家具审美的探求，他们的参与对于明代家具风格的成熟，起到一定的促进作用。郑和下西洋，从盛产高级木材的南洋诸国运回了大量的花梨、紫檀等高档木料，这也为明代家具的发展创造了有利的条件。这一时期的家具，品种、式样极为丰富，成套家具的概念已经形成。布置方法通常是对称式，如一桌两椅或四凳一组等，在制作中大量使用质地坚硬、耐强度高的珍贵木材。家具制作的榫卯结构极为精密，构件断面小轮廓非常简练，装饰线脚做工细致，工艺达到了相当高的水平，形成了明代家具朴实高雅、秀丽端庄、韵味浓郁、刚柔相济的独特风格。

1) 明代家具的材料

明代家具用材可分硬木和非硬木两大类。紫檀、花梨、铁力木、红木、乌木等均属于硬木，樟木、杉木、捕木、样木、烨木、樟木、黄杨木等都属于非硬木类。考究的明及清代前期家具，多用贵重的硬木制成。它们大都质地坚实致密，色泽沉穆雅静，花纹细腻瑰丽。

2) 明代家具的种类

明代家具按其功能，可以分为五大类。

（1）几案类。包括桌案与几，主要有炕桌、炕几、炕案、方桌、半桌、条桌、条几、条案、月牙桌、抽屉桌、手头案、翘头案、架儿案、香几、画桌、画案、书桌、书案、棋桌、琴桌、供桌等形式。方桌是传世较多见的一种明式家具，有大、中、小三种类型。大者俗称八仙桌，中者称六仙桌，小者称四仙桌，常见形式有无束腰和有束腰两种基本造型。

（2）床榻类。榻是一种仅有床身，上无任何装置且较窄的坐卧具。明代床的形制主要有罗汉床、架子床、拔步床三种，榻较为少见。罗汉床又称为弥勒榻，是一种三面设矮围屏的床。明代罗汉床的围屏十分精美，有透雕的花卉图案，有的腿部也饰以浮雕，腿足则以三弯腿、涡纹足多见。床上有立柱，柱间安围子，柱子承顶子的叫"架子床"，顶盖俗称"承尘"。明代架子床床围的矮屏常以透雕组成，顶盖亦有透雕的桂檐，腿则以粗壮的三弯腿多见，突出透空效果，简朴而稳重（见图3-136）。拔步床床体庞大，是床榻中最大的床类。床下有底座，床前置浅廊，四周设矮围屏，上有顶盖，中间为床门。明代拔

步床常以千字纹装饰，是一个重要的特征。

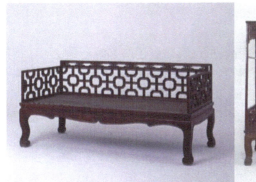
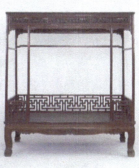

图3-136　从左至右为黄花梨十字连方罗汉床、黄花梨架子床（明）

（3）椅凳类。椅是有靠背坐具的总称，明代椅子的形式大体有靠背椅、扶手椅、圈椅和交椅四种。

靠背椅是指有靠背无扶手椅子的统称，主要有灯挂椅、梳背椅等。灯挂椅其搭脑两端挑出，因其造型好似南方挂在灶壁上用以承托油灯灯盏的竹制灯挂而得名。椅背中间用五根细圆梗木均匀地排列成靠背，形似木梳，故称梳背椅。

扶手椅常见的形制主要有官帽椅和玫瑰椅。官帽椅因其招脑出头的式样似明代官吏的官帽而得名：一搭脑和扶手两端都出头，称为四出头官帽椅；搭脑和扶手两端均不出头称为南式官帽椅；背部和扶手下做成梳背式称为梳背官帽椅。椅背大多用一块整板做成，形状根据人体脊背的自然曲线设计，整体造型简练，体现了明代家具造型的特点。玫瑰椅是明代的流行式样，其形制基本特征是：椅背较低，靠背上大多有装饰，常见用雕花板或券口牙子装饰。在扶手之下，座面之上大多有横枨，横枨中间常以矮老或卡子花支撑。

圈椅始见于五代、北宋，至明代流行，因其靠背与扶手如圈而得名。明代圈椅曲线流畅，极为美观，坐在其上，扶手十分舒适。用材多为圆材，扶手一般均出头，下承鹅胶，与整体连成一气。

交椅就是腿足相交带有靠背的马扎。交椅的椅圈一般由三至五节样接而成，下由八根圆木交结而成，交结关节处，多以金属件固定。交椅可以折叠，携带和存放十分方便（见图3-137）。

图3-137　从左至右依次为黄花梨四出头官帽椅、黄花梨圈椅、黄花梨木圆后背交椅（明）

凳子又叫机凳、机子，是指没有靠背的坐具。凳子的起源，是由上床用的登具发展而来。明代的凳子形制主要分方凳和圆凳两大类，此外，还有形制特大、雕饰奢华的宝座及坐墩。明代的方凳有无束腰和有束腰之分，有的座面采用四周用木框、中间镶板的"落堂"做法。腿足以马蹄足多见。明代圆凳一般束腰，凳面圆形或海棠式，带托泥，托泥下有四足，或六足、八足均有。坐墩以圆形多见，似鼓形，往往在上下两端饰有一道弦纹，再雕以一排鼓钉，故坐墩又称为"鼓墩"。坐墩的座面式样有椭圆形、梅花形、海棠式等。

（4）柜橱类。这类家具的主要用途是储藏物品。柜的形体较大，有两扇对开的门；橱的形体较小。在橱面之下有抽屉。明代柜橱的形制很多，有圆角柜、方角柜、两件柜、四件柜、亮格柜、闷户橱等（见图3-138）。

（5）其他。此类家具种类繁多，如屏风、座屏、衣架、面盆架、箱、镜台、提盒等，为常用的家具。屏风是挡风和遮蔽视线的家具，还可起到分割空间的作用，分为可折与不可折两类。有单扇，也有两扇、三扇以至十二扇等。明代的木制屏风，有的屏身被糊锦帛或纸，其上绘画或书法，有的镶嵌各种石材，也有的镶嵌木雕板，显得雅致灵秀。座屏是下承底座、不能折叠的屏风，其中较小的为放在桌案上的陈设品，亦叫插屏（见图3-139）。

图3-138　花梨柜格（明）

图3-139　紫檀边座百宝嵌戏狮图插屏（明）

3）明代家具的装饰

明代家具的装饰，主要是通过木纹、线形、雕刻、镶嵌及附属构件等方面来体现。

明代家具在制作选料时，十分注意木材的纹理，凡纹理清晰好看的"美材"，总是被放在家具的显著部位，格外隽永耐看，以取得最佳视觉效果。如椅子的靠背和桌案的面心，都选用花纹美好的材料，令人赏心说目。树木生瘦结节呈现出细密的旋转纹理，称为"瘦木"，是一种装饰"美材"。如紫檀木等，十分难觅，大块料更少有，常被用作高档家具的面心材料。此外，也有利用不同木材的质地和色泽拼合搭配，达到一定的装饰效果。

明代家具的线形变化十分丰富，是最常见的装饰，主要施于家具的腿足。措施、边框

及帐子等部位，通过平面、凹面、凸面、阴线、阳线之间不同比例的搭配组合、形成千变万化的几何形断面，达到悦目的装饰效果。如足的线形变化有涡纹足内翻或外翻马蹄足、卷珠足、卷书足等。

明代家具的雕刻手法主要有浮雕与透雕，结合圆雕等多种，其中以浮雕最为常用。雕刻题材十分广泛，大致有卷草、莲纹、云纹、灵芝、龙纹、花鸟、走兽、山水、人物、凤纹、牡丹、宗教图案等十多类。刀法线条流畅，形象生动，极富生气。

2．清代家具

清前期，家具处于沿袭与继承明代传统风格的状态。乾隆以后，清式家具风格才正式确立。清代家具总的特点是品种丰富，式样多变，追求奇巧；装饰上富丽豪华；能吸收外来文化，融汇中西艺术。在造型上突出稳定、厚重的雄伟气度，制作手段上汇集雕、嵌、描、绘、堆漆、剔犀等高超技艺。

1）清代家具的用材

在用材上，清代中期以前的家具尤其是宫中家具，常用色泽深、质地密、纹理细的珍贵硬木。其中以紫檀木为首选，其次是花梨木和湖棚木。有的家具采用一木连作，而不用小材料拼接。清代中期以后，紫檀、花梨木材料告缺，遂以红木等代替，因此，清代乾隆以后的高级家具多数采用红木。

2）清代家具的品种

清代家具的品种在继承明代的基础上有所发展，如太师椅、靠背椅、折叠桌等，出现了不少新品种。形制上也与明代有所不同，用料宽绰、气势硕大，具有自己的特色。

（1）桌案类。清代桌案的品种，大致与明代相类。总体上看，清代的桌案造型敦厚，腿足较粗足。装饰精美，纹饰丰富，苏作喜用缠枝莲，广作喜用西番莲，腿足则常用回纹。茶几是入清之后开始盛行的家具。由于受满族生活习惯的影响，炕用家具数量倍增。

（2）床榻类。清式家具的床榻与明代相比，在造型上并无多大变化，只是装饰纹样繁缛，雕工更为精美细腻。例如，清式拔步床，其造型几乎与明代相同，但装饰风格完全不同，往往通体雕刻，十分华丽，并常用"双喜"、"五幅捧寿"等吉祥图案装饰。

（3）椅凳类。清式家具中椅凳的形式大体有太师椅、官帽椅、屏背椅、凳和墩等。

太师椅的造型特点是体态较大，下部为有束腰的杌凳，上部为屏风式靠背和扶手。中间的靠背最高，两侧较低，扶手最低，围在座板的三面，式样庄重，犹如宝座，显示坐者的地位，故称"太师椅"。使用时，或置于堂屋当中的方桌两旁，或成对太师椅中间置茶几，摆放于大厅两侧。太师椅被认为是清式家具的代表。屏背椅的靠背，犹如一座座屏，其上往往嵌镶大理石，或接空雕成瓶、叶、碗等图案，再嵌以瓷片，颇有特色，为清式家具中特有品种。清代官帽椅的搭脑多用罗锅帐形或花形，靠背、扶手大多有花饰，与明代简洁朴素的风格截然不同。清代官帽椅中有一类靠背较高的，称为南式官帽椅。

清代家具中，凳的式样十分丰富，有方形、长方形、圆形、海棠花形、桃形及海花形，等等，纹饰精美，雕工纯熟，为其他时代所不见。墩与凳一样，式样十分丰富，有海棠花形、圆形、六棱形等，从材料上看，除用紫檀、红木等，还有瓷质的。墩身一般多开光，或雕饰，或描金，具有清代特色。

（4）柜橱类。出现的新品中，以多宝格较为突出，被认为是最富有清式风格的家具。多宝格也称"百宝架"、"什锦格"，是可同时陈列多件古玩珍宝的格式柜架。多宝格有大亦有小，大者可一列成排组成山墙，供陈列几百件珍玩。小者盈尺，置于桌案之上作为摆件。

（5）其他类。清代屏风达到鼎盛，其装饰陈设功能重于本来的使用功能。按照结构，清代屏风可分为两类：有底座的称为座屏，可折叠的称为围屏。大座屏常为三扇式，也有五扇式，一般正中一扇最大最高，两侧高度依次递减，呈"山"字形，故称为"山字屏"。清中期以后，不少单扇座屏的屏心被改为镜子，俗称"穿衣镜"。清代的围屏常见的是六、八屏，最多可达十二曲即二十四屏。屏心多装绍纱、书法、绘画或镶玉石等。

3）清代家具的装饰

注重装饰性是清代家具最显著的特征。为了获得富贵豪华的装饰效果，充分利用各种装饰材料和调动工艺美术的各种手段，可谓集装饰技法之大成。但是，有些清式家具的雕饰不分造型、不论形式、不管部位的满雕，形成烦琐堆砌之风。家具镶嵌运用得更为普遍。镶嵌的材料很丰富，有木嵌、竹嵌、骨嵌、牙嵌、石嵌、瓷嵌、螺钢嵌、百宝嵌、珐琅嵌乃至玛瑙嵌、瑰油嵌等，流光溢彩，华美夺目。至清乾隆以后，大为盛行，以螺甸、金、银、绿松石、玛尼牙、角等材料混用，五彩陆离。清式家具的珐琅嵌，色彩艳丽，呈现出别具一格的悦目效果。骨嵌家具盛行于乾隆以后，以浙江宁波地区的骨嵌技艺最为精良，制品享誉全国。

描金和彩绘是清式家具的常用手法。在传世的清式家具中，许多是描金和彩绘的，如黑漆描金屏风、朱漆彩绘雕花柜、描金多宝格等，描绘精细，金碧辉煌。吉祥图案是清式家具最喜用的装饰题材，采用象征、谐音等方法，寓意吉祥、富贵。常见的有海水江牙、云龙编幅、番莲牡丹、贩鲜送子、五幅捧寿、双鱼吉庆等，还有传统的龙、凤、虎、狮子、松鼠等动物纹和梅、兰、松、竹、卷草、灵芝、西番莲、牡丹等植物纹样。此外，回纹、千字纹、云纹、盘长纹及博古图等纹样也很常见。

拓展阅读：李砚祖《造物之美》（节选自"中国工艺设计中的科学精神"一节）

工艺美术作为实用艺术，它在本质上天然性地具备了实用与审美的双重价值和功能，实用的功能和价值依赖于对材料的认识和工艺加工，从材料的认识、选择、加工、制器的整个工艺工程，都离不开科学……

在这里，以汉代青铜灯的设计为例。汉代青铜灯的种类繁多，如豆形灯、行灯、拈灯、朱雀灯、卮灯、奁形灯、雁鱼灯、复合灯、牛灯、凤形灯、长信宫灯等，相同的照明功能，却有众多的造型特点和不同的科学内容。……朱雀灯同"豆形灯"的结构一样，具有灯盘、灯身、灯座三部分，由于以朱雀作为造型，三个构成部分的设计具有了很多特殊性。首先是朱雀口衔灯盘，足踏一盘龙，其灯盘几乎在整个灯垂直线的外侧，因此，灯盘的重量便是一个涉及物理学的中心设计问题，朱雀灯在添加燃料的情况下是否放置平稳，灯盘的重量和朱雀体态就成了决定性因

素。从作品看，朱雀展翅欲飞的姿态正好与灯盘的空心槽处置相统一，即使美的造型与科学的物理关系取得了十分完美的统一和照应。为操持方便，一般青铜灯都有持握部分，朱雀灯将朱雀尾部处理成上翘状，成为一天然的把手，不仅便于持握，视觉上也起到了平衡的作用。起平衡作用的还有灯座，盘龙形灯座在最宽处约15厘米，龙体厚约3厘米，却能托住横宽约38厘米的灯身和灯盘，其设计也体现了力与美、科学与艺术统一的智慧。

……

人体工学是现代设计中的新兴科学，也是现代设计艺术进一步科学化的标志。人类工效学作为学科是新兴的，但在长期的工艺实践和工艺历史中，人们对人类工效学的原理与工艺造物的关系还是相当关注的，有的甚至是自觉的。这首先可以从陶瓷、青铜器、漆器、家具等生活用具的造型尺度来看，基本上是与人体的各种尺度和需要相适应。在工艺造物中，这种尺度的适宜，反映了艺术造物中追求的科学精神。

……

中国工艺艺术中的科学精神不仅具体展现在造物之中，也包蕴在丰富的工艺设计思想之中。先秦诸子强调的"以用为本"、反对雕饰的思想本质上就是一种求实科学精神的反映。如墨子的"为衣服之法，……适身体，和肌肤而足矣，非荣耳目而观愚民也"，"为舟车也，全固轻利，可以任重致远"，而无须雕琢刻镂，鬃饰文章。……这种科学的求实精神一直存在于整个工艺发展史的全过程中。

思考题：

1. 简述春秋战国时期漆器的造型特点。
2. 举例说明秦汉漆器常见的装饰纹样。
3. 试述汉代青铜灯具的艺术成就及其设计思想。
4. 试简述夹缬、绞缬、蜡缬这三种印染工艺。
5. 简要论述秦始皇陵兵马俑的艺术成就。
6. 试论述六朝青瓷的著名窑口及六朝青瓷的装饰方法。
7. 简述铜镜的发展历史。
8. 试论述隋唐陶瓷工艺的主要成就。
9. 简述唐代"南青北白"的生产格局。
10. 何谓唐三彩？
11. 试简述唐代主要的印染方法。
12. 简要论述宋代五大民窑的艺术特点及审美价值。
13. 试简述金银平脱、螺钿、雕漆、金漆、剔犀这五种漆器工艺。
14. 中国青花瓷的起源与发展。
15. 以作品为例，分析宋代工艺美术作品的风格。
16. 何谓斗彩？何谓粉彩？何谓珐琅彩？

17. 简述明式家具的艺术特色。

18. 阅读李砚祖《造物之美》，结合课外阅读，谈谈你对中国古代工艺思想中"艺"与"技"的关系。

第4章

中国近代的艺术设计

　　中国近代艺术设计史的划分阶段基本与我国史书上的记载一致，始自1840年第一次鸦片战争爆发，止于1949年新中国成立，历经清王朝晚期和中华民国时期，是中国半殖民地半封建社会逐渐形成到瓦解的历史。中国近代民族工业的发展和西方资本主义国家经济势力的入侵，在一定程度上推动了中国近代商业设计的产生和发展，从月份牌广告到民国时期的商标立法，从繁荣兴盛的书籍装帧到风格繁杂的时代建筑，可以说，中国近代艺术设计史是介于古代设计史与现代设计史之间的一部具有跨时代转折意义的设计史。

4.1 近代广告设计

随着帝国主义的军事侵略,西方资本主义国家展开了对中国的经济和文化的侵略。外国资本和商品大量涌入,客观上促进了我国工商业的发展。而大批商人、政客、传教士、冒险家的到来,不仅为中国带来了各种各样的商品,也带来了西式的报馆,"广告"一词也正是在这时候传入我国的。除了路牌和招贴广告外,现代形式的报纸在中国的出现,客观上促进了中国广告向现代形态的演进。可以说,中国现代意义上的广告起始于鸦片战争以后报纸在中国的开始。

4.1.1 近代广告的发展

第一批近代中文报纸是在鸦片战争前后由外国传教士创办的教会报纸。其宗旨主要在于阐发基督教义,商业色彩不浓,只刊登不多的广告。鸦片战争以后,外国人在中国的办报活动日益增多。其中在中国广告发展史上具有特殊意义的或有代表性的报纸有《遐迩贯珍》、《孖剌报》、《申报》、《新闻报》等。1853年,由英国传教士马礼逊和麦都斯在香港创办并发行销售到广州、上海等地的《遐迩贯珍》,首先刊登了诚招广告商的启示:"若行商租船者等,得借此书以表白事款,较之遍贴街衢,传闻更远,获益至多。"1858年,由外商首先在香港创办了《孖剌报》,最早刊登商业广告。1872年4月20日,由英国人安纳斯脱·美查和菲尔特力·美查兄弟二人在上海创办《申报》,最早在《申报》上出现的广告是"戒烟丸"和"白鸽票"。而后各行各业的广告相继在申报上出现,其中洋行和银行的广告比较多。1872年9月28日,《申报》刊登了我国报刊史上最早的一条戏剧广告。广告在版面中所占的比重逐渐增多,一般都在50%左右(见图4-1)。创办于1893年的上海《新闻报》在外商报刊中也有重要的影响,它的广告收入和经营情况,在《新闻报》30周年纪念册中曾有记载:"今年广告几占篇幅十之六七,广告费的收入,每年几及百万元。"西报的广告活动为中国从事报刊广告活动提供了经验和方法。

图4-1 刊登于《申报》的广告

从19世纪50年代开始,在香港、广州、汉口、福州等地,陆续出现了中国人自己办的近代报刊。1858年,创办于香港的《中外新报》是第一份由中国人主办的现代报纸。1874年1月5日,王韬在香港创办的《循环日报》是近代中国出版时间最长、影响最大的报纸。报纸广告开始广泛出现。

随着报刊的分工,杂志开始走上独立发展之路,这其中杂志广告为刊物提供了独立发展的经费。《生活周刊》、《东方杂志》、《妇女杂志》等在读者中影响较大,它们都刊登较大篇幅的广告。

1923年1月23日,美国人奥斯邦在上海与《大陆报》报馆合作创办了我国境内第一座广播电台,在节目中插播的广告是中国最早的广播广告。1926年,由中国人创办的第一座广播电台——哈尔滨广播电台开始广播。除了报刊广告和广播广告之外,也出现了许多其他形式的广告。1917年10月20日开业的上海先施百货公司制作了我国最早的橱窗广告。1927年,上海开始出现霓虹灯广告。最早的霓虹灯广告安装在上海大世界屋顶。这一时期,车身广告、月份牌广告、日历广告等都已经出现了。1936年,上海《新闻报》把写着"新闻报发行量最多,欢迎客选"的广告条幅用气球放入空中。这是我国首次出现的空中广告。

19世纪下半叶开始,专门从事广告经营活动的广告公司和广告专业人员应运而生,广告业在中国诞生了。我国早期的报馆广告代理人是做拉广告生意兼卖报纸的,后来逐渐演变为专业的广告代理人,单纯以给报馆、杂志拉广告为业,收取佣金。后来,随着报馆广告业务的不断扩大,报馆内设立广告部,广告代理人逐步演变为报馆广告部的正式雇员。而专业广告制作业务的广告社和广告公司也开始在中国出现。中国最早的专业广告公司是以外商在华设立的广告公司为开端的。1915年意大利贝美在上海设立了贝美广告公司;1918年,美国人克劳在上海开设了克劳广告公司;而英国人美灵登1912年在上海成立了美灵登广告公司。在中国人自己开办的广告公司中,规模较大的有成立于1926年的华商广告公司和成立于1930年的联合广告公司。

4.1.2 近代广告艺术

中国近代广告经历了由纯文字说明式的告白到图文并茂,再到以图片为主的发展过程。广告内容丰富多彩,有医药、烟酒糖茶、服装鞋帽、日用百货、化妆品、机械纺织、银行、保险等广告。制作形式有手绘彩色、雕版套色、彩色石版、胶版印刷等。

最早的报纸广告多以文字描述为主,包括商业行情、商品的特性及功能等,排版简陋,形式简单,对读者的吸引力不是很大。

19世纪后期,随着广告的发展,图片在广告中得到了较多运用,插图广告成为广告主流。尽管图片稍显粗糙,但是已经向人们展现了一种新的广告形式。可以说,插图的应用进一步扩大了产品的知名度,增加受众群,进而促进产品的销售(见图4-2与图4-3)。在1915年5月的一份《申报》上,仁丹以"灵药"为标榜,称:"乾坤清气康宁,仁丹之灵效乎。"仁丹的印刷品小传单特别采用大众喜闻乐见的图配文的手法,用写实的情景式图画说明其药品功效。如在一人在海浪的颠簸中呕吐不止的图画上配文曰:"搭乘轮船火车轿舆或喝酒吸烟之前后服用仁丹五六粒绝无眩晕、呕恶,兼除酒害烟毒。"

图4-2 早期化妆品广告　　　　图4-3 无敌牌牙膏广告

到了20世纪二三十年代，广告业迎来了兴盛时期。这一时期的广告追求广告的艺术性和实用性的结合，讲究版面设计，文字精致，广告不仅以图片为主，而且非常重视色彩的运用，注重视觉效果和审美情趣，同时摄影技术在广告中也得到了较多运用（见图4-4与图4-5）。此时的广告较之早期的广告显得成熟且精，当时的上海就有很多有名的画家为各类广告作画，因而广告画中多了几许美术的韵味（见图4-6与图4-7）。30年代后期开始，由于抗日战争的爆发，反映抗战题材的招贴广告也开始盛行，战争场面、战斗英雄的形象开始出现在招贴广告上。大批的民族资本家也在抗战期间推出了抵制洋货、发展国货的各类招贴广告。例如，南洋兄弟烟草公司则在自己的招贴广告上印有"中国人要吸中国烟"、"振兴国货"、"不吸香烟，固然更好；要吸香烟，请用国货长城牌"等字样（见图4-8～图4-10）。

图4-4　柯达相机广告

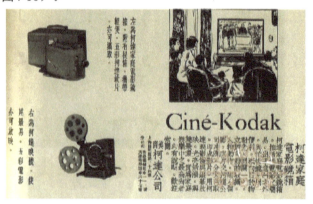

图4-5　上海先施化妆品广告

图4-6　虎标牌风油精广告

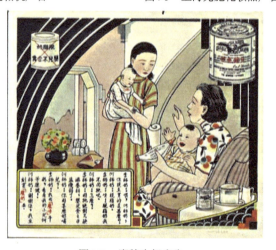

图4-7　鹰牌牛奶广告

图4-8 香烟广告/《中央日报》　　图4-9 南洋兄弟烟草公司招贴广告　　图4-10 南洋兄弟烟草公司招贴广告

4.1.3 月份牌招贴广告

在印刷业开始盛行的中国近代，招贴广告和报刊广告一样成为当时印刷广告的一种主要形式。由于中国近代能读书识字的人仍是少数，限制了报刊广告的影响力。而招贴广告则不然，即使是不识字的普通老百姓也可以把它当作一种装饰品在家中张贴。因此，招贴广告发挥着报刊广告所难以发挥的重要宣传作用。

1. 近代招贴广告的出现

近代以来，外国商业和资本大量流入中国，西方商人亟须向中国人销售他们的各种产品。于是外商的公司、洋行聘请自己国家的画家对其商品进行广告设计，以带有西方色彩的美女、骑士、风景、宗教画为主要内容，附上商品的广告免费赠给中国市民，但是不被老百姓所接受。于是，外商转而雇用胡伯翔、周慕桥、杭稚英、徐泳青、郑曼陀、金梅生、谢之光、叶浅予、李慕白等大批绘画技巧高超的中国本土画家进行创作。在内容上，保留整体画面不做改动，在画面两边印上公历与中国传统农历对照的历法表，同时在画面的上方或下方加上自己商号、商品或洋行的名称，在年终岁尾免费赠送给市民回去张贴悬挂。这种中西合璧的免费新式年画一经推出便大受欢迎，这就是中国近代风靡一时的月份牌广告画。这也构成了中国近代招贴广告的主要形式。

以年画的形式颁布发行的月份牌广告最早是将日历印在画面两边。到了20世纪20年代初，为了展示商品的方便，日历逐渐移到画面下端，画面的左右两边都留出来用以宣传各种商品。到20年代中期，两边的商品介绍已经演化为花边，并逐渐扩展到四周，花边异常盛行且繁复精美。到了30年代，花边逐渐减少，日历也逐渐减少。再到后来，由于商家宣传力度的增强，已经不满于只在年终岁尾赠送月份牌广告，而是希望一年四季随时都能发行，这样画面上的年历便逐渐被舍弃了。月份牌广告开始成为一般意义上的招贴广告。迄今所能见到的最早的月份牌年画是清道光20年香港屈臣药房发行的。内容由连贯性的故事画面组成，总体呈现一个繁体"華"字。第一张正式标明"中西月份牌"字样的月份牌广告年画是清光绪二十二年上海四马路鸿福来吕宋彩票行随彩票赠送的《沪景开彩图》。

鉴于月份牌广告年画的宣传效果明显，20世纪二三十年代，我国的许多民族企业家也开始青睐于这种新的广告宣传形式，这使得月份牌广告成为近代中国最具传播效应的印刷广告形式之一。

2．月份牌招贴广告的主题与时代色彩

月份牌广告画发展初期的题材是丰富多样的，如历史掌故、戏曲人物、民间传说、时尚美女等。20世纪20年代的民国初期，中国社会还处在相对封闭的状态，西方的生活方式与行为在中国尚不被接受，因此该时期的招贴广告还是以古代传说、戏曲题材为主。如"八仙过海"、"岳母刺字"等民间传说或"西厢记"、"红楼梦"、"三国"、"水浒"等戏曲故事题材。中国华成烟草公司的《木兰荣归图》、奉天太阳烟草公司的《鹊桥》等，都是结合传统故事把商品有机地融合在其中。20世纪初，一些思想较为开放的近代中国海派画家开始表现中国新式美女。美女们身着清末流行的衫裙装栏前独倚、凭窗眺望（见图4-11）。20世纪20年代初，由于受到"五四"运动影响，社会风气开化，民主、科学、进步等观念开始流行，有关女性的传统观念得到了更新，因此充满青春活力的年轻女学生成为招贴广告表现的时尚（见图4-12）。

图4-11　山东烟草公司月份牌广告　　图4-12　上海太和大药房月份牌广告

20世纪30年代是月份牌广告画的鼎盛时期，月份牌的题材趋势单一化，"商品+美女=广告"成为月份牌广告的主要形式，显示出东方女性的玲珑曲线的旗袍美女成为这时期的主题。画家徐沪青吸收了国际上最新的迪斯尼卡通画的某些手法，使月份牌画面的人体结构、光影、色彩、背景更加逼真、鲜艳、新潮、多样。杭稚英从电影、国外画报中汲取营养形成了一种新型的上海美女形象：时髦艳丽，修长丰腴，略带洋味（见图4-13）。40年代，由于西方时尚文化的大量涌入，巴黎时装、好莱坞影星服饰开始成为中国城市时髦

女性的模仿对象，在旗袍外加披肩或裘皮大衣开始流行，电话、钢琴、唱片等新潮的物品及打高尔夫球、游泳、抽烟、骑马等活动也开始在广告画中出现（见图4-14）。

图4-13　肥田粉月份牌广告　　　图4-14　上海棕榄公司月份牌广告

4.2　近代商标设计

商标是指生产者、经营者为使自己的商品或服务与他人的商品或服务相区别，而使用在商品及其包装上或服务标记上的由文字、图形、字母、数字和颜色，以及上述要素的组合所构成的一种可视性标志。就现存实物来看，北宋山东济南的刘家针铺设计制作的一枚以白兔为商品标志的铜版就是我国目前发现最早的完全意义上的商标。然而，此后我国商标没有多大的发展，这与历代王朝长期推行"重农抑商"政策不无关系。中国古代大多以人名、地名或店铺名作为商标，这是一种纯文字性商标。中国近代的一些优秀商标图文并茂，并且具有丰富的含义，俨然拥有了现代商标的特征。

4.2.1　近代商标的发展

1840—1904年为近代中国商标发展的萌芽时期。由于中国民族工商业发展缓慢，因此在这一阶段中国商标的数量极少。1890年，上海燮昌火柴公司呈文并经管辖上海地区通商事务的清末政府南洋通商大臣批准，使用"渭水"牌商标，商标图样是姜太公和周文王在陕西渭水河边戏水钓鱼的情景，为黑白两色，取自于民间"姜太公钓鱼，愿者上钩"的故事。光绪三十年（1904年）8月8日，清政府颁布了《商标注册试办章程》，并于同年8月21日将此《章程》刊于《申报》，拉开了商标注册、保护企业权益的序幕。

1904—1923年为近代中国商标发展的第二阶段。1923年5月，经上海工商界代表谢复初等提议，并由北洋政府审定，在农商部内成立了我国历史上第一个商标局，期间还颁布了新的《商标法》和《商标法施行细则》，对以后的商标管理产生了重大影响。1923年8月29日，中国民族资产阶级代表人物江苏无锡人荣宗铨、荣宗锦兄弟申请注册的面粉

商标。这是中国第一个注册商标，在经济界、贸易界具有划时代的意义（见图4-15）。商标定名为"兵船牌"，按照面粉质量等级将商标图案分为绿、红、蓝、黑4种色彩，表示4个等级。商标图案染印在白布面粉袋上，让顾客一见商标、一见色彩就能知道是哪家产品、何等质量。这一阶段我国民族工业产品日渐增多，其商标图案内容大多较为朴素单一，一般仅使用飞禽走兽、欢乐吉祥等内容，单一黑白、红白颜色、粗线条风格的商标图样较多。我国最早的葡萄酒商标"双骐麟"牌是我国葡萄酒的开拓者张弼士先生出资创办张裕葡萄酿酒公司的商标。"双骐麟"商标"麒麟"是我国传说中象征祥瑞的动物，而"骐"意为骏马，象征驰骋千里，表现了中华民族的鲜明特色。图样中间是企业名称，汉字下面是葡萄和葡萄叶，更加突出公司的产品特征。

图4-15 "兵船牌"商标

1923—1949年为近代中国商标发展的第三阶段。1930年，国民政府颁布了《商标法》和《商标实施细则》，规定"商标图样长宽以公尺计，均不得超过十三公分"。商标法的确立使我国许多工商业者的商业经营意识逐步转化，逐渐树立了设计商标的意识。到1938年，中国商人申请注册的商标总数达14 668件。我国商标的使用特别是民族工业使用的商标发生了较大变化，商标数量增长是过去商标数的十多倍，商标图样也日趋多样化。设计者更加注重设计上的创新，商标设计日臻成熟。

4.2.2 近代商标的题材内容

从清代至民国初，我国许多商标沿用厂家、店名且大多以文字为主，如"同仁堂"成药、"张小泉"剪刀、"王麻子"剪刀、"李全和"麦芽糖、"全聚德"烤鸭、"六必居"酱菜等。另外还有一些色彩鲜明、象征吉祥如意的花木、鸟兽的商标，如"菊花"、"蝴蝶"、"飞马"、"骆驼"、"虎"牌等。商标在立意构思和审美等方面历来有民族文化传统，以一些始于明清沿用至今的老商标看，"绿杨村"取诗句"绿杨深处是扬州"，喻其经营扬州菜。

鸦片战争后，帝国主义利用通商口岸大量输入洋货，这些洋货的商标大都带有侵略色彩，如"爱神"内衣商标中的丘比特天使形象、"英雄"牌颜料商标的古罗马勇士形象等。当时英美烟草公司出产的"强盗"牌香烟，虽然后改名为"老刀牌"，但商标命名和海盗的图形形象仍然反映出帝国主义的侵略者形象。在这种形势下，实业救国思想高涨，我国民族工商业中出现了一批有鲜明时代特征和民族意识的商标，如反帝反侵略的"雪耻"牌及天津东亚毛呢纺织公司创立的"抵羊"牌商标（见图4-16）。这一时期，为了迎合中国人的传统吉祥观念，一些吉祥图案符号直接或隐喻的频繁出现，如蝙蝠、龙、凤、

狮子、麒麟等吉祥动物及"万"字、"福"字等吉祥文字。古代绘画或传统年画经过设计者的加工和深化也成为此时常见的商标题材，如八仙过海、牛郎织女、福禄寿喜、五子夺魁等。具有吉祥含义的花卉如万年青、牡丹、四平莲等也是近代商标常用题材。这些蕴含吉祥寓意的商标充满民族特色，受到老百姓的欢迎，成为近代商标中长盛不衰的题材（见图4-17～图4-22）。

图4-16　"抵羊"牌商标

图4-17　云南纺织厂金龙商标

图4-18　江西柏记余太华号禄星商标

图4-19　浙江新凤祥德记金号麒麟商标

图4-20　乾康源箔庄商标

图4-21　河北涿鹿世顺长商标

图4-22　上海"无敌牌"擦面牙粉商标

图4-23　"美丽"牌卷烟商标

除了爱国主义的体现，还有一些商标反映了当时人们崇拜洋货的心理。1925年诞生的曾经家喻户晓的"美丽"牌卷烟商标，这个商标破天荒地使用一位年轻貌美的女郎作为自己的商标图样，请专业广告公司的美术设计师进行商标整体设计，将中文"美丽牌"用"my dear"作为英文名（见图4-23）。因为其商标名称、图样新颖别致及广告效应，其效果非同一般。20世纪30年代初，上海新光标准内衣制造厂生产的"标准"牌衬衫为了跟上国外名牌产品的步伐，并能够长期处于国内同行业领先地位，不断向市场投放新品牌。为了迎合部分消费者的崇洋心理，推出了一个用于最优等极品衬衫的英文商标"Smart"，中文译音"司麦脱"，"Smart"一词含有"漂亮的"、"潇洒的"、"时髦的"等意思，非常适合衬衫这个产品。"Smart"牌衬衫发展成为了"中国衬衫业之父"。

4.2.3 近代商标设计的发展历程

1. 广告商标阶段（1911—1927）

民国初期的商标设计由于商品经济的不发达显得简陋单一，在构图形式上沿袭明清的旧传统。以商品号加产品名字为主，字体粗大醒目，外围以花边栏框装饰。由于印刷工艺落后，多用传统的木刻单色印刷。由于许多商家设计意识淡薄，商标雷同度高，没有体现地域性、行业性的特征。随着时间的推移，商标在排版设计和印刷上形成设计规范。商标外部造型以长方形构图居多，用图案装饰边框，左右对称，边框内配上主题图形，整体风格比较烦琐。广告性的文字内容较多，包括厂家名称、品牌名称、广告语、电话、地址等，是一种商标和广告相结合的设计范式。采用了石版印刷技术，印刷质量更好，画面更精美。

2. 商标图画阶段（1928—1938）

这是民国经济发展的黄金时期。一方面，民族企业发展迅猛，有鲜明时代特征和民族意识的商标和蕴涵吉祥寓意的商标盛行。另一方面，中国城市化水平发展加速，使得商标设计具有都市文化特点。商标常以都市中的新兴事物如火车、飞机、时尚生活方式、摩登美女图画为主要题材，采用时髦美丽的中国美人或外国美女像作为商标图案来吸引顾客，多见于当时的香烟、纺织品、化妆品商标。原先商标中的广告文字逐渐变少，背景和装饰花边简化。

3. 多元化、趋简的现代图形阶段（1938—1949）

首先商标图样外轮廓灵活多变，不再局限于方形，圆形、三角形和不规则形均有。其次，商标题材不再局限于民间传说，人物肖像、名胜古迹、政治时事等题材都出现在商标中。民国后期，受西方设计的影响，商标设计趋向用简洁、符号化的图形，强调现代点线面的关系。大部分商标都同时标注了中英文，体现了商标设计上的国际化接轨。由中国著名爱国实业家范旭东先生，著名科学家、制碱权威侯德榜博士和爱国实业家李烛尘先生

等前辈亲手创建了以生产"红三角"牌纯碱而誉满海内外的天津碱厂（原称为永利碱厂），范旭东先生为了使自己的纯碱产品早日被广大用户所接受，除了在商标图样上用中英文标明"中国天津永利制碱公司"外，还在商标图样中特意设计了一个化学工业常用的工具——坩锅，三角形表示用白陶土制成的三角架，放在整个商标图样的中间，符合商标名称红三角的形象，形式与内容相统一。图案简洁、特征鲜明，容易让消费者留下较深的印象（见图4-24）。此时期普遍采用铜锌版印刷工艺，许多商标还采用了先进的烫金技术，使商标显得精美富丽。

图4-24　天津永利制碱公司"红三角"牌商标

近代中国的商标是在西方帝国主义列强对我国进行军事侵略并对我国实行经济掠夺的前提下，在西方列强压制我国民族工业和商标事业发展的条件下，逐步地、缓慢地发展起来的。近代中国企业的商标所具有的基本特征可以归纳为以下几点：① 具有多元化文化风格，体现时代精神和审美情趣；② 形象鲜明写实，具有强烈的识别特征；③ 图像繁复，绘制精细，色彩艳丽；④ 在图形选择上具有一致性，商标图形存在一定程度的相似性。

4.3　近代书籍设计

书籍设计在中国有着悠久的文化渊源，具有自己独特的民族风格和审美意识，书籍的装帧形态是随着书籍的制作材料、制作方式、社会的经济状况及文化的发展和需要而变化的。中国的书籍设计经历了原始刻写书籍时期、古代书籍印刷时期、近代书籍装饰时期和当代书籍设计时期。

从公元前1300年—前1100年商代后期的甲骨刻字到1世纪造纸术发明之前，人们把文字符号刻写在石头、甲壳、兽骨、金属和竹简、木牍、帛上，逐渐形成了中国古代最原始的书籍设计形式。石刻书、甲骨文书、铜器铭文呈原始的自然形态，人们从自然界获取现成的物质载体，加工后刻写文字成为原始的书籍形态。

从西汉的造纸术发明到1919年"五四"运动之前，为古代书籍设计阶段。这个时期毕升活字印刷的发明对书籍形态的发展、对书籍设计进步具有划时代的意义。在这一时期出现了卷轴装、旋风装、经折装、蝴蝶装、包背装、线装等一系列典雅的书籍形态，不论是在外在形式上还是内在版式上都形成了古朴、简洁、典雅、实用的东方特有的形式，尤其是线装书籍具有极强的民族风格，至今在国际上享有很高的声誉，具有"中国书"的象征。

从"五四"运动到中华人民共和国成立直至今天，"五四"运动新文化运动促进了中国现代书籍设计的产生，随着铅印技术的推广及现代印刷设备与造纸技术的进步，书籍设计艺术渐渐成熟。鲁迅、丰子恺、陶元庆等文学家和艺术家先后涉足书籍设计领域，在西方文化思想的影响下，他们开始革新中国传统的书籍形式。

4.3.1　中国传统书籍概述

东汉元兴元年蔡伦改进了造纸术。东晋时期，纸的使用日益普及。东晋末年，已经正

设计史

式规定以纸取代简策作为书写用品，沿袭帛卷轴的形式，即在长卷文章的末端粘接一根轴（一般为木轴，但也有考究者），将书卷卷在轴上，然后系上丝带缚扎。卷轴装书的形成始于汉，主要存在于魏晋南北朝至隋唐间。卷轴装由于卷子太长，舒卷不便，因而逐渐被旋风装和经折装所取代。

旋风装由卷轴装演变而来。它形同卷轴，由一长纸做底，首页全幅裱贴在底上，从第二页右侧无字处用一纸条粘连在底上，其余书页逐页向左粘在上一页的底下。书页鳞次相积，阅读时从右向左逐页翻阅，收藏时从卷首向卷尾卷起。因内部的书页宛如自然界的旋风，故名旋风装；展开时，书页又如鳞状有序排列，故又称龙鳞装。旋风装是我国书籍由卷轴装向册页装发展的早期过渡形式。这种装帧形式曾在唐代短暂流行。现存故宫博物馆的唐朝吴彩鸾手写的《唐韵》，用的就是这种装帧形式。

经折装是中国书籍形态发展到册页装的一个重要发展历程。经折装是将书页按顺序裱贴成长条后，再按书页尺寸反复折叠，前后用厚纸板做封（裱上织物和色纸）的一种书籍装帧形式，多用于佛经，所以称为经折装。始于唐代，流行时间较长，特别是后来历朝大臣的奏书基本上取自于此。经折装翻阅过多，易从折叠处断开，书籍难以长久保存和使用，蝴蝶装得以出现。

蝴蝶装是我国册页装的开始，出现在唐代后期，盛行于宋元。蝴蝶装就是将书页依照中缝，将印有文字的一面朝里、对折起来，再以中缝为准，将全书各页对齐，用浆糊黏附在另一包装纸上，最后裁齐成册的装订形式。因蝴蝶装所有的书页都是单页，翻阅时常是一翻两个单叶，见到的下一页是无字的背面，极为不便，故逐渐为包背装所代替。

包背装的方法和蝴蝶装恰好相反。将书页沿中缝向外对折，有字的一面向外，版心成为书口。书页顺序撞齐，穿孔贯以绵性纸捻，把书页固定，用一张整幅书衣，绕背粘包，因而称之包背装。包背装书籍大约出现在南宋后期，以后元、明、清历代的书籍，特别是政府官书多取这种装式，如明代的《永乐大典》、清代的《四库全书》等。包背装因是纸捻装订，浆糊粘背，故经不起经常翻阅，极易散落，最终为线装书所代替。

线装书是古代书籍装帧技术发展最富代表性的阶段，盛行于明清。线装书折叠方法与包背装相似，只是封面封底与书页同时三面裁切后，再在订口处穿线订牢。传统的线装书一般是用四眼订法（也有三眼订），较大开本的书也有用六眼订和八眼订的（见图4-25）。线装书的封面及底页多用瓷青纸、栗壳色纸或织物，简洁清新。版面天头约大于地脚两倍，版式有双页插图、单页插图、左图右文、上图下文或文图互插等。由于线装书的柔软特质，插架和携带都很不方便，以及把一部书的多册包装在一起的需要，所以又考虑给书籍加函加套。函套多用硬纸做成：包在书的四面，即前后左右四面，上下两面露在外面，称为"四合套"；若上下两面也包起来，称为"六合套"。在书籍开启的地方，挖成环形、云形、如意纹或月牙形等寓意吉祥的造型。线装书讲究总体和谐而富有书卷之气，素雅而端庄（见图4-26）。

图4-25　线装书装订方法　　　　　　　图4-26　线装书《美术丛书》

4.3.2 近代书籍装帧的发展

近代中国是整个社会文化与思维意识变革的历史阶段，整个中国的审美也在这个时期进行多次转变，从西学东渐到反思中国传统，从新文化运动到信息革命，书籍作为重要的文化载体必将成为这种演变的一种表现形式。"装帧"一词来源于日本，是二三十年代丰子恺先生从日本引入中国的，在当时主要是指书籍的封面设计。近代早期书籍装帧形式仍然继承着传统书籍形式，延续了一套特有的书籍审美样式。"五四"运动前后，伴随着西方文化思潮的涌入和机器印刷技术的革新，产生了装帧方式的根本变革，出版了很多装帧设计非常优秀的书籍，同时也产生了一批非常优秀的装帧设计艺术家。

1. 新旧交替阶段（晚清民初——"五四"新文化运动前夕）

1897年，商务印书馆成立，标志着中国现代出版业的开始。1912年，中华书局在上海创办，以出版中小学教科书为主，还有各种文学类、科学类书籍及工具书。1915年，商务印书馆从欧洲购置胶版印刷机。这一时期，中国的印刷行业已相当繁荣。

20世纪初，书籍艺术呈现新旧交替的面貌，传统线装书和新式书籍同时存在，很多书刊采用"中西合璧"的装帧形式。如当时商务印书馆出版的林纾翻译的小说，在采用传统线装书形式的同时，还用外来的花边进行封面的装饰。清末时，许多通俗小说开始采用排印的平装书形式。这种装帧形式一直延续到"五四"新文化运动兴起。

民国初年，刊登"鸳鸯蝴蝶派"小说的出版物《礼拜六》，常以风景和美女肖像作为封面，这些美女封面与当时流行的月份牌颇有相通之处，反映都市市民阶层的审美趋向，设计者多为当时上海的著名画家沈伯尘、郑曼陀等人（见图4-27）。1915年，《青年杂志》创立。第一卷刊名的字体设计是一场设计改革的实践，字形方正，横竖笔画宽度几乎一致。与传统汉字相比，整个框架结构、字形特征具备更加明显的现代特征，即理性和构成意识（见图4-28）。第二卷更名后的《新青年》，刊名采用黑体美术字，下部附有法文刊名。封面上文字信息编排有序，结合字体和字号的变化产生了丰富的现代构成意味。"新青年"三字梯形的外在视觉表现出一种挺拔向上的力量感和速度感，更加充实了"新青年"的象征意义（见图4-29）。可以说，《新青年》的装帧设计开启了中国平面设计的现代意识。

图4-27 《礼拜六》封面

图4-28 《新青年》第一卷封面　　图4-29 《新青年》第二卷封面

2. 繁荣阶段（"五四"新文化运动——七七事变）

随着先进文化的传播，书籍设计艺术也进入一个新局面，它打破旧传统，从技术到艺术形式都为新文化书籍服务，新兴的书籍装帧艺术也受到社会的广泛认可。从"五四"运动到"七七"事变以前这段时间，可以说是中国近代书籍装帧艺术史上百花齐放、人才辈出的时期。

鲁迅先生对这一时期书籍装帧艺术的发展作出了不可磨灭的贡献。鲁迅是我国现代书籍设计艺术的开拓者和倡导者，"天地要阔、插图要精、纸张要好"是他对书籍设计的

基本要求。他特别重视对国外和国内传统装帧艺术的研究，认为书籍封面设计是一门独立的绘画艺术，承认它的装饰作用，但不赞成图解式的创作方法，主张版面要有设计概念，不要排得过满过挤，不留一点空间，强调节奏、层次和书籍版面的整体韵味。他把书籍看作是一个完美的整体，所以从插图、封面、题字、装饰、版式、标点，直到纸张、装订、书边裁切都非常细心考究。他一生设计的书刊封面中，有自己亲自题写封面书名、有请别人题写或画封面画，自己再安排大小、位置和颜色设计，也有些翻译书籍采用已有插图来设计封面。他的装帧设计兼具朴素的装饰美和形式美感，体现了他所主张的时代感和民族性的融合。鲁迅自己动手设计了如《呐喊》、《坟》、《凯绥·珂勒惠支版画选集》、《海上述林》、《引玉集》、《野草》、《华盖集》、《木刻纪程》、《热风》、《萌芽月刊》、《十字街头》、《奔流》、《朝花》、《小约翰》、《小彼得》等书刊封面（见图4-30～图4-33）。《呐喊》的封面设计，黑色的长方块印在红色的书面上，书名字像利刀镌刻一般充满力量，那大块面的红色深沉有力，召唤着斗争和光明。

图4-30　《呐喊》封面　　　图4-31　《华盖集续编》封面

图4-32　《奔流》封面　　　图4-33　《海燕》封面　鲁迅题字

在鲁迅先生的影响下，涌现出如丰子恺、陶元庆、司徒乔、关良、钱君陶、林风眠、陈之佛、叶灵凤等一大批书籍装帧设计艺术家。他们多数曾留学西方或日本，受过西方文化的影响，在创作时往往无所羁绊、博采众长，丰富了新文学书籍的设计语言。

在中国近代书籍装帧史上，采用新颖的图案装饰作为新文艺书籍的封面设计，陶元庆是第一人。陶元庆对中国传统绘画、东方图案画和西洋绘画都有广泛涉猎，有着不俗的见解和修养，这为其从事书籍装帧设计奠定了扎实的基础。其封面作品构图新颖、色彩明快、颇具形式美感。陶元庆为鲁迅先生《苦闷的象征》做封面设计开启了他书籍设计的先河，此后，鲁迅先生频频请陶元庆为其书籍设计封面。从1924年到1929年8月陶元庆离世，他大部分的设计作品都是为鲁迅先生和许钦文先生而作。陶元庆为许钦文的小说集《故乡》设计的封面，被誉为装帧史上的经典之作，色彩醇美、构图奇巧（见图4-34与图4-35）。

图4-34 《苦闷的象征》封面　　图3-35 《故乡》封面

钱君匋是著名的书法篆刻家、出版家。从20世纪30年代起一直到20世纪90年代，他一直在从事书籍设计工作，对中国的书籍艺术产生非同一般的推动作用，并影响了几代书籍设计工作者。早期作品与陶元庆相似，后渐渐吸纳日本的图案风格，多用抽象的图案装饰，含蓄、隽永，具有浓厚的抒情意味。又借鉴欧洲未来主义、立体主义和构成主义的艺术手段，简洁明快，构成感强烈（见图4-36与图4-37）。他的作品多达四千余件，在文化圈内有"钱封面"的雅称。一批五四新文学作家的作品多由他进行设计，如茅盾的《子夜》、叶圣陶的《古代英雄的石像》、巴金的《家》等。

图4-36 《蝉秋》封面　　图4-37 《欧洲大战与文学》封面

陈之佛早年留学日本，是颇富盛名的花鸟画家，也是一位成绩斐然的装帧艺术家。在封面设计中他坚持采用几何图案和传统图案，也借鉴古埃及、古希腊的艺术手法进行创作。其设计的《东方杂志》、《小说月报》、《文学》、《发掘》、《苏联短篇小说集》等书刊封面，构图严谨、图案精美且富于变化、色彩浑厚朴实，形成了独特的艺术魅力（见图4-38与图4-39）。

除了艺术家们的努力以外，这一时期作家们直接参与书刊的设计也是一大特色。闻一多、叶灵凤、倪贻德、沈从文、胡风、巴金、艾青、卞之琳、萧红等都设计过封面。设计风格从总体上说都不脱书卷气，这与他们深厚的文化修养大有关系。闻一多为潘光旦的《冯小青》、梁实秋的《浪漫的与古典的》、徐志摩的《落叶集》、《巴黎的鳞爪》及译作《玛丽玛丽》和《猛虎集》等书所作的封面设计别具一格。《猛虎集》是闻一多先生设计的封面中最高峰作品，封面与封底展开后是一整张的虎皮，以中国毛笔水墨的表现形式抽象呈现出斑驳的笔触，简约、美丽、含蓄（见图4-40）。

图4-38　《东方杂志》封面　　图4-39　《小说月刊》封面　　图4-40　《猛虎集》

3．时代烙印　战斗号角（抗日战争——新中国成立）

抗日战争爆发以后，随着战时形势的变化，全国形成国统区、解放区、沦陷区三大地域。由于印刷条件和斗争需要，木刻和漫画是当时最重要的表现形式。许多作品表现出强烈的进步政治倾向和大众文艺特色，摈弃过分注重装饰、注重形式美的要求而追求简洁明快的表现手法，富有鲜明的时代烙印。

书籍报刊出版物既是解放区人民的生活食粮，更是重要的战斗武器。被国民党和日伪严密封锁的解放区印刷条件最为艰苦，以木刻版画代替制版，简单明快的黑红两色严肃大方，又富有战斗力。常直接以大号铅字和手写体做书名，很少有杂乱的装饰。解放区的出版物，有的甚至一本书由几种杂色纸印成，成为出版史上的一个奇观。国统区的大西南也只能以土纸印书，没有条件以铜版、锌版来印制封面，画家只好自绘、木刻，或由刻字工人刻成木版上机印刷。印出来的书衣倒有原拓套色木刻的效果，形成一种朴素的原始美。沦陷区的出版事业主要以上海为核心，内容上宣传抗日救国。由于物资奇缺，上海、北京印书也只能用土纸，白报纸成为稀见的奢侈品。封面多为群众所能接受的版画或漫画，构图凝重，色彩强烈。

4.3.3 近代书籍装帧的设计

虽然这一时期对"装帧"的理解主要是指书籍的封面设计，但是在开本、扉页、版式、版权页及纸张的使用与装订形式上也很重视，呈现出较为整体的设计观念，封面设计的表现形式也极为多样。

1. 近代书籍的形态构成

民国后，书籍开本从清末民初的大小各异变得规范化，32开渐成主流。此外，还根据书籍的不同性质，设计了多种形式的小型开本，如良友图书印刷公司出版的《凯绥·珂勒惠支版画选集》采用了50开的小开本，携带方便，便于阅读。这一时期书籍以平装为主，包括了封面、封底、书脊、勒口四个部分。扉页在元代时就已成为书籍的一个构成部分，近代书籍扉页设计一般以文字为主，有时适当加一点图案作为装饰。文字信息采取横排形式，整体集中在书籍中间，外围或以细线框装饰，四面有大量留白，给人以工整、简洁、清爽感。正文版式天头大于地脚，便于读者在天头加注眉批，正文一般选用老宋体，排版整齐均衡，阅读效果好。此时，页码的编排已非常普及，一般置于书口处。版权页也已成为书籍中必不可少的一项，但尚未规范化。装订方式主要为线装、精装和平装三种。

2. 近代书籍的封面设计

民国初期，受西方"新艺术运动"和"装饰艺术运动"的影响，许多书籍的封面以装饰美化为目的，常以形式美感很强的装饰图案作为视觉元素，形式与内容往往缺乏联系性。新文化运动后，在封面设计时，装饰图案虽然不对书籍主题进行直接揭示和表现，但所表现出来的形式美感和韵味能与书籍主题相吻合。除了装饰图案外，书籍封面的图形还有绘画及摄影等方式，绘画形式多样，包括水彩画、版画、水墨画、漫画、民俗画等，体现出兼容并蓄的设计风格。

除了从图形角度进行创意表现外，还有许多以文字为主要表现的书籍封面设计，常见有三种表现形式：① 素封面，封面只有文字信息，没有图形元素，类似古籍封面。② 书名字体设计，对书名进行美术字设计，然后对字体的大小及摆放位置进行推敲。③ 中英文混排。书名字体设计是这一时期设计者们着力表现的重点，形成了新颖多变、个性鲜明的美术字体，给读者以微妙的象征提示和心理暗示。很多字体在结构和造型上，在笔画设计和编排上，追求形式感、建筑感、体积感，多将笔画抽象、概括成方形、菱形、圆形、三角形等几何式样，再加以节制、巧妙而均衡的组合，字与字、字与图、字与其他装帧元素之间相互呼应，形成对比，并产生动感与张力，达到一种鲜明、活泼、和谐的视觉效果（见图4-41）。

图4-41　封面字体设计

4.4　近代建筑设计

中国古典建筑体系在近代以来已逐渐淡出，新建筑已成了中国建筑的主导方向。新与旧、中与西这两对矛盾的复杂交织构成了中国近代建筑的特殊面貌。一大批前所未有的建筑类型出现了，如工厂、车站和新式住宅大量涌现，以及以钢铁、水泥为代表的新建筑材料及与之相应的新结构方式、施工技术等的应用，极大地冲击传统的以木结构和手工业施工为主的建筑方式；另一方面传统建筑类型如宫殿、坛庙、帝王陵墓、古典园林等都停止了建造。这一切，都为建筑艺术的发展提供了新的方向和动力。新的生活和生产方式使人们的审美情趣等也发生变化。

4.4.1　近代建筑的发展历程

近代中国建筑大致可以分为三个发展阶段。

1．萌芽期（1840—19世纪末）

鸦片战争后，西方列强打开了中国国门。1842年，开放广州、厦门、福州、宁波、上海五个通商口岸，到1894年甲午战争前，开放的商埠达34处。一些租界和外国人居留地形成了新城区，这些新城区内出现了早期的外国领事馆、工部局、洋行、商店、工厂、仓库、教堂、饭店、俱乐部和洋房住宅。这些殖民输入的建筑及散布于城乡各地的教会建筑是本时期新建筑活动的主要构成。它们大体上是一二层楼的砖木混合结构，其风格涵盖了殖民地式、西方古希腊、古罗马、哥特建筑等几乎全部西方建筑，被国人冠以"洋房"。这些建筑成了中国本土上第一批真正意义上的外来近代建筑，以模仿或照搬西洋建筑为特征，它们构成了近代中国建筑转型的初始面貌。

此间，清王朝修建了颐和园等最后一批皇室建筑。虽然中国古代的木构架建筑体系，在官工系统中终止了活动，但是在民间建筑中仍然在不间断地延续。由于本时期新疆、东北农业的开展，大量内地人口的迁徙，以及甘肃、云南、贵州等少数民族地区农业、手工业的发展，形成了民族间、地域间的本土建筑交流。

2. 发展繁荣期（19世纪末—1937）

1895年"马关条约"的签订使中国大门完全向西方打开，迫使中国解除机器进口的禁令，允许外国人在中国就地设厂从事各项工艺制造。外国金融渗透力量也大大加强。在1895—1913年间新设立了13家银行和85个分支机构。与此同时，根据各项条约又新开口岸53处，通商口岸的数量大幅度上升。上海、天津、汉口等租界城市都显著地扩大了租界占地或增添了租界数量。胶州湾、广州湾、旅大、九龙、威海等重要港湾被"租借"，青岛、大连、哈尔滨、长春等租借地、附属地分别成为德、俄、日先后占领的城市。租界和租借地、附属地城市的建筑活动大为频繁，建筑的规模逐步扩大，新建筑设计水平明显提高，出现了诸多如1923年的上海汇丰银行和1927年的上海江海关大楼等这样规模庞大的建筑（见图4-42与图4-43）。

图4-42　上海汇丰银行　　　　　　　　图4-43　上海江海关大楼

这一时期也是民族资本发展的黄金时期，轻工业、商业、金融业都有长足的发展，南通、无锡等城市新的工业区都在这时期兴起。在民主革命和"维新"潮流冲击下，清政府相继在1901年和1906年推行"新政"和"预备立宪"。这些政治变革带动了新式衙署、新式学堂以及咨议局等官办新式建筑的需要。引进西方近代建筑，成为中国工商企业、宪政变革和城市生活的普遍需求，显著推进了各类型建筑的转型速度。

1923年，苏州工业专门学校设立建筑科，开启了中国的建筑教育。与此同时，早期赴欧美和日本学习建筑的留学生相继于20年代初回国，并开设了最早的几家中国人的建筑事务所，诞生了中国专业建筑师队伍。"华盖建筑事务所"、"庄俊建筑事务所"、"范文照建筑事务所"、"董大酉建筑事务所"、"兴业建筑事务所"等都是中国近代极为重要的建筑设计力量，在上海、天津、北平、南京、重庆、成都、无锡、桂林、贵阳、昆明等地主持设计了许多建筑项目。

在这样的历史背景下，中国近代建筑的类型大大丰富了。居住建筑、公共建筑、工业

建筑的主要类型已大体齐备,水泥、玻璃、机制砖瓦等新建筑材料的生产能力有了明显发展,近代建筑工人队伍壮大了,施工技术和工程结构也有较大提高,相继采用了砖石钢骨混合结构和钢筋混凝土结构。这些表明,到20世纪20年代,近代中国的新建筑体系已经形成,并在这个发展基础上,从1927—1937年的10年间,达到了近代建筑活动的繁盛期。

这一时期中国近代建筑以折中主义建筑为主流。折中主义思潮产生于19世纪末的欧洲,当时的折中主义被定义为"任意模仿历史上的各种风格,或自由组合各种式样",不讲求固定的法式,只讲求比例均衡,注重纯形式美。一些西方的建筑师受到中国文化的影响,在中国设计、主持并建造了大量折中主义建筑,其中以美国建筑师亨利·墨菲为代表。亨利·墨菲以中国式的斗拱为中介,将中国古典建筑的诸多特点融入西方建筑主体之中,实现了中国传统建筑与西方建筑的融合,以长沙湘雅医学院、金陵女子大学、北京燕京大学、北京图书馆等影响最大(见图4-44与图4-45)。20世纪初,中国的建筑师们迅速地接收了折中主义思想,在1927—1937年期间,中国第一代建筑师开始有意识地掀起一场"吾国之固有建筑形式"的探索热潮。目的是在接受西方建筑技术、功能和设计方法的基础上,继承发扬中国建筑的优良传统,创造全新的中国民族形式的建筑。如南京中山陵、上海市图书馆、上海市博物馆、哈尔滨铁路车辆厂文化宫等(见图4-46与图4-47)。中国近代折中主义建筑师以梁思成、吕彦直、沈理源等为代表。

图4-44　长沙湘雅医学院红楼

图4-45　北京燕京大学施德楼

图4-46　南京中山陵

图4-47　上海博物馆

从20世纪30年代末开始,当时盛行于美国的,从新建筑运动转向现代主义建筑的一

种被称为"装饰艺术"的新潮风格，以相当快捷的速度传入了上海、天津、南京等地，以上海最为集中。上海的外国建筑师设计的工程，如公和洋行设计的沙逊大厦、汉弥尔敦大厦、都城饭店、河滨公寓、峻岭寄庐，匈牙利籍建筑师邹达克设计的国际饭店、大光明电影院，业广地产公司设计的百老汇大厦等，都是这种"装饰艺术"风格（见图4-48与图4-49）。中国建筑师也创作了一批很地道的"装饰艺术"建筑和带有中国式图案装饰的"装饰艺术"作品。进入30年代后，在上海、南京、北京等一些城市，还出现了一批中国建筑师参与设计的现代派建筑，这些标志着当时中国建筑跟踪世界潮流的新进展。

图4-48　国际饭店　　　　　　　　图4-49　百老汇大厦

3. 衰落期（20世纪30年代末到40年代末）

从1937—1949年，中国陷入了持续12年之久的战争状态，近代化进程趋于停滞，建筑活动很少。抗日战争期间，国民党政治统治中心转移到西南，全国实行战时经济统制。一部分沿海城市的工业向内地迁移，四川、云南、湖南、广西、陕西、甘肃等内地省份的工业有了一些发展。近代建筑活动开始扩展到这些内地的偏僻县镇。但建筑规模不大，除少数建筑外，一般多是临时性工程。

虽然建筑活动几乎停滞，但现代建筑思潮的传播却没有停止。欧美各国进入战后恢复时期，现代派建筑普遍活跃，发展很快。通过西方建筑书刊的传播和少数新回国建筑师的影响，中国建筑界加深了对现代主义的认识。继圣约翰大学建筑系1942年实施包豪斯教学体系之后，梁思成于1947年在清华大学营建系实施"体形环境"设计的教学体系，为中国的现代建筑教育播撒了种子。只是处在国内战争环境中，建筑业极为萧条，现代建筑的实践机会很少。

4.4.2　近代建筑的建筑类型

中国近代建筑主要有下述三类。

1. 居住建筑

近代中国的农村、集镇、中小城市和大城市的旧城区，仍然采取传统的住宅形式。新的居住建筑类型主要集中在都会大城市的部分地区。这种新的住宅有独户型、联户型和多户型等基本形态。

1）独户型住宅

1900年前后出现了独院式高级住宅。这些住宅基本上是当时西方流行的高级住宅的翻版，一般都处在城市的优越地段。房舍宽敞，有大片绿地，建筑多为一二层楼的砖（石）木结构；内设客厅、卧室、餐厅、卫生间、书房、弹子房等，设备考究，装饰豪华，外观大多为法、英、德等国的府邸形式，居住者主要是外国官员和资本家。辛亥革命前后，中国上层人物也开始仿建。从近代实业家张謇在南通建造的"濠南别业"，可以看出这类中国业主的独院式高级住宅的特点：建筑形式和技术设备大多采取西方做法，而平面布置、装修、庭园绿化等方面则保存着中国传统特色（见图4-50）。20年代以后，独户型住宅形态逐渐从豪华型独院式高级住宅转向舒适型花园住宅，建造数量增多，在上海、南京等城市形成了成片的花园住宅区。

图4-50 濠南别业

2）联户型、多户型住宅

包括里弄住宅、居住大院和高层公寓三类，大都是由房地产商投资统一建造，再分户出租或出售。

（1）里弄住宅。最早于19世纪50~60年代出现在上海，是从欧洲输入的密集居住方式，后来汉口、南京、天津、福州、青岛等地也相继在租界、码头、商业中心附近形成里弄住宅区。上海的里弄住宅按不同阶层居民的生活需要分为石库门里弄、新式里弄、花园里弄和公寓式里弄。早期石库门里弄明显地反映出中西建筑方式的交汇（见图4-51）。里弄住宅布局紧凑，用地节约，空间利用充分。

图4-51 上海石库门里弄

（2）居住大院。在青岛、沈阳、哈尔滨等地相当普遍。"大院"大小不等，由两三层高的外廊式楼房围合而成，多为砖木结构，院内设公用的上下水设施。一个大院居住十几户甚至几十户，建筑密度大，居住水平较低。

（3）高层公寓。是大城市人口密集和地价高昂的产物，高的达十层以上。如上海百老汇大厦高21层，上海毕卡地公寓（现衡山公寓）高15层。这些高层公寓多位于交通方便的地段，以不同间数的单元组成标准层，采用钢框架、钢筋混凝土框架等先进结构，设有电梯、暖气、煤气、热水等设备，有的底层为商店，有的有中西餐厅等服务设施，外观多为简洁的摩天楼形式。

2．工业建筑

到20世纪30年代，中国已经有了各种近代工业建筑，大体上可分为三种类型。

（1）木构架厂房。中国手工业作坊一向采用木构架结构。中国近代工业兴起的前期，许多厂房仍沿用这种传统结构，如1865年创立的上海江南制造局，1867年创立的号称"军火总汇"的天津机器局都是这样。到了后期，在新建的大中型工厂中，旧式木构架厂房已被淘汰。

（2）砖木混合结构厂房。以砖墙、砖柱承重，上立木屋架的砖木混合结构厂房，是19世纪下半叶大中型厂房最通用的形式。建于1866年的福州船政局，车间小者几百平方米，大者2 000余平方米，全部采用这种形式。建于1898年的南通大生纱厂，主车间面积为18 000平方米，也采用砖木混合结构。到了20世纪，中小型工厂也仍在继续沿用。

（3）钢结构和钢筋混凝土结构厂房。钢结构厂房从19世纪60年代开始在中国出现，到20世纪20~30年代已普遍应用于机器厂、纺织厂等工业建筑。1904年建造的青岛四方机车修理厂，是大型钢结构车间的较早实例。20世纪初，钢筋混凝土结构首先为单层纺织厂房所采用，以后框架、门架、半门架和各种拱架的钢筋混凝土结构在各类大跨的单层厂房中普遍应用。多层厂房最普遍的形式也是钢筋混凝土结构，主要有框架、无梁楼盖和混合结构三种形式。20~30年代许多纺织厂、卷烟厂、食品厂、制药厂的主要车间和仓库都向多层发展，5层以下的钢筋混凝土框架结构厂房较为常见。

3．公共建筑

近代各种类型的公共建筑，在19世纪下半叶陆续在中国出现，到20世纪30年代，其类型已相当齐全了。主要有以下几种。

（1）行政建筑和会堂建筑。20世纪20年代以前建造的行政建筑和会堂建筑，主要是外国使领馆、工部局、提督公署之类的办公用房和清政府的"新政"活动机构、军阀政权的"咨议"机构及商会等的建筑。这类建筑基本上仿照资本主义国家同类建筑，布局和造型大多脱胎于欧洲古典式、折中式宫殿和府邸的通用形式，如青岛提督公署、江苏省咨议局等建筑都有这种特色。从20年代后期起，国民党政府在南京、上海、广州等地建造了一批办公楼和大会堂，如上海市政府大楼，南京外交部大楼、交通部大楼，南京国民大会堂，

广州中山纪念堂等，这些都是中国建筑师设计的具备近代功能的民族形式的建筑。

（2）金融建筑和交通建筑。金融、交通建筑包括银行、交易所、邮电局、火车站、汽车站、航运站等。银行为金融机构，控制着社会经济的命脉。为显示资力雄厚、博取客户信赖，许多银行竞相追求高耸宏大的建筑体量，坚实雄伟的外观和富丽堂皇的内景，大多采用古典式、折中式的建筑形式，也有少数采用民族形式。建于1921—1923年的上海汇丰银行，占地14亩，高8层，采用钢结构而模仿砖石结构造型，以古典主义形象显示了宏伟、威严、华贵的气势。建于1936年的上海中国银行，以高达17层的塔楼，用经过简化了的中国建筑细部作装饰，含有淡淡的民族风韵，在上海外滩建筑群中十分突出。火车站建筑外观多移植国外建筑形式，如建于1898年的中东铁路哈尔滨站是当时流行于俄国的新艺术运动风格。

（3）文化教育建筑。近代文化教育建筑包括博物馆、图书馆、大学、中小学、医院、疗养院、体育馆、体育场、公园及各类纪念性建筑等。国民党政府设立的博物馆、图书馆、体育馆及营造的纪念性建筑，明文规定采用"中国固有形式"。教会系统的学校、医院几乎也都采用"中国式"。

（4）商业服务业建筑。这类建筑在中国近代公共建筑中数量最多、分布面最广，同广大城市居民关系最为密切。可分为旧式的和新式的两类：① 旧式商业服务业建筑，一般都沿用传统建筑形式，适当采用新材料、新结构进行局部改造。一般百货店、西服店、理发馆、照相馆，多采用扩大出入口，开辟玻璃橱窗，突出招牌和模仿洋式门面的方式。大型绸缎庄、澡堂、酒馆等，除改造门面外，还在四合院楼房天井上加带天窗的钢架天棚，把各进庭院变成室内营业空间，同周围楼房营业厅串连起来，成为贯通上下的大片营业面积。② 新式商业服务业建筑，包括大型百货公司、大型饭店、影剧院、俱乐部、游乐场等，是近代中国城市商业区规模最大、近代化水平最高、建筑艺术面貌最突出的建筑。这类建筑中不少是多层、高层或大空间、大跨度、高标准的高楼大厦，如上海沙逊大厦（今和平饭店）、上海国际饭店。这类建筑有些是下几层作为商店营业厅，上几层作为餐厅、茶室、影院、舞厅，并开辟屋顶花园，实际上是综合性的商业、娱乐业建筑。

4.4.3 近代建筑的建筑风格

中国近代建筑的风格面貌相当庞杂。这个时期，既有旧建筑体系，又有新建筑体系；既有中国民族特色的建筑，又有西方各种风格的建筑。旧建筑体系数量上占据优势，除了局部的改进外，整体风格缺少新的变化。中国近代建筑的风格发展，主要反映在新体系建筑中，由新体系建筑的外来形式和民族形式两条演变途径构成中国近代建筑风格的发展主流。

1. 近代外来形式的建筑风格

19世纪下半叶到20世纪30年代，西方国家的建筑风格经历了由古典复兴建筑、浪漫主义建筑，通过折中主义建筑、新艺术运动向现代主义建筑的转化过程，这些不断变化的建筑风格都曾先后地或交错地在中国近代建筑中反映出来。在某一个帝国主义国家独占租借地的城市，如青岛、大连、哈尔滨等，建筑风格较为单一；在几个帝国主义国家共同占领租借地的城市，如上海、天津、汉口等，则出现建筑风格纷然杂陈的局面。从建筑风格

的演变来看，近代中国首先传播的外来形式是西方各国的古典式和"殖民式"。19世纪下半叶建造的外国使领馆、洋行、银行、饭店、俱乐部及20世纪初外国建筑师为清末新政活动设计的总理衙门、大理院、参谋本部、咨议局等都属这一类。进入20世纪后，外来建筑形式逐渐以折中主义为主流，出现了两种状况。一种是在不同类型建筑中，采用不同的历史风格，如银行用古典式，商店、俱乐部用文艺复兴式，住宅用西班牙式等，形成城市建筑群体的折中主义风貌；另一种是在同一幢建筑上，混用古希腊建筑、古罗马建筑、文艺复兴建筑、巴洛克建筑、洛可可风格等各种式样，形成单幢建筑的折中主义面貌。

从20年代末开始，随着欧美各国现代主义建筑的发展和传播，中国新式建筑也出现向现代主义建筑过渡的趋势。从带有芝加哥学派特点的上海沙逊大厦到模仿美国摩天楼的上海国际饭店，可以看出这种踪迹，但真正体现现代主义建筑精神的建筑实践在当时还极少。

2．近代民族形式的建筑风格

近代民族形式建筑的雏形，在19世纪下半叶就有了。最初出现的是一些新功能、旧形式的建筑，如1865年建造的江南制造局机械厂等。这些建筑具有近代的功能，而沿用传统的庙宇、衙署的形式，实质上是利用旧式建筑来容纳当时还不太复杂的新功能。随后出现了一批中国式教堂和教会建筑，如上海浦东教堂（1878）、圣约翰书院（1894）和北京中华圣公会教堂（1907）等，已经按新功能设计平面而有意识地采取中国传统建筑的外观，这是中国近代建筑运用民族形式的先声。从20世纪20年代起，近代民族形式建筑活动进入盛期，到30年代达到高潮。形成这一潮流的主要背景是：① "五四"运动以来，民族意识高涨，"发扬我国建筑固有之色彩"成为当时中国建筑界和社会的普遍呼声。② 国民党政府推行中国本位文化，在当时制定的《首都计划》和《上海市中心区域规划》中，对建筑风格都指定采用"中国固有形式"。③ 教会系统有意在文化教育建筑中利用中国建筑形式，作出表达教会尊重中华文化的姿态。④ 当时中国建筑师的设计思想仍然是以学院派思想占主导地位，他们很自然地会把中国民族形式融入他们设计的建筑中去。这样，在南京、上海、北京等地的行政建筑、会堂建筑、文化教育建筑、纪念性建筑以至某些银行建筑、体育建筑、医院建筑、商业建筑中，涌现出一批由中国建筑师和少数外国建筑师设计的不同形态的民族形式建筑作品。这些创作探索大体上有三种形式：① 仿古式（又称宫殿式、复古式）。这类建筑从整体格局到细部装饰都保持传统建筑的形制，有的完全模仿古建筑的定型模式，有的严格恪守古建筑的基本格局。② 混合式（又称古典式）。这类建筑的平面布局和空间组织注重功能性，外观则是"中西合璧"的，只在重点部位保持传统建筑的格局。③ 现代式。当时称为"现代化的中国建筑"，这是具有新功能和采用新技术、新造型的建筑，不过适当点缀某些经过简化的传统构件和细部装饰来取得民族格调。这类建筑追求新功能、新技术、新造型与民族风格的统一，是当时民族形式风格创作探索的重要进展。

拓展阅读：梁思成《中国建筑艺术二十讲》（节选自"为什么研究中国建筑"一节）

艺术创造不能完全脱离以往的传统基础而独立。这在注重画学的中国应该用不着解释。能发挥新创都是受过传统熏陶的。即使突然接受一种崭新的形式，根据外来思想的影响，也仍然能表现本国精神。如南北朝的佛教雕刻，或唐宋的寺塔，都起源于印度，非中国本有的观念，但结果仍以中国风格造成成熟的中国特有艺术，驰名世界。艺术的进境是基于丰富的遗产上，今后的中国建筑自亦不能例外。无疑的，将来中国将大量采用西洋现代建筑材料与技术。如何发扬光大我民族建筑技艺之特点，在以往都是无名匠师不自觉的贡献，今后却要成近代建筑师的责任了。如何接受新科学的材料方法而仍能表现中国特有的作风及意义，老树上发出新枝，则真是问题了。欧美建筑以前有"古典"及"派别"的约束，现在因科学结构，又成新的姿态，但它们都是西洋系统的嫡裔。这种种建筑同各国多数城市环境毫不抵触。大量移植到中国来，在旧式城市中本来是过分唐突，今后又是否让其喧宾夺主，使所有中国城市都不留旧观？这问题可以设法解决，亦可以逃避。到现在为止，中国城市多在无知匠人手中改观。故一向的趋势是不顾历史及艺术的价值，舍去固有风格及固有建筑，成了不中不西乃至于滑稽的局面。

一个东方古国的城市，在建筑上，如果完全失掉自己的艺术特性，在文化表现及观瞻方面都是大可痛心的。因这事实明显地代表着我们文化衰落，至于消灭的现象。四十年来，几个通商大埠，如上海、天津、广州、汉口等，曾不断地模仿欧美次等商业城市，实在是反映着外人经济侵略时期。大部分建设本是属于租界里外国人的，中国市民只随声附和而已。这种建筑当然不含有丝毫中国复兴精神之迹象。

今后为适应科学动向，我们在建筑上虽仍同样地必须采用西洋方法，但一切为自觉的建设。由有学识，有专门技术的建筑师，担任指导，则在科学结构上有若干属于艺术范围的处置必有一种特殊的表现。为着中国精神的复兴，他们会做美感同智力参合的努力。这种创造的火炬已曾在抗战前燃起，所谓"宫殿式"新建筑就是一例。

但因为最近建筑工程的进步，在最清醒的建筑理论立场上看来，"宫殿式"的结构已不合于近代科学及艺术的理想。"宫殿式"的产生是由于欣赏中国建筑的外貌。建筑师想保留壮丽的琉璃屋瓦，更以新材料及技术将中国大殿轮廓约略模仿出来。在形式上它模仿清代宫衙，在结构及平面上它又仿西洋古典派的普通组织。在细项上窗子的比例多半属于西洋系统，大门栏杆又多模仿国粹。它是东西制度勉强的凑合，这两制度又大都属于过去的时代。它最像欧美所曾盛行的"仿古"建筑（Period architecture）。因为糜费侈大，它不常适用于中国一般经济情形，所以也不能普遍。有一些"宫殿式"的尝试，在艺术上的失败可拿文章作比喻。它们犯的是堆砌文字，抄袭章句，整篇结构不出于自然，辞藻也欠雅逊。但这种努力是中国精神的抬头，实有无穷意义。

世界建筑工程对于钢铁及化学材料之结构愈有彻底的了解，近来应用愈趋简洁。形式为部署逻辑，部署又为实际问题最美最善的答案，已为建筑艺术的抽象理想。今后我们自不能同这理想背道而驰。我们还要进一步重新检讨过去建筑结构上

的逻辑；如同致力于新文学的人还要明了文言的结构文法一样。表现中国精神的途径尚有许多，"宫殿式"只是其中之一而已。

要能提炼旧建筑中所包含的中国质素，我们需增加对旧建筑结构系统及平面部署的认识。构架的纵横承托或联络，常是有机的组织，附带着才是轮廓的钝锐，彩画雕饰，以及门窗细项的分配诸点。这些工程上及美术上的措施常表现着中国的智慧及美感，值得我们研究。许多平面部署，大的到一城一市，小的到一宅一园，都是我们生活思想的答案，值得我们重新剖视。

我们有传统习惯和趣味：家庭组织，生活程度，工作，游憩，以及烹饪，缝纫，室内的书画陈设，室外的庭院花木，都不与西人相同。这一切都表现了我们中国的建筑特色。现在我们不必削足就履，将生活来将就欧美的部署，或张冠李戴，颠倒欧美建筑的作用。我们要创造适合于自己的建筑。在城市街心如能保存古老堂皇的楼宇，夹道的树荫，衙署的前庭，或优美的牌坊，比较用洋灰建造卑小简陋的外国式喷水池或纪念碑实在合乎中国的身份，壮美得多。且那些仿制的洋式点缀，同欧美大理石富于"雕刻美"的市心建置相较起来，太像东施效颦，有伤尊严。因为一切有传统的精神，欧美街心伟大石造的纪念性雕刻物是由希腊而罗马而文艺复兴延续下来的血统，魄力极为雄厚，造诣极高，不是我们一朝一夕所能望其项背的。我们的建筑师在这方面所需要的是参考我们自己艺术藏库中的遗宝。我们应该研究汉阙，南北朝的石刻，唐宋的经幢，明清的牌楼，以及零星碑亭，泮池，影壁，石桥，华表的部署及雕刻，加以聪明的应用。艺术研究可以培养美感，用此驾驭材料，不论是木材，石块，化学混和物，或钢铁，都同样的可能创造有特殊富于风格趣味的建筑。世界各国在最新法结构原则下造成所谓"国际式"建筑；但每个国家民族仍有不同的表现。英、美、苏、法、荷、比、北欧或日本都曾造成他们本国特殊作风，适宜于他们个别的环境及意趣。以我国艺术背景的丰富，当然有更多可以发展的方面。新中国建筑及城市设计不但可能产生，且当有惊人的成绩。

思考题：

1. 中国近代商业美术发展迅速，试举例分析上海地区招贴广告的艺术特点。
2. 简述中国近代书籍装帧设计的发展与演变。
3. 简述鲁迅书籍装帧设计的艺术特点，并举例说明。
4. 何谓"折中主义建筑"？
5. 阅读梁思成的《为什么研究中国建筑》一文，结合课本内容，谈谈你对中国近代民族形式的建筑风格形成的历史背景及其三种探索形式的理解和认识。
6. 试论述中国近代商业设计中的民族性特征。

西方科技之美
世界现代设计史篇

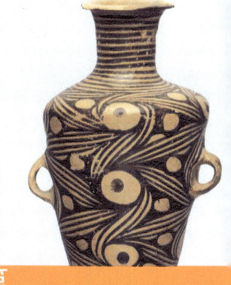

　　18世纪末—19世纪中叶，从英国开始扩大到欧洲各国的工业革命引发了设计的根本性变革，改变了生产力的基本条件，带来了标准化、批量化、机械化的新的生产方式的变革。但手工艺分化、艺术与技术分离、装饰风格的流行等设计危机也一一暴露出来，机器大生产带来的工业产品与人们传统的多样化审美思想产生了冲突，这使得人们不得不重新思考工业社会艺术与技术、伦理与美学及装饰与功能的关系。针对这些设计问题，19世纪末20世纪初出现了工艺美术运动和新艺术运动，从而掀开了现代主义设计探索的新篇章，现代设计也进入了一个全新的时代。

第5章

现代设计的开端

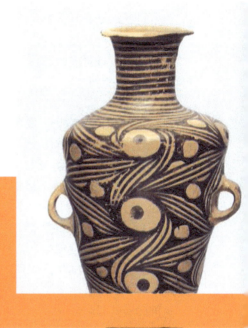

设计史

5.1 现代设计的萌芽

设计活动是自人类进入文明社会以来就有的活动。工业革命为现代设计的产生开辟了全方位的社会历史条件，设计开始了从传统方式中蜕变，并在现代工业化这一新的生产方式中开始艰难再生的历程。

5.1.1 现代设计产生的社会背景

直到18世纪为止，欧洲还是处在农业经济时代和封建时代，这种以贵族为中心的文化与政治阻碍了资本主义经济的发展。当时的设计活动主要是手工业，设计力量完全被王权、教会等统治阶级所掌握，设计为贵族所享用，而不是为民众所拥有，因此巴洛克、洛可可等矫饰烦琐装饰风格交替不断出现也不足为怪了。到了18世纪末，社会日益产生的两极分化使工业化大生产和资产阶级思想开始大规模蓬勃发展，1640年英国资产阶级和新贵族掌握国家政权后，他们把发展生产力、促进经济腾飞作为巩固自己统治地位的重要手段。为了发展生产，他们热忱地关注新技术，这为机器的发明和新技术的应用提供了有利条件。1769年詹姆斯·瓦特发明蒸汽机（见图5-1与图5-2），标志一个新的动力出现了——机器。它除了为矿井抽水之外，还被发明家史蒂芬逊用来制成火车头，把运输的速度和负载量提高了上千倍，后来又被富尔顿安装在船上，使水上运输的速度大增。纺织业、冶炼业、机械制造业都大量采用蒸汽机为动力。机器生产逐渐取代传统的手工操作，为现代设计的发展提供了技术、经济条件，并带来了标准化、批量化的生产方式，但同时新的矛盾也开始出现。具体体现在以下几个方面。

图5-1 詹姆斯·瓦特（英国）

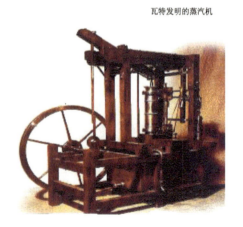

图5-2 蒸汽机（1769年）

1．标准化和一体化产品的出现

18世纪工业革命后，人们对更多更好商品的渴求及海外贸易增长的需求，手工制作、

单件制作的传统设计已不能满足新时代的要求。而机器可以按照预先制定的设计进行大批量的重复生产来满足市场的需求，从而导致了标准化和一体化产品的出现。但通过机器生产出来的产品完全一个模样，这时评价设计优劣的唯一标准是利益，即如何省工、省料、省钱，没有人关心产品的艺术性和文化性。

2. 设计和制造的分工

手工业时期的作坊主和工匠，既是设计者，又是制造者，同时还是销售者。工业革命后，社会分工使设计从制造业与销售中分离出来，成为独立的行业和职业。分工后的各工种、工序需要设计的协调、沟通，分离的制造业与销售市场也需要设计的衔接。于是，设计成为一种既能掌握社会需要变化，又能了解机械化生产特点的专门的社会职业。同时，机器大生产割裂了设计与制造的内在统一关系，使担任制造角色的体力劳动者——工人，变成设计师用以体现自己意图的工具，与机器的性质近乎相同。长期重复单调的机械性操作使工人的劳动失去了古代工匠所具有的乐趣，导致了创造性的严重衰退。

3. 新材料的运用

科学技术的进步推动了生产力的发展，新的能源、动力带来了新材料的运用。传统的木、铁被各种优质钢和轻金属所代替，建筑业也把砖石置于一旁，开始了钢筋水泥构架的时代。同时，工业革命后，市场经济取代自然经济，设计成为提高产品和企业竞争力的手段。这就需要设计者重新认识和把握这些新材料的性能和特征，以使产品既有功能性，又符合大众的审美要求。但由于传统的风格和形式在长期的实践中已定型、成熟，当改用全新的材料进行产品生产时，还有不熟悉的可能，起初总是要借鉴甚至模仿传统的形式，这就导致了在采用新材料的过程中，旧形式和风格与新的材料和技术之间产生了矛盾。这种矛盾从18世纪下半叶一直延续到19世纪末。

工业革命对人类的生产方式产生了深远影响，机器生产的普及为设计带来的技术环境是：人们有可能利用比手工业时期更为强有力的动力和机械来达到自己的设计目的，因而也产生了更大的自由。可以说，工业革命不仅带给人类社会全新的面貌，也为现代设计的发展开辟了广阔的前景，现代设计是工业化大批量生产技术条件下的必然产物。

5.1.2 "水晶宫"国际工业博览会

作为工业革命的发源地，英国在1851年由维多利亚女王和他的丈夫阿尔伯特公爵发起组织了世界上第一次工业产品博览会。举办这次博览会的目的既是为了炫耀英国工业革命后的伟大成就，也是试图改善公众的审美情趣，以制止对于旧有风格无节制的模仿。会上展出了各种工业产品（包括传统手工业产品）一万余件，会场便是著名的"水晶宫"。当时由于时间关系，博览会的主办者被迫接受了来自皇家园艺总监约瑟夫·派克斯顿（Joseph Paxton，1801—1865）的救急方案——由钢铁骨架和平板玻璃组装而成的花房式大厅（见图5-3）。

这座圆拱形建筑较之以往的建筑有以下不同：材料方面，传统的土、木、砖、石被全新的钢铁和玻璃所代替，施工时，经过严密计算加工出来的标准构件，运至现场用螺钉和铆合的办法进行组装，它拥有超过60万平方英尺的总面积。它与其说是"建筑"，毋宁说

是一架供展览用的"机器",虽然当时人们对它的出现毁誉参半,但是,不到半个世纪现代建筑的发展却充分证明了它的前瞻性和划时代意义。

博览会展品中存在着三种绝然不同的形态:一方面,以机器生产代替手工操作的新产品,新工艺,由于没有相应的美的形态和装潢,从而显得粗陋简单;另一方面,各国的民族传统手工艺品却以精巧的手艺和昂贵的材料体现出艺术的魅力;另外,第三类展品数量最多,这是一些受复古装饰风熏染的早期机器产品(见图5-4)。工匠们为弥补产品的缺陷,用油漆在金属的椅子上画出木质纹理,哥特式纹样被用来装饰钢铁铸造的蒸汽机,纺织机上出现了繁缛的洛可可饰件。凡此种种复古的生硬拼凑的工业产品在传统手工艺品的映衬下,更呈现出一种不伦不类,相形之下更显得机械制品的粗俗丑陋。

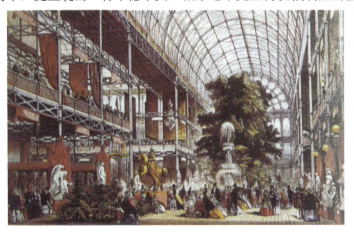

图5-3　伦敦水晶宫博览会建筑内景(1851年)　　　图5-4　美国的金属座椅

机械产品的复古装饰这种现象令一些有识之士深感不安,有三个人的评论影响最为巨大。

(1)约翰·拉斯金,作为艺术评论家和作家,他对展品及水晶宫的看法是持否定态度的,他认为这种现象出现的原因在于艺术与技术的分离。因此,主张艺术家从事产品设计,并从自然中寻找设计的灵感和源泉,反对使用新材料、新技术,要求忠实于传统的自然材料的特点,反映材料的真实感。同时,他还强调设计应为大众服务,反对精英主义的设计。总之,拉斯金的观点一方面反映了当时反对机器生产的主要论点,另一方面也看到了艺术与技术结合的必要性和为大众服务的社会要求。

(2)英国主管工程的官员、水晶宫博览会重要发起人之一的亨利·克勒也是最早对机械化产品滥用装饰提出批评并主张改革的人。克勒对工业生产中艺术与技术分离的现象十分关注,并积极寻求解决方法。他认为艺术家与制造商协作能够提高公众的审美品位,并提出"艺术制造"的新概念,努力将美术应用于机械化生产。克勒创办设计杂志(*Journal of Design*)用以探索和传播新的设计思想。

(3)德国建筑学家哥德弗莱德·谢姆别尔是亨利·克勒的主要追随者,他也参观了博览会。会后,撰写了《科学·工艺·美术》和《工艺与工业美术的式样》两本书,书中阐明

了他对机器生产的反对观点，提倡美术与技术结合的"设计美术"，并第一次提出了"工业设计"这一专有名词。

1851年世界博览会在设计史上具有重要的意义，这不仅因其开创了大型建筑新形式的新纪元，并通过大量创造性工业产品的展示促进了机械化生产的发展；更重要的原因是工业产品采用古典装饰所暴露的技术与艺术分离的问题，从反面刺激了现代设计思想的产生，从而对工艺美术运动的展开起到了先导作用。

5.2 工艺美术运动

工艺美术运动源于19世纪60年代的英国，在1880—1910年间形成了一个设计革命的高潮，是工业革命后新的历史条件下发生的一场探索设计发展方向的改良运动。英国的工艺美术运动在拉斯金、莫里斯的理论指导下和实践指导下，提出了美术与技术相结合的原则，主张艺术家从事产品设计，追求自然纹样的装饰动机。这场运动打破了矫饰主义盛行的沉闷之风，唤醒了艺术家的社会责任感和社会对工业模式下的产品设计的关注。然而，由于这场运动否认机器大生产，将美的设计与机械生产完全对立起来，未能找到艺术与大工业的契合点，从而未能把握大工业生产方式下的产品设计真正脉搏。所以，这场运动存在着明显的不足和缺陷。正因为如此，不少艺术家、设计家在彷徨之余，面对现实社会存在的问题继续探索，探索的结果致使19世纪末、20世纪初在欧洲和美国产生并发展成为一次影响相当大的新艺术运动。

5.2.1 工艺美术运动产生的背景

工艺美术运动的起因是针对家具、室内产品、建筑的工业批量生产所造成的设计水准下降，设计风格混乱的局面以及其对自然环境的破坏感到痛心疾首，并力图为产品及生产者建立或恢复标准引发的一场"良心危机"的革命。1851年在伦敦海德公园举行的世界博览会的展品成为设计界反思的导火索，它引发了人们对在大工业化的背景下设计该如何发展的思考，直接导致了工艺美术运动的展开。在工业化残酷现实面前，一些艺术家、建筑家、理论家感到无能为力，因此期望通过艺术与设计来逃避现实，退隐到理想的桃花源——中世纪的浪漫之中去，逃逸到他们理想化了的中世纪哥特时期去，这是19世纪英国和其他欧洲国家产生"工艺美术"运动的根源。

5.2.2 工艺美术运动的代表人物及其思想

工艺美术运动针对当时设计领域出现的弊端，在工业设计史上首先提出"艺术与技术相结合"、"合适的设计"等在当时比较先进的设计思想，主张艺术家从事产品设计，开创了崇尚自然的设计风格。其中的代表人物有约翰·拉斯金、威廉·莫里斯等。

1. 约翰·拉斯金（Johan Ruskin, 1819—1900）

拉斯金是英国著名艺术理论家、画家、诗人和社会评论家。著作有《建筑的七盏灯》、《威尼斯的石头》等，他始终站在社会改革的高度来审视设计问题，发展了较为完善、系统的设计理论，产生了广泛的社会影响。从而为工艺美术运动的展开奠定了思想、

理论基础,并影响到后来的新艺术运动。

拉斯金主张艺术家从事产品设计,要求艺术与技术结合,向中世纪的工艺美术学习,提出向自然学习的口号。他对工业化过程中设计所面临的挑战做了系统研究,并以著书或讲演的形式来宣传其设计美学观念。

(1)认为艺术由"大艺术"(绘画雕塑)与"小艺术"(建筑、工艺美术)共同组成,号召艺术家应关心"小艺术"。

(2)强调设计的民主性,认为设计应该为大众服务,反对精英主义设计。

(3)主张在设计上回溯到中世纪的传统,恢复手工艺行会传统。主张真实、诚挚、形式与功能统一。提出了设计的实用性目的。

(4)强调艺术与工业结合。工业最发达的地方,艺术(美术)也最发达。

(5)设计只有两条路:一是对现实的观察,观察自然;另外一种是具有表现现实的构想和创造能力。设计形式强调"回归自然",设计师应该"向自然学习",主张以自然形式代替复古主义的装饰样式。

作为设计革新运动的思想领袖,拉斯金将产品粗制滥造的原因归罪于机械化批量生产,因而竭力指责工业机器产品。同时他主张艺术与技术的结合,认为应将现实观察融入设计当中,并提出设计的实用性目的。他的设计理论具有强烈的民主和社会主义色彩,既强调为大众,又主张从自然和哥特风格中找寻出路,这显然不是为大众所接受的。由于时代局限性,拉斯金的设计思想既包含社会主义色彩,又包含对大工业化的不安,存在着自相矛盾的混乱。他的实用主义思想与以后的功能主义有很大区别,但他的倡导对当时设计家提供了重要的思想依据,莫里斯等人都深受其思想影响。

2. 威廉·莫里斯(William Morris, 1834—1896)

威廉·莫里斯是英国信仰社会主义的杰出设计师、艺术家、文学家和社会活动家。他是英国工艺美术运动的领导者,也是真正实现拉斯金设计理论的重要先驱,被尊为"现代设计之父"。

莫里斯出生在埃塞克斯郡(Essex)的一个富有的商人家庭,受过良好的教育(见图5-5),他17岁时跟随母亲去参观了1851年在伦敦海德公园举行的"水晶宫"国际博览会,对展品的强烈反感影响到他以后的设计活动和设计思想。莫里斯对于新的设计思想的第一次尝试是1859年,他与菲利普·韦珀(Philip Webb,1831—1915)合作设计建造了"红屋",他们采用非对称的L形平面布局,避免表面粉饰而以当地产的红砖作为建材,由砖瓦的本色形成自然的装饰效果(见图5-6与图5-7)。红屋内的家具、壁毯、地毯、窗帘织物等,均由莫里斯和朋友合作进行了整体设计。在莫里斯看来,装饰应强调形式与功能,红屋实用、合理的结构,以及追求自然的装饰体现了浓郁的田园特色和乡村别墅的风格,这次尝试为工艺美术运动的新风格奠定了基础。

图5-5　威廉·莫里斯　　　　图5-6　红屋（1859年）莫里斯　韦珀　　　　图5-7　红屋的平面布局

　　莫里斯于1861年成立了独立的设计事务所，把包括建筑、家具、灯具、室内织物、器皿、园林、雕塑等构成居住环境的所有项目纳入业务之中，并以典雅的色调，精美自然的图案备受青睐（见图5-8与图5-9）。这是第一家由艺术家设计产品并组织生产的机构，它标志工艺美术运动的开端，在现代设计史上具有里程碑式的重要意义。

图5-8　扶手椅　莫里斯公司生产（1865年）　　　图5-9　扶手椅　莫里斯公司生产（1890年）

　　莫里斯事务所的设计具有鲜明的风格特征：① 它强调手工艺制作，明确反对机器生产；② 反对矫揉造作的维多利亚风格和其他各种古典、传统的复兴风格的装饰风气；③ 提倡中世纪的尤其是哥特式的设计风格，追求简洁质朴的形式和良好的功能；④ 主张真实、诚挚的设计，崇尚自然主义和东方艺术。多以卷草、花卉和禽鸟为题材，形成了独特的设计品位，代表着工艺美术运动的风格特色，如壁纸《稚菊》，印花布《水仙花》、《偷草莓者》及羊毛织品《双鸟》等（见图5-10与图5-11）。莫里斯事务所的家具与室内设计分为两种风格，一种是精美豪华、富于文化艺术品位，适应社会上层人士的需求；另一种简洁厚重、质朴实用的风格体现了"设计的大众性"，是莫里斯的精神追求和设计思想的完美表达。

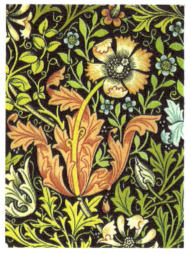
图5-10 稚菊壁纸设计 莫里斯

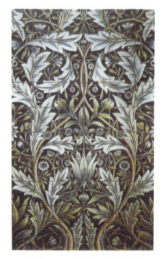
图5-11 瓷砖 莫里斯

在设计理论方面，莫里斯继承和发展了拉斯金等先驱的设计主张，发表于1877—1894年的35篇演讲集中体现了他的设计思想和设计原则。① 莫里斯主张造型艺术与产品设计相结合，反对脱离大众生活的纯艺术，认为在艺术体系中实用艺术是主体部分。强调通过艺术家的手工劳作达到产品功能与美的统一。他有这样一句名言："不要在你的家中放一件虽然有用，但并不美的东西"。② 莫里斯与拉斯金一样具有民主思想，主张艺术为大众服务。真正的艺术必须是"为人民所创造，又为人民服务的，对于创造者和使用者来说都是一种乐趣。""把艺术与道德、政治和宗教分离开来是不可能的"。19世纪80年代，莫里斯积极参加工人运动，希望通过实用艺术设计对大众进行审美教育，提高大众的审美品位，改善大众的日常生活状况。莫里斯的这一思想和实践体现了他的空想社会主义的理想特色。③ 莫里斯重视对传统手工艺的继承和发展，认为手工艺是一切艺术的基础，而机器生产的发展使手工艺面临着消亡的危险。他说："我所理解的真正的艺术就是人在劳动中的愉快表现。"

莫里斯不仅是设计理论家，更是勇于探索的设计实践家。莫里斯的设计才能充分体现在平面设计方面，大批壁纸、墙布、壁挂、刺绣与地毯的设计展示了他的艺术才华。1890年，莫里斯创办了凯姆斯各特出版社，从事书籍设计和出版（见图5-12）。他努力复兴中世纪手抄式的装帧风格，以改变19世纪落后庸俗的商业化装帧面貌。1896年出版的《乔叟集》（*the Works of Geogrey Chaucer*）是凯姆斯各特出版社出版的最精美作品之一，也是莫里斯一生中最后和最杰出的设计作品。其字体高雅古朴、装饰纹样繁丽缜密，被誉为"世界上最美之书"（见图5-13）。虽然莫里斯的书籍装帧设计过于雍容华贵而不利于大众普及，但他对书籍装帧中艺术性与个性的关注，还是对当时的平面设计界产生了广泛而深远的影响。

图5-12　凯姆斯各特出版社　莫里斯　　　　　图5-13　《乔叟集》封面插图　莫里斯

　　莫里斯强调设计的服务对象为大众，希望振兴工艺美术的传统。他反复强调设计的两个基本原则：① 产品设计和建筑设计是为千千万万的人服务的，而不是为少数人的活动；② 设计工作必须是集体的活动，而不是个体劳动。这两个原则在后来的现代主义设计中发扬光大。其设计的产品采取哥特式和自然主义风格，强调实用性和美观性结合，具有鲜明的特征，同"工艺美术运动"的基本风格吻合，促进了英国和世界的设计发展。甚至包豪斯早期的大师们也从中汲取了有利的因素。

　　总之，莫里斯是一位复杂的人物，一方面对机械化、工业化风格进行否定，对设计的发展产生过消极影响。另一方面否定装饰过度的维多利亚式风格，认为哥特式、中世纪的设计才是诚实的设计。因此，要全面了解莫里斯，必须将他的理论与他的实际工作分开来。前者体现了他对未来"乌托邦式"的理想，后者又不得不与英国工业化的现实相适应。这种理论与实践脱节的现象正是这一时期设计改革家们的共性。同时他是一位积极的社会主义者，主张社会平等和反对压迫，但在其晚年却出现了矛盾。一方面他的社会主义理想进一步发展，另一方面他的设计又变得越来越复杂和昂贵，他所接受的设计委托多是豪华宫殿的室内装修设计。尽管莫里斯的思想存在种种弱点与不足，但他毕竟为设计的发展作了不懈的探索，在设计史上的地位与功绩不容忽视。

5.2.3　工艺美术运动的主要成就及杰出设计师

1. 工艺美术运动的行会

　　莫里斯在19世纪后半叶的英国乃至全欧洲的设计界享有崇高的威望。一些年轻的艺术家和建筑师纷纷效仿，他们以不懈的努力致力于设计改革，表现出优秀的设计才华和创造精神。他们的设计活动推动了工艺美术运动的展开，体现了工艺美术运动的设计风格与特色。最有影响的设计行会有1882年由马克穆多（Arthur Mackmurdo，1851—1942）组建的"世纪行会"和1888年由阿什比（Charles R. Ashbee，1863—1942）组建的"手工艺行会"等。

　　工艺美术运动的主要人物大都受过建筑师的训练，但他们以莫里斯为楷模，转向了室内、家具、染织和小装饰品设计。阿瑟·马克穆多本人是建筑师出身，他的"世纪行会"集合了一批设计师、装饰匠人和雕塑家，其目的是为了打破艺术与手工艺之间的界限，以

富于艺术品位的设计制作来转变日用产品及平面设计中粗俗的商业化倾向，用他的话来说就是"必须将各行各业的手工艺人纳入艺术家的殿堂"。1884年，世纪行会创办了由马克穆多任主编的刊物《玩具马》，大力宣传莫里斯的设计学说，倡导设计改革。马克穆多本人善于家具设计、纺织品设计及平面设计（见图5-14），其中尤为突出的是平面设计。他为自己的著作《雷恩的城市教堂》设计的封面是其最著名的代表作（见图5-15），这幅作品以弯曲的线条构成羽状草叶纹样，图形自由奔放，黑白对比强烈，显示出新颖别致的艺术效果，预示着新艺术风格的萌发。

图5-14　椅子　马克穆多　　　图5-15　《雷恩的城市教堂》封面　马克穆多

2．工艺美术运动的成就及杰出设计师

工艺美术运动虽然是由设计师自发发起的，但是由于人们审美观念的变化、工业革命以后产品外观设计的丑陋等事实，这场运动发展迅速，从英国蔓延到了欧洲大陆的法国、斯堪的纳维亚半岛及美国。影响所及，涉及建筑、家具、陶瓷、金属工艺、染织品和平面设计等领域。其中，美国工艺美术运动的宗旨、基本思想和英国工艺美术运动相似，但比较少强调中世纪或哥特风格特征，更加讲究设计装饰上的典雅，特别是明显的东方风格影响是美国与英国的最大不同。英国的东方影响主要存在于平面设计与图案上，美国则存在于结构上。

1）建筑与室内设计

建筑与室内设计是受工艺美术运动影响最早的领域。杰出的代表人物有美国的格林兄弟（Charles Greene，Henry Greene）、斯提格利（Gustar Stickley）、弗兰克·赖特（Frank·L. Wright），还有英国的菲利普·韦珀（Philip Webb）、诺尔曼·肖（Norman Shan）等。工艺美术运动时期的建筑与室内呈现出造型简洁凝重，装饰典雅，富有浓厚的东方情趣兼具哥特式风格，其中，东方影响主要体现在结构上。

西海岸加利福尼亚的设计师格林兄弟早年主要从事建筑设计，为了统一建筑内外

的风格,他们也亲自设计室内的家具与陈设。1904年设计的"根堡住宅"(*the Gamble House*)就具有明显的日本民间传统建筑的结构特点。整个建筑采用木构件,讲究结构的功能性和装饰性,吸收东方建筑和家具设计中装饰性地使用功能构件的特征,强调日本建筑的模数体现和强调横向形式的特点(见图5-16)。他们设计的家具多采用硬木材料,从中国明代家具中吸收了多样的参考,无论是总体结构,还是具体的细节装饰,都具有浓厚的东方味道(见图5-17)。

图5-16　根堡住宅　格林兄弟　　　　　图5-17　根堡住宅的室内及家具　格林兄弟

弗兰克·赖特(Frank L. Wright,1869—1959),美国早期工艺美术运动的代表人物,也是美国现代建筑和设计的最重要奠基人之一。他的设计生涯很长,风格也不断变化,在19世纪末期设计的建筑有明显的日本传统建筑影响的痕迹,而这个时期设计的家具则与斯提格利的家具设计非常相似,有中国明代家具的特征。

2)家具设计

家具设计是受工艺美术运动影响最大的领域。除了莫里斯的"红屋"以外,一批著名的设计师都设计了颇具工艺美术运动风格的家具——简洁、质朴,没有过多虚饰结构,并注意材料的选择与搭配。如英国查尔斯·沃塞(Charles Voysey,1857—1941)、巴里·斯各特、美国古斯塔夫·斯提格利设计的家具等,都是这种风格的代表。最为杰出的代表人物是查尔斯·沃塞,在实践上接近工艺美术运动的实质内容——批量化、大众化,他的设计追求简洁、质朴、清新轻巧,代表了传统向现代设计过渡时期的风格特色。

沃塞虽不属于任何设计行会,但他却是工艺美术运动的中心人物,在19世纪最后20年间,他的设计很有影响。沃塞受过建筑师的训练,喜爱墙纸及染织设计,与莫里斯、马克穆多等人交往甚密。沃塞的平面设计偏爱卷草线条的自然图案,以至人们常常将他与后来的新艺术运动联系起来,尽管他本人并不喜欢新艺术,并否认与其有任何联系。他的家具设计多选用典型的工艺美术运动材料——英国橡木,而不是诸如桃花芯木一类珍贵的传统材料,造型简练、结实大方并略带哥特式意味。从1893年起,他花了大量精力出版《工作室》杂志。这份杂志成了英国工艺美术运动的喉舌,许多工艺美术运动的设计语言都出自沃塞的创造,如心形、郁金香形图案,都可以在他的橡木家具和铜制品中找到(见图5-18与图5-19)。沃塞的作品不但继承了拉斯金、莫里斯提倡美术与技术结合,以及向哥特式和自然学习的精神,并使之更简洁、大方,成为英国工艺美术运动设计的范例。沃塞最著名的设计项目是他设计的果园住宅(*the Orchard*),无论是建筑、室内还是全部家具用品风格统一。

设计史

美国的斯提格利受到沃赛作品的启发，于1898年成立了以自己姓氏命名的公司，并着手设计制作家具，还出版了较有影响的杂志《手工艺人》。他的设计基于英国工艺美术运动的风格，但采用了有力的直线，使家具更为简朴实用，是美国实用主义与英国设计运动思想结合的产物。

图5-18　橡木椅　沃赛（1898年）

图5-19　火钳与煤铲　沃赛（1900年左右）

3）陶瓷设计

工艺美术运动受到东方的影响，开始采用植物等自然的有机形态。而东方各国，特别是陶瓷的故乡中国和陶瓷发展非常突出的日本，对英国的陶瓷产生了深远影响。从当时英国的陶瓷设计特别是在图案、釉色的运用上，可以看出东方的影响特别明显。

从总体上来说，英国工艺美术运动的陶瓷设计基本是为小量生产而设计的，设计为陈设和玩赏服务，实用性差，艺术的成分很重，这些设计探索还没有能够成为大批量生产的日用陶瓷的基础。设计家们热衷于高温釉和窑变的试验，重点在于陶瓷技术的潜力探索、艺术效果的表现，对于陶瓷设计的社会功能，基本没人考虑。但在克里斯托夫·德莱塞，马克·马歇尔，威廉·德·摩根和科尔曼等人的设计中已带有明显的植物有机形态的特点，特别是美国辛辛纳提市鲁克伍德陶瓷厂（Rookwood Pottery）的产品，具有工艺美术运动典型痕迹特征（见图5-20）。他们设计出来的陶瓷具有很高的艺术欣赏价值，但是作为现代设计的基本要求——批量化生产来说，这些设计还不足以影响整个陶瓷的发展。但在陶瓷设计领域也不乏佼佼者，其中德莱赛的设计尤为大胆而富于创造性。

克里斯多夫·德莱赛（Christopher Dresser，1834—1904）本是植物学教授，因热爱设计成为职业设计师，主要从事陶瓷、玻璃、金属制品、染织品等设计（见图5-21）。受莫里斯的影响，主张艺术与技术结合，在陶瓷设计中开始对工艺陶瓷向日用陶瓷的发展进行设计探索。但在金属制品方面却超越工艺美术运动的局限，显示出其先进的现代特色。他设计的产品具有简洁明快的几何形式，结构清晰合理、注重功能和工艺、材料的特点，避免采用无用的装饰，而偏爱裸露铆钉等工业化结构细节。

图5-20　英国鲁克伍德陶瓷厂产品　　　图5-21　日用品　德莱赛

威廉·德·摩根（William De Morgan，1839—1917）是工艺美术运动中最杰出的陶瓷艺术家。曾长期与莫里斯公司合作，设计生产各类艺术陶瓷。他借鉴欧洲和中、近东的艺术风格，取材于自然中的花卉鸟兽及古代神话故事，其作品色彩绚丽、纹饰缜密，典雅而富于古韵，是工艺美术运动时期陶瓷设计的典范。

4）金属工艺设计

工艺美术运动的金属制品设计，不仅是设计师们表达技术与艺术相结合的思想的一个重要方面，而且其设计更少无用的虚饰，更加富有现代感，具有浓厚的哥特风格特点，造型比较粗重。英国工艺美术运动后期的领袖查尔斯·阿什比（Charles R. Ashbee，1863—1942）是金属制品设计的优秀代表。

阿什比的命运是整个工艺美术运动命运的一个缩影。他是一位有天分和创造性的银匠，其设计的银器多采用纤细、起伏的线条、少量而适度的细节装饰（见图5-22～图5-24）。因质朴流畅的造型风格影响到新艺术运动时期的设计师，被认为是新艺术运动的先声。

图5-22　银质双耳碗　阿什比

图5-23 银碗　阿什比（1893年）　　图5-24　长颈单耳玻璃酒瓶　阿什比

阿什比的"手工艺行会"最早设在伦敦东区，在闹市还有零售部。1902年他为了解决"良心危机"问题，决意将行会迁至农村以逃避现代工业城市的喧嚣，并按中世纪模式建立了一个社区，在那里不仅生产珠宝、金属器皿等手工艺品，而且完全实现了莫里斯早期所描绘的理想化社会生活方式。正如阿什比所说："当一群人学会在工场中共同工作、互相尊重、互相切磋、了解彼此的不足，他们的合作就会是创造性的。"这场试验比其他

设计行会在追求中世纪精神方面都要激进，影响很大。但阿什比却忽略了这样一个事实，即中世纪所有关键性的创造和发展均发生于城市。由于行会远离城市也就切断了它与市场的联系，并且手工艺也难于与大工业竞争，这次试验终于在1908年以失败而告终。

5）染织品设计

莫里斯对英国工艺美术运动中染织品设计的影响最直接。他反对在染织品上使用任何化学染料，坚持使用天然染料。在短短的十年间，莫里斯公司完成了约600余件纺织品，其制作工艺与色彩效果都受到较高评价。在莫里斯的影响下，英国工艺美术运动期间出现了一批染织品设计家，如莫顿·阿比（Merton Abbey）、戴依（Lewis F. Day）、A·H·马克穆多（A. H. Mackmurdo），以及莫里斯的女儿玛利·莫里斯等。1883年，莫顿·阿比设立了自己的染织工场，生产各种地毯和挂毯，称为"汉姆史密斯式"（Hammersmith）（见图5-25）。

这些染织品在装饰纹样设计方面与莫里斯早期的墙纸设计风格是一致的，崇尚哥特式风格，坚持师法自然，从大自然中汲取设计素材和灵感。特别是植物的枝条蔓叶，采用缠枝花的四方连续布局，内中杂以各种小鸟，色彩比较优雅朴实，又追求自然的生机与变化，效果古朴雅致而清新自然，在当时弥漫市场的烦琐的维多利亚风格中独树一帜，深受社会欢迎（见图5-26与图5-27）。其中有些设计至今仍生产，对近代以来的纺织品设计产生了极大影响。

图5-25 挂毯 莫顿·阿比

图5-26 挂毯 莫里斯（1877年）

图5-27 印花布 莫里斯

6）平面设计

平面设计是英国工艺美术运动比较有成就的一个方面，在莫里斯的影响下，工艺美术风格的平面设计在英国、美国和其他欧洲国家迅速发展开来。比较早的具有影响的工艺美术风格平面设计代表是一本季刊——《玩具马》（*the Hobby Horse*），其设计以流畅黑白线条装饰插图而见长，是由设计家马克穆多的世纪行会设计和出版的。不久后这份季刊就转由莫里斯的凯姆斯各特出版社出版。莫里斯本人担任主要设计。

凯姆斯各特出版社是莫里斯从事平面设计的大本营，他的设计具有强烈的中世纪哥特复兴时期的风格特征。这一点与当时流行的拉斐尔前派兄弟会的绘画风格是一脉相承的，表现了英国社会上平面设计方面的浪漫主义倾向。这种浓厚的复古倾向引起当时一些评论家的指责，比如刘易斯·戴依（Lewis F. Day）曾在1899年的一本期刊《东方杂志》（*the Easter*

Journal，1899）撰文批评莫里斯，认为他的书籍设计过于沉溺于复古主义，过分古旧和沉重，他认为这样的复古倾向，完全违背了莫里斯一向主张和倡导的设计社会化、民主化、大众化的立场和原则，使书籍无法成为大众的普及读物，而沦落为少数收藏家的收藏品。

为了扭转莫里斯那种凝重的哥特复古式古旧的味道及不便于大众普及的读物的平面设计风气，戴依和插图画家杰西·金（Jessie M. King）、凯特格里那维（Kate greenaway）合作，他们的设计充满了儿童的天真、浪漫色彩，无论是字体、插图风格还是布局排版都轻松可爱，深受儿童的喜爱（见图5-28与图5-29）。他们的设计直接影响了下一代平面设计家和插图画家，出现了奥布里·文特森；比亚兹莱（Aubrey Vincent Beardsley，1872—1898），比利时的亨利·凡德·威尔德（Henrivande Veldt）、法国的阿尔丰索·穆卡（A. Mucho）等设计师。对于受工艺美术运动影响而产生的欧美的新艺术运动起到了直接的催生作用。

图5-28 儿童读物封面 凯特格里那维　　图5-29 字母设计 凯特格里那维

工艺美术运动对于设计改革的贡献是重要的。工艺美术运动的设计强调"师承自然"、忠实于材料和适应使用目的，从而创造了一种质朴、清新的风格。装饰图案以自然的花草为母题，构图对称、稳定，又追求自然地生机与变化，对近代以来的纺织品设计产生了极大的影响。

威廉·莫里斯提出的真正的艺术必须是"为人民所创造，又为人民服务的，对于创造者和使用者来说都是一种乐趣"及"美术与技术相结合"的设计理念正是现代设计思想的精神内涵，给后来的设计家提供了新的设计风格，提供了与以往所有设计运动不同的新的尝试典范。后来的包豪斯和现代设计运动就是秉承这一思想而发展的。

工艺美术运动也有其先天的局限性，莫里斯一生致力的工艺美术运动反对工业文明。他将手工艺推向了工业化的对立面，对于机械的否定，对大批量的否定，过于强调装饰，增加了产品的费用，也没有可能为低收入的平民百姓所享有。这无疑是违背历史发展潮流的，由此使英国设计走了弯路。英国是最早工业化和最早意识到设计重要性的国家，但却未能最先建立起现代工业设计体系，原因正在于此。从意识形态上讲，这场运动是消极的，也绝对不可能会有出路的，因为它是在轰轰烈烈的大工业革命之中，企图逃避革命洪流的一个知识分子的乌托邦幻想而已。

工艺美术运动的历史贡献正在于它一针见血地指出了工业产品的丑陋，并针对艺术与技术分离的社会现象作了不懈的探求。英国的"工艺美术"运动直接影响到美国的"工艺

美术"运动，也对下一代的平面设计家和插图画家产生一定的影响。但工艺美术运动并不是真正意义上的现代设计运动，它对于工业化的反对，都没有可能成为领导主流的风格。在英国"工艺美术"运动的感召下，欧洲大陆终于掀起了一个规模更加宏大，影响范围更加广泛的、试验程度更加深刻的新艺术运动。

5.3 新艺术运动

工艺美术运动的思想通过各种各样的展览和出版物，在欧洲大陆广为传播。尽管工艺美术运动是反工业化的，但在欧洲大陆，反工业化的姿态却较为温和。终于在追求美学社会理想的过程中转变为接受机械化，最终导致了一场19世纪末20世纪初起源于法国并对欧洲和美国产生巨大影响的形式主义设计运动——新艺术运动，并在1890—1910年间达到了运动的高潮。

新艺术运动的风格是多种多样的。由于文化背景和影响因素的不同，新艺术在各国呈现出不同的特点和风格，甚至于名称也不尽相同。"新艺术"（Art Nouveau）一词为法文词，法国、荷兰、比利时、西班牙、意大利等以此命名；而德国则称之为"青年风格"（Jugendstil）；奥地利的维也纳称它为"分离派"（Secessionist）；斯堪的纳维亚各国则称之为"工艺美术运动"。从风格特点方面，法国、比利时、西班牙的新艺术作品比较倾向于艺术型，强调形式美感；而北欧的德国、奥地利和斯堪的纳维亚各国则倾向于设计型，强调理性的结构和功能美。1910年后，新艺术运动逐渐被现代主义设计运动和装饰艺术运动所取代。

5.3.1 新艺术运动产生的背景

1. 新艺术运动产生的原因

促成新艺术运动兴起的原因除了莫里斯及其工艺美术运动的影响以外，首先是社会的因素。自普法战争之后，欧洲得到了一个较长的和平时期，政治和经济形势稳定。由于经济的发展，科学技术的进步，人民生活水平的提高，造成了对高品质产品广泛的社会需求，社会需求又直接激发了设计运动的兴起。

与此同时不少新近独立或统一的国家力图跻身于世界民族之林，并打入激烈竞争的国际市场，这就需要一种新的、非传统的艺术表现形式。在文化上，所谓"整体艺术"的哲学思想在艺术家中甚为流行，他们致力于将视觉艺术的各个方面，包括绘画、雕塑、建筑、平面设计及手工艺等与自然形式融为一体。在技术上，设计师对于探索铸铁等新的结构材料有很高的热情。对于艺术家自身而言，新艺术正反映了他们对于历史主义的厌恶和新世纪需要一种新风格与之为伍的心态。新艺术的出现经过了很长的酝酿阶段，许多著名的设计史家都认为英国文化为新艺术运动铺平了道路，尽管由于其后的种种原因，英国本身并不是这种风格走向成熟的国度。

2．新艺术运动与工艺美术运动的关系

尽管新艺术运动直接脱胎于工艺美术运动，与工艺美术运动有着不可分割的联系，有相似但也有许多不同之处，具体如下。

（1）从它产生的背景来看，与工艺美术运动有许多相似之处。

① 它们都是对矫饰的维多利亚风格和其他过分装饰风格的反对。

② 它们都是对工业化风格的强烈反对。

③ 它们都旨在重新掀起对传统手工艺的重视和热衷。

④ 它们都放弃传统装饰风格的参照，而转向采用自然中的一些装饰构思，如以植物、动物为中心的装饰风格和图案的发展。

⑤ 它们都受到日本装饰风格，特别是日本江户时期的艺术与装饰风格和浮世绘的影响。

（2）两个运动之间比较不同的地方是：英国和美国的工艺美术运动比较重视中世纪的哥特风格，把哥特风格作为一个重要的参考与借鉴来源。而新艺术运动则十分强调整体艺术环境，即人类视觉环境中的任何人为因素都应精心设计，以获得和谐一致的整体艺术效果。它完全放弃任何一种传统装饰风格，完全走向自然风格。强调自然中不存在直线，强调自然中没有完全的平面，在装饰上突出表现曲线、有机形态，而装饰的动机基本来源于自然形态。

5.3.2　新艺术运动在欧美各国的表现

新艺术运动席卷了设计的各个方面，从建筑、家具、工业产品到平面设计、海报，以至雕塑、绘画等，无所不包。本质上表现为起源于英国的线条主义装饰倾向或潮流，而线条的表现手法又分成曲线和直线两派。其中曲线派以法国和比利时为代表，德国、荷兰、西班牙及英国的利兹利可以归属曲线派。直线派以英国的麦金托什与格拉斯哥、奥地利分离派为代表。

曲线派主张师从自然，崇尚热烈而旺盛的自然活力，共同的特点是最典型的纹样都是从自然草木中抽象出来的，多是流动的形态和蜿蜒交织的线条，充满内在活力。反对用直线和几何造型，反对黑白色彩设计，反对机械和工业化生产。新艺术曲线的节奏感，使设计师们自然而然地从舞蹈中寻找题材，美国舞蹈家洛伊富勒的舞姿成为许多图形设计师创作的主要灵感。

与曲线风格同时并存的直线风格，主要以麦金托什为代表，直线风格派在建筑、室内和家具设计中创造了一种以直线为主、白色为基调的装饰手法。这种风格也影响到奥地利分离派，分离派在建筑、室内装饰、家具和灯具等方面，开创了一种与机械生产相适应的简洁的直线几何形体风格，为后来的功能主义奠定了基础。

新艺术作为一场运动而不是一种统一的风格，它在各国的发展和表现形式各有千秋。

1．法国新艺术运动中心：巴黎、南锡

法国是新艺术运动的发源地。最重要的人物是萨穆尔·宾，他原是德国人，1871年定居巴黎。宾是一位热衷于日本艺术的商人、出版家和设计师，东方文化崇尚自然的思想对他产生了深远的影响。1895年12月，他在巴黎开设了一家名为"新艺术之家"（La

Maison Art Nouveau)的艺术商号,并以此为基地资助几位志趣相投的艺术家从事家具与室内设计工作。这些设计多采用植物弯曲回卷的线条,不久遂成风气,新艺术由此而得名。法国的新艺术运动更加集中于比较密切的几个设计团体间,对欧美具有重要的影响,主要分为巴黎和南锡两个中心。南锡主要集中在家具设计方面,而巴黎包含的设计范围则十分广泛。

1)巴黎的新艺术运动

巴黎的新艺术运动主要是以家具为核心的几个设计事务所为中心,影响大的有新艺术之家、现代之家、六人集团。

(1)新艺术之家。由迷恋日本艺术的萨穆尔·宾出资创办、由乔治·德·方列和盖拉德等组成的设计事务所。1900年的新艺术之家家具作品展是他们影响最大的一次展览,使新艺术之名不胫而走。他们的作品具有强烈的自然主义倾向,模仿植物形态与纹样,回避使用直线,刻意强调富生命力的有机形态是极其明显的。萨穆尔·宾的"回到自然去"始终贯穿于他们设计中。该组织于1905年萨穆尔·宾去世后解散。

宾集团的设计师乔治·德·方列(Georges De Fenre)擅长墙纸、彩色玻璃等平面设计,也设计家具(见图5-30)。其装饰风格纤细、轻柔优美,被誉为"女性的赞美诗",代表作为1900年大展的椅子。而尤金·盖拉德的风格凝重、结实,其代表作为1900年设计的两套室内设计及家具(见图5-31)。他的设计多采用植物纹样和流畅的曲线,木料坚实,结构厚重,利用不同色泽的木材镶嵌形成生动的装饰效果。其中盖拉德设计的新艺术室内设计及家具是运动风格的集中体现,对运动的国际化起到很大的促进作用。

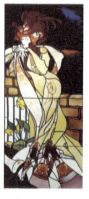

图5-30 彩色玻璃 乔治·德·方列　　图5-31 橱柜设计 盖拉德

(2)现代之家。现代之家是巴黎第二重要的设计集团,中心人物是朱利斯·迈耶—格雷夫(Julius Meier-Graefe),格雷夫是一个热衷于自然风格的设计赞助人。1898年,他在巴黎开设了称为"现代之家"的设计事务所和展览中心,从设计到制作,为顾客提供新艺术风格的家具、室内和用品。"现代之家"集中了几位重要的设计家,包括阿贝尔·兰德利(Abel Landry)、保罗·弗洛特(Paul Follot)、毛里斯·迪弗雷纳(Maurice Dufrine)。他们的设计风格与"新艺术之家"的设计风格大同小异,无论从观念上还是从

形式特征上都很近似。这个集团存在的时间不长,很快就解体了。

（3）六人集团。成立于1898年,顾名思义,它是由六个设计家组成的松散设计团体,虽然没有强有力的赞助人,但是由于设计杰出,他们的影响比"新艺术之家"和"现代之家"要大得多。这六个人包括亚历山大·察平特（Alesandre Charpentier）、查尔斯·普伦密特（Charles Plumet）、托尼·塞尔莫斯汉（Tony Selmersheim）、赫克托·吉玛德（Hector Guimard）、乔治·霍恩切尔（George Hoentschel）、鲁帕特·卡拉宾（Rupert Carabin）。这六个人并不是一个组织严密的设计团体,他们之间的关系相当松散,但是在设计理念上则比较一致,都强调自然主义,提倡"回到自然"的口号。在设计风格上也非常相近,如都采用植物纹样、曲线作为设计的风格特征,这种趋向在他们的设计作品中,无论是家具、建筑还是地下铁的入口设计,都表现得非常鲜明、突出。

建筑师出身的吉玛德是"六人"中成绩最为卓著的一个,他从1888年开始从事建筑设计,90年代开始逐渐转向新艺术风格探索。他设计的黄金时期是19世纪90年代到1905年左右。1905年以后他的作品逐渐变得过于繁杂、虚华、矫揉造作,从而脱离了原来的探索轨道。他设计了大量的家具与家庭用品,都具有鲜明的"新艺术"风格特征（见图5-32）。他的设计采用了大量植物的缠枝花卉作为动机,造型奇特,刻意在木家具上摆脱简单几何造型,而模拟自然的形状。他的作品基本上没有办法批量生产,因为太多的自然主义装饰细节,事实上,在设计与制作的时候,吉玛德不得不自己动手处理细节装饰。因此,他的家具同时应该被视为雕塑式的艺术品。吉玛德习惯进行室内总体设计,他设计的室内,其中的全部用品从家具、挂钟、摆设、壁炉、彩色玻璃镶嵌,一直到门的把手和金属构件,都巨细无遗地要亲力亲为。虽然他具有这个运动中自然主义的极端倾向,但是早期的作品还比较能够保持功能与形式的平衡,他的晚期作品,即从1905—1912年设计的家具和其他作品,则出现了过分烦琐的设计倾向,走向过分烦琐的自然主义方向,华而不实。

吉玛德最主要的作品不是他的家具,而是他为巴黎地下铁道系统设计的一系列入口（见图5-33）。他在20世纪初受到巴黎市政府委托,设计地下铁入口,一共有一百多个,这些建筑结构基本上是采用青铜和其他金属铸造成的。吉玛德充分发挥了他的自然主义特点,模仿植物的结构来设计,这些入口的顶棚和栏杆都模仿植物的形状,特别是扭曲的树木枝干,缠绕的藤蔓,顶棚还有意采用海贝的形状来处理。这些金属的地下铁入口,成为巴黎市民的喜爱,迄今保留完好。因为巴黎的地下铁称为"大都会地下铁系统",因此大都会的法文缩写"Metro"现在被法国人用来作为新艺术运动风格的别称。吉玛德也因此名声大震。

图5-32　柜子　吉玛德　　　图5-33　巴黎地铁入口　吉玛德

2）南锡的新艺术运动

法国新艺术运动的另一个重要中心南锡以家具设计与制造为主。南锡新艺术运动的发展和艾米尔·盖勒（Emile Gaille，1846—1904）有很大关系。盖勒也遵循新艺术运动的风格，采用大量的动植物纹样，避免直线而采用曲线，受日本和中国家具的影响较大（见图5-34），但他不同于巴黎设计师的是关注于用不同的木料来达到装饰的目的。盖勒的设计思想具有强烈的自然主义倾向，曾在《装潢艺术》发表《根据自然装饰现代家具》的文章，指出设计的装饰主题必须与设计的功能相一致。盖勒是法国新艺术运动中最早提出在设计中必须考虑功能的重要性原则，这种提倡在设计史上具有重要意义。受盖勒影响而聚集在盖勒周围的艺术家形成的南锡学派在玻璃制品、家具和室内装修设计也有很大的影响力。

南锡新艺术运动的另一位代表人物是路易斯·莫卓列里（Louis Majorelle，1859—1926）。他的作品融合了异国和传统的成分，包括新洛可可图案、日本风格和有机体形状，以及受自然启发的形状和装饰。其作品的构造和装饰表现了流畅的节奏，圆形轮廓和倾斜线条赋予作品雕塑感。在他的设计中，功能从属装饰的特点十分明显。由于路易斯·莫卓列里在家具设计方面成就卓著，所以有"莫卓列里"家具的美称。他的作品使用自然形式较为抽象是其特征，作品比盖勒更厚重、抽象而明快流畅（见图5-35与图5-36）。

图5-34　托架　盖勒　　　图5-35　柜子　莫卓列里　　　图5-36　楼梯扶手　莫卓列里

3）法国新艺术运动的成果

（1）法国新艺术运动的平面设计。平面设计是新艺术运动最早的基础之一，也最集中、最典型地代表了这场运动的基本风格。新艺术运动在平面设计上的影响主要是从法国与英国开始的，然后影响美国。法国被设计界公认为是现代商业广告的发源地。

1881年法国政府解除对商业海报的控制和禁止是平面设计的一个转折点。法国新艺术平面设计的开创人是谢列特（Jules Cheret）和格拉塞（Eugene Grasset）。谢列特是当时最具影响力的平面设计家之一，代表作有海报《森林中的鹿》。谢列特的作品都讲究流动的线条和构图，惹人喜爱的插图和鲜明的色彩，他创造的一种优美的女性形象被称为谢列特女。格拉塞则采用单纯的线描方式，线条弯曲而富有装饰特点，影响也很大。图形大师

儒勒·舍雷在1866年把从英国学来的色彩石版技法运用到广告印刷上，使此法风靡一时而被称为现代"广告之父"。他一生设计了几百幅以洛可可线条和亮色块为特征的招贴（见图5-37）。

继舍雷之后，招贴设计迅猛发展，名家辈出，其中土鲁斯·劳特累克的作品是法国招贴成熟的标志，速写式的曲线与轻快的色块涂抹，注重人物轮廓线与动态。土鲁斯·劳特累克设计的《快乐王后》、《简·阿伏勒》和《红磨坊》歌舞演出海报等堪称新艺术图形作品的代表（见图5-38与图5-39）。他的招贴用线条来勾勒物体与人物，选取日常生活的题材，令人感到亲切。最具独创性的是他对人物性格的夸张，文字与图形的巧妙安排，有力的对比等。而阿尔丰斯·穆卡设计的招贴、海报因其具有强烈的新艺术运动特点：曲线、自然形式、高度装饰化、平面效果等，被誉为新艺术运动最杰出的平面设计师。据不完全统计，穆卡一生设计了近百张招贴，风格融合了多种影响，含有鲜明色块的日本高雅轮廓与来自拜占庭和摩尔人艺术的几何装饰糅合在一起。这些流露着拜占庭风格，以天使、棕榈叶和马赛克围绕的理想化女性形象为特征的招贴，将广告招贴提升到了美术品的高度。他的风格影响了整整一代法国平面设计师，作品充分发挥了新艺术运动风格的曲线、有机形态特点，具有非常高的装饰性，被认为是新艺术平面设计的最高典范。

图5-37　招贴　儒勒·舍雷　　图5-38　招贴　劳特累克　　图5-39　红磨坊招贴　劳特累克

（2）法国新艺术运动的陶瓷设计。法国陶瓷改革开始于19世纪30年代，当时的改革很大程度上都是私人实验，并没有形成设计气候，更没形成运动。一直到19世纪中期后才出现少数的陶瓷杰出设计家，著名陶瓷设计家有查普列特和德拉哈切等人。

法国的陶瓷设计家应该说是艺术家，他们的陶瓷设计具有艺术化的特点，这是由于他们很少考虑批量生产日用陶瓷而将设计重心放在陶艺品的精美、创新上。法国的陶瓷设计除了艺术化的特点外，还有一个显著特点就是把陶瓷运用于建筑，特别是作为建筑表面的装饰也是一个非常特殊的发展。

法国的陶瓷设计自然和必然地受东方设计影响，特别是日本的影响，表现为由萨穆尔·宾等发起的日本主义运动。作品带有日本陶瓷的粗犷和不规则性，为法国的新艺术运动的陶瓷设计增色不少。20世纪初期开始又吸收了伊斯兰陶瓷与中国陶瓷的风格，变得更加丰富多彩，作品特点之一就是出现色彩更明快、采用手工绘制的陶瓷。

（3）法国新艺术运动的珠宝设计。法国新艺术运动珠宝设计的代表人物是雷诺·拉

里克。拉里克的珠宝设计作品中糅合了各种奇特的主旋律，他最原始的灵感源于大自然，大量运用来自自然的图案装饰，其中植物和昆虫图案最为常见，并且被处理成怪异的形式。拉里克不愧是一位神奇的魔术师，他善于捕捉精美与微妙的细节，用以点缀自己心爱的珠宝，并探寻如何将平凡的材料塑造成灵性四溢的杰作。

此外，他对材料的选择也极富想象，包括仿宝石、彩金、搪瓷、不规则珍珠和半透明角。女人体是拉里克设计中爱用的另一个主题，刻划细腻，栩栩如生（图5-40）。如1895年他向法国艺术家沙龙送交的展品中，有一件特别迷人的蜻蜓珠宝，是最具典型性的新艺术时期首饰（见图5-41）。拉里克在这件异乎寻常的胸针中加入了一个全裸女人体作为装饰，这是第一件采用女裸体装饰的新艺术珠宝，很快成为欧洲其他国家设计师模仿的对象。

图5-40 胸针 拉里克

图5-41 蜻蜓珠宝 拉里克

继拉里克之后，在新艺术珠宝设计方面卓有成就的当推欧仁·格拉塞。他设计的珠宝奇特，具有独创性，充满了激情、想象和梦幻。其中最有名的作品是"西尔维亚"坠饰，它采用植物图案，用无金属底珐琅和淡水珍珠制成。

2. 比利时

新艺术运动的另一发源地是比利时。这是欧洲大陆工业化最早的国家之一，工业制品的艺术质量问题在那里比较尖锐。比利时的设计运动开始于19世纪80年代，其发展仅次于法国，具有相当的民主色彩，要求艺术与设计为广大民众服务。从设计上看比利时新艺术运动和法国风格近似，观念吻合。1884年一些设计家在奥克塔·毛斯的新艺术思想影响下，组成了二十人小组，举办雷东、高更、劳特累克、塞尚、梵·高等现代艺术家的作品展览。通过展览使比利时接触到现代艺术思想，最早将莫里斯的作品介绍到比利时。他们推亨利·凡·德·威尔德（Henry van de Velde, 1863—1957）为领袖，并逐渐开始从纯美术向实用美术转化。1894年后二十人小组改名为自由美学社，以威尔德、博维和霍塔（Victor Horata, 1867—1947）为核心的自由美学社是比利时新艺术运动的主导力量。比利时的新艺术运动希望通过复兴手工艺来挽救设计水平的衰落，他们借鉴东方传统艺术，力图以生动的曲线和植物纹样达到设计装饰的效果，从而创造出一种全新的设计风格。

1）比利时新艺术运动代表人物及其思想

（1）亨利·凡·德·威尔德。威尔德是比利时19世纪末20世纪初最杰出的设计家，他

的设计理论和实践都使他成为现代设计史的重要奠基人。他在比利时时期主要从事新艺术风格的家具、室内等设计（见图5-42）。

威尔德的职业是画家和平面设计师，他的作品从一开始就具有新艺术流畅的曲线韵律。作为设计师，他的第一件作品是在布鲁塞尔附近为自己建造的住宅，这是当时艺术家们表现自己艺术思想和天才的一种流行方式。威尔德不仅设计了建筑，而且设计了家具甚至他夫人的服装，这是力图创造一种综合和风格协调的环境的尝试。威尔德后来去了德国，并一度成

图5-42　茶具　威尔德

了德国新艺术运动的领袖，这一运动导致了1907年德意志制造联盟的成立。1908年，威尔德出任德国魏玛市立工艺学校校长，这所学校是后来包豪斯的前身。他在德国设计了一些体现新艺术风格的银器和陶瓷制品，简练而优雅。除此之外，他还是积极的理论家和雄辩家，被人称为大陆的莫里斯。他写道："我所有工艺和装饰作品的特点都来自一个唯一的源泉：理性，表里如一的理性。"他认为装饰的功能不应当局限于外表的装潢，而应当设计结构合理、材料运用准确、直接去组成结构、结构的和能动的装饰应当与表面形式紧密结合起来。这显示出他是现代理性主义设计的先驱。

威尔德还引用运输车辆、浴室配件、电灯和手术仪器等作为"受到矫饰的美所侵害的现代发明"的例子，鼓吹设计和批量生产中的合理化。而在他自己的设计中，他的理性并不排斥装饰，而是意味着"合理"地应用装饰以表明物品的特点与目的。他一方面主张设计师必须避免那些不能大规模生产的东西，另一方面又坚持设计师在艺术上的个性，反对标准化给设计带来的限制，这两者显然并不协调。可以这样说，在威尔德身上存在着两种不同的冲动，一种是热烈而具有生命力的，体现在他行云流水般的装饰中，尽管他在其设计生涯中逐渐修正了他所使用的曲线，使之趋于规整，但他从未放弃过它们。另一种是简洁、清晰和功能主义的，体现在他的设计的基本结构上和他的著作中。这两种冲动在不同程度上也体现于这一时间其他艺术家的作品之中。

作为新艺术运动的一面旗帜，在继承了工艺美术运动思想精髓的前提下，威尔德一改从拉斯金和莫里斯那里延续下来的对机器大批量生产的反感，支持新技术，肯定机械，明确提出了功能第一的设计原则。他主张艺术与技术结合，反对漠视功能的纯装饰主义和纯艺术主义，奠定了现代设计理论的基础。他曾经表示：技术是产生新文化的重要因素，根据理性结构原理所创造出来的完全实用的设计，才能够真正实现美的第一要素，同时也才能取得美的本质。凡·德·威尔德与他的英国先辈不同，他不仅希望标准化的机器产品能为人们带来美感享受，还希望充分挖掘其美化人类生活的潜力。他抛弃了威廉·莫里斯要求回到手工制品和中世纪村社生活方式的倒退观点，认为机器对设计师和工程师是有用的工具，他预言工程师会成为"新建筑的创造者"。

（2）维克多·霍塔。霍塔是一位激进的民主主义者，同时也是比利时新艺术运动时期最富代表性的建筑师，他的设计以曲线为主，装饰上保持了运动的基本风格，很好地平

衡了功能与装饰的关系，他也是最早把钢铁与玻璃引入住宅装饰的设计师之一。他在建筑与室内设计中喜用葡萄蔓般相互缠绕和螺旋扭曲的线条，这种起伏有力的线条成了比利时新艺术的代表性特征，被称为"比利时线条"或"鞭线"。这些线条的起伏，常常是与结构或构造相联系的。霍塔于1893年设计的布鲁塞尔都灵路12号住宅（塔塞旅馆）成为新艺术风格的经典作品（见图5-43）。这一设计突破古典束缚，从建筑外观到室内栏杆、墙纸、地面陶瓷镶嵌等细节，均富于韵律感的曲线做装饰，线条流畅、色彩协调，是新艺术建筑的里程碑。他不仅将他创造的独特而优美的线条用于上流社会，也毫不犹豫地将其应用到了为广大民众所使用的建筑上，且不牺牲它优美与雅致的特点。

图5-43　霍塔旅馆 霍塔

（3）博维。博维的设计受日本传统的影响很大，他擅长家具设计，开办了"日本之家"。其家具设计也具有典型的新艺术特征，设计中常采用挺拔的弧线造型，并表现出些许中国明式家具等东方风格的影响。

2）比利时的新艺术运动成就

（1）比利时新艺术运动的陶瓷设计集中在瓦·圣·兰伯特玻璃工厂和克罗米斯陶瓷工厂。威尔德等设计家都曾服务于其中。克罗米斯陶瓷工厂在1890—1893的设计负责人是二十人小组成员阿尔弗雷德·芬奇，他主持设计的陶瓷产品都具有典型的新艺术特点，同时有趋向比较抽象的、非自然主义的方向，是比利时这场设计运动中陶瓷设计的杰出代表。

（2）比利时的新艺术风格平面设计没有法国那样先声夺人，受法国影响很大，不少设计师都是在法国接受的设计教育，重要代表为普里瓦特·里夫蒙特，以简单、装饰味浓的线描为基础，在商业广告上描绘优雅的女性形象，与法国的穆卡风格颇似。

3. 西班牙

最极端、最具有宗教气氛的新艺术运动代表就是西班牙，而西班牙重要的设计代表是安东尼·高蒂。

1）安东尼·高蒂简介

安东尼·高蒂（Andonni Gaudi，1852—1926）是18世纪末19世纪初西班牙最有名的建筑师之一，是西班牙新艺术运动最重要的代表人物。他出身卑微，是一名普通手艺铜匠的儿子。17岁开始在巴塞罗纳学建筑，其设计灵感来自于他广泛阅读的书籍。高蒂对于所谓风格的单纯从来没有兴趣，他的设计充满了各种风格的折衷处理，对于他来说，所有他喜欢的过去的风格都是可能借鉴的源泉。他的艺术和建筑风格是很独立的，作品极为大胆、极端、特异。

2）安东尼·高蒂主要设计作品

高蒂成熟的设计时期分为：① 摩尔风格。此间作品具有强烈的阿拉伯摩尔风格特点，不是机械复古，而是通过折中处理，特别是材料的混合应用。这个时期的代表作有其第一个摩尔风格建筑——文森公寓等，此时他的"有机风格"特征已初现端倪。② 新哥特主义风格和新艺术风格的混合。此期他对哥特风格情有独钟，飞肋结构、尖拱门式窗及建筑表面的繁复装饰都是从哥特风格中演化而来。代表作有圣特蕾萨修道院等。③ 摆脱了哥特式的影响，走出了自己的新风格。新风格具有有机的特征，同时又带有神秘的、传奇的色彩，不少装饰图案都有很强的象征性。为卡尔维家族设计的巴塞罗那住宅是其风格转变的转折点。此转变使他更加具有个人性，而不再单纯模仿时尚风格。巴塞罗那的巴特罗公寓和米拉公寓是高蒂实践自然理论的代表作（见图5-44与图5-45）。前者采用小块彩色陶瓷及玻璃做成有机造型，在加泰罗尼亚地区流传的"乔治屠龙救公主"的故事是建筑设计灵感的来源。这座充满神秘气氛的房子，在晚上观看更为奇妙，高蒂自己激动地称它"看起来像是一座天堂的房子"。米拉公寓"酷似断崖的外观，内外连续性的建造方式被喻为'迷宫'的写照"，其连续性的弯曲造型，像海浪起伏具有动感，立面大窗一个洞一个洞犹如蜂窝，也让人觉得这房子是被海浪侵蚀后的岩石。极具浪漫的塑性艺术特色，标志着他的个人风格的形成，同时也是新艺术运动有机形态、曲线风格发展到最极端化的代表作品，对于了解新艺术运动风格和形式特征非常有帮助。

图5-44　巴特罗公寓　高蒂　　　　图5-45　米拉公寓　高蒂

当然，高蒂对人类文化史上的最大贡献、最具影响力和表现力的是圣家族教堂（见图5-46）。圣家族教堂是一座象征巴塞罗那或加泰兰人身份的教堂，现已成了巴塞罗那市的标志性建筑。高蒂自1885年起设计第一张圣家族教堂的草图，1914年后则以全部精力投入圣家族教堂的建造，不再接其他新的建筑设计工作。整座教堂只完成了东西两侧塔堂，圣家族教堂建筑物大部分至今仍在建造。这个教堂的设计目的是为了抗衡日益增长的工业化影响，因此，它的设计宗旨是反工业化的。而高蒂设计的圣家族教堂基本上是一个高度的个人表现作品，没有遵循任何古典教堂设计的清规戒律，具有强烈的雕塑式的艺术表现特征。

图5-46　圣家族教堂　高蒂

总体来说，高蒂在现代设计史上具有举足轻重的地位，他的设计一度被设计界忽略，随着"有机建筑"、"后现代建筑"的兴起才被关注。其风格对后世产生了深远的影响，被新一代设计师所推崇，成为能与国际主义、现代主义相抗衡的符号，并加以借鉴。当代建筑大师勒·柯布西耶也称他为"后现代主义的先驱"。

4. 英国

英国的新艺术运动是莫里斯工艺美术运动的继续，在莫里斯和拉斯金相继谢世后，他们的学生马克穆多建立了"新世纪艺术家协会"，生产新颖的家具和装饰品，成为向新艺术的过渡。

严格地说，英国的新艺术运动活动仅限于苏格兰，因此，作为一种设计运动其在英国的影响远远不及工艺美术运动。有趣的是在这场影响有限的设计运动中，取得国际公认的是青年设计家、建筑家查尔斯·麦金托什夫妻俩与他的合伙人马克奈夫妻俩组成的格拉斯哥四人的设计探索。麦金托什的设计超出流行的风格，打破了长期以来英国设计界的沉闷气氛。麦金托什和新艺术运动的设计主张相反，顺应形势，不再反对机器和工业，主张直线、主张简单的几何造型，讲究黑白等中性色彩计划。他的室内设计常用大块白色墙面，家具以黑白两色为主，形成自己的独特风格。这种探索恰为机械化、批量化形式奠定了可能的基础，这种探索在德国青年风格和奥地利分离派中得到进一步发展。

1）麦金托什与"格拉斯哥四人组"

麦金托什是19世纪末20世纪初英国最重要的建筑师、设计师和艺术家。他发掘他称之为"旧的精神"而设计出具有新风格、独特的建筑，他不仅是"格拉斯哥四人组"的领袖人物，而且其设计集中地体现了"直线风格"。

麦金托什于1868年6月7日出生于格拉斯哥，家中有11个孩子，儿童时代十分幸福，很早就决心要从事建筑。虽然父母反对，但他在16岁时就离开家庭外出学习绘画、建筑并参与设计。他的设计领域非常广泛，涉及建筑、家具、室内、灯具、玻璃器皿、地毯、壁挂等，同时他在绘画艺术方面也造诣甚高。日本浮世绘对其影响很大，喜欢使用简单的直线和黑、白的基本色彩。他将有机形态和几何形态混合采用，其简单而又具高度装饰意味的平面设计特征与奥地利分离派极为相似。

由于当时正处于由工艺美术运动、新艺术运动及装饰艺术运动向现代主义运动发展的启蒙阶段，麦金托什是工艺美术时期与现代主义时期的一个重要的衔接式的人物，被誉为现代设计的先驱人物之一，在设计史上具有承上启下的作用和意义。麦金托什与新艺术的联系并不是风格上而是观念上，他在某种程度上继承了英国工艺美术运动的理性成分，在感性和个性化的艺术语言里保留了简洁、平衡和稳定的特征。

2）麦金托什的作品风格特点及设计思想

作为一个全面的杰出的设计家，麦金托什在建筑设计方面成就突出。他早期的建筑设计一方面受到英国传统建筑的影响，而另一方面则倾向于采用简单的纵横直线。他最成

功的建筑设计作品是格拉斯哥艺术学院图书馆的设计（见图5-47与图5-48）。设计上采用简单的立体几何形式，没有流畅的装饰线条，而是抽象而富有力量的几何造型，给人的印象如同抽象形式合奏的复调音乐，非常富有立体主义精神。这些建筑室内大量采用木料结构，简单的几何形式，内外协调，形成一种统一的风格。为了达到高度统一的设计风格，他还统一设计建筑内部的家具和用品，家具采用原色，注重纵向线条的运用，利用直线搭配进行装饰，尽量避免过多的装饰。还有1902年他为希尔大楼所设计的室内，其简洁的立体图形与地板的同类图形相呼应，并且将这种基调延伸到长方形门框、天花板、墙板和几何形灯具，简洁的格子形主宰室内，汇成简洁而空旷的整体效果。

在家具设计方面，像椅子、柜子、床等都别具特色，特别是他设计的靠背椅（见图5-49），其式样的构成不同于同时期新艺术的柔性风格，这把椅子完全由直线构成，摆脱了一切传统形式的束缚，也超越了对任何自然形态的模仿，最主要的是建立起抽象的样态，是在传达对新艺术运动风格的崭新诠释。

图5-47　格拉斯哥艺术学院图书馆　麦金托什　　图5-48　图书馆内景　麦金托什　　图5-49　高背椅　麦金托什

从大量的作品来看，以麦金托什为代表的格拉斯哥设计风格，集中地反映在装饰内容和手法的运用上。具体而言，表面装饰遵循严格的线条图案——主要是常常以卵形告终的微曲竖线及格子和风格化的玫瑰形；配色柔和，主要限于淡橄榄色、淡紫色、乳白色、灰色和银白色构成的清淡优美的色彩；拉长的女子沉思形姿在他们的设计中也十分突出；装饰线条虽超越稳定，但其视觉效果也不会变化，大多数表面图案抽象复杂，象征形态点缀其间，这些象征形态与大部分新艺术设计一样，沟通自然；曲弯的竖线与卵形和细胞形图案相同，风格化的叶子和玫瑰花苞赋予作品一种持续增长的活力情调。但从设计思想方面来说有以下特点。

（1）注重设计作品的整体性和有机性。而其整体方法中又包括谨慎的处理均衡与对立因素和恰当的运用特征。如现代与传统、阳刚之美与阴柔之美、直线与曲线、明亮与阴暗、节奏与韵律等。他的作品不仅包含传统的张力，还有一种超越时代的风格特征——如现代主义、后现代主义等风格特征。

（2）恰当地运用象征符号。为了获取整体性和有机性，"象征符号"的运用是麦金托什常用的设计语汇。为了缓和刻板的几何形式，他常常在油漆的家具上绘出几枝程式化了的红玫瑰花饰。在这一点上，他与工艺美术运动的传统相距甚远。

(3) 功能与美并重。在麦金托什的设计作品中，体现出功能良好，装饰恰到好处，他与同时代的工艺美术运动的追随者一样，都认为装饰应避免矫揉造作，只能在恰当的地方达到象征性的目的而运用。正是麦金托什对功能的重视，因此，很多人把他归于"现代主义"，又由于他对装饰也非常重视，又有一些人把他归于"后现代主义"。

(4) "合宜"的设计观。"艺术是花，生命是绿叶，让每一位艺术家都使自己的花朵美丽而生机盎然，……你必须为艺术之花奉献你的所有——所有高贵的、美丽的和能激发灵感的东西"。这就是他1902年关于"合宜"的讲座中谈到的，足见他对艺术的态度。

3) 英国新艺术运动的平面设计

英国的新艺术运动仅限于平面设计。《工作室》的出版是对早期风格的最早突破，成为新艺术运动插图的一个重要的中心。英国的新艺术平面设计重要代表是奥伯雷·比亚兹莱和查尔斯·里克茨。

奥伯雷·比亚兹莱（Aubrey Vincent Beardsley，1872—1898）是19世纪末英国著名的插图画家，他在封面、插图及版面装饰设计中极为关注画面的艺术形式与装饰之美。他以惊人的才华和短暂的生命构成了19世纪末英国绘画史最璀璨的一页。

比亚兹莱的设计大胆前卫、激进，受日本平面风格影响，他最能利用黑白、疏密的矛盾制造强烈的视觉效果，作品想象力强。强烈的装饰意味，流畅优美的线条，诡异怪诞的形象，使他的作品充斥着恐慌和罪恶的感情色彩，引起保守的艺术界很大的震动。代表作有《月光下的女人》、《莎乐美》等。

查尔斯·里克茨（Charles Ricketts）则和比亚兹莱不同，他的作品比较讲究典雅的装饰味道，虽也采用简单的线描，但动机更多来源于希腊瓶画，因而有一种古典的韵味。他能够将莫里斯的凯姆斯科特公司风格与新艺术风格结合起来，宽大的书籍边缘，规整的插图布局，优雅流畅的线条，使他的作品也受到广泛的欢迎。

5. 奥地利

奥地利的新艺术运动是由维也纳"分离派"发起的。这是一个由一群先锋艺术家、建筑师和设计师组成的团体，成立于1897年，他们标榜与传统和正统艺术分道扬镳，故自称"分离派"。 分离派的目的之一是将当时国外的先锋艺术介绍到奥地利，同时提升本国艺术的地位，鼓励与传统学院派绘画及应用艺术决裂的现代艺术形式。分离派的基本观点是反对学术传统和历史主义，强调艺术作品的整体一致性和对手工艺的艺术改造。其口号是"为时代的艺术，为艺术的自由"。分离派形成了有别于法国、比利时的新艺术运动的风格特点：功能主义与有机形态的结合，几何形与自然形式的结合。主要代表人物有建筑家奥托·瓦格纳（Otto Wagner 1841—1918）、约瑟夫·霍夫曼（Josef Hoffmann 1970—1956）、约瑟夫·奥布里奇（Joseph Oblrich 1867—1908）、科罗曼·莫塞（Koloman Moser 1868—1918）和画家古斯塔夫·克里姆特（Gustav Klimt）等。

对于瓦格纳和他的学生而言，新艺术运动已流露出落后保守，过度装饰，奢侈的倾

向，而且更重要的是新艺术运动提倡的"回归自然"根本无法解决工业化的问题。与之相反，他们从设计风格、方法到对物体功能性及工业化态度上的理论思考都要和新艺术运动分离。他们的设计中除去多余装饰，只保留客观和简单的几何形式的鲜明特征。这些探索为1890年代"分离派"的建立奠定了基础。

1）维也纳分离派的代表人物及其思想

（1）奥托·瓦格纳。瓦格纳是奥地利新艺术的倡导者，也是维也纳学派的核心人物。其作品年代跨越了半个多世纪，可以说是一本展现从19世纪中期到20世纪初风格演变的教科书：从早期的历史主义到崭露头角的现代主义。同时这些作品涵盖了从家具设计到城市规划之间的一个极广的范围。他早期从事建筑设计，并发展形成自己的学说，早期推崇古典主义，后来受工业技术的影响下，逐渐形成自己的新观点，其学说集中地反映在1895年出版的《现代建筑》一书中。卡普拉茨车站就是瓦格纳这一时期建筑代表作品之一（见图5-50）。他指出新结构和新材料必然导致新的设计形式的出现，建筑领域的复古主义样式是极其荒谬的，设计是为现代人服务，而不是为古典复兴而产生的。他对未来建筑的预测是非常激进的，认为未来建筑"像在古代流行的横线条，平如桌面的屋顶，极为简洁而有力的结构和材料"，这些观点非常类似于后来以"包豪斯"为代表的现代主义建筑观点。

瓦格纳的设计实践体现了其设计思想，他提出了建筑设计应为人的现代生活服务，以促进交流、提供方便的功能为目的，装饰也应该为此服务。他甚至还认为现代建筑的核心是交

图5-50 卡普拉茨车站 瓦格纳

通或交流系统的设计，因为建筑是人类居住、工作和沟通的场所，而不仅仅是一个空洞的环绕空间。他在1900—1902年设计建造的维也纳新修道院40号公寓，其建筑就体现了他的"功能第一，装饰第二"的设计原则，并抛弃了新艺术运动风格的毫无意义的自然主义曲线，采用了简单的几何形态，以少数曲线点缀达到装饰效果，令当时设计界耳目一新。

但是，只有到了他晚期的作品，才真正体现出维也纳新艺术的独特风格，摈弃了一切多余的装饰。如建于1897—1898年的维也纳"分离派"总部（the Vienna Secession Building），其设计具有功能和装饰高度吻合的特点，与外型奇特、功能不好的高蒂设计的建筑形成鲜明对照。可以说在建筑设计方面，瓦格纳的维也纳邮政储蓄银行与赖特1904年在水牛城设计的拉金大厦（Larkin Building），以及贝伦斯（Peter Behrens）1908—1909年在柏林设计的涡轮机工厂同样成为现代主义运动的最早标志之一；在城市规划方面，他被赞誉为"现代维也纳城的设计者和创造者"，成为欧洲现代城市早期发展的典范。同时瓦格纳也擅长于家具设计，他采用了富有个性的客观几何造型的形式语言，和包豪斯的设计一样简练，对于胶合板等新材料的运用更是具有开创性，影响深远的家具代表作之一是功能良好、线条简洁的弯木扶手椅（见图5-51）。

图5-51 扶手椅 瓦格纳

(2)约瑟夫·霍夫曼。约瑟夫·奥布里奇和约瑟夫·霍夫曼都是瓦格纳的学生，他们继承了瓦格纳的建筑新观念。奥布里奇为维也纳"分离派"举行年展设计的"分离派"之屋，以其几何形的结构和极少数的装饰概括了"分离派"的基本特征。交替的立方体和球体构成了建筑物的主旋律，如同纪念碑一般简洁（见图5-52）。

与奥布里奇相比，霍夫曼在新艺术运动中取得的成就更大，他是早期现代主义家具设计的开路人，是瓦格纳的学生中家具设计方面成就最大的设计师，甚至超过了他的老师瓦格纳。他于1903年发起成立了维也纳生产同盟，这是一个近似于英国工艺美术运动时期莫里斯设计事务所的手工艺工厂，在生产家具、金属制品和装饰品的同时，还出版了杂志《神圣》，宣传自己的设计和艺术思想。他为机械化大生产与优秀设计的结合做出了巨大的贡献。他主张抛弃当时欧洲大陆极为流行的装饰意味浓重并时常转回历史风尚的"新艺术风格"，因而他所设计的家具往往具有超前的现代感。1905年，霍夫曼在为维也纳生产同盟制定的工作计划中声称："功能是我们的指导原则，实用则是我们的首要条件。我们必须强调良好的比例和适当地使用材料。在需要时我们可以进行装饰，但不能不惜代价去刻意追求它。"在这些话语中已体现了现代设计的一些特点。但是这种态度很快就发生了变化，特别是第一次世界大战后霍夫曼的风格从规整的线性构图转变成了更为繁杂的有机形式，从此走向下坡路，生产同盟也于1933年解散。

图5-52　分离会馆　奥布里奇

霍夫曼一生在建筑设计、平面设计、家具设计、室内设计、金属器皿设计方面做出了巨大的成就。在他的建筑设计中，装饰的简洁性十分突出。其中最负盛名的设计就是他在1905年设计的位于比利时的斯托克列宫（图见5-53），是向现代设计发展的里程碑式建筑。由于霍夫曼本人的设计风格深受麦金托什的影响，他偏爱方形和立体形，所以在他的许多室内设计如墙壁、隔板、窗子和家具被处理成岩石般的立体。在他的平面设计中，图形设计的形体如螺旋体和黑白方形的重复十分醒目，其装饰手法的基本要素是并置的几何形状、直线条和黑白对比色调。这种黑白方格图形的装饰手法为霍夫曼所始创，被学术界戏称为"方格霍夫曼"。他的金属器皿设计上多采用精炼的几何形式，虽然仍为手工制作，但造型和表面处理都体现着机器产品的趣味，预示着机器美学的到来（见图5-54）。

霍夫曼的代表作品就是他为普克斯多特疗养院设计的"座椅"（适于坐的机器）。这种"座椅"可能是在19世纪60年代英国威廉·莫里斯公司制造的著名的莫里斯椅的基础上加工制成的。霍夫曼以木球为特色的椅子有一个可调式椅背（那时弯曲木材的技术在奥地利是高度发达的），霍夫曼超越传统英式椅子的简单而创造出一种新的几何技法。这把椅子集中表现了他生活的那个时代的精神是机械的、现代的、运动的。这把"坐的机器"因此也被赋予了独特的时代精神（见图5-55）。

图5-53　斯托克列官邸　霍夫曼（1905年）　　图5-54　杯具　霍夫曼　　图5-55　扶手椅　霍夫曼（1908年）

（3）克里姆特与莫塞。画家出身的克里姆特是维也纳"分离派"中最重要的艺术家。在绘画风格上同样采用大量简单的几何图形为基本构图，采用非常绚丽的金属色，如金色、银色、古铜色，加上其他明快的颜色，创造出非常具有装饰性的绘画作品，在当时画坛引起很大的震动（图5-56）。他为建筑设计的壁画，采用陶瓷镶嵌技术，利用其娴熟的绘画技巧，为设计增添了许多魅力。

维也纳分离派另一代表人物莫塞，虽以绘画见长，但与分离派设计家们的合作十分密切。他装饰绘画风格简单明快，趋向于用单纯色或黑白色，体现出更为理性的设计倾向，与克里木特的绘画风格形成鲜明对照。如1898年他为维也纳"分离派"设计的展览海报，就是新艺术运动的典型作品（见图5-57）。

1905年分离派内部产生分歧。以克里姆特为代表包括瓦格纳、奥布里奇和霍夫曼在内的建筑师和设计师群体提倡艺术与工业的结合，对于整体艺术的追求。而以恩格哈（Josef Engelhart，1864—1941）为首的自然主义画家们则追求纯艺术。最终导致克里姆特等人退出了维也纳分离派。

图5-56　吻　克里姆特　　　　　　　　图5-57　海报　莫塞

2）维也纳"分离派"的局限性

虽然"分离派"追求把艺术、优秀设计与生活密切结合的目标。但是，从实际的效果来看，目标与现实之间是存在很大差距的。具体表现在以下三个方面。

（1）在19世纪末20世纪初欧洲工业生产迅猛发展的经济环境下，无论是统治阶级，还是资本家，还没有认识到工业生产中的艺术问题，以及艺术与机器生产的关系问题。因此，他们的许多理论、观念甚至设计得不到支持和采纳。

（2）由于维也纳"分离派"设计家们在进行设计时，对材料的选择没有考虑到经济成本，也没有思考工艺加工的效能。所以，他们的设计不仅材料昂贵，而且加工工艺复杂，所以既不能实现机械化生产的要求，也无法满足大众的消费。

（3）由于他们对简洁和抽象设计形式的追求本质上仍没有脱离新艺术运动风格，并没有真正把设计的形式与其应有的功能结合起来，所以没有得到民众的广泛认同。

正是因为上述三方面的原因，所以，奥地利维也纳的新艺术运动，尽管出现了不少的设计师，设计出了不少颇具特色的作品，但是其影响是有限的。对抽象形式的追求仍未脱离新艺术风格的本质，在设计形式与功能的结合方面仅做了初步尝试。

6. 德国

从19世纪90年代开始的德国新艺术运动称为"青年风格派"运动，"青年风格"一词来源于德国杂志《青年》，这是德国宣传新艺术的主要刊物。1896年在慕尼黑首次出版，以介绍和发表新艺术风格的作品而著称，对促进德国新艺术风格的形成起了重要作用。青年风格派主要表现在建筑和室内设计上，初始带有明显的自然主义色彩，但于1897年后逐渐摆脱以曲线装饰为中心的法国等新艺术运动主流，开始和格拉斯哥四人相似的探索，从简单的几何造型和直线的运用上找寻新的形式发展方向。德国"青年风格"在德国的发展，意义不仅在于新艺术运动本身，更重要的是直接影响到后来德国现代工业设计的发展。

青年风格运动大致经历了两个发展阶段。早期从1896—1900年，其设计风格因受英国工艺美术运动和欧洲其他国家新艺术运动影响，具有明显的哥特复古倾向。强调自然主义色彩和象征形式，大多以花卉、禽鸟为装饰题材，营造神话般的梦幻气氛。1900年后青年风格进入第二阶段，这一时期的设计一方面受到威尔德的设计思想的影响，发展出与法国、比利时新艺术运动较为接近的设计风格。另一方面受到维也纳"分离派"的启发和德国传统木刻版画和中世纪字体的影响，具有相对简洁的、线条硬朗的独特风貌，出现了以彼得·贝伦斯为代表的功能主义倾向和几何形态的设计方式。

德国青年风格运动产生了一批重要的代表人物。奥托·艾克曼（Otto Eckmann，1865—1902）曾为《潘》、《青年》、《简明》等杂志设计了独具特色曲线特征的大量插图。赫尔曼·奥布里斯特（Hermann Obrist，1863—1927）的设计风格与艾克曼相似，具有新艺术曲线的风格特征（见图5-58），但到了晚年他也对机器产生了兴趣，1903年他是这样描述轮船的："它们巨大而弯曲的轮廓线具有既有力量而又朴素的美，它们具有奇妙的实用价值，它们干净光滑而又光彩夺目。"奥古斯特·恩德尔（August Endell，1871—1925）的设计风格则具有强烈的有机装饰特征，造像夸张变形，充满奇异的想象力，较法国新艺术风格更为抽象和具有个人表现特色。

但德国青年风格的具有标志性的代表人物是现代主义运动的重要代表人物彼得·贝伦斯。他是德国现代设计的奠基人，被誉为德国现代设计之父。早期因受新艺术运动影响，其设计具有自然形态的风格，1900年以后也有类似于分离派的探索。他以慕尼黑为中心进行设计试验，其功能主义和采用简单几何形状的倾向都表明他开始有意识地摆脱新艺术风格，朝现代主义的功能主义方向发展。对格罗皮乌斯、米斯·凡·德罗和科布西耶等人影响巨大。代表作有现代主义幕墙式建筑的最早模式——德国电器集团的厂房建筑（见图5-59）。

图5-58　五只白天鹅　奥布里斯特　　　图5-59　AEG透平机制造车间内部　贝伦斯

7．美国

新艺术在欧洲轰轰烈烈开展的同时在美国也有回声，其中以工艺美术领域的蒂芙尼、实用美术领域的布拉德利和建筑领域的"芝加哥学派"的路易·沙利文为代表。

（1）在工艺美术设计领域取得巨大成就的是蒂芙尼（L. C. Tiffany）。蒂芙尼主要从事日用器皿的设计，尤其擅长于玻璃设计。在新艺术运动没有影响到美国之前，蒂芙尼进行玻璃设计的原型主要来源于欧洲，但在19世纪最后10年里，他的作品成为欧洲玻璃设计的模式。

蒂芙尼公司把欧洲传统建筑的彩绘玻璃用于日用品设计，使这一教堂建筑材料成为颇具世俗生活情趣的产品。最流行的蒂芙尼灯具设计基于植物和树的造型，但蒂芙尼并不是简单地把这些主题用于台灯的设计，而是将植物和树本身变成了台灯。青铜的基座是树根和树杆，上面是装饰着百合花、荷花或紫藤花的彩绘玻璃灯罩（见图5-60）。蒂芙尼的玻璃制品把新艺术的植物花卉图案和曲线直接用在造型上，呈现出与欧洲大陆不同的特点。

（2）在应用美术领域中，受新艺术运动影响的著名设计师是威尔·布拉德利（Will H. Bradley，1868—1962），他堪称新艺术图形设计代表。布拉德利最初是以模仿比亚兹莱的线条风格从事设计，可以说比尔兹利的作品对布拉德利的图形设计风格造成了决定性的影响。关于这种影响，从他的1895年设计的招贴《CHAP BOOK》（见图5-61）及被评论家视为"美国的第一张新艺术招贴"的《孪生姐妹》上，可以明显地看出比亚兹莱图形风格中的那种曲线装饰图案和平面图案背景。

1894年布拉德利为《故事书》设计的封面反映了英国工艺美术运动设计师的纯装饰化和高度"道德化"的手法。但是，在随后的设计生涯中，他也总结出了一些新的技法，像以重

复线条图案而非仅仅靠黑白对比来建立纹理色调区，黑白被用来衬托彩色和装饰线条。他所总结出来的这些新技法及其他的个人设计风格，集中地反映在他为R·D·布莱克默的美国版《叙事诗》所绘的插图中，以及1895、1896、1905年先后为《国内印刷》设计的封面、为爱德蒙斯·潘瑟的《喜欢》所作的插图和《维克多·比西克里》海报设计中（见图5-62）。

图5-60　台灯　蒂芙尼　　　图5-61　《THE CHAP BOOK》布拉德利　　　图5-62　《喜欢》插图　布拉德利

（3）在建筑设计领域，新艺术运动传入美国以前，美国已形成了著名的"芝加哥学派"。这个学派主张"建筑功能第一，形式永远服从功能的需要，这是不变的法则"，"功能不变，形式也不变"。其主要代表人物有路易斯·沙利文（Louis Sullivan, 1856—1924）和弗兰克·赖特等。通过这些建筑师的工作，从芝加哥开始，美国兴起了建造摩天大楼的热潮。

路易斯·沙利文是芝加哥学派最重要的代表人物，他对美国新艺术建筑作出了前无古人的巨大贡献。他在14年中设计了一百多幢摩天大楼，分布在纽约、密苏里、芝加哥等地。他早期的建筑作品表达了将罗马风格建筑语言加于现代形式的愿望，他设计的礼堂大厦，下部楼层是粗琢的材料，楼层上方是连拱廊围住窗子。而在建筑的内部，沙利文已开始运用花卉装饰。沙利文最杰出的建筑设计作品是卡森皮里斯科公司商场设计，商场的简洁处理，使该设计成为20世纪无数办公与商业建筑的基本原形。主入口上方及周围布满奢华的新艺术风格的铸铁装饰，这也许是沙利文最杰出的建筑装饰。商场最下面两层是商店，上面10层为办公楼，在钢铁架上挂满白色的陶砖，并有成排的大窗户，充分体现了他"形式服从功能"的现代建筑思想。特别值得一提的还有沙利文和艾德勒合作设计的"芝加哥大剧院"，沙利文通过使用可折叠的天花板护墙和垂直的屏障，用许多悬吊的圆形弧圈把声音从舞台传向剧院后面的观众，使能容纳3 000人的剧院达到了完美的音响效果。而在建筑的外部，沙利文改变了剧院的立面材料，在下面三层使用质朴的花岗岩石块，在四层以上使用沙岩，从而强调了建筑墙的垂直感。沙利文本人在芝加哥学派衰落之后，于1899年设计的芝加哥施莱辛格-马耶百货公司完全体现了他的建筑理论，达到了19世纪高层建筑设计的顶峰（见图5-63）。

图5-63　马耶百货公司　沙利文

继沙利文之后，曾经在沙利文建筑事务所工作过的费弗兰克·赖特（Frank Lloyd Wright, 1869—1959），进一步发展了沙利文的新艺术建筑思想，赖特被视为现代最伟大的建筑师之一。

赖特是美国现代建筑个人特点最大的设计师，他个人风格有过不少的变化，如自然主义、有机主义、中西部草原风格、现代主义等。他的设计具有相当大的个人表现成分，与当时领导世界设计主流的现代主义、新建筑、国际主义风格大相径庭。采用大量几何图形，极具装饰性，另外努力在作品和自然环境中找寻和谐的关系。虽然他一直否认与现代主义的关系，但其作品却渗透出现代气息，所以仍把他当作具有强烈风格的现代主义大师来看。其设计的都市建筑有强烈的反都市化倾向，大部分外部密封，内部开放，代表有纽约水牛城的拉金公司等。

1880年他提出了著名的"有机建筑"概念：① 简练应是艺术性的检验标准。② 建筑设计应多种多样。③ 建筑应与环境协调。④ 建筑色彩应与环境一致。⑤ 建筑材料本质的表达。⑥ 建筑中精神统一和完整性。不同于其他现代主义大师的冷漠、理性主义，他的建筑往往带有浪漫主义色彩。他对于现代主义的最大贡献就是对于传统的重新解释，对于环境的重视，对于现代工业化材料的强调（特别是混凝土的采用），为以后的设计家提供了非传统的典范。

他根据美国中西部的草原特色，融合浪漫主义风格创造了著名的"草原住宅"（Prairie House），之后又根据不同的环境设计出具有自己独特风格的罗伯茨住宅（1907年）、罗比住宅（1908年）等。1936年设计的"流水别墅"是他合理主义建筑思想的典型代表，流水别墅是赖特为卡夫曼家族设计的别墅（见图5-64）。在瀑布之上，赖特实现了"方山之宅"的梦想，悬空的楼板锚固在后面的自然山石中。主要的一层几乎是一个完整的大房间，通过空间处理而形成相互流通的各种从属空间，并且有小梯与下面的水池联系。正面的窗台与天棚之间是一金属窗框的大玻璃，虚实对比十分强烈。整个构思是大胆的，成为无与伦比的世界著名的现代建筑，也是现代建筑史的里程碑式作品。建筑物与自然景观的有机结合，使"有机建筑"的理论达到了完美的表现境地。1943年，古根汉姆美术馆的设计也成为他的代表作之一（见图5-65）。

图5-64　流水别墅　弗兰克·赖特

图5-65　古根汉姆美术馆　弗兰克·赖特

5.3.3　新艺术运动的贡献与局限性

1. 新艺术运动的贡献

新艺术运动实质上是英国工艺美术运动在欧洲大陆的延续与传播，它主张艺术家从事

产品设计，以此实现技术与艺术的统一。在具体的设计中，避免使用直线，注重从自然中获得自然形式运用，但还没有从功能、结构、形式的统一上进行产品设计。在追求自然形式上，新艺术运动试图摆脱任何古代亡灵，真正从自然中获得启迪，完全走向自然主义风格。强调自然中不存在直线和平面，在装饰上突出表现曲线、有机造型，装饰的构思主要来源于自然形态。艺术家在"师法自然"的过程中寻找一种抽象，把自然形式赋予一种有机的象征情调，以运动感的线条作为形式美的基础。

虽然名称不同，但对所有的设计师来说，新艺术的目的是相同的：打破传统的风格并且接受一种新的美学形式来革新设计。新艺术设计师虽然并没有完全接受工业生产的新形式，但已经明确地接受了工业革命所形成的新的审美趣味。新艺术运动开始大量尝试用工业化生产的新材料，如玻璃和铸铁，并探索了这些材料在装饰艺术领域使用的潜在可能性，为后来艺术家对材料的运用提供了经验。

与工艺美术运动相比，新艺术运动作品中的线条更为自由、流畅、夸张，主题多是绵长的流水、变形的花草、苗条漂亮的年轻女郎，更多地带有令人憧憬和幻想的色彩。新艺术运动带有极为明显的唯美倾向，体现出过分的装饰特点。新艺术风格反映了艺术史上一段时间里的特殊艺术形式，为后人提供了一种美学风格，是一种对于美的视觉感受的探索，尝试许多艺术门类和材料并提供了经验。在新艺术运动中，艺术家对线条的使用达到了艺术史上的一个高度，蜿蜒曲折、起伏跌宕的线条成为极富有表现力和生命力的艺术形式。而艺术家对于植物和花卉图案的创造性使用也极大地丰富了艺术表现形式，对艺术的发展提供了极有价值的参考。因此，从意识形态上看，它的兴起预示了旧时代的结束和一个新时代的即将来临。它的本身就是一个新旧交替时期的过渡阶段。

2. 新艺术运动的局限性

新艺术运动在思想和理论上并没有超越工艺美术运动。新艺术和之前的工艺美术运动一样，是对传统手工艺和装饰的复兴，它们都没有融入日渐取代手工艺生产的机械化大生产中，只是传统风格到现代风格的过渡。尽管它的绚丽色彩和东方艺术特征十分引人注目，但在精神与思想的探求方面，却较工艺美术运动略逊一筹。

准确地说，新艺术是一场运动，而不是一个风格。新艺术运动起到了承上启下的作用，它一方面是对古典艺术的总结和融汇，另一方面也是对于新的艺术形式的探索和尝试，是一个时代审美趣味的真实反映。作为一次艺术史上的风格潮流，新艺术会不断地被人们提起，为艺术家提供形式和观念上的灵感和经验。

拓展阅读：莫里斯《手工艺的复兴》（节选自"机器生产与手工艺的对立而造成的对艺术的影响"一节）。

这里所说的艺术是就其广义而言，涵盖了所有考虑美观性的劳动产品。从前瞻性的角度看，条条道路通罗马，社会各阶层、各群体的生活、习惯以及抱负都建立于大众生活赖以存在的经济条件的基础之上；因而，在考虑美学问题时将社会的、

政治的因素排斥在外也是不可能的。同时，尽管我必须坦承自己也是上文曾提及的对现实怀有不满与遗憾的人们之一员，我仍必须首先放弃仅从美学的视角来审视犁地的农夫以及他的牛犊、他的犁耙，或是收割者以及他的劳作、他的妻儿、他的一日三餐。我无法将这所有的一切，仅看作是多愁善感者用来妆点附庸风雅的生活时代时的一幅优美动人、情趣盎然的挂毯。正相反，我所希望的是收割的农人夫妇也能够在富足的生活中分享应得的一份：他们的境遇完全有理由让我们时刻感到自己也难辞其咎，以至于我们为了摆脱心理上极为沉重的负担，只有共同努力来弥补这种社会不公。

　　反观我们的美学，尽管今日的文化阶层中相当一部分人对生产领域中手工艺的消亡深表遗憾，但是，在手工艺是怎样消亡的以及为什么会式微等问题上，他们的认识仍是模糊不清的，至于怎样以及为什么手工艺必须、或是可能得以恢复，他们更是一片茫然。这一现象的产生，首先源于一般公众对各种手工生产程序与方法的严重无知，而这是我们正在研究的机器系统所造成的一种必然结果。几乎所有的货物是在与其使用者的生活相隔离的状态下被生产出来的，我们不对它们负责，我们的意愿无法参与到它们的生产过程中去，除了我们也是构成市场的一部分因素，而正是在这个市场上它们可以用来为投资于产品生产的资本家赚取利润。市场假定了某类商品是有需求的，于是它便生产该商品，但是其种类和质量仅仅是以一种非常粗俗的流行样式来适应公众的需求，这是因为公众的需求被从属于作为市场操纵者的资本家的趣味，他们使得公众在日常购物只能选择不称心的物品，其结果是在这一趋势下，个性独特的商品沦为虚伪的赝品，循规蹈矩的人们只能事与愿违地、倦怠无聊地虚度年华，或者采取息事宁人的态度让自己的愿望自生自灭。

　　让我们看几个平凡而有说服力的实例。假设你需要一顶帽子，就和去年戴的一样，但在帽子店却一无所获，于是只有将就。有钱还买不到你想要的帽子，为了让你的宽边帽的帽沿长出一英寸，你必须花上三个月的辛劳和20磅的钞票。你只有求助于硕果仅存的几个小业主，花上足够写上三大卷小说的小伎俩和百折不挠的决心，才有指望让他腾出一只手来手工制作你所要的帽子，而其拙劣的手艺很可能让你大失所望。再如，我出门习惯带有手仗。和所有的聪明人一样，我喜欢手杖的下端重一点，这样用起来更得心应手。可是，一两年前突然兴起了一股时尚，手杖被做得越来越细，倒像是一根营养不良的胡萝卜。少了用惯的合理的手杖，我真的觉得自己的生活大打了折扣。再假设你需要一件家具，一件区别于市场上泛滥成灾的浑身遍布着乌七八糟的、愚蠢的、拙劣的装饰的用品，一件品质不那么低劣的用品。可是你会发现家具商对你的设想只是口是心非，为了要一件不同于现有产品的定制家具，为了让厂商迁就你的心血来潮，你必须付出双倍的价钱，而这一切只不过因为它是用手工而不是机器生产的。对于多数人来说，这种有关制作方法、程序方面的欺诈导致了令人不敢问津的高昂价格。我们不了解的是，一件产品是怎样生产出来的？其制造难度有多大？它看起来、闻起来、摸起来应该怎样？以及中间商应该获取的利润是多少？我们丧失了销售的艺术及其应有的对作坊生活的同情，它们已完全成了党派政治的空头支票。

那些反对现实生活中过度分工所带来的专制性的人们，那些希望或多或少地重新提及手工艺的人们，对于当所有的商品都由手工制造时手工艺的生存状态可能所知甚少，而这正是对制造商品的方法的无知所带来的自然结果。如果他们在反对之中仍然寄予着希望的话，了解这方面的情况就是必需的。我必须假设许多甚至多数我的读者不了解社会主义者的著作，或是很少有人读过卡尔·马克思在其名著《资本论》中有关生产发展的不同阶段的令人钦佩的描述。这些内容对于熟悉社会主义学说的人来说并不陌生，但一般公众对此可能所知甚少。中世纪初叶至今，生产的发展经历过三个大时代。在第一个阶段（也就是中世纪阶段），所有的生产在方法上都是个体化的，尽管工匠们被组织进了大型的生产性社团和劳动组织，但他们是作为市民被组织起来的，而不仅仅是作为工匠。那时没有或者说很少存在劳动分工，而他们所使用的机械也仅是简单的、处于朴拙状态的复合工具，它们仅作为手工劳动的辅助，而不是其替代物。工匠为自己而不是为任何的资本雇佣者而工作，因而他也相应地成为了其工作与时间的支配者，这一阶段是纯手工艺的阶段。当16世纪下半叶资本家雇主以及自由工匠的开始出现，工匠们被集中进手工艺作坊，老式的工具器械得以改进，最后，新的发明、劳动分工终于在手工作坊中得以扎根。在整个17世纪，劳动分工不断发展，18世纪后随着劳动单位由单人演化为群体，劳动分工开始趋于成熟。或者换言之，工匠仅仅成为统统由人或者人加节省劳力的机器所组成的机构的一个部分。在该阶段的末期，越来越多的省时省力的机械被发明出来，飞梭是其典型范例。18世纪下半叶是我们现在所知道的生产发展的第三阶段的开端，自动机器取代了手工劳动，过去那种辅以工具的手工匠师变成了机器的一部分，并进而成为机器的看管者。

思考题：

1. 简述现代设计产生的背景及现代设计与传统手工艺的区别。
2. 简述工业革命对现代设计的影响。
3. 简述水晶宫国际博览会在现代设计史上的意义。
4. 简述英国工艺美术运动的特点。
5. 简述工艺美术运动的成就。
6. 分析英国工艺美术运动的影响。
7. 为什么说新艺术运动是一场运动，而不是一种风格？
8. 新艺术运动和工艺美术运动的产生背景有何相似之处，在设计理念上有何不同？
9. 新艺术运动分为直线派和曲线派，各自的代表人物是谁，主要成就有哪些？
10. 简述麦金托什作品的特点，并分析其设计思想。
11. 结合实例分析新艺术运动的贡献与局限性。
12. 请举例分析比亚兹莱和穆卡、马克穆多各自在平面设计都杰出的成就，三者在设计表现与风格上有何不同。
13. 阅读威廉·莫里斯《手工艺的复兴》的拓展阅读，谈谈技术与艺术如何统一。

第6章
现代设计运动

19世纪下半叶，随着第二次工业革命的深化发展，科学技术水平迅猛提高，工业产品和工业化建筑的设计问题越发有待解决。然而，无论是英国的工艺美术运动还是欧洲大陆的新艺术运动，都不能抛开是否承认机械生产担当现代设计正确发展方向这一使命的思想包袱。但与重在探索艺术形式的工艺美术运动和新艺术运动不同的是，现代主义设计运动起源于欧洲，是一场具有社会民主主义和理想主义色彩的设计改革运动。德国工业同盟、俄国构成主义、荷兰风格派和德国的包豪斯是现代主义设计运动的重要内容。构成主义、风格派的理论与设计对包豪斯设计与设计教育体系的形成和发展产生了积极影响。包豪斯集欧洲现代设计运动之大成，将现代主义设计运动推向空前的发展高峰。现代主义设计追求功能主义和理性主义的设计精神，从功能和结构出发实现了实用与审美的统一，创立了工业化时代现代设计的基本原则和方法，标志着从19世纪下半叶开始的现代设计运动真正结束了旧有单纯装饰形态存在的历史，现代主义设计开始兴起并不断发展。

6.1 现代主义运动的萌起

现代主义设计运动是从建筑设计发展起来的一场对传统意识形态的革命，兴起于20世纪20年代的欧洲。现代主义设计运动是在现代科学技术革命的推动下展开的，以大工业生产为基础，并服务于整个工业社会。通过几十年的发展，特别是在二战以后的美国发展迅速，最后影响到世界各国，成为20世纪设计的核心。它在理论与实践方面都取得了丰硕成果，使人的生存环境发生了巨大变化，也使人们的消费要求和审美趣味发生了根本性改变。运动中涌现出一批具有民主思想并充分肯定工业社会大机器生产，赞赏新技术、新材料的工业设计的先驱人物。面对时代的挑战，他们提出了功能主义的设计原则，提倡科学的理性设计，并创立了新时代的设计美学——机械美学。其设计的简洁、质朴、实用、方便的全新产品，确立了现代主义设计的形式与风格，标志着产品设计进入现代工业化设计的时代。

6.1.1 现代主义产生的背景

19世纪下半叶至20世纪初，第二次工业革命新型动力机的应用从根本上全面改变了工业生产的面貌，创造出巨大的社会生产力，给人类生产、生活方式带来了深刻影响，也直接促进了以机械化批量生产为基础的现代主义设计的产生。在机器大工业标准化与合理化发展的同时，一系列欧洲艺术运动在20世纪蓬勃发展，如立体主义、未来主义、表现主义、俄国构成主义和风格派等，它们力图定义在工业文明条件下美学的形式与功能。尽管它们看似没有直接联系，但两者在概念和术语上有许多相同之处，为了了解现代设计发生和发展的历史背景，首先必须了解这段时期的艺术与文化。事实上，现代设计的美学原理正是以这些艺术运动的思想为基础的，艺术变革为现代设计的发展开辟了道路。

1. 现代主义产生的历史背景

1871年普法战争至1914年第一次世界大战期间，欧洲出现了一个长期的和平阶段，此时正值欧洲工业革命达到顶峰时期。新的设备、机械、工具不断被发明出来，极大地促进了生产力的发展，这种飞速的工业技术发展同时也对社会结构和社会生活带来了很大的冲击。在促进现代设计发展的诸多因素中，科学技术进步带来的生产力与生产方式变革始终是一个关键的因素。但在技术飞速发展、工具却跟不上技术革新脚步的情况下，设计界面临着两个问题：第一，如何解决众多的工业产品、现代建筑、城市规划、传达媒介的设计问题。必须迅速形成新的策略、新的体系、新的设计观、新的技术体系来解决这些问题，是社会需求和商业需求迫在眉睫的任务。第二，针对往昔所有设计活动只是强调为社会权贵服务，如何形成新的设计理论和原则，使设计能够第一次为广大的人民大众服务，彻底改变设计服务对象的问题。针对这两个问题，世界各国的设计先驱们都努力的探索，为解决第一方面的问题形成了现代设计体系；为解决第二个问题形成了现代主义设计思想。现代设计与现代主义设计思想是相辅相成的两个方面，它们有联系，同时也有区别，一个是技术层面的，一个是思想层面的，它们的结合形成了现代设计的总体。

2. 现代主义产生的科学技术背景

随着第一次工业革命和资本主义的迅速发展，自然科学的研究工作呈现出空前活跃的局面，并取得许多重大突破。自然科学同技术发展有着密切的联系，因此，19世纪自然科学的重大突破，为资本主义的进一步发展所要求的新技术革命创造了条件。这些科学技术的新成果被迅速、广泛地应用于工业生产，大大促进了资本主义经济的发展。这是近代以来科学技术上的第二次大突破，工业革命进入了一个新的发展时期，即第二次工业革命时期。

（1）电力的广泛应用。第二次工业革命以电力的广泛应用为显著特点。早在1831年，英国科学家法拉第发现了电磁感应现象，提出了发电机的理论基础。科学家们根据这一发现，从19世纪六七十年代起对电做了深入的探索和研究，出现了一系列电气发明。1866年德国人西门子制成发电机。19世纪70年代，实际可用的发电机问世。这一时期，能把电能转化为机械能的电动机也被发明出来，电力开始用于带动机器，成为补充和取代蒸汽动力的新能源。随后，电灯、电车、电钻、电焊等电气产品如雨后春笋般地涌现出来。但是，要把电力广泛应用于生产，还必须解决远距离输送问题。1882年，法国人德普勒发现了远距离送电的方法，美国科学家爱迪生建立了美国第一个火力发电站，把输电线联接成网络。电力是一种优良而价廉的新能源。它的广泛应用，推动了电力工业和电器制造业等一系列新兴工业的迅速发展。人类历史从"蒸汽时代"跨入了"电气时代"。

电气动力技术和电气信息技术的产生与完善，对近代技术发展具有划时代的作用。在这一时期，电信事业广泛地发展起来。1876年，定居美国波士顿的苏格兰人贝尔试通电话成功，爱迪生等人在贝尔发明的基础上作了重要改进，使电话通信很快风行全球的许多国家（见图6-1）。1877年，美国建成第一座电话交换台。随后，在巴黎、柏林、彼得堡、莫斯科和华沙等地相继成立了电话局。无线电的发明是19世纪末最为重要的技术成就之一。1888年，德国科学家赫兹发现了电磁波。利用这种电磁波，意大利人马可尼制出了无线电通信设备。1899年，马可尼在英法之间发报成功；1901年，横越大西洋发报成功。近代电信事业的发展，为快速传递信息提供了方便。从此世界各地的经济、政治和文化联系进一步加强。

图6-1 第一台电话 贝尔

（2）内燃机的创制和使用。这是第二次工业革命时期应用技术上的一个重大成就。19世纪80年代中期，德国发明家戴姆勒和卡尔·本茨提出了轻内燃发动机的设计，这种发动机以汽油为燃料。90年代，德国工程师狄塞尔设计了一种效率较高的内燃发动机，因它可以使用柴油作燃料，又名柴油机。内燃机的发明，一方面解决了交通工具的发动机问题，引起了交通运输领域的革命性变革。19世纪晚期，新型的交通工具——汽车出现了。19世纪80年代，德国人卡尔·本茨成功地制成了第一辆用汽油内燃机驱动的汽车。1896年，美国人亨利·福特制造出他的第一辆四轮汽车（见图6-2）。与此同时，许多国家都开始建立汽车工业。随后，以内燃机为动力的内燃机车、远洋轮船、飞机等也不断涌现出来。1903年，美国人莱特兄弟制造的飞机试飞成功，实现了人类翱翔

图6-2 T型车 福特

天空的梦想，预告了交通运输新纪元的到来。另一方面，内燃机的发明推动了石油开采业的发展和石油化学工业的产生。石油也像电力一样成为一种极为重要的新能源。1870年，全世界开采的石油只有80万吨，到1900年猛增至2000万吨。

（3）伴随"电气时代"而来的是"钢铁时代"。新的技术革命也推动了老工业部门的发展，最突出的是钢铁工业。19世纪上半叶，由于房屋结构和铁路的需要，熟铁和铸铁的产量提高极快，但钢的产量裹足不前。英国是当时世界上钢产量最多的国家，1850年年产量不过6万吨，同年它的铁产量却达到250万吨。由于冶炼工艺的限制，钢产量不高，价格昂贵，其用途局限于工具和仪表。19世纪下半叶，由于西门子、托马斯等人在钢铁冶炼技术方面的贡献，钢得以大量生产且质量大幅度提高，因而逐渐代替熟铁，作为机械制造、铁路建设、房屋桥梁建筑等方面的新材料而风行全球。钢铁工业的发展如日中天，导致重工业在工业中的比重直线上升，史称"钢铁时代"。

（4）化学工业的建立。化学工业是第二次工业革命时期出现的新兴工业部门，在无机化学工业方面，19世纪60—70年代发明了以氨为媒介生产纯碱和利用氧化氮为催化剂生产硫酸的新方法，使这两种化学工业的基本原料的综合利用得到迅速发展。有机化学工业也随着煤焦油的综合利用得到迅速发展。从80年代起，人们开始从煤焦油中提炼氨、苯、人造染料等。利用化学合成方法，美国人发明了塑料，法国人发明了人造纤维。化学工业的发展，极大地改变和丰富了人们的生活。

总之，第二次工业革命显示着科学技术对社会进步产生的巨大推动力。正是在这变革的时代大潮中，真正的现代设计应运而生，并形成了影响深远的现代主义设计运动。

3. 欧洲现代艺术对现代主义的影响

20世纪初，欧洲大陆兴起了一场革命性的艺术运动，其中包含着丰富多样的"风格"和"主义"。它们的共同点在于以"机器美学"的观点体现飞速变化的外部世界精神实质的理想形式。这场运动中，表现主义、未来主义、风格派和构成主义对现代设计的影响最为明显。

1）立体主义

立体主义（Cubism）产生并形成于第一次世界大战前夕的法国，它的基本原则是用几何图形来描绘客观世界。立体主义画家的探索起源于塞尚的理论和创作实践，他们把塞尚的"要用圆柱体、圆球体、圆锥体来表现自然"这句话当作自己艺术追求的理想。实质上这是20世纪初工业文明、机器时代的社会现实在画家精神中的折射反映。毕加索（Pablo Picasso，1881—1973）是立体主义的代表人物之一（见图6-3）。他在1909—1913年间的解析立体主义阶段就对自然主义的题材进行了抽象化创作，到了后来的综合立体主义阶段，则

图6-3 亚威农少女 毕加索

更加强烈地趋向于与机器美学相联系的几何化。立体主义在反传统的口号下有浓厚的形式主义倾向,它在艺术形式上的探索给现代工艺美术、装饰美术、建筑美术等注重形式美的实用主义领域以不小的推动作用。

2) 表现主义

表现主义(Expressionism)在造型艺术中,强调艺术家的主观精神和感觉的强烈表现,从而导致在创作上对客观形象作夸张,变形乃至怪诞的手法处理。20世纪表现主义的主要基地是德国,这决定于德国的社会现实——同时受到尼采的主观唯心主义哲学、弗洛伊德的精神分析学说和斯泰纳的神秘主义的影响。作为一种艺术风格,表现主义反对艺术的客观性,强调表现自我感受和主观意象,以过分夸张的形体和色彩表现事物,借以激发强烈的思想感情。德国表现主义艺术家对不可见的内在精神比对任何可见的外部世界更感兴趣,希望给这种内在精神以一种可见的形和色,从而把艺术和深刻的精神内容融为一体,这主要表现在康定斯基的艺术中。而在建筑设计方面,表现主义的代表人物是德国建筑家艾利克·门德尔松(Eric Mendelson,1887—1953),他在1919—1920年设计的波茨坦市爱因斯坦天文台被誉为表现主义建筑的典型。整个建筑采用了令人捉摸不定的,没有明确的转折和棱角的,浑浑沌沌的流线型造型,酷似一件雕塑作品。与他同时期的建筑家汉斯·珀尔齐格(Hans Poelaig,1869—1936)设计的柏林大剧院,也属于这种风格。

表现主义对早期现代主义的影响主要体现在以下两方面。第一,表现主义对早期现代主义设计的情绪化影响。表现主义在一战前对设计的影响还不是非常明显,但是,在战后却出现了一个高潮。和战前相比,表现主义的形式略有不同,虚无的、伤感的、宿命的成分大大增加,这体现在勃什、卡夫卡等小说家的作品中,反映了20世纪初期德国社会尖锐的阶级对立和矛盾给知识分子带来的彷徨和苦闷。第二,表现主义对早期设计的形式的影响。遵循这一条主线,早期的设计从开始的浪漫情绪化形式与色彩逐渐向实用与浪漫结合的形式转化。所以在短暂的繁盛之后,设计上表现主义的倾向逐渐让位于"风格"与"构成"。概括的来看,第一次世界大战后表现主义的形式影响,开始转向对设计品的细部处理。

3) 未来主义

未来主义(Futurism)是由意大利诗人马里内蒂发起的,主张艺术应当反映现代机器文明,反映速度、力量和竞争,是狂热的反传统的激进派。画家和雕塑家翁贝特·波丘尼(1882-1916)于1910年发表了《未来主义绘画宣言》。在宣言中,他声称:"我们将竭尽全力的和那些过时的、盲信的、被罪恶的博物馆所鼓舞着的旧信仰做斗争。我们要反抗陈腐过时的传统绘画、雕塑和古董,反抗一切在时光流逝中肮脏和腐朽的事物。我们要有勇于反抗一切的精神。这种精神是年轻的、崭新的,伴随着对不公的甚至罪恶的旧生活的毁灭。"未来主义否定传统的艺术规律,宣称要创造一种全新的未来艺术,并提出把机器和工业作为现代艺术偶像和主题(见图6-4)。安东尼奥·圣埃利亚(Antonio Santelia,1888—1917)是其代表人物,他设计的"契塔诺瓦城规划"、"新城"、"有缆车的火车

图6-4 内心状态:告别 波丘尼

站和航空港"等,虽然没有得到实施,但对于现代建筑的理解和对城市规划的设想都表达了他"以技术改造文化"的设计观点。未来主义对机器的崇拜确立了它在现代美学中的核心地位,并在失去势头后很久仍影响着画家们。

4) 现代艺术对现代主义的产生的影响

从以上的流派来看,现代设计的美学原理正是以这些艺术运动的思想为基础而形成的,现代艺术变革为现代主义设计的发展和推广提供了比较适宜的土壤。现代艺术对现代主义的产生有以下影响。

(1) 前卫意识的影响。早期的现代艺术对时代精神的阐释与表达为现代主义设计师的设计创作提供了极大借鉴,给予了重要的启发。现代艺术不但鼓励现代主义设计师突破传统,锐意进取,同时也把最新的科学认识形象化地嫁接到现代主义设计中,丰富了设计的文化内涵。第一,现代艺术的"叛逆性"对早期现代主义设计的逆向思维的影响。鼓励现代主义设计师运用逆向思维去解决设计中遇到的问题,采用颠覆传统的反叛手法进行设计构思。这种认识在陶特的设计草图中可以看到传统的繁复被简约所取代,而勒·柯布西耶更彻底,他"能够把大部分巴黎的历史沉积当作干面包渣废物一样倒掉,这是他热衷的措施。"第二,现代艺术的"惊奇性"对早期现代主义设计的影响。若要在现时代大范围内阐述自己的构想,以达到自己的目的,就必须善于运用惊奇甚至哗众取宠的手段获得注意。因为,平铺直叙的"非惊奇"手段,终归是缺乏表现力的。这就要求现代主义设计师必须善于打破常规去创造新颖的美的形式。也就是说,只有出奇才能制胜。另外,"出奇"的思维对早期现代设计的商业销售也有影响,尤其是在1930年以后的美国消费时代。

(2) 新的空间——时间观念的影响。20世纪初期,爱因斯坦的相对论动摇了传统的空间认识。现代艺术家开始在艺术中探索新的时空表现,这对现代主义设计尤其是对现代主义建筑设计影响巨大。第一,工业革命后一段时间,艺术跟不上科技的快速发展,传统绘画还停留在对大自然的浪漫的描绘中。新的交通工具的使用使人们体验到一种迥然不同的视觉新感受——由于速度提升而感觉景色是联系和重叠的,像是飘忽闪现的浮光掠影。新视觉体验带来新视觉认识。同时也启发了一种新观念,一种现代空间蕴含着力量和运动的观念。现代艺术的革命就在于抛弃了传统的单点透视法和技术,而立体派对此贡献巨大,绘画中时间因素的引入对画面直接影响就是给观者视觉上的"运动感"。第二,空间——时间感念对早期现代主义设计的影响。时间要素与空间要素的密切关联形成了运动要素,而早期现代主义设计师也将这种时空概念的新认识加以借鉴并运用到设计中。与传统的建筑空间相比,新的建筑提供一种随着观察者的移动、视点的变换而带来的流动性更加明显的视觉的连续和时空相对分离的感受。另外,对空间——时间概念的考虑,也影响到现代建筑中大面积透明玻璃板的应用。空间——时间概念的引入对平面设计的贡献则是打破平面中的稳定构式,赋予画面以一种视觉上的流动感。

早期的现代艺术对现代设计发展有着积极的贡献——准确把握飞速变化的时代脉搏,创造迎合时代的机器美学,赋予现代设计丰富的哲理内涵,开拓了早期设计先锋创新的思

维与观念，积极为改良整个社会而不懈努力，为现代工业设计的健康发展铺平了道路。

（3）早期现代艺术对现代主义设计在社会观念上的影响。1914—1918年的一次世界大战给整个社会带来的是动荡和不安，一批先锋的艺术家带着乌托邦思想，希望能够运用艺术去改变生活的现状，设计界与之呼应，尤其是在战败国里，一批先进的设计师决心弥补美学与道德间的裂痕，他们希望通过设计去改革社会。因此，现代主义设计理论中最独具的特征之一便是它的社会民主观念。早期现代艺术对设计的民主化影响必须建立在两点之上。第一，艺术中出现并且分化出那部分意识到艺术与大众鸿沟的艺术家。第二，这部分艺术家愿意实际投身于为民众服务的实用艺术领域，并积极参与艺术与设计统一与融合的运动或集体中，这种集体包括"德国工业同盟"及"包豪斯"等。另外，理性思辨的观念在20世纪初期的现代艺术团体中逐渐占据主流，这也使得工业化下的现代艺术家与现代主义之间产生更多的共鸣。同时，大多数现代艺术团体已经意识到积极的公共面貌对自身生存与发展的重要性，早期的设计师也开始运用日益广泛的传媒手段来宣传自己的设计理念和思想。

（4）早期现代艺术对现代主义设计在抽象形式上的影响。纵观整个西方现代艺术的发展，由对自然形态的写实模仿到对事物本质形象的抽象表达，这是由具象到非具象（抽象）的过程。所以，早期现代艺术对现代主义设计形式上的影响主要就体现在抽象形式上。以高更的艺术理论为出发点，经马蒂斯的野兽主义而发展成为浪漫主义倾向的抒情抽象，一般称为"热抽象"，强调艺术家的个人表现，心里的真实写照及潜意识的表达（见图6-5）。以塞尚与修拉的绘画理论为出发点，通过立体主义而发展成的"几何抽象"，一般称为"冷抽象"（见图6-6）。以蒙德里安为首是以理性的态度对待自然中的一切，强调"真实性"。抽象艺术不再将建筑、雕塑、绘画分解那么明确，只是把它识别为"形式的普遍性"中的各式各样的结合，这为抽象艺术对早期现代主义设计风格的渗透提供了现实基础。

图6-5　红黄蓝构成　康定斯基

图6-6　《海堤与海·构成十号》　蒙德里安

6.1.2　现代主义设计的形式及特征

"现代主义"（Modernism）一词，来源于英文"modern"，有"近代"、"现代"、"时髦"、"新式"等意思，是一个十分复杂的概念。因为从广义的范畴来看，它是一场席卷意识形态各个方面的运动。一方面，在时间上，它是从20世纪初开始到第二次世界大战结束后相当长一个时期内的运动，包含范围极其广泛。另一方面，在意识形态上，它的革命性、民主性、个人性、主观性、形式主义性等都是非常典型和鲜明的。因此，从意识形态的角度上去认识，现代主义实质上是一个对于传统意识形态的革命，它包

含的范围极其广泛，几乎涵盖意识形态的所有范畴，哲学、心理学、美学、艺术、文学、音乐、舞蹈、诗歌等都被涉及，在这些范畴里，各自有着特别的内容和观念。正因为如此，所以学术界至今没有对现代主义下一个准确、确切的定义。

按照学术界的普遍观点，美学和文学领域中的"现代主义"有广义和狭义两种理解。广义的理解是指19世纪80—90年代兴起的一系列反传统的美学、文学思潮，即西方现代文学艺术思潮的总和。第一次世界大战期间及其以后，与当时的政治经济环境相适应，现代主义思潮蓬勃发展，相继出现了各种文学、艺术流派，如未来主义、意象主义、表现主义、达达主义等。广义的现代主义指的就是这些流派的总称。而狭义的现代主义则是指19世纪初到两次世界大战之间取代象征主义而出现的几个特定文学艺术流派，其中包括未来主义、表现主义、构成主义等，又称先锋派，它们与颓废主义有某种联系，因此有人认为现代主义其实质就是颓废主义。

现代主义设计首先从建筑开始。长期以来，建筑设计是为极少数权贵服务的，这一点从西方建筑发展史可以清楚地看出，因为其建筑设计不是为王公服务，就是为教会服务，或者为国家服务。美国评论家罗伯特·休斯（Robert Hughes）所谓"穷人没有设计"，可谓切中要害。现代主义建筑设计则强烈反对为精英服务的设计，力图为社会全体民众提供基本的设计服务。从20年代前后开始，欧洲一批先进的设计家、建筑家形成一股势力，掀起了现代意义上的新建筑运动。尽管这个运动的内容非常庞杂，但是与现代主义的思想意识是相一致的：精神上、思想上的改革——设计的民主主义倾向和社会主义倾向；技术的进步、特别是新的材料——钢筋混凝土、平板玻璃、钢材的运用；新的形式——反对任何装饰的简单几何形状，以及功能主义倾向，从而把阶级社会的设计为权贵服务的立场和原则打破了，把几千年以来建筑完全依附于木材、石料、砖瓦的传统打破了。从建筑设计开始的现代主义设计很快便影响到城市规划设计、环境设计、家具设计、工业产品设计、平面设计和几乎所有的传达设计领域，成为一场前所未有的、声势浩大的设计运动。

在现代主义设计运动中，表现最突出的是德国，其次是俄国和荷兰。德国工业同盟的成立拉开了欧洲现代主义设计运动的序幕，而包豪斯的成立则使运动达到高潮；俄国的构成主义运动是在意识形态上旗帜鲜明地提出设计为无产阶级服务的运动；荷兰的"风格派"运动则是集中于新的美学原则探索的单纯美学运动。当然，法国在这时也由著名设计家勒·科布西埃的倡导、带领，对现代工业设计做出了令人刮目相看的贡献，美国在这场运动中率先形成了设计的职业化，并初步发展了较全面的职业设计工作方式，奥地利的工业设计也表现不俗。唯独最早兴起设计运动的英国，其工艺向工艺设计的转变十分缓慢，20年代和30年代的设计仍以工艺为特征，没有摆脱工艺美术运动的影响。

现代主义设计运动发展到20世纪五六十年代，由于技术的发展和审美观念的变化，人们对现代主义单一的设计艺术形式、单纯追求理性而忽视消费者的心理需求，导致产品形式的千篇一律而感到厌倦，现代主义越来越受到批评，于是就出现了"后现代主义"设计艺术。

现代主义设计由于最初发端建筑领域，所以其设计形式的最终形成在建筑设计中表现得最为充分。现代主义设计与"新建筑"运动一脉相通，一代大师赖特、贝伦斯、格罗皮乌斯、密斯、柯布西耶、阿尔托等人既是建筑师又是设计师，他们探索的现代主义风格同时表现在建筑与工业产品设计之中，首先形成于建筑实践的理论思想同样指导了工业产品等设计实践，为现代主义设计运动提供了理论基础。

在总体上，现代主义建筑设计坚持面向大众的设计立场，改变传统的、昂贵的建筑材料和建设方法，通过采用新兴的工业材料来降低成本。同时，还改变了建筑的基本结构和建筑方法，采用大量预制件、现场组装等方式，完全取消多余的装饰。在建筑的外观设计上，多采用简单的立体主义造型，色彩基本上是白色、黑色；在建筑结构设计上，多用梁柱支撑，全部采用玻璃幕墙。因而，整个建筑体现出鲜明的功能主义原则，成为一种单纯到极点，少则多，冷漠而理性的立体主义的新建筑形式。纵观历史发展可以看出现代主义设计思想体现出如下特征。

（1）肯定机械生产，设计以机械化批量生产为基础。设计再不是以精湛的手工艺和昂贵的材料及单件生产的个人风格去追求产品的欣赏价值；而是以标准化、批量化的机器生产提高生产效率、降低成本，实现为大众设计的理想。

（2）功能第一，形式第二。以往历次设计运动往往单纯追求形式特点；现代主义则根据产品功能结构来设计其外部形态，产品因此呈现出崭新的形式特征。如在建筑上通过六面形的造型来达到重空间，而不是单纯重体积的目的；通过建立标准化，来改变建筑施工，提高建筑的效率、速度，通过摒弃装饰和使用中性色彩降低成本来为大众服务等。

（3）注意新技术与新材料的应用。充分利用新技术、新材料，根据材料的特性发展新的结构，从而使产品具有新的使用功能和新的形式特征。

（4）反对采用传统风格，追求工业时代的新的表现形式。重视设计对象的费用和开支，把经济问题放到设计中，作为一个重要因素考虑，从而达到实用、经济的目的。形式上提倡非装饰的简单几何造型。在全新的设计理念支持下，设计成为综合处理多方面矛盾的现代生产手段。

现代主义设计体现了与以往任何设计运动截然不同的价值观和美学观。在为人设计的功能主义前提下，现代设计要符合功能结构要求；适于机器批量生产；合理利用材料性能及其成型工艺；坚持经济原则。在诸多条件制约中，工业化时代的产品特征呈现出前所未有的全新面貌。

6.1.3　现代主义的设计大师及其思想

现代主义设计的思想是在20世纪初期形成的，对现代主义思想体系形成贡献最大的人物有沃尔特·格罗皮乌斯、勒·柯布西耶、密斯·凡·德罗、弗兰克·赖特、阿尔瓦·阿尔托等人。他们奠定了现代主义设计思想的基础，影响到全世界的发展，他们的设计思想和设计时间代表了一个时代的设计特征。美国的弗兰克·赖特（有机建筑）与德国沃尔特·格罗皮乌斯（代表理性主义）、密斯·凡·德罗（代表结构主义）、法国勒·柯布西埃（代表功能主义）并称为20世纪前期的建筑四杰。

1. 沃尔特·格罗皮乌斯（Walter Gropius，1883—1969）

1）沃尔特·格罗皮乌斯的简介

生于德国柏林，参加组织了德国工业同盟。他是20世纪最重要的设计家和设计教育的奠基人，现代主义建筑学派倡导者之一。通过60年的努力，从德国的包豪斯到美国的哈佛大学，把设计教育特别是建筑设计教育的现代主义、国际主义基础牢固的奠立起来，影响全世界。其设计理论代表作是1965年完成的《新建筑学与包豪斯》。

2）沃尔特·格罗皮乌斯的设计思想

沃尔特·格罗皮乌斯认为设计上的标准化原则会扼杀个人的创造性、造成单调的、无特点的作品，大胆采用新材料、新结构和新技术，把新的形式、新的空间和新的功能引入到建筑设计中来，具有鲜明的民主色彩和社会主义特征。他的建筑设计讲究充分的采光和通风，主张按空间的用途、性质、相互关系来合理组织和布局，按人的生理要求、人体尺度来确定空间的最小极限等。其设计作品代表作有法格斯工厂、包豪斯校舍等（见图6-7与图6-8）。

格罗皮乌斯同时也是包豪斯学校的创始人。一战对他的影响很大，对机器的迷恋消失，非政治化变为具有社会主义立场的新人。他将其以设计改造世界的乌托邦思想通过创建包豪斯体现出来，希望艺术与手工业不是对立的，能通过教育改革将二者和谐的结合，强调工艺、技术和艺术的和谐统一，他十分注意培养建筑师的方案设计能力，强调鼓励、启发学生的想象力，推崇自发的主观随意性，反对在设计中抄袭、沿用传统形式。主张打破艺术种类界限，借鉴现代艺术中的有益成分来丰富设计的形式与内涵，他以机械化批量生产为前提，开创性地建立起学校与工业、企业界的联系，使设计直接服务于工业生产部门。正是他的非凡远见，不懈探索和强有力的领导，成就了包豪斯的丰硕成果，奠定了现代设计思想、设计方法和设计风格的基础，形成了影响深远的现代主义设计体系。包豪斯所推广的现代主义设计理念也渗透到了世界各个地区和各个视觉领域中。

图6-7　包豪斯校舍　格罗皮乌斯

图6-8　包豪斯校舍局部　格罗皮乌斯

由于设计中高度强调功能主义立场，格罗皮乌斯晚期的建筑与产品设计明显地表现出工业化、标准化、冷漠缺乏人情味的特征。尽管如此，格罗皮乌斯依然是一位重视创造性思维方式和自我个性发展的设计家和设计教育家。

2. 密斯·凡·德罗 (Ludwig Mies van der Rohe, 1886—1969)

1) 密斯·凡·德罗的简介

密斯·凡·德罗是20世纪中期世界最著名的现代设计建筑大师之一，1886年出生于德国亚琛的一个石匠家庭。密斯没有受过正式的建筑学教育，他对建筑最初的认识与理解始于父亲的石匠作坊和亚琛那些精美的古建筑。可以说，他的建筑思想是从实践与体验中产生的。密斯·凡·德罗奠定了明确的现代主义建筑风格，提出"少则多"的原则，改变了世界建筑的面貌。曾任工业同盟主席，后任包豪斯校长。他终生追求单纯建筑，主张"少则多"甚至达到违反功能的地步，是国际主义产生的重要人物。

2) 密斯·凡·德罗的设计思想

密斯主张在现代建筑中采用机械化和标准化手段，设计应与这种生产手段相吻合，他反对在现代建筑中采用传统形式，认为形式只是建造的结果而不是目的，建筑"必须满足时代的现实主义和功能主义要求"。密斯坚持"少就是多"的建筑设计哲学，"少"是针对当时仍盛行的、阻碍建筑工业化进程的烦琐古典装饰而言；"多"则体现在大工业生产条件下可能创造出来的简洁而丰富的建筑效果和最大化地使用空间。他的设计作品中各细部精简到不可精简的绝对境界，不少作品结构几乎完全暴露，但是它们高贵、雅致，已使结构本身升华为建筑艺术。1929年巴塞罗那世界博览会的德国馆等一些作品奠定了他现代主义大师地位（见图6-9）。巴塞罗那馆是密斯设计生涯的重要转折点，巴塞罗那馆极完美地表达了精练、简洁、尺度和比例的高雅气质，印证了"少就是多"的名言。密斯一生的设计实践，奠定了现代建筑风格的基础，注重技术与艺术的统一，关注现代材料与现代技术的应用。他将钢架结构和玻璃用于建筑设计，创造出形式简洁、功能多样的建筑空间，形成建筑中自由灵活的"流动空间"特色。作为现代主义设计的杰出代表人物，密斯的设计观念和设计实践对现代主义设计的发展产生了极为深刻的影响。

尽管密斯被视作是一位现代主义建筑大师，但其充满创新意识和活力的家具设计也使他成为第一代现代家具设计大师之一。其家具设计的精美比例、精心推敲的细部工艺、材料的纯净与完整及设计观念的纯粹，都典型地体现了现代设计的观念。他为巴塞罗那馆室内设计的钢管椅——"巴塞罗那椅"已成为现代主义设计的经典名作，至今为人们所喜爱（见图6-10）。

图6-9 巴塞罗那德国馆 密斯·凡·德罗　　图6-10 巴塞罗那椅 密斯·凡·德罗

1930年作为包豪斯的第三任校长，将格罗皮乌斯的包豪斯梦想变成现实，建成了以建筑教育为主的新兴设计学院，为战后设计教育的发展探索了新的模式。20世纪五六十年代，密斯无视功能与造价，无视人的心理需求的程度，过分追求理性的秩序，一味追求国际主义风格形式，七十年代成为后代主义攻击的对象。

3. 勒·柯布西耶(Le Corbusier，1887—1965)

1) 勒·柯布西耶的简介

勒·柯布西耶是20世纪最重要的建筑师之一，被称为"现代建筑的旗手"。勒·柯布西耶于1887年10月6日出生在靠近法国的瑞士小镇，从未接受过任何正规的教育，但柯布西耶受到过很多专家的影响。最初影响他的是著名的建筑大师奥古斯特·贝瑞（Auguste Perret），并从他那里学会了如何使用钢筋混凝土。1910年，他又受到与他一起工作的建筑大师彼得·贝伦斯（Peter Behrens）的影响。然而，对他最大的影响来自他经常的旅行，同时他还从所从事的立体油画和着色等工作中得到相当多的启示。柯布西耶一生著作40余部，是一代设计大师中著述最丰富的一位，完成大型建筑设计60余座。

2) 勒·柯布西耶的设计思想

柯布西耶希望通过现代设计来避免社会革命，利用设计创造美好社会，是现代主义理想主义思想的典型。他提倡现代材料的运用，考虑功能和经济效益，认为现代装饰艺术没有装饰，应把重点直接移至纯粹比例与简单几何形体的和谐上，对现代主义有重要影响。柯布西耶还是机械美学的奠基人，他认为："住宅是供人居住的机器，书是供人们阅读的机器，在当代社会中，一件新设计出来为现代人服务的产品都是某种意义上的机器。"早期的建筑作品带有明显的机械特征。他强调机械的美，高度赞扬飞机、汽车和轮船等新科技结晶，认为这些产品的外形设计不受任何传统式样的约束，完全是按照新的功能要求而设计的，它们只受到经济因素的约束，因而，更加具有合理性。他指出："……在近50年中，钢铁与混凝土已经占统治地位，这说明结构本身具有巨大的能力，对建筑艺术家来说，建筑设计中老的经典已经被推翻，如果要与过去挑战，我们应该认识到，历史上的过往样式对我们来说已经不复存在，一个属于我们自己时代的新的设计样式已经兴起，这就是革命。"在具体设计上，柯布西耶强调以数学计算和几何计算为设计的出发点，一方面使建筑具有更高的科学性和理性特征，同时也体现了技术的原则。作品"新精神馆"是他得到国际公认的起点，从此第一次正式出现现代主义与装饰艺术的公开对抗（见图6-11）。

勒·柯布西耶提出了五个建筑学新观点，其思想于1926年公布于众。新建筑的五个特点：底层架空、屋顶花园、自由平面、带形长窗和自由立面。按照"新建筑五点"要求设计的住宅是由于采用框架结构、墙体不再承重而产生的建筑特点，勒·柯布西耶充分发挥这些特点，在20年代设计了一些同传统的建筑完全异趣的住宅建筑，萨伏伊别墅是一个著名的代表作（见图6-12）。这是一个建立在26根圆柱上的、中心透空的白色立方体，整个设计把建筑的内部空间引伸到整体外形上来。在不透明与透明，关闭与开放的构造中产生一种简洁的优美感。强调空间，而不是体量；强调组构，而不是雕透。柯布西耶的建筑设计充分发挥了框架结构的特点，由于墙体不再承重，可以设计大的横向长窗。他的有些设计在当时不被人们接受，但这些结构和设计形式在以后被其他建筑师推广应用，如逐层退后的公寓，悬索结构的展览馆等。他在建筑设计的许多方面都是一位先行者，对现代建筑设计产生了非常广泛的影响。

图6-11　新精神馆　勒·柯布西耶　　　图6-12　萨伏伊别墅　勒·柯布西耶

勒·柯布西耶还对城市规划提出许多设想，他一反当时反对大城市的思潮，主张全新的城市规划，认为在现代技术条件下，完全可以既保持人口的高密度，又形成安静卫生的城市环境，首先提出高层建筑和立体交叉的设想，是极有远见卓识的。他在20和30年代始终站在建筑发展潮流的前列，对建筑设计和城市规划的现代化起了推动作用。

4. 阿尔瓦·阿尔托（Alvar Aalto，1898—1976）

1）阿尔瓦·阿尔托的简介

阿尔瓦·阿尔托是芬兰设计家，是现代建筑、城市规划和工业产品设计的重要代表，人情化建筑理论的倡导者，现代主义建筑的奠基人之一。他在建筑与环境的关系、建筑形式与人的心理感受的关系这些方面都取得了其他人所没有的突破，是现代建筑史上举足轻重的大师。阿尔瓦·阿尔托1898年2月3日生于库奥尔塔内，1921年毕业于赫尔辛基工业专科学校建筑学专业。自1923年起，先后在芬兰的于韦斯屈莱市和土尔库市开设建筑事务所。1929年，按照新兴的功能主义建筑思想同他人合作设计了为纪念土尔库建城700周年而举办的展览会的建筑。他抛弃传统风格的一切装饰，使现代主义建筑首次出现在芬兰，推动了芬兰现代建筑的发展。第二次世界大战后的头10年，阿尔托主要从事祖国的恢复和建设工作，为拉普兰省省会制订区域规划（1950—1957）。

2）阿尔瓦·阿尔托的设计思想

1957年阿尔托在明确地表达他的哲学观时指出："建造天堂是建筑设计的一个潜在动机，这一理念会不断地从每个角落里涌现出来。它是我们设计建筑的唯一目的。如果我们不能始终坚持这一理念，我们的建筑将是简陋且无价值的，但我们的生活会富裕起来，然而，这种富裕的生活又有什么意义呢？每件建筑作品都是一个标志，他们向世人展示出我们愿意为世界上的所有普通人建造天堂的志向。"这表现了他一贯的设计方向，即外部空间是内部空间的延续。自然再现的理念在阿尔托的设计中反复出现。在生态这一概念出现之前，阿尔托就早已在他的建筑设计中体现出了生态建筑的理念。1940年，他曾写到："建筑师所创造的世界应该是一个和谐的，和尝试用线把生活的过去和将来编织在一起的世界。而用来编织的最基本的经纬就是人纷繁的情感之线与包括人在内的自然之线。"

尽管独立的一家一户式的房屋设计只是阿尔托众多精彩设计成果的一部分，但人们可以从中清晰地看出从20世纪20年代到70年代间，阿尔托建筑设计的基本脉络和演变，同时，人们也可以从中领略到他的个人风格。阿尔瓦·阿尔托最初的计划是在不使用任何工具的情况下进行随意的勾勒，因此，在保证功能性关系和细节问题的前提下，无论在不规则的形状上还是在结构上，他所设计的作品都表现出其创造性和随意性。他使用不同的材料，并采用综合的结构，同时还充分了解现场的场地特征，通过对自然环境的考察、自然

资源的使用及对景观和植被环境的利用等，在建筑设计上获得了巨大的成功。正如他曾经说过："没有什么可以再生，同时也没有什么可以完全消失，任何东西都会以一种新的形式呈现出来。"他认为，众多的建筑对于建筑学的一系列问题而言是一种单独的解决方式，而这一系列问题又是建筑学方面的驱动力量，因此，这种观点后来得到国际上的认可和接受。大自然、阳光、树木及空气等都在自然与人类的和谐与平衡之间起相当重要的作用。阿尔托采用大量重叠的手法开辟了更大的空间，并将窗户的衔接、外界的景物通过一种光滑的曲线形式连接起来，以达到动感十足的目的。阿尔托经常在他的设计中采用这种设计方式，他认为这种设计可以达到人神共性的目的，而且可以留出更大的空间。当然，他也非常关注人性的特征。和勒·柯布西耶的观点相反，阿尔托认为自然不是机器，不应该为建筑的模式服务，这种观点与弗兰克·赖特的不谋而合。同时他还强调："建筑不应该脱离自然和人类本身，而是应该遵从于人类的发展，这样会使自然与人类更加接近。"他提出有机功能主义的原则，把现代主义单调的面貌进行了大幅度修正，奠定了斯堪的纳维亚现代主义的形式。

他最大的贡献在于对包豪斯、国际主义风格的人情化改良，强调功能和民主化的同时探索更具有人文色彩、更重视人心理需求的设计方向，与密斯风格形成鲜明的对应。作品轻松、流畅，喜用木材，注意环境的协调，使单一的设计具有多层面的意义。他的设计理论包括信息理论（设计具有信号特征）、表现理论（表现主义可以屈从基本的功能要求）和人文风格（建筑应具有人情味）。他人情化的风格改变了德国现代主义的单调，建立了既是现代的又是民族的新有机功能主义风格，对各国设计师有重要的启示作用。

阿尔托的设计思想曾受北欧新古典主义的影响，但他的作品并不是旧形式的再现，而是应用当地材料，结合现代工业精神与波罗的海地区传统进行创新。特别是他有创见的利用薄而坚硬但又能热弯成型的胶合板来生产轻巧、舒适、紧凑的现代家具，已成为国际上驰名的芬兰产品。1947年，他提出的"Y"型和三条腿的坐凳，改变了四条腿的模式，是对传统家具的一个突破（见图6-13）。在玻璃制品上，他同样采用了有机的形态造型，使他的产品设计有一种温馨、人文的情调（见图6-14）。对于现代设计的功能，他认为主要从技术角度考虑，他所强调的是生产的经济性。相对地说，现代设计的最新课题是"如何使合理的方法突破技术范畴而进入人文与心理的领域"。阿尔托在工业设计上这种"软"处理揭示出50年代"有机现代主义"的基本特征。

图6-13　凳　阿尔托　　　　图6-14　甘蓝叶花瓶　阿尔托

6.2 德国工业同盟

德国工业同盟是在穆特修斯等人倡导下,为提高德国现代设计水平、促进德意志经济与文化发展而成立的设计组织。德国工业同盟在理论与实践上都为20世纪20年代欧洲现代主义设计运动的兴起和发展奠定了基础,是德国现代主义设计的基石,它以出版刊物、举办展览等多种形式向各界推广现代设计思想,推进了"工业产品的优质化",从而开创了20世纪初德国现代设计的活跃局面。

6.2.1 德国工业同盟成立的背景

19世纪下半叶"工艺美术运动"开始,直至20世纪初,欧洲各地不断掀起各类设计改革运动,包括工艺美术运动、新艺术运动在内的各种设计改革都漠视甚至反对机械化生产而没能担当起发展现代工业设计的重任。

1871年普法战争结束以后,德国的资本主义获得了空前高速持续的发展。在1851年伦敦"水晶宫"博览会时,德国曾派出了由建筑家哥德弗莱德·谢姆别尔率领的代表团,通过参观,谢姆别尔对博览会及德国设计现状有了深刻认识,他在认识到德国设计落后的同时,认为必须改革德国的设计现状。到19世纪80年代,德国在工业和技术上已超过了最早完成工业革命的英国。1881—1885年,英国占世界贸易量的38%,德国为17%;到了1903年,英国下降到27%,德国上升到22%;1913年,德国的钢产量是英国的3倍。德国的工业和技术快速地发展,但产品外观却依然存在着粗糙丑陋的问题,其实早在美国建国百年博览会上德国人就发现因产品的外观丑陋缺乏竞争力的现实,为了加速国家经济快速增长提高贸易竞争力,产品设计作为促进销售的手段得到重视。在工业化浪潮下,一批政治家、艺术家和设计师开始关注工业生产中的设计问题,然而在德国现代设计的探索过程中,以"青年风格"为特征的新艺术运动并没有从根本上解决现代工业中所出现的设计问题。

6.2.2 德国工业同盟及其代表人物

1. 德国工业同盟简介

1907年成立于慕尼黑的德国工业同盟又叫德意志制造同盟。这是一个积极推进工业设计的舆论集团,德国著名外交家、艺术教育改革家和设计理论家穆特休斯、现代设计先驱贝伦斯、著名设计师威尔德等人成立了德国第一个设计组织——德国工业同盟,它的成立标志着德国工业设计进入新的阶段,同时也标志着现代设计艺术时代的来临。工业同盟的宣言是由弗里德里希·瑙曼(Friedrich Naumann)起草的,从宣言本身就明显地看出当时的德国设计界和建筑界关心的几个问题:①提倡艺术、工业、手工业的结合;②主张通过教育把不同设计综合;③强调走非官方路线;④大力宣传功能主义和承认现代工业;⑤坚决反对任何装饰;⑥主张标准化、批量化生产。在它的成立宣言中,提出了这个组织明确的目标"通过艺术、工业与手工艺的合作,用教育宣传及对有关问题采取联合行动的方式来提高工业劳动的地位。"联盟表明了对工业的肯定和支持态度。宣言还指出组织所关心的不只是美学标准,还有与时代的整个文化精神密切相关的一切。

设计史

　　在德意志制造同盟1908年召开的第一届年会上,建筑设计师菲什(Theoder Fischer)于开幕词中明确了对机器的承认,并指出设计的目的是人而不是物,工业设计师是社会的公仆,而不是许多造型艺术家自认为的社会的主宰,这些观点,使制造同盟以现代设计奠基者和发起人的姿态树立起在设计史中的地位。

　　德意志制造联盟十分注重宣传工作,常举行各种展览,并用实物来传播他们的主张,还出版了各种刊物和印刷品。在其1912年出版的第一期制造联盟年鉴中,曾介绍了贝伦斯设计的厂房和电器产品;在1913年的年鉴中,着重介绍美国福特汽车公司的流水装配作业线,希望将标准化与批量生产引入工业设计中。1914年,同盟内部发生理论权威穆特修斯和著名设计师威尔德展开了一场关于标准化问题激烈的争论。穆特修斯终于以有力的证据和理论驳倒了对方,指出了工业设计发展的立足点是标准化生产方式,在此前提下才能谈及风格和趣味问题。这场争论是现代设计史上的第一场大争论,是德国工业同盟所有活动中最重要、影响最深远的事件。后来的事实证明,由第一次世界大战导致的工业产品和零部件的标准化,成为工业化发展的历史必然,这为德国成为理性主义的设计大国埋下了伏笔。

　　1916年,联盟与一个文化组织合作出版了一本设计图集,推荐诸如茶具、咖啡具、玻璃制品和厨房设备等家用品的设计,其共同特点是功能化和实用化,并少有装饰,而且价格为一般居民所能承受。这本图集是制造联盟为制定和推广设计标准而出版的系列丛书中的第一本。这些宣传工作不但在德国影响很大,促进了工业设计的发展,而且对欧洲其他国家也产生了积极的影响。一些国家先后成立了类似制造联盟的组织,对欧洲工业设计发展起了很重要的作用。

　　在第一次世界大战期间,制造联盟在中立国举办了一系列有影响的展览。自此以后,联盟逐渐把目光从国外转向国内,其思想中的国际主义因素让位于较实际面对经济状况的态度,强调把设计作为改善国家经济状况的一种手段。德意志制造联盟于1934年解散,后又于1947年重新成立。

2. 德国工业同盟的代表人物及设计思想

　　德国工业同盟真正的开创者是穆特修斯。在探求大工业背景下如何解决形式与功能的问题的探索过程中比较突出的设计师是彼得·贝伦斯。

1)穆特休斯(Herman Muthesius,1869—1927)

　　穆特修斯出生于德国图林根的一个石匠家庭,早年在柏林学习哲学和建筑,曾在日本工作4年,1896—1903年他作为德国大使馆的官员被派驻伦敦研究英国的设计发展状况。像许多外国人一样,穆特休斯为英国的实用主义所震动,特别是在家庭的布置方面。他写到:"英国住宅最有创造性和决定价值的特点,是它绝对的实用性。"他写成了三卷本的巨著《英国住宅》,并于返回德国后不久出版,在这些著述中提出了一系列新的设计思想。他赞扬工艺美术运动,但是又主张机器制品是按照时代的经济制造出来的,他们应该

呈现新的风格——"机器风格",认为德国设计只有采用机械化大生产方式才能有发展前途,应该创造出"一种从适用性和简洁性而来的干干净净的优美和雅致。"极力肯定机械生产在工业社会的积极作用,倡导"标准化"理论,将标准化、产品简洁抽象的外观视为产品质量的标准之一。作为制造联盟的中坚人物,他由于广泛的阅历和政府官员的地位等优势,对联盟产生了重大影响。对他来说,实用艺术(即设计)同时具有艺术、文化和经济的意义。新的形式本身并不是一种终结,而是"一种时代内在动力的视觉表现"。它们的目的不仅仅是改变德国的家庭和德国的住宅,而且直接地影响这一代的特征。于是形式进入了一般文化领域,其目标是体现国家的统一。他声称,建立一种国家的美学的手段就是确定一种"标准",以形成"一种统一的审美趣味"。

1904年,回国后他就任德国贸易部下辖的高等艺术院校的主管官员,负责应用艺术的教育,并从事建筑和设计工作。认为要想提高德国的设计艺术水平,就必须对传统的德国美术教育进行彻底改革,他将德国的三所艺术学校——柏林艺术学院、杜塞多夫艺术学院和布莱斯劳艺术学院,改为建筑与工艺美术学校,让建筑师出身的布鲁诺·陶特(Brano Taut),汉斯·珀尔奇(Hans Poezig)和彼得·贝伦斯分别任院长,在他们的努力下,德国着手进行设计教育革新尝试。1907年由他发起成立的德国工业同盟让德国工业设计从此进入崭新阶段。

2)彼得·贝伦斯(Peter Behrens,1868—1940)

在德国工业联盟的会员中,最著名的设计师是彼得·贝伦斯。他是工业联盟的发起者之一,常被称为第一位工业顾问设计师。他出生于德国汉堡,早期从事建筑设计工作。贝伦斯的早期设计深受新艺术运动的影响,常常利用图式化的平面来制作富有节奏感的装饰样式。后来又受到麦金托什的影响,开始重视以直线为主的功能主义,采用理性的几何造型来表达设计。大约就在这时,他从形形色色的设计观念和不同风格的设计作品中,看到了正在变革中的艺术和设计趋势,认识到设计只有与大工业的加工技术和材料工艺紧密结合才会拥有生命力。他不仅肯定大工业的机械生产方式,更找到了适应大生产设计方式的功能主义的内核。

德国现代主义的兴起与贝伦斯的设计实践分不开。1904年开始,他便积极参与德意志制造同盟的组织工作,同时又利用杜塞多夫艺术学院校长的职位从事设计教育的改革。1907年,他受聘于德国通用电器公司AEG的设计顾问,全面负责公司的建筑设计、产品设计及视觉传达设计,并以统一化、规范化的整体企业形象设计开创了现代企业形象设计(CIS)的先河。1909年他设计了AEG的透平机制造车间与机械车间,最具特色的是透平车间设计,采用简洁的造型,外观如实反映其内部功能要求,钢结构的骨架清晰可见,宽阔的玻璃嵌板代替了两侧的墙身,各部分的匀称比例减弱了其庞大体积产生的视觉效果,其简洁明快的外形是建筑史上的革命,整个建筑外面没有任何装饰,表现出新技术条件下对新建筑形式的大胆探索,具有现代建筑新结构的特点,强有力地表达了德意志设计联盟的理念。这为建筑开拓了一种新的形式,被建筑界视为第一座真正意义上的现代建筑。

他为AEG设计的企业标志也一直沿用至今,成为欧洲最著名的标志之一(见图6-15)。另外,在设计中他十分注意运用逻辑分析和系统协调的方法去解决问题,重视

产品标准化部件设计，已具有初步的现代大工业设计观念。他运用简单的几何形式设计的功能主义风格的电风扇、台灯、电水壶等电气产品，也成为制造同盟设计思想的典范（见图6-16与图6-17）。贝伦斯的贡献还在于他所培养的学生中出现了三位现代主义设计大师，即格罗庇乌斯、密斯·凡·德罗和勒·柯布希耶。因此，称他为现代主义设计运动的奠基人实不为过。

图6-15　AEG标志　贝伦斯　　　图6-16　水壶　贝伦斯　　　图6-17　电风扇　贝伦斯

贝伦斯十分强调产品设计的重要性。1910年，他在《艺术与技术》杂志上总结他的设计观时说："我们已经习惯于某些结构的现代形式，但我并不认为数学上的解决就会得到视觉上的满足。"对于贝伦斯来说，仅有纯理性是不够的，因而需要设计。1922年，他在制造联盟的刊物《造型》中写道："我们别无选择，只能使生活更为简朴、更为实际、更为组织化和范围更加宽广，只有通过工业，我们才能实现自己的目标。"但是，他又指出："即使是一位工程师在购买一辆汽车时也不会把它拆卸开来进行检查，他也是根据外形来决定购买的，一辆汽车看上去应该像一件生日礼物。"这表明设计的直觉对他来说是很关键的，也反映了他对产品市场效果的关注。

贝伦斯写了许多著作，在这些著作中他主张对造型规律进行数学分析。他拒绝复制历史风格，在研究植物、花卉的造型和动物界、植物界线条的基础上坚持理性主义美学原则。他的风格接近几何图形，因而易于转向纯工业形式的创作。贝伦斯还指出，在艺术与技术的关系中，与艺术家所坚持的传统相比，技术更能够确定现代风格，因为通过批量生产符合审美要求的消费品可以逐渐改善人们的趣味。技术和文化的结合是文化的新源泉，与其说它服务于生活的审美改造，不如说它服务于全民的社会利益。因此贝伦斯在考察艺术形式时，力图表明视觉形式对于作为人类文化一部分的物质环境的意义。

6.3　俄国构成主义

构成主义是俄国十月革命后在一批先进知识分子中产生的一次前卫艺术运动，由于受到斯大林的扼杀而没有达到德国现代主义的高度。俄国构成主义热衷于科学技术，把结构当作建筑设计的起点，以此作为建筑表现的中心，这个立场成为现代主义建筑的基本原

则。构成主义强烈提出设计为政治服务，为无产阶级和无产阶级国家服务。1919年马列维奇、李西斯基组成了激进的艺术家团体"宇诺维斯"，对荷兰风格派产生了直接的影响。1925年成立的当代建筑家联盟是将构成主义传播到欧洲的重要前卫设计团体。代表人物有维斯宁，他设计的人民宫是构成主义最早的设计专题，还有国家电报大楼也极具特点。另外俄国的纪录电影作为构成主义的一部分对西方也影响很大，塑造了不同于好莱坞的风格，代表作品有《战舰波将金号》。真正变成建筑现实的俄国构成主义建筑是梅尔尼科夫在巴黎世博会上的苏联展览馆大厦。后期构成主义基本集中在城市规划上，突出人物有谢门诺夫等，他们在很大程度上与科布西耶的理想主义规划相似，提出了放射性设计规划和线性规划的城市规划方式，作品有共产主义卫星红城等。

6.3.1 构成主义产生的背景及特点

1. 构成主义产生的背景

俄国构成主义（Constructivism）设计运动是现代主义设计运动的重要代表之一，是十月革命胜利前后在俄罗斯一批先进的知识分子当中产生的前卫艺术运动和设计运动，是在立体主义影响下派生出来的艺术流派。它是与荷兰风格派运动和德国包豪斯齐名的革命的设计探索，具有社会主义色彩。主要代表人物有埃尔·李西斯基、弗拉基米尔·塔特林、卡西米·马列维奇等。

2. 构成主义的代表人物及主要特点

塔特林是俄国构成主义的中坚人物。他出身于工程技术家庭，很早就在社会上独立谋生，当过水兵、画家助手、剧院美工等。1902—1910年间塔特林先后就读于莫斯科等地的艺术学校并获得风景写生画家的职业证书。由舞台美术工作开始，他尝试进行绘画与雕塑相互转化的实践。1913年他在巴黎受到了毕加索用木材、纸张和其他材料所作的三维空间建筑的启发，开始利用玻璃、金属、电线、木材等工业材料来进行抽象浮雕的创作，对欧洲新建筑运动产生了莫大的影响，成为构成主义宣言式作品。他对材料、空间和结构有深入的研究，他认为艺术家要熟悉技术，应该把生活的新需求倾注到设计创意中。在设计上有目的的创造出结构形态，合乎功能要求，而不必局限于实用功能狭义的设计或艺术范围。塔特林把艺术家、设计师看成是创造生活、富于探索精神的人，这正是他与其他构成派成员不同的地方。他认为雕塑不应是体量艺术，而是空间艺术。他将立体主义的二度抽象构成转化成三度。

俄国构成主义主要有以下几个特点：①赞美工业文明，崇拜机械结构中的构成方式和现代工业材料；②主张用形式的功能作用和结构的合理性来代替艺术的形象性；③主张以结构为设计的出发点；④强调设计为无产阶级政治服务。

6.3.2 俄国构成主义的理论及设计

1. 构成主义对现代设计结构的影响

苏联新经济政策期间，新的构成主义观念和思想在西方得到传播。特别是1923年，苏

联文化部在柏林举办苏联新设计展览，积极系统地宣传构成主义的探索与成果，在整个西方引起巨大轰动，特别是对德国设计产生了深远的影响。之后，格罗皮乌斯的包豪斯很快便聘用康定斯基与构成主义设计家莫霍里·纳吉担任包豪斯的教员，构成主义开始在包豪斯传播，甚至对整个西方早期现代主义设计风格产生影响。

构成主义来源一说，有的认为是塔特林对毕加索的立体拼贴的借鉴，有的说是构成派从工程建筑的支铁构造中得来的灵感，众说纷纭，但有两点是可以肯定的：①构成艺术在1920年前后的俄国形成，由于处在战后的苏维埃政权的大环境下，所以带有强烈的革命色彩，被称为"视觉的社会主义"；②它在观念上是非具象的、非再现的，并使用非传统的雕塑材料（铁丝、玻璃、金属片等）进行结构，强调空间动势，采用非具象的简洁造型。代表作有塔特林的"第三国际纪念碑"（见图6-18）。该作品以新颖的结构形式体现了钢材的特点和设计师的政治信念。依照设计，这座纪念碑会比纽约的帝国大厦高两倍，大约需1 300英尺（396.24米），由钢铁和玻璃制成。"一个钢铁螺旋形结构是用来支撑由一个玻璃圆柱体、一个玻璃圆锥体和一个玻璃立方体组成的主体。这一个主体被悬在一个动态的不对称轴上，像一座倾斜的

图6-18　第三国际纪念塔　塔特林

艾菲尔铁塔，它将这样继续它螺旋的节奏，一直延伸到空中，这种'运动'不是被限制于静止的设计中。纪念碑的主体本身确实是运动的。圆柱体一年绕它的轴心转一周，建筑的这一部分是设计作讲演、会谈、代表会议等活动用的。圆锥体一个月旋转一周，是行政活动场所。最顶上的立方体每天围绕它的轴心转一周，是一个信息中心，它的一个特殊之处是又作为一个露天银幕，夜晚就亮起来，上面不停地播放新闻……"。塔特林的设计方案，虽然因莫斯科的技术条件无法实现，但其模型已是具象征意义的构成主义代表作品，至今藏于圣彼得堡的俄罗斯国立博物馆。

构成主义对早期现代主义设计的结构影响首先从空间开始。它是由俄国艺术家马列维奇和塔特林等人在前苏联十月革命后提出的一种艺术理论。在1920年发表的《构成主义原理》中指出，空间只能在其深度上由内向外地塑造，而不是用体积由外向内塑造；造型应注重立体结构；具有形体的材料作为表现因素，每一根线条都应表现事物的内在力量；同时应把时间作为一个要素引入造型之中。这种观念对早期的现代主义建筑设计产生了重要影响，设计师开始强调从结构、建构入手，把结构作为设计的起点，以搭建空间作为表现的核心，加上构成主义本身的革命倾向，考虑到材料的节省等一系列因素，构成主义的作品显现出一种简单明确的形态。这对建筑创作的促进是颇为成功的。这种形式的影响在工业制品中同样存在。根据构成的形式思维，工业制品的各部件以一种独立的、抽象的几何元素存在，然后进行各种尝试，去组构各种不同的新质空间的物质形态。在标准型多功

能家具的设计、折叠型家具等的设计中，都曾应用了构成主义的手法，体现了形态上的简化和经济节约的特点。在广告和图形设计领域，构成主义与荷兰风格主义相呼应，体现了几何形体及空间转换的构思效果，在国际上产生了一定影响。它们首先把设计中的元素变为简洁的抽象元素（点、线、面、体、色彩等），然后采用简明扼要的纵横版面编排，因此具有明显的数学计算和几何合成的特点。这种严谨的理性特点以李西斯基1924年设计的《艺术的主义》一书的书名页为典型。

但是，由于构成主义曾受过立体主义和未来主义的影响，构成主义也没有放弃在版面里渗入跳跃的元素，以带动整个平面中的运动感。例如，1919年李西斯基的招贴《用红色的楔子打击白军》是当时构成主义设计最杰出和最典型的作品之一（见图6-19）。设计中将各种独立的点、线、面或聚或散的编排，以形成不同的节奏，从而产生运动感。受到构成主义的这种形式风格影响，平面设计师奇措德1924年设计的出版公司海报可以看到这类的略带活跃的简化风格——几何元素呈现不同角度的倾斜，稍有的动感又被秩序化的排列着。

图6-19　用红色的楔子打击白军招贴　李西斯基

2. 构成主义的影响

构成主义热衷于科学技术，赞美工业文明，颂扬新时代的机械美，崇拜机械结构中的构成方式和现代工业材料，并力图广泛地运用于造型艺术和设计中。由于俄国当时的工业条件有限，也由于这些理想主义的乌托邦设计与当时的现实格格不入，大部分构成主义设计都只停留在模型和图纸上。然而，在现代工业社会的科学技术条件下对于新的审美对象、审美价值的探索是现代生产与生活的必然要求。构成主义在几何造型和构图视觉效果等方面进行的尝试极具有借鉴价值，对现代造型语汇的产生和现代工业设计的发展产生了革命性的深刻影响。

3. 构成主义与风格主义

从以上也能看出风格主义和构成主义的形式异同。尽管两者都将简洁的几何抽象元素进行理性化的编排，但风格主义大多数过分强调垂直与水平的非对称性平衡，追求动感也是在平面错落有致的理性排列中去暗示。而构成主义没有这么绝对，虽然点、线、面形状的呈现是几何化和严谨性的，但在构图上，点、线、面的组合有时会变得较生动，也会用倾斜方式。另外，风格派强调直线的至上性，所以，"风格"的构成元素中弧线等非棱角的元素偏少，但构成者不会太在乎这些，只要利于构成，同时又具有抽象性、简洁性的几何元素，都会受到构成者的青睐。另外，在早期现代主义设计创作手段的影响上两者也略有区别。以蒙德里安为首的风格派希望尽量保持绘画载体的纯净性。而构成主义则走得更远，例如，构成者将摄影引入艺术创作的范畴，以至于摄影蒙太奇手法对早期平面设计有着极大的影响。1931年出版的《哈特菲尔德的蒙太奇》一书的封面和1935年玛特设计的旅游广告中蒙太奇手法的应用恰好证明这一点。

6.4 荷兰风格派

就在德国现代主义设计迅速发展时，欧洲的另一个老牌资本主义国家也出现了具有这种设计风格特征的运动——"风格派"运动。所谓风格派，是指1917—1928年荷兰在以《风格》杂志为核心的基础上形成的以青年艺术家为成员的松散的艺术团体，也是早期国际现代主义设计运动的重要组成部分，成员包括画家、设计师和建筑师。他们受到俄国构成主义、意大利未来派和德国达达主义的影响，认为纯粹抽象的图案和严格的几何图形组合已经成为现代工业技术社会的新的美学原则。而且，在这些艺术家眼中，艺术俨然已是社会力量的先锋，他们以纯粹形式主义的形象引入到社会中，试图创造一个新的、和谐的、独立于自然之外的秩序。杜斯伯格毫不隐讳地说："我们的椅子、桌子、橱柜及其他相应的物件都是我们未来室内中的抽象雕塑"。

风格派并不具有完整的结构和宣言，同时也与包豪斯等艺术设计院校完全不同。唯一能够展示风格派风格的展览是20世纪20年代中期在巴黎举行的展览。风格派努力把设计、艺术、建筑作为一个有机整体，强调合作，强调联合基础上的个人发展，强调个人、集体的平衡。各部件通过立柱的联系组成新的、有意义的、理想主义的结构是风格派的关键。但它在实践中矛盾冲突不断，造成了风格派的早期分裂。风格派基本上是一种美学运动，目的是要创造一种普遍的形式语言，追求"普遍真理"。其组织者和核心人物有杜斯伯格（Theo Van Does burg，1883—1931）、蒙德里安（Piet Mondrian，1912—1944）和里特维尔德（Gerrit Riveted，1888—1964）等。

6.4.1 荷兰风格派形成的背景及其特征

1．风格派形成的背景

风格派源于荷兰绘画艺术的革新，但它对设计界的影响巨大，设计界的风格派被看做是现代主义设计中的重要表现形态之一。风格派的出现与《风格》杂志有着密切的联系，虽然杜斯伯格创立这本刊物的目的只是为了表达以他为代表的一部分艺术家和设计师的观念，但是也奠定一个可以把艺术与建筑、设计联系起来的桥梁。风格派的形成有着独特的历史背景。

荷兰作为发展较早的资本主义国家，从中世纪以来，就是一个有着艺术传统的国家，但是由于其境内资源缺乏，经济主要靠海外殖民和海外贸易，所以进入19世纪后半叶后，经济迅速衰落，现代工业生产发展缓慢。因此，其境内没有出现像英国、法国、德国等工业化发展进程中机械化生产与设计艺术间的激烈矛盾。当英、法、德等国家掀起工艺美术运动、新艺术运动的时候，荷兰的艺术家只能坐壁上观。然而，这种平静的局面到20世纪初，特别是第一次世界大战的时候发生了重大变化。战争期间，荷兰作为中立国一方面逃脱了战争的蹂躏，另一方面，它成了各国艺术家、设计师的庇护所。各国的艺术家特别是前卫艺术家在战争期间都来荷兰避难，这些艺术家在战争期间与外界隔绝的情况下，开始

从荷兰的文化传统本身寻找参考发展自己的新艺术。他们与荷兰的一些艺术家一道对于荷兰这个小工业国的文化、设计、审美观念进行研究,深入地探索和分析,从中寻找自己感兴趣的内容。正是在这样的历史背景下,以杜斯伯格为代表的艺术家探索出了具有新时代、新特征的设计艺术风格。

2. 风格派的形式手法的特点

风格派遵循统一的抽象原则,从立体主义走向完全抽象,认为美来自作品的绝对纯正,他们在创作中剔除自然物像和主观幻象,以直线、几何形、黑白和纯色等有限视觉元素来表达宇宙的数学结构与和谐的自然法则,试图从中寻找宇宙自然中普遍存在的形式规律。这些规律表现了科学理论、机械生产和现代城市的本质和节奏。他们认为这种新形式是时代的视觉符号。因此,从杜斯伯格等人的言论和这一时期的一些作品来看,对和谐的追求与表现是风格派艺术设计师们的共同目标。风格派具有以下四个方面的鲜明特征。

(1) 将传统的建筑、家具和产品设计、绘画、雕塑的特征完全抛弃,变成最基本的几何结构单体,或者称为"元素"。

(2) 把最基本的几何结构单体,或者元素进行结构组合,形成简单的结构组合。但是,在新的结构组合当中,单体依然保持相对的独立性和鲜明的可观性,即个体的整体性,不因整体而失去个体的形态特征。

(3) 造型与装饰艺术中,除了对称性以外,非对称性是体现艺术效果的最有效手段。大多数的艺术家对非对称性进行了深入的研究和运用。

(4) 在造型上,反复运用几何结构,在色彩的使用上,重视基本原色和中性色。

上述四个方面的特征,在风格派中虽然非常鲜明,但是,也并非是绝对的,他们当中既出现过争论,又存在实践中自以为是的情况。如针对纵横结构,风格派的两大巨头杜斯伯格和蒙德里安就发生过激烈的争论。杜斯伯格一直宣称斜线的构图原理比横和竖的结构更有活力,蒙德里安则认为水平线和垂直线使地球上所有的东西成型,造型上水平直线和垂直线才是最有活力的。又如在色彩上,不少人采用调和色彩,而不仅仅局限于原色。

6.4.2 荷兰风格派的代表人物及设计

荷兰风格派的艺术家主张把纯艺术的风格派原则运用在建筑、家具、其他产品和平面设计中,渗透世界,以创造新的世界秩序。他们注重使用和表现新材料、新技术,指出建筑的空间是由功能与和谐两个方面构成,其外观是由其内部空间决定的。他们把风格派绘画艺术的极其简洁有序的造型、色彩和线条的形态,应用到建筑、服装、家具等方面的设计中,并设计了新的字体和非对称均衡的印刷版面。风格派设计所强调的艺术与科学紧密结合的思想和结构第一的原则,为以包豪斯为代表的国际现代主义设计运动奠定了思想基础。

1. 凡·杜斯伯格

1) 凡·杜斯伯格的简介

凡·杜斯伯格1883年出生于荷兰的乌得勒之,是荷兰风格派艺术运动的领导人之一,提倡在美术和实用艺术中使用长方形形式和原色,他的早期作品受到野兽派和表现主义的影响。杜斯伯格在1914—1916年曾在部队服兵役,并研究了当时欧洲新的绘画和雕塑,对

俄国康定斯基的绘画思想异常崇拜。他创立《风格》杂志以后，主张艺术要"抽象地简化"，以数学式结构反对印象主义和所有"巴洛克"艺术形式。在艺术实践中，以直线、矩形、方块把艺术进行简化，如把塞尚的油画《玩纸牌的人》简化为几何形状（三角形与方形）（见图6-20）。在1915年遇到蒙德里安后，他的绘画变得更抽象。1924年左右，他将对角线引进他的作品中，并称这种风格为元素主义。

1917年，杜斯伯格在荷兰莱德创建"风格派"及其同名杂志。1921年，加入达达运动组织，进行达达艺术活动。1926年，在《风格》杂志上发表《元素主义宣言》，标志着他与新造型主义的早期原则的彻底决裂，同时也与蒙德里安分道扬镳。1930年，杜斯伯格成为"具体艺术派"和同名杂志的创始人之一。1931年创建发展了抽象——创造团体。同年，他在瑞士的达沃斯去世，"风格派"也因其早逝而解散。在风格派期间，杜斯伯格领导整场运动并以《风格》杂志为纽带维系成员间的关系，传播"风格派"抽象主义的艺术理念。

图6-20　玩纸牌的人　杜斯伯格

2）凡·杜斯伯格的贡献

（1）现代抽象艺术与艺术设计的结合。在世纪之交的艺术激变中，凡·杜斯伯格以创新的姿态开拓了一种与写实艺术并行的艺术形式——抽象艺术。他适应时代机械美学的潮流，将抽象艺术与艺术设计相结合，因而改变了20世纪整个人类的衣食住行。他探究抽象艺术的法则，把传统的建筑、家具和产品设计、绘画变成最基本的"元素"，在元素的组合的过程中努力探求一种既独立又关联的"风格"特征的形式组合。用秩序的几何形、艳丽的红、黄、蓝色与温和的黑、白、灰色来构建不对称均衡的艺术世界。从今天看杜斯伯格对现代设计的影响主要在平面设计方面。如1918年他创作的"构图II"，在白底上原色长方形的细心平衡中，用最经济的手段达到了纯粹造型和视觉和谐，对现代设计的表达是令人惊奇的（见图6-21）。又如1921年他为《风格》杂志中所作的广告和通告设计，五个信息由开口的粗线和无衬线印刷体系统统一起来。再如1922年他为《风格》设计的封面，其版式是以

图6-21　构图Ⅱ号　杜斯伯格

标志和正常信息在一个隐含的长方形四个角不对称的平衡，从1922年用到他去世后的1932年出版的最后一期，他使用色彩不是为事后考虑或装饰，而是作为一个重要的结构元素。

总之，凡·杜斯伯格对抽象艺术进行拓展，对抽象艺术语言进行探索，因其所做出的突出贡献而被看作是20世纪最伟大的艺术家之一。

（2）凡·杜斯伯格对包豪斯的影响。杜斯伯格是一位热情而口才出色的艺术活动家。他经常举行各种艺术研讨会，与包豪斯艺术家们交往。1921年他受瓦尔特·格罗皮乌斯之邀到魏玛包豪斯学院访问。1921—1923年住在魏玛期间，他传授了"风格派"抽象主

义艺术思想与创作原则，吸引了大量的包豪斯学生前去听他的讲学。1922年举办了名为"风格派艺术讲演会"的设计艺术思想论战。这场论战在一定程度上成为包豪斯设计艺术思想的一个转折点。

当塔特林创作了《第三国际纪念碑》的抽象主义雕塑时，杜斯伯格于1922年在包豪斯学院为其做出有力的理论解释："现代艺术朝着抽象的普遍性观念发展，即远离客观存在性和个性，朝着一个超出个人和民族的集体风格方向发展——它形象化地表现了最高、最深和最普遍的、所有民族的美好的愿望。"在这以后的几年里，他开始主张"少风格"（style-less），以期能够找到更加简单、更加国际的术语来建立国际风格基础。他日益深入到"减少主义"的简单几何结构的研究当中去。这种艺术观点为包豪斯所吸纳并产生重大影响，抽象艺术也因此逐渐成为现代设计的一种国际风格，引导了整个20世纪的产品造型。他通过包豪斯提升"风格派"在国际上的地位，极力拓展抽象艺术的范围。"风格派"也因此与俄国的"构成主义"（1917—1924）、德国的建筑和现代设计运动（1904—1933）一起成为现代艺术设计运动的重要组成部分。由此而言，杜斯伯格是国际主义设计运动的思想奠基人之一。

2. 蒙德里安（Piet Mondrian，1872—1944）

蒙德里安生于阿姆尔弗特，是荷兰著名画家，风格派运动幕后艺术家和非具象绘画的创始者之一，素有"几何抽象派大师"之称。他用简单的几何直线图形及单纯的三原色的各种组合，创造出简练、宁静、和谐，又带有一点神秘吸引力的艺术世界，不仅影响了整个西方的抽象绘画和雕塑，还对广告、家具、服装、建筑等设计产生深远的影响。

风景画是蒙德里安初期的绘画主题，此时的作品仍旧弥漫着17世纪荷兰绘画的风格与精神，受到了印象主义、象征主义和表现主义的影响后渐渐脱离了海牙画派的表面形式。1909年蒙德里安加入了荷兰通神论者协会，接触到新柏拉图主义和多神论思想，使得蒙德里安发现自己，思考人类存在的价值。这项转变也改变了蒙德里安创作的方向，开启了他新造型主义的思考方向。1911年蒙德里安见识了毕卡索和布拉克等立体派的作品，受到极大的震撼，随后前往巴黎研究立体派的绘画风格。蒙德里安成功地从立体派中吸取精华，作品以抽象的方式呈现，并加入了自我的风格，脱离了立体派。

1919—1938年蒙德里安发展了新的个人形式，他使用更基本的元素（直线、直角、三原色）创作组成抽象画面，此时期的代表作《线与色彩的构成》色彩柔和、充满轻快和谐的节奏感。他于1931年所创作的《红、黄和蓝色构图》（见图6-22）和《百老汇爵士音乐》（见图6-23）就充分体现了他图形创意的风格与特色。其中前者的主题是寻求普遍的和谐，画在画布上的具体造型的存在成为表达一种新造型现实的媒体；后者是蒙德里安晚年的代表作。1938—1940年第二次世界大战期间，蒙德里安心情大受干扰，他的画失去了快乐的色彩节奏，以黑色线条贯穿画面，给人以极度的忧郁感。1940年他移居纽约，在那里度过他生命的最后4年。曼哈顿中心区按照严格的方网规划及从街道的峡谷中拔地而起的摩天大楼，造成一种新的造型效果，这里成为他一生中最后一个迷恋的地方。在这五光十色的大都会，蒙德里安感受到没有战事纷扰的世界，在纽约创作的作品比过去更为明亮、更为抽象，反映了纽约的现代经验。他融合了过去不同时期的作品风格并加以延伸，

色彩、线条呈现轻快的律动，画面的音乐性达到最高境界。他用爵士乐的节奏，把丰富多彩、光影交辉的繁华街道加以抽象化，压缩成为数学关系，以大小不同的格子构成画面，但不再用黑色的线条与厚色色块，格子本身由红、黄、蓝三原色的小正方形和矩形组成，底子是一块灰白色的平面。这些色块的交替配置使人在视觉上产生一种富有节奏的动感，它象征着百老汇的繁华和热闹。就如那闪烁的灯光，穿梭往来的汽车噪声，戏院里传出的歌声，都仿佛使人感觉得到，但是，这一切都化作一种大小不同的红、黄、蓝的格子。

图6-22　红、黄、蓝的构成油画　蒙德里安

图6-23　百老汇爵士乐油画　蒙德里安

3. 里特维尔德（Gerrit Riveted, 1888—1964）

里特维尔德是荷兰著名的建筑与工业设计大师、荷兰风格派的重要代表人物。他偏爱单纯的线条、颜色，以便大量制造，这种简洁的设计概念深刻地影响了日后的设计界。他出生于荷兰名城乌特勒支，父亲是当地一位职业木匠，里特维尔德从7岁就开始在父亲的作坊中学习木工手艺。1911年他开设了自己的木工作坊，同时开始以上夜校的方式学习建筑绘图。里特维尔德不是建筑学或设计方面的科班出身，但他对所学的任何实际知识都非常用心，并始终有独到的理解。他的作品几乎就是风格派原则的视觉陈述，他经常运用简洁的基本形式和三原色创造出优美而具功能性的建筑和家具。

在现代设计运动中，里特维尔德是创造出最多的"革命性"设计构思的设计大师。他在风格派中以设计家具、建筑等见长。里特维尔德的家具设计形式简化到最基本和永恒的元素，可谓是风格派的代表，也是家具设计史上第一件现代家具的设计者。1917年设计了现代主义设计运动的重要经典作品"红蓝"椅，以一种实用产品的形式生动地阐释了风格派抽象的艺术理论，其结构完全采用简单几何形，不加修饰，色彩用最单纯的原色——红、黄、蓝，可以说是风格派原则最清晰的视觉陈述（见图6-24）。1934年设计了"曲折"椅，椅子的脚、座椅部分及靠背都摆脱了传统椅子的造型，非常节省空间（见图6-25）。1925年设计了位于乌特勒列支市的"施罗德住宅"和住宅的室内设计及家具设计（见图6-26）。该住宅由长方形的厚板和直条的钢板部件对称地组合起来，这些几何形

的成分划出可用的体积。外部的色彩划分也同样用在室内，以色彩来区分不同的部位。此建筑的风格完全是风格派的立体化体现。施罗德设计的住宅被公认是风格派建筑的巅峰和现代建筑的先期代表作之一。

图6-24　红黄蓝椅　里特维尔德　　图6-25　曲折椅　里特维尔德　　图6-26　施罗德住宅　里特维尔德

6.4.3　风格派对现代设计的影响

因风格派创始人、画家蒙德里安曾以"新造型主义"为题发表论文，以新造型主义来形容其创作风格，故人们又把风格派称为新造型主义。对于设计界来说，新造型主义这一名称尤为贴切。风格派主张从理性出发，用抽象的几何结构来表达宇宙和自然的普遍的和谐与秩序，探索被事物的外貌所掩盖的规律，这些规律表现了科学理论、机械生产和现代城市的本质和节奏。

1．风格主义对现代设计的形式影响

由于风格主义对非对称性平衡的强调，对简洁风格的追求，因而本质上迎合工业化批量生产的要求，为早期现代主义设计对形式的借鉴架构了桥梁。

2．"风格"形式对建筑设计的贡献

提供一种用平面手段对空间进行重新分割与建构，产生新质空间并造成空间流动的可能性，所以对建筑设计的主要影响就是启发了早期设计师运用新的立面及平面设计模式进行建筑构造。

3．风格的探索对早期建筑设计带来新的启发

平面有节奏的分离与联接可以产生视觉上的空间感。并且，平面参与空间分割可以促成新质空间的产生。将平面的形同立体的空间结合在一起，打破空间中物体孤立的同时，产生空间的流动感，从而丰富了建筑师的空间创作手段。

另外，风格主义对当时色彩形式上的革新也有很大促进。由于整个风格主义强调一种平衡性，色彩上也被套上纯净的外衣。受其启发与影响，设计家开始以简洁纯粹的方式来对待色彩问题。

6.5 包豪斯

1919年4月1日,在德国魏玛创立了第一所新型的现代设计教育机构——包豪斯国立建筑学校,简称包豪斯(Bauhaus)。它是由德文的Bau(建筑)和Haus(房屋)组成的,意为建筑之家,这个词是由它的创始人即第一任校长格罗庇乌斯生造出来的。包豪斯是由原来的魏玛市立美术学院与魏玛市立工艺学校合并后成立,是20世纪初在德国创办的建筑及产品设计学校。从1919年到1933年的14年中,它培养了整整一代现代建筑和设计人才,也培育了整整一个时代的现代建筑和工艺设计风格,被人们称为"现代设计的摇篮"。在很大程度上说,包豪斯的出现对现代设计艺术理论、现代主义设计艺术教育和实践,以及后来的设计美学思想等方面的作用都具有划时代的意义,它把欧洲现代主义设计艺术理论和实践推向了巅峰。同时也为德国第一次世界大战后的工业设计奠定了基础,为以后设计艺术教育体系搭建了基本的框架。

6.5.1 包豪斯的历史

1. 包豪斯产生的历史背景

(1)手工时代的产品,从构思、制作到销售,全都出自艺人(工匠)之手,这些工匠的技艺包含了设计,但可以说当时没有独立意义上的设计师。工业革命以后,由于社会生产分工,于是,设计与制造相分离,制造与销售相分离,设计因而获得了独立的地位。然而由于技术人员和工厂主一味沉醉于新技术、新材料的成功运用,他们只关注产品的生产流程、质量、销路和利润,并不顾及产品美学品位及艺术家不屑于关注平民百姓使用的工业产品,造成粗制滥造、产品审美标准失落。因此,大工业中艺术与技术的矛盾十分突出。

19世纪上半叶,形形色色的复古风潮为欧洲社会和工业产品带来了矫饰之风,如罗可可式的纺织机、哥特式蒸汽机及新埃及式水压机。对产品设计如何将艺术与技术相统一的思考,引发了一场设计领域的革命——以19世纪后期英国人威廉·莫里斯发起的艺术与手工艺运动、1900年前后以法国和比利时等国为中心的新艺术运动、二十世纪初的德国工业同盟三个运动作为标志,也是在包豪斯产生之前欧洲艺术设计领域中具有重要意义的设计革命。

(2)1918年第一次世界大战结束,德国作为战败国在经济、政治等方面遭受重创。强烈的民主意识促使德国人重新思考国家的未来,振兴工业和贸易成为德国重建的关键问题,而发展工业设计和设计教育正是振兴经济的重要举措。

2. 包豪斯的建立、宣言与目标

1)包豪斯的建立

包豪斯的前身是比利时设计家凡·德·威尔德于1903年在德国魏玛设立的一所试验性的工艺美术学校。1914年,格罗皮乌斯接替凡·德·威尔德,担任魏玛工艺美术学校校

长。他试图把自己多年来想建立一种新型设计学校的想法变为现实,准备对工艺美术学校人才的培养目标、方式等进行全面改革。然而,就在这时,第一次世界大战爆发,他的办学便受耽搁。一直到第一次世界大战结束以后,他的愿望才得以实现。

2) 包豪斯的宣言

包豪斯的宗旨是创造一个艺术与技术接轨的教育环境,培养出适合于机械时代理想的现代设计人才,创立一种全新的设计教育模式。作为学校的第一任校长和创始人,格罗庇乌斯在他的《包豪斯宣言》中明确地提出了自己的教育思想:一切造型艺术的最终目的是完整的建筑!美化建筑曾是造型艺术至高无上的课题,造型艺术也曾是大建筑艺术不可分割的组成部分。当时的造型艺术处于彼此分离、相互孤立的状态,只有通过所有工艺师有意识地共同努力,才能将它们从孤立的状态中拯救出来。建筑师、画家、雕塑家必须通过整体和局部,重新认识和掌握多方面的建筑因素,才能使他们的作品再次充满曾丧失在沙龙艺术中的建筑精神。

很显然,这一宣言倡导一切艺术家转向实用美术、雕刻。建筑是各门艺术的综合绘画的实用化在于对建筑的装饰,包豪斯目的是培养各种水平的建筑师、画家和雕刻家,使他们成为有能力的手工艺人和独立创造性的艺术家,从而形成一个带动时代潮流的艺术和手工艺家的合作集体。这些人团结合作,知道怎样设计一座包括结构、装修、装饰和家具等整体上和谐的建筑物。

3) 包豪斯的目标

格罗皮乌斯在《包豪斯宣言》和《魏玛包豪斯教学大纲》中明确了学校目标:① 打破艺术种类的界限。挽救所有那些遗世独立、孤芳自赏的艺术门类,训练未来的工匠、画家和雕塑家,让他们联合起来进行创造,他们的一切技艺将会在新作品的创造过程中结合在一起;② 提高工艺的地位,让它能与"美术"平起平坐。包豪斯声称,"艺术家与工匠之间并没有什么本质上的不同","艺术家就是高级工匠……因此,让我们来创办一个新型的手工艺人行会,取消工匠与艺术家之间的等级差别,再也不要用他们树起妄自尊大的藩篱"。倡导艺术家转向实用美术。让学生成为既是有能力的手工技师,同时又是具有独创精神的艺术家,从而形成一个引导时代潮流的设计家的合作团体;③ 把包豪斯与社会生产、市场经济紧密结合起来,把自己的产品与设计直接出售给大众和工业界。包豪斯声言,他们将"与工匠的带头人及全国工业界建立起持久的联系"。这使包豪斯树立起良好形象和声誉,部分解决了关系到学校生死存亡的经济问题,同时也锻炼了学生面对社会现实的工作能力。

6.5.2 包豪斯的发展历程

包豪斯是现代主义设计的一个重要缩影。在短短的14年办学历程中,它历经社会动荡和自身在学校构成、教学思想、专业方向、课程设置、师资制度及设计理念等方面的重大变化,终于将包豪斯从一个空洞观念变成了一个举世瞩目的设计教育基地。它经历了三任校长,形成了三个非常不同的发展阶段:格罗皮乌斯的理想主义、汉斯·迈耶的共产主义和密斯·凡·德罗的实用主义。这些带有强烈而鲜明时代烙印的发展阶段相互贯通,造就了包豪斯丰富的精神内涵和复杂的文化特征。

1. 魏玛时期的包豪斯 (1919—1925)

这是办学条件艰难而且在教育上处于摸索时期的包豪斯。魏玛曾经是魏玛大公国的首都，第一次世界大战以后，成为魏玛共和国的首都。因为战争的影响，包豪斯建立以后没有良好的经济基础作保障，不仅校舍破败，而且办学经费严重不足，此外，在教学方面还受到德国右翼势力的干预和制约，以致师资队伍成员复杂，教学思想和方法存在很大争议和矛盾。1920年为了缓解学校中传统美术教育与现代设计教育的矛盾，格罗皮乌斯在包豪斯之外成立了一个由原有绘画教员组成的美术学院，虽然这一分离有悖于格罗皮乌斯艺术与技术合作的初衷，但对于包豪斯的发展而言是十分必要的。

为了使学生从纯艺术教学中获得形式方面的训练，在格罗皮乌斯的努力下，学校网罗了一大批欧洲最前卫的艺术家来校任教（见图6-27）。先后聘请了9位基础课教师，对学生进行形式训练，称之为"形式导师"，包括马科斯（Gerhard Marcks）、克利、康定斯基、费宁格、纳吉、蒙克（George Muehe）、施莱莫（Oskar Schiemmer）、施莱耶。他们虽然主要是画家，但与格罗皮乌斯有着相同的艺术理念，不但没有把包豪斯带回传统的美术教学中，而且帮助格罗皮乌斯建立了一个新艺术设计教育体系。学校采用"工厂学徒制"的教学方式，师生以师徒相称，教师由两部分构成，除前面提及的"形式导师"担任形式内容、绘画、色彩与创造部分的教学以外，还有担任技术、手工艺、材料部分的"工作导师"。这种双轨制教学体系成功地培养出了既具备现代艺术造型基础，又掌握机械生产、加工技术的新一代设计师。

图6-27 包豪斯的教员

魏玛时期的包豪斯创建了许多与设计教学相关的实习工厂，如编织、木工、金工、印刷、雕塑、木刻、壁画、彩色玻璃等教学实践的场所，学生的艺术素养和技术水平同时得以提高。

1921年，荷兰风格派的奠基人杜斯伯格到魏玛讲学并受聘于包豪斯，他建议"以最简洁的手段达到最简洁的风格"，宣传对创作过程进行理性控制的"机械美学"。杜斯伯格的影响是中期包豪斯向理性主义过渡的促进因素。1922年，魏玛政府组织了"第一届图林几亚艺术展览"，包豪斯的师生提供了大量参展作品，但观众对于这种倾向于形式的试

验作品大惑不解，反应冷淡。展出的结果进一步促使了格罗皮乌斯对学院教学工作的反思。他首先把原来比较艺术型的校徽交由奥斯卡·施莱莫重新设计，使其变得单纯简练，具有明确的结构主义特征，从此他开始走向理性化。不久之后，在1922年2月3日，他写了一份备忘录，交给每个形式导师。在这份备忘录当中，他对于包豪斯的发展提出了自己的看法，他认为包豪斯处在与真实世界隔绝的孤立危机当中，他开始明确放弃战后初期的乌托邦思想和手工艺倾向，明确提出应该从工业化的立场来建立教学体系。他明确提出：试验性的教学必须为实际的设计目标服务，而不仅仅只是知识分子的无病呻吟，或者个人探索。他要求学院的体系立即进行改革，以理性的、秩序的方式取代从前的个人表现的方式。此后，包豪斯开始发展科学的、理性主义的艺术与设计教育，开始强调以大工业生产为基础的设计，以往那种个人表现的、行会式的浪漫主义色彩逐渐消失。

格罗皮乌斯的这种新的发展，与当时德国的社会发展趋势是相吻合的。当时德国对于各种艺术形式，包括音乐、电影、文学、美术等，都提出了改革的要求，表现主义已经正式被宣布死亡了，取而代之的是新的秩序，新的规范，理性的思考和创造。这种新的文化与艺术的发展被称为"新客观主义"。它表明德国已经开始从战后初期的个人恐慌、个人愤怒中恢复过来，走向更加严肃的理性思考。包豪斯的转变顺应了社会大环境的发展。

1923年夏季包豪斯学院举办了第一次展览会"艺术与设计的新统一"，展示了办学短短四年来取得的可喜成绩。许多展品以其新颖独特的造型、优良的材质和巧妙的技术及颇具标准化设计特征，受到人们的普遍欢迎，并引来了50余家来自欧洲各国的工厂、商店前来订购产品。展览会期间还举办了一系列有关现代主义设计和艺术的专题讲座，其中包括格罗皮乌斯的《艺术与技术的新统一》、康定斯基的《论综合艺术》、奥德的《荷兰新建筑》及现代派音乐的奠基人布索尼、斯特拉文斯基（I. Stravinsky）、辛登米斯（Hindemith）三人介绍了现代音乐成就。1924年，乔斯特·施米特（Joost Schmidt，1893—1948）为包豪斯设计的标志（见图6-28）和创作的招贴《包豪斯学校作品展览》（见图6-29）集中地体现了这个学校在抽象几何图形方面研究探索的成果——通过精细的分解组合，各种几何图形构成一个外部简洁而内部变化层次丰富，具有特殊视觉品质的大几何形体。文字被嵌入其中，在视觉上成为具有灰色肌理和节奏变化的色块。这次展览传播了包豪斯的现代主义设计观念，使学校提高了声誉，扩大了影响，与社会各界建立起广泛的联系，同时产生了良好的经济效益。展览会的成功坚定了包豪斯师生进行设计教育改革的信心，促进了包豪斯设计与教育事业的发展。

图6-28　包豪斯的校玺　施莱莫　　图6-29　包豪斯展览招贴　朱斯特·施密特

就在包豪斯的发展呈蒸蒸日上之势时，魏玛地方选举，右翼势力上台，包豪斯又受到了各方面的限制。1924年，魏玛共和国教育部长通知格罗皮乌斯，政府只能提供一半资金。在当局的多次干预下，1925年3月底，包豪斯被迫关闭魏玛的校园，应德绍市政府的邀请，全部一起迁到德绍，开始了包豪斯的德绍时期。

2. 德绍时期的包豪斯（1925—1932）

德绍与魏玛在某些方面十分相似，有良好的艺术基础和宽松的文化环境。它是一个矿业中心，周围有很多现代化的工业企业，是德国的工业中心。包豪斯在这里能充分发挥自己的教学潜力。

进入德绍以后，包豪斯暂时在德绍工艺美术学校上课。1925年德绍市长为包豪斯争取到一笔可观的财政预算，用于新校舍的建设。格罗皮乌斯以最快的速度、最好的设计建了新的包豪斯校舍（见图6-30）。这是一个集教室、工作室、工厂、办公室、学生宿舍、食堂、礼堂、体育馆等于一体的多功能、综合性建筑群。在设计中，格罗皮乌斯采用了非常单纯的形式和现代化的材料加工方法，高度强调功能化原则。建筑群高低错落，采用非对称结构，全部采用预制件拼装、玻璃幕墙结构，各功能部分以天桥联系，整个建筑无任何装饰。该建筑堪称为20世纪20年代现代主义设计的杰作。

包豪斯迁到德绍以后，于1925年出版了自己的学术刊物《包豪斯》，系统介绍学院的教学和研究成果，使包豪逐渐走向正规化（见图6-31）。1926年，包豪斯在原有的"国立包豪斯"名称的基础上，加了一个副题——"包豪斯设计学院"。同年，格罗皮乌斯组建建筑系，1927年正式招生，由汉斯·迈耶主持该系工作。

图6-30　包豪斯教员办公室

图6-31　包豪斯杂志封面

在总结过去几年设计教育实践的基础上，包豪斯进一步充实了师资，在魏玛时期，教师被称为导师，现在改为教授，魏玛时代的形式导师与工作室导师的双轨体制被完全放弃。与此同时，调整了教学体系，制定了新的教学计划，把课程明确划分为必修基础课、辅助基础课、工艺技术基础课、专门课题、理论课和与建筑专业相关的专门工程课程等六大类。

1928年，担任包豪斯校长已有9年的格罗佩斯，由于不再希望自己的宝贵时光浪费在行政管理上，而渴望设计实践。于是，辞去了校长职务，由汉斯·迈耶接任校长。迈耶并不认同格罗皮乌斯时期的包豪斯，他认为格罗皮乌斯关于设计与艺术的联系的概念是一种

不切实际的幻想。他主张设计更多依靠科学，而不是艺术；主张摒弃以审美知觉为基础的一切形式主义的设计方法，提倡从产品功能与结构的相互关系中探索造型规律。

但迈耶担任校长是处在非常困难的状况下，学院内对他广泛不满，社会上也颇有微词，因此，他试图通过对教学体制和人员的改革来缓解矛盾和推动学院的发展。迈耶担任院长后对包豪斯的教学计划做了重大改革，他将建筑系分为"建筑与建筑理论"和"室内设计"；组建了广告系；设立了新的摄影工作室。以建筑系为中心，迈耶试图建立以科学的专业知识为基础的建筑教育体系。他聘请了一批建筑技师和建筑专家担任教学工作，开设了数学、几何学、材料力学、建筑材料论、建筑制图、工业建筑构造、钢铁建筑、钢筋混凝土建筑、暖气通风技术等课程。为了让学生在掌握专业知识的基础上具有更加广泛的科学基础知识，他聘请了许多客座教授给学生讲授物理学、工程学、心理学、经济学、社会学等。这时期的包豪斯呈现出专业的工科大学的景象，因此后来的德国乌尔姆设计学院院长马尔多纳多认为，迈耶时期是包豪斯发展中最重要的时期，迈耶奠定了把现代设计理解为不同于艺术的特殊设计活动的基础。

然而，由于他极左的政治思想，并把政治问题引进到包豪斯教学中，使学校政治气氛甚浓，这不仅引起了一部分教师的不满而离去，而且也得罪了德绍官方。迈耶过于极端的政治主张为包豪斯带来难以补救的灾难，1930年在政府当局、学校师生的多重压力下，汉斯·迈耶被迫辞去校长职务。

1930年8月，建筑师出身的米斯·凡·德罗出任包豪斯第三任校长。米斯·凡·德罗接任校长以后，首先着手淡化学校的政治气氛，清除学校的左翼势力，并进行教学体制的改革，把教学重点放在建筑设计上。他认为只有建筑设计才能使设计艺术教育得到健康的发展，也就是以建筑为核心，凝聚其他专业，这种思想一直贯穿在米斯·凡·德罗的任期之内，因而建筑设计得到加强。1930年，米斯·凡·德罗把家具、金属制品和壁画工作室合并为一个新的系——室内设计系。同年，又对学制进行改革，把原来的九个学期缩短为七个学期，学校分成两部分：建筑设计（建筑外部设计）和室内设计（建筑内部设计）。由此可以明确看到他的以"建筑为中心"的设计教育体系设想与实践。米斯不赞同迈耶的纯粹功能主义，也不赞同格罗皮乌斯培养通才的观点。他主张以统一的方法论原则创造产品的形式，把产品的形式视为建筑空间结构的延伸。

1929年开始的经济危机致使德国经济严重萧条，德绍市财政恶化，大量削减包豪斯的办学经费。米斯在这种困难情况下惨淡经营，为了增加教学经费，包豪斯的实验车间承担具体的建筑设计项目并生产日用品。尽管在米斯的领导下学校的政治纲领很有节制，但还是因左翼形象1932年9月遭到纳粹的查封、关闭。

3. 柏林时期的包豪斯（1932—1933）

尽管进行了上述改革，但包豪斯还是进入了最困难的尾声时期，在纳粹法西斯的干扰和封杀下，1932年，包豪斯被迫迁往柏林，作为一所私立学院开业。学院设在柏林斯提格里茨一个电话公司废弃的建筑里，起名叫"包豪斯——独立教育与研究学院"。当时，米斯有两个经费来源支持教学，一个是包豪斯自己设计的产品设计专利转让费用，大约是3万马克，另外一个是德绍政府答应提供到1935年的经费。包豪斯还设法出售师生的一些

设计来弥补经费的不足。1933年，希特勒上台，纳粹把包豪斯当作"犹太人和马克思主义者的庇护所"，同年4月，包豪斯被迫关闭，最后，米斯以经济问题于该年8月宣布包豪斯永久关闭，结束了它的14年历程。

学校中的教员和学生大部分都流散在欧洲各地，1937 年以后，他们多数移居美国。从而把他们在欧洲进行的设计探索及欧洲现代主义设计思想带到了美国并将包豪斯的精神和经验传播到世界各地，从此揭开了现代设计史上新的一页。

6.5.3 包豪斯的设计教育

1. 包豪斯的教学体系

1）包豪斯的教学体系的形成

包豪斯的教学体系的形成经历了一段时间的摸索。包豪斯早期深受英国工艺美术运动影响。格罗皮乌斯起草的包豪斯建校宣言可以说是拉斯金和莫里斯思想的延续。之后，20世纪初期流行的艺术思潮，特别是表现主义，也对包豪斯早期的理论和教学体系产生了重要影响。1919—1923年，格罗皮乌斯力图对教学体系进行改革，改革的中心在于以手工艺的训练方法为基础，通过艺术的训练，使学生的视觉敏感性达到一个理性的水平，也就是说对材料、结构、肌理、色彩有一个科学的技术的理解。包豪斯认为设计教育应该着重技术性基础，加上艺术性创造的综合。强调技术性、逻辑性、理性的教育作为改革的中心内容。包豪斯的教学体系的建立虽然可以分为魏玛和德绍两个时期，但无论在魏玛时期，还是在德绍时期，其教学体系的总体思路基本上是围绕格罗皮乌斯的思想而展开的。

魏玛时期是包豪斯教学体系的创建期，提出"工厂学徒制"，学生与导师以"师徒"相称。教学上采用"双轨教学制度"，即每一门课程都由一位"造型教师"（形式导师，master of form）担任基础课教学和一位"技术教师"（工作室导师，the workshop master）共同教授，使学生共同接受艺术与技术的双重影响。其中"形式导师"负责教授形式内容、绘画、色彩与创造思维；"技术教师"负责教授学生技术、手工艺和材料学。以约翰·伊顿为首建立起的基础课程，将对平面和立体结构的研究、材料的研究、色彩的研究三方面独立起来，使视觉教育第一次比较牢固地建立在科学的基础上。保罗·克利认为所有复杂的有机形都是从简单的基本形态演变而来的（见图6-32）。要掌握复杂的自然形态，关键在于了解自然形态形成的过程。不应该模拟自然形态，应该遵循自然形态的发展规律和自然法则。克利的重要成果是把理论课和基础课、创作课联系起来上，使学生得到很大的启发。

包豪斯完善和成熟的教学体系的形成，是在1923年学校迁到德绍由拉兹罗·莫霍里—纳吉接替伊顿主持基础课程的教学以后，包豪斯开始走向理性主义和比较接近科学方式的艺术与设计教育（见图6-33）。该阶段是包豪斯历史上最有成就的黄金阶段，开始采用现代材料、以批量生产为目的、具有现代主义特征的工业产品设计教育，奠定了现代主义的工业产品设计的基本面貌。纳吉建立了较有弹性的教学方法，允许教授发挥个人的天才和

能力。德绍时期，包豪斯培养了自己的教师队伍，优秀毕业生留校任教大大改善了包豪斯的师资短缺的局面，逐渐取消了双轨制，同时取消"师傅"称号，正式授予"教授"称谓，包豪斯早期的中世纪手工行会色彩消失，明确了包豪斯作为高等教育机构的理念。

图6-32 死与火 保罗·克利　　图6-33 包豪斯展览目录 莫霍里·纳吉

1927年，包豪斯成立了建筑系，由汉斯·迈耶主持工作，开设结构、静力学、制图、建筑学、城市及区域规划等课程，他们为德绍市设计的工人住宅小区和为柏林附近的柏诺工会学校所做的规划和设计，获得了很高的评价。

1930年包豪斯在米斯·凡·德罗的主持下变成单纯的建筑设计学院，与政治绝缘。

包豪斯以前的设计学校，偏重于艺术技能的传授，如英国皇家艺术学校前身的设计学校，设有形态、色彩和装饰三类课程，培养出的大多数是艺术家而不是艺术型的设计师。包豪斯为了适应现代社会对设计师的要求，建立了"艺术与技术的新联合"的现代设计教育体系，开创构成基础课、工艺技术课、专业设计课、理论课及与建筑有关的工程课等现代设计教育课程，培养出大批既有美术技能，又有科技应用知识技能的现代设计师。

2）包豪斯的学制

包豪斯的整个教学改革是对主宰学院的古典传统进行冲击，预科是包豪斯教学体系的最重要成就之一。包豪斯的整个教学历时三年半：①最初半年是预科，学习"基本造型"、"材料研究"、"工厂原理与实习"这三门课，培养学生的想象创造力，然后根据学生的特长，分别进入后三年的"学徒制"时期。合格者发给"技工毕业证书"。②然后再经过实际工作的锻炼（实习），成绩优异者进入"研究部"，研究部毕业方可获得包豪斯文凭。

3）包豪斯的师资

格罗皮乌斯作为包豪斯的奠基人，一直关注着整个包豪斯的发展。其思想一直具有鲜明的民主色彩和社会主义特征。他希望设计能够为广大劳动人民服务。

1921年，风格派代表人物范杜斯伯格来到包豪斯，包豪斯出现了转机。风格派的抽象主义不仅使包豪斯从表现主义的观念中解放出来，而且对包豪斯的教学方法和设计风格也起了决定性的影响。在包豪斯从表现主义向抽象主义的转变过程中，被格罗皮乌斯聘请的有俄国现代主义艺术大师康定斯基、德国表现主义画家克利、施莱莫（Oskar schiemmer，1888—1943）、伊顿和挪威画家蒙克等。

在"双轨教学制度"尤其是基础课教学体系的建立中，画家约翰·伊顿（Johannes Itten，1887—1967）起了非常重要的作用。他是包豪斯预科基础课程的第一任主持人。伊顿被公认为第一位系统地开创现代基础课程的人。约翰·伊顿出生于瑞士，原来是一位小

学教员,后来去斯图加特美术学院跟随德国表现主义画家阿道夫·荷泽尔学习绘画。他十分重视包括中国在内的东方哲学和艺术,他对形式非常敏感,要求学生必须修基础课。在基础课中,学生必须通过严格的视觉训练,对平面、立体形式,对色彩肌理要完全的掌握。在他的教学中,一方面,特别强调色彩、材料、肌理的认识与研究,特别是平面或立体形式研究;另一方面,他通过对大量古画的分析,找出视觉规律,特别是韵律和结构规律,培养学生对自然中事物观察的敏感性。同时,伊顿也是最早开设现代色彩系统教学课程的教育家之一。他的这些教学思想和方法,在包豪斯教育中有其积极的一面,特别是在"形与色"的教学中,更是有非常大的贡献。但是,他追求超越现实的宗教和神秘主义理论与实践,不仅与重实际的工业精神有一定距离,而且也给包豪斯教学带来了负面作用。如他经常让学生画"战争",反对学生学习浪漫主义表现方法等。1923年。伊顿辞职。由匈牙利艺术家拉兹罗·莫霍里——纳吉接替他负责基础课程。

包豪斯预科基础课程的第二任主持人是纳吉——俄国构成主义的追随者。他年轻活跃,才华横溢,曾被格罗皮乌斯誉为"在建立包豪斯教育中最活跃的同事之一",包豪斯的许多建树都是他的功绩。纳吉使包豪斯的预科教育摆脱了哲学倾向,具有明显的技术倾向。在艺术设计中,他认为美学应适应于结构逻辑,他为预科学生安排了三组课程,即工艺类、艺术类、科学类,使学生了解材料的属性,掌握形式表面、结构、容积、空间和运动等概念的内容,学会使用手动工具和生产设备,熟悉造型表现的原理,把学生的形象知觉和理性思维结合起来。纳吉是一位把包豪斯的艺术概念运用到工业和建筑上的主要理论家,是继格罗皮乌斯之后,包豪斯思想传播和发展最具影响的人物,影响了整整一代艺术家、建筑师、设计师。

包豪斯预科的第三位主持人是约瑟夫·阿尔伯斯。1920年进入包豪斯学习,毕业后留校任教,创办玻璃工厂并作纳吉的助教,1925年升为教授。1928年纳吉辞职,阿尔伯斯主持基础课程的教学,同时兼任家具工作室领导工作。他与纳吉一样具有理性思维的教学倾向,但比纳吉更具实践性。他十分强调学生认识材料及工艺特性,使学生在制作工业产品上完全贴近实际任务。阿尔伯斯经常和学生一起讨论、分析作品。他认为,双向交流比教师单向讲授更有助于发展学生的结构思维。

表现主义画家克利与抽象绘画开拓者康定斯基也是包豪斯极具影响力的成员,他们对完善包豪斯的教育体系起到了积极的促进作用。康定斯基是一位伟大的表现主义大师,现代抽象艺术的先驱。他于1896年移居德国慕尼黑,1922—1933年在包豪斯任教。在教学中建立了自己独特的基础课教学体系,他开设了"自然的分析与研究"、"分析绘图"等课程,从抽象的色彩与形体开始,把抽象的内容与具体的设计结合起来,如研究色彩的"温度"与设计形式变化的关系,色彩与人的心理的关系等。在教学中,他通过科学严格的引导,让学生最终掌握色彩的基本原理,并能得心应手地用于设计之中。康定斯基的教学严格地建立在科学、理性化的基础之上,创建了包豪斯最具系统性的基础课程。其关于点、线、面的论述在包豪斯的基础课教学中发挥了重要作用,而这些内容已成为现代设计教育

体系中平面构成的先声。

作为抽象派绘画大师的克利，堪称包豪斯基础课教学的奠基人之一。他出生于瑞士的一个音乐世家，1898年到慕尼黑学习绘画，画以线条为主，颇具德国表现主义风格。但与康定斯基有些不同，因为他在进行抽象探索时，其技法来源于自然，是从自然中提取表达内在精神的原料，抽象中有不少具象成分。同时，他也不像康定斯基那样先后受新印象主义、新艺术运动和表现主义的影响，而是更多地受立体主义影响，又含较大的超现实主义成分。他的每件作品都像一个小宇宙，与自然的大宇宙很相似，表现了一种东方神秘主义倾向的思想。1920年，他受格罗佩斯的邀请到德国魏玛包豪斯当基础课教师，在包豪斯开设自然现象分析、造型、空间、运动和透视研究等课程。在他的教学中，他十分注重不同艺术形式之间的相互关系，强调感觉与创造的关系，把点、线、面、体都赋予心理内容和象征意义，并注重它们之间的内在联系。他一直认为视觉感受是最神秘的，不能教授，因而他要求学生注重感觉的培养。这种在教学中从有意识和无意识双重方向分析艺术创作的基本问题，并寻求它们与所有人类经验的关系的方法，不仅成为包豪斯基础课教学的特色，而且也为20世纪的设计艺术教育树立了典范。

施莱莫和约翰·伊顿一样毕业于斯图加特美术学院，是德国表现主义画家阿道夫·荷泽尔（Adolf Hoelzel）的学生。在第一次世界大战以前，他主要从事舞台设计。到了包豪斯以后，他一方面继续从事他表现主义风格作品的探索，另一方面，将自己日趋成熟的造型与表现手法传授给学生。由于在他的作品中，以人体变形为中心，特别强调结构和次序，所以，格罗皮乌斯首先让其负责雕塑工作室，后来又被委任为舞台设计导师。

至于蒙克，可以说是包豪斯最年轻的"形式导师"，他在包豪斯工作期间主要辅助约翰·伊顿进行基础课教学内容的探索，其思想与约翰·伊顿基本上是一致的，主要主张神秘主义。

包豪斯云集了当时欧洲最负盛名的艺术大师，现代美术诸流派发展的基本原理也被纳入了包豪斯的造型教育轨道，而且还使当时各种造型思潮得以聚集，并进一步形成体系，最后终于促成现代国际主义视觉语言的产生。正如时人所评论的，"包豪斯的工作，使人理解了隐藏在现代绘画后面的新观点。"包豪斯的研究基于一种对新空间的探索。这种探索最早始于综合立体主义、俄国构成主义、荷兰风格派，而包豪斯将这种地方性的视觉语言整理提高成具有国际视觉语言特征的包豪斯造型理论。

2. 包豪斯的课程设置

从魏玛时期到德绍时期，从基础训练到专业设计，包豪斯的教学课程形成了完整的科学体系（见图6-34～图6-36）。

图6-34 正方形的礼赞系列 阿尔伯斯

图6-35 椅 阿尔伯斯

图6-36 茶壶 阿尔伯斯

（1）基础课程：包豪斯基础课教学最大的特点就是有严谨的理论作为基础教学的支持力量。通过理论教育启发学生的创造力，丰富学生的视觉经验，为进一步的专业设计奠定基础。

康定斯基开设的课程有：①自然的分析与研究；②分析绘图。

克利开设的课程有：①自然现象分析；②造型、空间、运动和透视研究。

伊顿开设的课程有：①自然物体练习；②不同材料的质感联系；③古代名画分析。

纳吉开设的课程有：①悬体联系；②体积空间练习；③不同材料结合的平衡练习；④结构练习；⑤质感练习；⑥铁丝、木材结合；⑦构成及绘画。

阿尔伯斯开设的课程有：①结合练习；②质感练习；③纸切割练习；④铁板造型；⑤白铁皮造型；⑥铁丝构成；⑦错视练习；⑧玻璃造型。

（2）其他基础课程：色彩基础、绘画、雕塑、图案、摄影等。

（3）工艺基础课程：木工、家具、陶瓷、钣金工、着色、玻璃、编织、壁纸、印刷等。

（4）专业设计课程：产品设计、展览设计、舞台设计、建筑设计、印刷设计等。

（5）理论课程：艺术史、哲学、设计理论等。

（6）建筑研修班特别选修的课程及专题研究。

这些课程基本涵盖了现代设计教育所包含的造型基础、设计基础、技能基础等方面的知识。因此可以说，包豪斯奠定了现代设计艺术教育的基础，初步形成了现代设计艺术教育的科学体系。

6.5.4 包豪斯的现代设计成就

包豪斯师生在教与学中从事了大量的设计实践，许多设计以其典型的现代主义特征引领着当时的设计界，不仅使包豪斯成为现代设计人才培养的摇篮，而且也成为现代设计的国际中心。在设计理论上，包豪斯提出了三个基本观点：艺术与技术的新统一；设计的目的是人而不是产品；设计必须遵循自然与客观的法则来进行。以这种理论观点为指导，现代设计抛弃以往艺术家的自我表现和浪漫主义，向着科学、理性化的正确方向发展。在设计实践上，包豪斯以工业化批量生产为基础，坚持功能主义设计原则，大量运用新材料和由材料特性发展而来的新结构，从而使产品有了新的使用功能和新的形式特征。机械的、几何形态的、非人格化的、理性主义的设计风格渗透了包豪斯产品设计、平面设计和建筑设计的方方面面。当时在设计领域取得巨大成就的有格罗皮乌斯、马歇尔·布劳耶（Marcel Breuer）、米斯·凡·德罗、赫伯特·拜耶等。

1. 建筑设计

最能表现包豪斯风格特点的建筑是格罗皮乌斯自己设计的包豪斯新校舍。格罗皮乌斯认为，新的学校本身的建筑、规划就是一篇无声的"宣言"。

包豪斯校舍的设计有下述特点：①校舍的形体和空间布局自由，按功能分区，又按使

用关系而相互连接。它是一个多方向、多立面、多体量、多轴线、多入口的建筑物。为了使基地不被建筑隔断,公共活动部分和行政办公用房底层透空,可通行车辆、行人。②按各部分不同的功能选择不同的结构形式,赋予不同的形象。实验工厂是一大通间,采用钢筋混凝土框架和悬挑楼板。外墙采用成片的、贯通三层的玻璃幕墙,既利于采光,也显示出与其他部分不同的外形。教室楼也是框架结构,由于间距不大,构造比较轻巧。水平的带形窗和白墙相间是它的外形特征。宿舍采用钢筋混凝土楼板和承重砖墙的混合结构;墙面较多,窗较小,各房间外面有各自的小阳台,形成了宁静和互不干扰的居住气氛。食堂兼礼堂是集体使用的大空间,外形开朗。屋顶全是平顶,为方便空心楼板上设保温层,铺油毡和预制沥青板,人们可以在屋顶上面活动。全部铸铁落水管隐藏在墙内,外形整洁。③在造型上采取不对称构图和对比统一的手法。一个个没有任何装饰的立方体,由于体量组合得当,大小长短和前后高低错落有致,实墙和透明的玻璃虚实相衬,白粉墙和深色窗框黑白分明,垂直向的墙面或窗和水平向带形窗、阳台、雨篷比例适度,显得生动活泼。

包豪斯校舍没有雕塑,没有柱廊,没有装饰性的花纹线脚,它几乎把任何附加的装饰都排除了。同传统的公共建筑相比,非常朴素,然而它的建筑形式却富有变化。设计者细心地利用了房屋的各种要素本身的造型美。德绍包豪斯新校舍成为20世纪20年代现代主义建筑的代表作(见图6-37)。1926年12月4日举行新校舍落成典礼,有一千多名来宾与会。当天柏林一家报纸评论说:"不仅德意志,而且全世界关心艺术的人,为了解包豪斯新建筑显示出来的令人感叹的当前的艺术方向,都来朝拜德绍这个城市吧。"随后一段时间,每星期都有数百名从世界各地来的访问者。此外,格罗皮乌斯还设计了教师宿舍,这些建筑具有很浓的现代主义特色,是20世纪现代主义建筑的杰出代表(见图6-38)。

图6-37 包豪斯学院内部 格罗皮乌斯　　　　图6-38 教员宿舍 格罗皮乌斯

2．产品设计

(1)米斯·凡·德罗在包豪斯工作期间,无论是在担任教学还是行政工作时,均保留了自己的建筑设计事务所,每周均赶回柏林从事自己的设计(见图6-39)。其中著名的设计有1927年他设计的钢管椅——魏森霍夫椅,由索涅特公司以MR—534号椅为名生产销售多年(见图6-40)。1929年他为在巴塞罗那举办的世界博览会设计的德国馆,以及内部的家具、室内,确立了大师地位。他为德国馆设计的"巴塞罗那椅"造型简朴大方而实用,至今仍在不少公共场合使用,是家具设计的典范。

图6-39 范斯沃斯住宅 米斯·凡·德罗　　　　图6-40 魏森霍夫椅 米斯·凡·德罗

（2）包豪斯最有影响的设计出自纳吉负责的金属制品车间和马歇尔·布劳耶负责的家具车间。包豪斯金属制品车间致力于用金属与玻璃结合的办法教育学生从事实习，这一努力为灯具设计开辟了一条新途径。纳吉指导学生设计制作的金属制品都具有简洁的几何造型和恰当合理的功能。

马里安·布朗特（Marianne Brandt）是包豪斯为数不多的女教师，1923年，布朗特进入包豪斯的金属制品车间学习。受到纳吉的影响，她将新兴材料与传统材料相结合，设计了一系列革新性与功能性并重的产品，其中包括她1924年设计的著名的茶壶（见图6-41）。她的设计采用几何形式，运用简洁抽象的要素组合传达自身的实用功能。布朗特在灯具设计方面做出了巨大成绩。她在金属工厂中形成了一套可行的灯具设计与制造的新方法，即通过运用各种新材料和新方法，达到满意的产品功能效果，外形优美而符合大规模生产的需要。她设计的金属台灯和吊灯具有高度的理性特点，良好的功能性和简单的造型，是现代设计中非常杰出的产品设计，很多产品至今仍在生产，仍为消费者所欢迎（见图6-42）。

图6-41 茶壶 布朗特

图6-42 台灯 布朗特

此外魏玛时期的瓦根菲尔德设计了一款台灯，也是包豪斯现代主义的代表作之一。这个现代主义风格的经典作品由包豪斯金属车间生产，在市场上十分成功，迄今仍在生产（见图6-43）。

（3）马歇尔·布劳耶是包豪斯毕业的学生，著名家具设计师，现代家具设计的开创者。1902年出生于匈牙利，1920年入魏玛包豪斯学习，毕业后留校任教。1925年包豪斯迁到德绍后，任家具部主讲老师，主要从事家具设计的教学和实践。包豪斯被关闭以后，他于1937年移居美国，与格罗佩斯一起从事建筑设计。他早期的家具设计明显地带有德国表现主义色彩，同时又带有一些原始主义特征，好似非洲的原始家具。同时，他的家具风格也受到荷兰风格派的影响，有明显的立体主义雕塑特征，但又与风格派不同，能够使抽象结构方式具有立体功能的现实作用。1925年，他受到自行车把手的启发，设计了第一张以标准体合成的钢管椅子，从而首创了世界钢管椅的设计，开创了现代家具的新纪元，为了纪念他与老师康定斯基的友谊而命名"瓦里西椅"（见图6-44）。他所设计的椅子充分利用钢管加工特点及结构方式，采用钢管与丝织品或皮革相结合，造型轻巧优雅，功能良好，成为现代家具设计的经典之作。钢管椅子至今仍是现代家具的重要流行品种，风靡全世界，布劳耶在谈到家具设计时曾说过："金属家具是现代居室的一部分，它是无风格的，因为它除了用途和必要的结构之外，并不表达任何特定的风格……所有的类型都由同样的标准

化的基本部分构成，这些部分都可分开和转换。这种金属家具是作为当代生活的必要设施来设计的。"显然，他的设计思想是追求包豪斯理性化和功能主义的（见图6-45）。

图6-43　灯具　瓦根菲尔德　　　图6-44　瓦里西椅　布劳耶　　　图6-45　把手　布劳耶

3. 平面设计

纳吉创作了大量的绘画和平面作品，都是采用绝对抽象的形式。他相信简单结构的力量，并利用平面来表现这种力量。他设计的包豪斯丛书、海报、拍摄的照片和电影，都具有强烈的理性特征，并显示了理性化对设计产生的积极效果。纳吉对字体设计改革作了大胆尝试。他认为现代印刷设计必须顺应新的印刷机械，同时要使印刷材料容易为人的视觉所把握，做到准确、简洁明了。

拜耶出生于1900年，1921年进入包豪斯学习并毕业后留校任教。在绘画、摄影、平面设计等领域有特殊才能，设计了大量广告、路牌、产品标志和企业标志（见图6-46）。他的版面设计受到"风格派"和纳吉的影响。他最大的贡献在于对德国字体设计的改革，他把当时德国烦琐古老、功能性差的哥特式字体改为无边饰、简洁的新字体，这种新字体把字母减到清楚、简洁、构成合理的造型（见图6-47）。他认为：我们用两种字母（大写和小写）印刷和书写，且用两种完全不同的记号（大写A和小写a）去表达同一语言，那在设计中是不合适的，因而在1925年省略了大写字体。他实验了左面对齐，右边参差不齐排字方式，不调整字距。用短的粗线、细线、圆点和方块细分空间，统一多样元素，如他在1928年设计的包豪斯作品展览招帖，从信息分析内容，发展了传达的先后等次。从最重要的信息到附属细节，用大小和粗细的功能顺序组织版面设计，强调注意重要元素（见图6-48）。他喜欢基本造型和使用黑色与一种鲜明纯色。拜耶在一个隐含的网络上的开放构图和活字大小、细线和图画形象的系统，为设计带来了统一。他在包豪斯时期的特征是用强烈的横和竖的有活力构图。包豪斯出版物大多由拜耶设计，采用他的字体，形成了当时在字体设计、平面设计上最为先进的局面。无饰线字体已成为世界字体中最重要的类型之一。

图6-46　康定斯基60岁生日招贴　拜耶　　　图6-47　字体设计　拜耶　　　图6-48　临时钞票　拜耶

4. 舞台设计

施莱莫进行舞台美术设计,其著名作品《三组芭蕾》(见图6-49)中的演员穿着金属雕塑似的服装,映衬着一系列不同的背景。施莱莫为该剧精心设计了18套服装,供三位舞蹈家的12个舞蹈使用。包豪斯舞台车间设计新型的剧场建筑,其中施密特的多功能机械舞台和莫鲁尔设计的观众席呈U字形包围舞台的U形剧场,都是引人注目的设计方案。

5. 纺织设计

根塔·斯托尔策,被称为是20世纪最有原创力的纺织大师之一。1919年进入魏玛包豪斯学习纺织,1924年毕业。1925年回到包豪斯,并且担任包豪斯纺织车间的主管,直到1931年。斯托尔策设计构成风格的编织挂毯、窗帘和长桌布,她领导的编织车间利用现代织机进行布料质地研究,试制出包豪斯布料样品,专供现代住宅使用。样品由纺织工业界定期收购,投入工业化生产(见图6-50与图6-51)。

图6-49 三组芭蕾 施莱莫

图6-50 壁挂 斯托尔策

图6-51 椅子 斯托尔策

虽然他们所设计出来的实际作品与批量产品在范围上或数量上都不够显著,但包豪斯师生的设计实践推动了现代设计的发展,对现代设计运动产生了深远影响。

6.5.5 包豪斯的影响

包豪斯对于现代工业设计的贡献是巨大的,特别是它的设计教育体系和教学方式,现已成为世界许多艺术、设计院校的参照范例和构架基础;它培养的众多的建筑设计师和其他领域的设计师把现代设计运动推向了新的高度,并与它所存在的不可避免的局限性一起,成为现代设计研究中的重要一环。

1. 包豪斯的贡献

相比之下,包豪斯所设计出来的实际工业产品无论在范围上或数量上都是不显著的,在世界主要工业国之一——德国的整体设计发展进程中,包豪斯的产品并未起到举足轻重的作用。包豪斯的影响不在于它的实际成就,而在于它的精神。包豪斯的思想在一段时间内被奉为现代主义的经典。

(1)它奠定了现代设计教育的结构基础。目前,世界各种类型的设计院系都拥有包豪斯教学体系不同程度的内容,特别是其所首创的"基础课"教学,把对平面和立体结构

的研究、材料的研究、色彩的研究，以独立的而又互相作用的形式建立在科学的基础之上，从而使视觉设计教育摆脱了艺术家个人化、自由化、非科学化的主观倾向。

（2）开始了采用现代材料的、以批量生产为目的、具有现代主义特征的工业产品设计教育，奠定了现代主义的工业产品设计的基本面貌。

（3）对平面设计的功能化探索和现代主义设计面貌的教育，还依然为现代平面设计的一个主要的和重要的起源。

（4）包豪斯所坚持的工作室（车间）制的教育模式，让学生亲自参与制作，充分发挥其潜在的创造能力的教学方法，突破了以往纸上谈兵的局限，同时，它所主张的与企业界、工业界的广泛联系和接触，使学生有机会将设计成果付诸实现，开创了现代设计与工业生产相结合的新天地。

（5）开始建立了与企业界、工业界的联系，使学生能够体验工业生产与设计的关联，开始迈出了现代设计与工业生产密切联系的第一步。

（6）建立了一整套的设计艺术教学方法和教学体系，为后来的工业设计科学体系的建立、发展奠定了坚实的基础。

（7）包豪斯从事的设计实践真正实现了技术与艺术的统一。形成了真正的理性主义设计原则，开创了面向现代工业的设计方法，填补了现代艺术与技术、手工艺与工业之间的鸿沟，为现代设计的发展指出了正确的方向。

2．包豪斯的局限性

由于包豪斯所处的历史、政治、经济、社会等环境，本身不可避免地存在着某些历史局限性。包豪斯积极倡导为普通大众的设计，但由于包豪斯的设计美学抽象而深奥，只能为少数知识分子和富有阶层所欣赏。时至今日，不少包豪斯的产品仍价格高昂，只能被视为一种审美水准和社会地位的象征。

具体而言，主要有：一方面，由于它过于重视构成主义理论，强调形式的简约，突出功能与材料的表现，忽视人对产品的心理需求，影响了人与产品之间的情感和谐，机械、呆板、缺乏人情味和历史感，因此受到"后现代主义"的批评。另一方面，尽管包豪斯在抨击旧的艺术形式，追求抽象几何形式的同时，导致了排斥各民族和地域的历史及文化传统的千篇一律的国际主义风格，此外，虽然包豪斯是一个设计组织，但是其人员很复杂，特别是"先锋派"艺术家占了主导地位，"工艺"因素超过"技术"因素，产品设计往往停留在传统产品设计与研究上，而对现代的汽车、家电等相关产品却少有探讨。对工业和传统工艺之间的关系，仍然带有一些乌托帮色彩，对时代技术条件、机械化批量生产的方式和经济概念趋向一种抽象的美学追求，而很少实际生活需要进行考察。这种状况，使包豪斯的历史作用和影响受到了严重的制约，在它存在的十几年中，它的许多思想、主张大都停留在"实验室"里，只是第二次世界大战以后，经商业发达的美国的发展和传播，才完成其历史使命。

3. 包豪斯的影响

包豪斯最重要的成就之一是奠定了设计教育中平面构成、立体构成与色彩构成的基础教育体系，并以科学、严谨的理论为依据。包豪斯是现代设计的摇篮，其所提倡和实践的功能化、理性化和单纯、简洁、以几何造型为主的工业化设计风格，被视为现代主义设计的经典风格，对20世纪的设计产生了不可磨灭的影响。

1）包豪斯的教育启示

包豪斯设计教育的独到之处就在于通过理论和实践相结合的艺术训练，使学生的视觉感受能力达到理性的水平，培养学生在科学、技术的基础上理解材料、结构、肌理、色彩等设计因素，从而摆脱艺术家带有感性和随意色彩的个人见解。

（1）创建基础构成教学模式。在包豪斯的课程中，把构成课作为基础的组成部分。就像是伊顿说过的："我完全感觉得到，我自己对教学的发现并不都是新的，有些就是以前的许多艺术家作品里的那些重要共通的部分。"包豪斯刚建成时，并不确定要纳入基础构成课，此课程是以实验的形式出现，后来升级为教学的关键课程。必须要经过基础构成课的训练，才有机会进入作坊学习，这个环节就是包豪斯教学的基本支柱。

（2）教学同生产紧密结合，使设计教育始终瞄准大工业生产。在包豪斯的手工作坊中，有许多作品被工厂看重，并且进行批量生产，还受到了许多外国专家的好评。在格罗皮乌斯1926年撰写的《包豪斯的生产原则》一文中，着重讲到："包豪斯的作坊基本上是实验室，在这种实验室中研制出的产品原型适用于批量生产，我们时代特征在这里被精心地发展和不断地完善。在这些实验室中，包豪斯打算为工业和手工业训练一种新型的合作者，他们同时掌握技术和形式两方面的技巧，为了达到创造一批满足所有经济、技术和形式需要的标准原则的目的，就要求选择最优秀、最能干和受过完整教育的人，他们富于形式、机械及他们潜在规律的设计因素的准确知识。"

（3）提倡创新，反对因循守旧。伊顿认为最根本的是要唤起具有不同气质、才能的学生富于个性的想象，形成创造性气氛，引导学生进行具有独创性创作。包豪斯认清了"技术知识"用来传授，而"创作能力"只能通过启发。

（4）包豪斯的课程安排了除艺术专业以外的"课外学科"。强调各门艺术之间的交流融合，提倡设计理论及实践应从当时的抽象派绘画和雕刻艺术中汲取养分。

（5）主张艺术与技术的新统一。包豪斯的课程教学方法是"双管齐下"，形式导师和工作室导师共同担任基础课教学。它的模式教学、研究、实践"三位一体"。要求学生必须熟悉艺术创作和生产工艺的全过程。培养出的学生既有理论知识，又有很强的动手能力，实现了设计与制作的一体化。

2）包豪斯对建筑思潮的影响

现代主义建筑思潮本身包括多种流派，各家的侧重点并不一致，创作各有特色。但从20年代格罗皮乌斯、勒·柯布西耶等人发表的言论和作品中可见以下一些基本的特征。

(1) 强调建筑随时代发展变化，现代建筑应同工业时代相适应。
(2) 强调建筑师应研究和解决建筑的实用功能与经济问题。
(3) 主张积极采用新材料、新结构，促进建筑技术革新。
(4) 主张坚决摆脱历史上建筑样式的束缚，放手创造新建筑。
(5) 发展建筑美学，创造新的建筑风格。

总之，包豪斯的出现，是现代工业与艺术走向结合的必然结果，它是现代建筑史、工业设计史和艺术史、艺术设计教育史上最重要的里程碑。包豪斯虽然已经成为历史，但是它的两大特点至今不能被人忘记：一是决心改革艺术教育，想要创造一种新型的社会团体；二是为了这个理想，不惜做出巨大的牺牲。

拓展阅读：勒·柯布西耶《走向新建筑》（节选自"建筑 Ⅲ 精神的纯创造"一节）

人们使用石头、木材、水泥；人们用它们造成了宫殿、住宅；这就是营建，创造性在积极活动着。

但，突然间，你打动了我的心，你对我行善。我高兴了，我说：这真美，这就是建筑，艺术就在这里。

我的房子实用，谢谢，就像谢谢铁路工程师和电话公司一样。你没有触到我的心。

但是，墙壁以使我受到感动的方式升向天空，我感受到了你的意图。你温和或粗暴、迷人或高尚。你的石头会对我说，你把我放在这个位置上，我的眼四处张望，我的眼望见了一个东西，他陈述一个思想，一个不用语言和音响，而只依靠一切互相依靠的棱体来诉说的思想。光线把这些棱体照得纤毫毕露，这些协调跟非讲究实际不可的东西和描述性的东西毫无关联。它们是你的精神的一个数学创造。它们是建筑的语言在多多少少功利性的任务书之上，用天然材料，你超出了任务书并建立了感动我的协调，这就是建筑。

一张漂亮的脸的出众之处，在于脸部轮廓的素质和把它们统一起来的那些关系的特殊的价值。每个人的脸部都合乎典型的型式：鼻子、嘴巴、前额，等等，它们之间的比例也差不多。在这个基本型式之上长成了几百万个脸；但所有的脸都不一样：五官的特点不同，把它们联系起来的那个比例关系也不同。当脸部轮廓的塑造精致，它们的搭配显示出我们觉得和谐的比例时，我们说，这张脸是美的。我们觉得一种比例和谐，是因为它们在我们心底，在我们的感觉之外，激起了从振动着共鸣板上发出来的共鸣。这是预先在我们内心深入的不可名状的"绝对"的痕迹。

这一块在我们心里振荡的共鸣板是我们评定和谐的标准。这块板必定是那条人在它上面形成机体的轴线。人的机体与自然，或者说，与宇宙协调一致。这条形成机体的轴线，必定也是自然界一切客体或一切现象顺它排列的那条轴线。这条轴线引导我们去推测宇宙中一切行动的统一性，去承认一个太初的唯一的意志。物理规律都是由这条轴线引起来的，如果我们承认（并热爱）科学和它的成果，那就是说，它们使我们承认它们是被这个元始意志决定的。如果说数字计算的结果使我们感到满意和和谐，这是因为它们来源于这轴线。如果，根据计算，飞机的外形像一条鱼，像自然物体，这是因为它重新找到了轴线。如果独木

舟、乐器、涡轮机，这些试验和计算的成果，在我们看来都像"有机的"现象，这就是说，像某种生命的载体，那是因为它们排列在轴线上。从这里可以得到一个关于和谐的可能的定义：跟人身上的轴线一致、从而也跟宇宙的规律一致的时刻——向普遍秩序的回归。这就解释了看见某些客体会感到满意的原因，这满意之感每时每刻归向一个实在的统一。

如果我们在帕提农前停下来，这是因为在一瞥之下，心中的弦响了；轴线被触动了。我们不会在抹大拉教堂前停下来，它跟帕提农一样有阶座、柱子和山花（同样的基本要素），那是因为抹大拉教堂只教我们粗野而不能触动我们的轴线；我们没有感受到深深的和谐，没有被这样的认识钉牢在地上。

自然界的物体和经过计算的产品，它们的形式都是清晰的，它们的组织丝毫不含糊。因为我们看得清楚，所以我们能够辨识和谐、理解和谐和感觉到和谐。我牢记：艺术作品必须形式清晰。

如果自然界的客体有生命，如果经过计算的产品旋转并做功，这是因为一个起带动作用的意图的统一性赋予它们以活力。我牢记：艺术作品必须有一个起带动作用的统一性。

如果自然界的客体和经过计算的产品吸住了我们的注意力，引起我们的兴趣，这是因为有一个基本态度作为它们二者的性格。我坚持：艺术作品中必须有一个性格。

清晰地形成一件作品，并以统一性把它激活，给它一个基本态度，一个性格：这是精神的纯创造。

思考题：

1. 现代派艺术对现代设计的形成有何影响。
2. 何谓现代主义设计，现代主义设计包含哪些要素。
3. 现代主义设计有何特点。
4. 分析荷兰风格派、俄国构成主义的艺术设计理念对现代主义设计的影响，为何它在建筑和室内装潢设计、平面设计上有突出的成就？
5. 简述包豪斯的发展历程。
6. 包豪斯教育体系对现代设计教育有何启示。
7. 简述包豪斯的主要成就和影响。
8. 评论格罗佩斯的设计思想及对包豪斯发展的影响。
9. 为何说包豪斯校舍本身是现代建筑的杰作，在建筑史上有重要地位？
10. 分析包豪斯对现代主义设计发展的影响。
11. 阅读勒·柯布西耶《走向新建筑》，结合课外阅读，谈谈勒·柯布西耶的建筑思想对现代主义发展的影响。

第7章

国际主义设计运动

　　国际主义设计运动源于现代主义设计运动，它与现代主义有继承发展的关系。现代主义经过德国、荷兰、俄国一批建筑家、设计师、艺术家的努力探索，在德国包豪斯设计学院时期达到顶峰，这个时期的工业产品设计、平面设计、舞台设计等都有了很大的发展。但是以德国为首的欧洲现代主义设计运动在纳粹德国时期遭到全面封杀，大部分现代主义设计的主要人物都在20世纪30年代末移民美国，因而把德国的这场运动带到美国来。美国的社会阶层和欧洲有很大的不同，美国中产阶级占了大多数，一些设计大师们渐渐改变了原来的设计思想，形成了一种国际主义的新的设计思想和风潮，他们专门为富有的人们做设计。国际主义设计运动在50年代下半期发展，从强调功能第一发展到以"少则多"（less is more）的"减少主义"特征为宗旨，为达到减少主义的形式甚至可以漠视功能要求，它背叛现代主义设计的基本原则，仅仅在形式上维持和夸大现代主义的某些特征。早在1927年美国建筑家菲利普·约翰逊就注意到在德国斯图加特市近郊举办的威森霍夫现代住宅建筑展的这种风格，他认为这种风格会成为一种国际流行的建筑风格，当时他称这种单纯、理性、冷漠、机械式的风格为"国际风格"，这被称为是国际主义的开端。

7.1 概 述

通过第二次世界大战结束以后的一个不长的时期的探索,国际主义终于在美国兴盛起来。国际主义设计具有形式简单、反装饰性、系统化等特点,设计方式上受"少则多"原则影响较深。国际主义比较刻板的风格呈现出一种千篇一律的、单调的、缺乏个性化和缺乏情调的设计特征。国际主义风格在战后的年代,特别是20世纪六七十年代发展到登峰造极的地步,影响世界各国的建筑、产品、平面设计风格成为垄断性的风格,直到80年代才消退。

7.1.1 国际主义的起源

国际主义设计源于现代主义的建筑设计,在建筑设计形式上受到米斯·凡·德罗的"少则多"主张的深刻影响,成为了整个国家建筑风格的主流,它用简单的风格结构和合乎标准化的版面公式达到设计上的统一性。"少则多"原则在战后有了趋向于极端的发展,甚至到了一种为了形式的单纯性放弃某些功能要求的程度。钢筋混凝土预制构件结构和玻璃幕墙结构成为国际主义建筑的标准面貌。1958年米斯·凡·德罗与菲利普·约翰逊合作设计的一些重要的建筑,如米斯在纽约设计的西格拉姆大厦(The Seagram)(见图7-1)及意大利设计家吉奥·庞蒂在米兰设计的皮瑞里大厦(The Pereili Buiiding)(见图7-2)等就是国际主义建筑的典范,随后又影响到全世界的公共建筑风格。

图7-1 西格拉姆大厦 米斯·凡·德罗 菲利普·约翰逊

图7-2 皮瑞里大厦 吉奥·庞蒂

7.1.2 国际主义的发展

从发展的根源来看美国的国际主义风格与战前欧洲的现代主义设计运动是相似的,德国包豪斯的领导人基本都来到美国,在美国主持大部分重要的建筑学院的领导工作,贯彻

包豪斯思想和体系,从而形成了国际主义风格。但是从意识形态来看,美国的国际主义风格与战前欧洲的现代主义设计已经大相径庭,虽然形式上颇为接近,但是思想实质却有了很大的距离。

1. 国际主义平面设计

从20世纪50年代开始,在联邦德国与瑞士出现一种崭新的风格,被称为"瑞士平面设计风格"。这种风格与建筑上的国际主义设计相呼应,在版面上追求几何学的严谨、简洁明快的编排、无饰线字体的运用、完整的造型,从而形成了一种高度功能化、理性化的设计风格。这种风格试图建构出一种服务于现代经济和社会生活的世界通用语言,亦被称为"国际平面设计风格"(见图7-3)。国际主义风格往往采用方格网为设计基础,在方格网上的各种平面因素的排版方式基本是采用非对称式的。无论是字体,还是插图、照片、标志等,都规范地安排在这个框架中,因而排版上经常出现简单的纵横结构,而字体也往往采用简单明确的无饰线体,故而自然具有简明而准确的视觉特点。

图7-3　具有国际主义风格的排版设计　　图7-4　《新平面设计》杂志

瑞士的国际平面设计风格是在1959年瑞士出版《新平面设计》杂志时真正形成气候的(见图7-4)。这本刊物是瑞士国际主义平面设计风格的基本阵地中心和发源地,在平面设计史中具有重要的作用和意义。瑞士的巴塞尔和苏黎世两个城市对国际主义风格的形成起到重要作用,它们成为二战前后最重要的一个设计中心地区。国际主义平面风格最早出现在广告设计领域。在苏黎世艺术学校有位著名的设计师恩斯特,他长期从事广告设计教学,通过他的教学把这种国际主义的理性化、图形化和规范化的平面设计风格引入广告设计中。瑞士的国际主义平面设计在美国引起很大的震动,并在美国得到高速发展和广泛运用,一直持续了20多年。最早促进国际主义在美国发展的是洛尔·马丁,他于1947年开始在美国辛辛那提美术博物馆担任平面设计工作,他放弃了美国当时流行的写实插画方式而采用国际主义的简单、明确、视觉传达准确的特点,因而产生了一系列完全不同的新设计,得到博物馆的负责人和观众的一致好评。另外一个把瑞士国际主义风格介绍到美国的

是洛杉矶平面设计家鲁道夫·德·哈拉克。哈拉克强调平面设计的简明扼要的特点,他在设计上采用方格网络结构来组织平面设计的各种因素,因此他的所有设计都有条不紊,完全在方格的规范之中。国际主义平面设计风格创造了一种高度功能化、理性化的国际视觉传达语言,清晰明确、主题突出,为人们理解不同国家和不同民族的信息提供了便利。作为一种国际性的视觉语言,以尽量减少信息传达过程中因为文化背景造成的障碍的风格,今天仍然被设计师重视(见图7-5~图7-7)。

图7-5　国际主义风格的招贴画　　图7-6　国际主义风格"减少噪声"招贴画　约瑟·穆斯·布鲁克曼

图7-7　国际主义风格字体设计　Max miedinger 和 Edouard Hoffman　1961年

2. 产品设计

在产品设计上也出现了德国乌尔姆设计学院和布劳恩公司的体系,以德国设计家迪特·兰姆斯为首,形成高度功能主义、高度次序化、高度功能化的产品设计风格,影响欧美和日本等各国的产品设计风格。它从科学与艺术的结合转向单纯的科学立场,是一个重大的转

折，使设计成为一个科学的过程，但显然违背了设计的终极目标（见图7-8与图7-9）。

图7-8　布劳恩SM3电动剃须刀　汉斯·古戈洛特（1960年）　　图7-9　布劳恩生产的唱机　迪特·拉姆斯（1962年）

到20世纪60年代末、70年代初所有的商业中心都是玻璃幕墙、立体主义和减少主义的高楼大厦、简单而单调的平面设计、缺乏人情味的家具和工业产品，原来变化多端、多种多样的各国设计风格被单一的国际主义风格取而代之。对于国际主义风格的这种发展结果，评论界很大一部分人认为这是现代主义设计发展的新高度，是形式发展的必然趋势；另一部分人则认为这是现代主义的倒退，违背了功能第一的基本原则，国际主义只是另一种形式主义。但客观的说，国际主义设计风格在一定时期内实实在在地征服了世界，成为战后世界设计的主导风格。无论建筑、家具、用品还是平面设计、字体设计，国际主义风格能够提供虽然单调但是却非常有效的设计基础。但这种状况让社会中的青年一代开始对现代主义、国际主义设计逐渐产生不满情绪，国际主义被认为是取消美感、破坏人类完美生态环境的帮凶，人们希望设计能够日新月异、在风格上富于变化，但国际主义设计风格正变得过时与陈旧，必然会被另一种新的设计风格所取代，这也是国际主义走向式微的主要原因。

7.2　美　国

美国是世界设计当中的一个非常有影响力、非常独特的组成部分。美国是一个由移民组成的新国家，没有长期的发展史，也没有所谓单一的民族传统，但是他具有资本主义世界各国最快的经济发展速度，是目前世界最大的经济强国。因此它也形成了许多与欧洲国家设计发展有所不同的特点。美国的设计一向主张多元化的风格，对单一的厌恶是非常强烈的，而欧洲设计经常是单一性的，这是美国人所不能忍受的。美国各种风格混杂的建筑设计、产品设计、平面设计、服装设计等，就能体现这个多元化的特点。美国的设计体现各国的设计运动，如德国包豪斯设计影响美国整个建筑设计教育体系、战后的瑞士平面设计风等，因此很难用一种风格来描述美国。欧洲现代设计发展的社会化、理想主义色彩很少在美国的现代设计中存在，而美国现代设计的高度商业化倾向也是欧洲现代主义设计时期很难找到的。美国对于现代设计发展的重要贡献还在于它是世界上第一个把工业设计变成一个独立职业的国家，美国企业内部的工业设计部门、独立的设计事务所等形式造就了

一大批驻厂设计师和专业设计师。

7.2.1 美国职业设计师

美国广泛的市场机会造成美国设计咨询业的早期发展，20世纪20年代末至30年代初出现了企业内部的设计部门和独立设计事务所。美国比较早出现的工业设计师大约有五六个人，他们都在20世纪20年代前后开始从事工业产品的设计工作，第一代工业设计师自此诞生，使工业设计职业化。美国的现代主义大师们都乐于做市场竞争，他们的设计没有欧洲那么观念化、哲学化、理论化，而趋于实用化、商业化。下面分别介绍美国几个工业设计的奠基人。

1. 沃尔特·提格

美国最早的工业设计师之一是沃尔特·提格，他曾经是一个非常成功的平面设计家，有长期的广告设计经验。由于市场机会的形成，他早在20世纪20年代中期就开始尝试产品设计。提格的设计生涯与世界最大的摄影器材公司——柯达公司（Eastman kodak）有非常密切的关系。早在1927年提格就受柯达公司设计照相机的包装委托。1928年他成功地为柯达公司设计出大众型的新照相机——柯达（anity Kodak），这种照相机受到当时流行的"装饰艺术"运动的影响，采用金属条带和黑色条带平行相间作机体，具有相当强烈的装饰性。提格1936年设计出最早的便携式相机——柯达公司的班腾相机，为现代35 mm相机提供了一个原型与发展基础（见图7-10）。提格在与柯达公司合作的时期也为其他公司从事设计工作，如美国书籍推销公司和赫尔德（Heald）重型机械公司等。提格是最早利用人体工程学因素来设计出效率高、安全的产品的设计师，他与公司的工程技术人员合作时，会考虑从外型上来解决技术问题，使设计的机械尽量减少凹凸外型，这不仅便于清洁、保养、提高安全度，也便于使用。他的设计还经常考虑到生产的要求，在客户和市场方面反应也是相当好，因而30年代以来委托他设计产品的厂家越来越多。随着厂家对他的设计要求、设计范围的增加，提格逐渐发展出自己的一套设计体系，为企业开发整个产品系列的设计，这种设计方式使他成为早期美国最为成功的工业设计师之一。

图7-10　柯达公司班腾相机

沃尔特·提格　1936年

2. 雷蒙德·罗维（Rayond Loewy）

雷蒙德·罗维是美国工业设计的重要奠基人之一。对罗维的了解可以揭示美国工业设计的面貌，可以说，他的一生是美国的工业设计开始、发展、到达顶峰和逐渐衰退的整个过程的缩影和写照。罗维1889年出生于法国一个富裕的家庭，虽然他是法国人，但是由于

基本在美国从事设计工作,他的设计事务所也在美国,因此他一向被视为美国工业设计家。他成长的年代正是汽车开始普遍使用、飞机投入运作的年代,这些现代化的产品给他带来很大的影响。幼年的他在自己的速写本中画满了飞机、汽车、火车,显示了从早期开始他就对工业产品有浓厚的兴趣。他一生都投身于设计事业中,参与的设计项目如工业产品设计、包装设计、平面设计等达数千个,从可口可乐的瓶子到美国宇航局的空中实验室的计划,从香烟盒到协和式飞机的内舱,涉及的内容极为广泛。罗维1929年在纽约开设了设计事务所,他的第一个工业设计的作品就是为吉斯特纳公司设计的速印机。罗维将改善与提高工作效率及减少清洁面积结合起来,使原来油腻、凌乱的机器变成了一种时髦的流线型产品(见图7-11与图7-12)。1938年罗维开始和可口可乐公司合作,设计了可口可乐标志及饮料瓶。他采用白色作为字体的基本色,并采用飘逸、流畅的字型来体现软饮料的特色。深褐色的饮料瓶衬托出白色的字体,十分清爽宜人,加上颇具特色的新瓶造型,使可口可乐焕然一新,畅销全球(见图7-13与图7-14)。1960年罗维重新设计了"好运牌"香烟的包装,他把好运香烟包装上的颜色和标志的图案都做了改动:把绿色的底色改成了白色,把圆形的图案变成一个更强有力的标志,烟盒的两面也采用相同的图案,之后在印刷上也做了改进(见图7-15)。1967年罗维为壳牌石油公司标志也做了修改,之前的壳牌标志在很远的地方或光线不好的地方很难辨认出来,罗维在设计时把公司的名称从原有标志的中间移到了标志的下面,并且用一个白色的底版,然后把标志的主色调改成了鲜艳的黄色和红色,"shell"字母采用了小写,并且线条变细了(见图7-16)。随后又为壳牌制定了识别计划,设计了员工制服和系列化的加油站。

图7-11 未经罗维改进的复印机　　图7-12 经过罗维改进的复印机　　图7-13 可口可乐标志及饮料瓶

图7-14 罗维设计的可口可乐容器　　图7-15 "好运牌"香烟包装　　图7-16 "壳牌"石油公司标志

罗维自己设计公司的业务包括三个方面:交通工具设计、工业产品设计、包装设计。1940年,罗维重新设计了"法玛尔"农用拖拉机。在此之前的农用拖拉机常被烂泥沾满

铁制轮子，使之变得笨重，影响耕作效率且很难清洗，外观上也显得零乱烦琐。罗维的设计采用了"人"字纹的胶轮，易于清洗，四个轮子的合理布局增大了稳定性。他的这一设计为后来拖拉机的发展指出了方向（见图7-17）。他的事业在20世纪50、60年代达到顶峰，业务范围和业务规模都扩大了。罗维的公司虽然雇用大批设计和管理人员，但是他从来都不允许他雇用的设计师使用自己的名字，所有在他的公司内设计的项目无论是谁设计的都必须用"罗维设计"的标记，以他个人名义出品。罗维的这种方式引起很多的争议，其实这是他的管理和市场运作的方式，只有这样他才能大幅度提高公司的知名度，所以罗维设计事务所的顾客网的广泛程度、设计价格的高昂、公司利润的比例都是有工业设计事务所以来最高的，这与他的管理方式有密切关系。

图7-17 "法玛尔"农用拖拉机

图7-18 罗维登上《时代》杂志封面人物

罗维毕生没有形成自己的设计哲学，他在设计理论上也很少探索。可以说他是一个完全靠自己特别敏锐的直觉来设计的大师，他也从来没有企图建立自己的设计体系或设计学派。他在这个问题上体现出高度的美国实用主义特色。虽然他对包豪斯、"新艺术"运动、"装饰艺术"运动感兴趣，但是从来没有企图创造什么新的运动。罗维是一个高度商业化的设计师，对他来说设计的经济效益比设计哲学、设计观念更重要，认为"形式追随市场"的设计唯一的要点是能够促进销售。他提出了MAYA原则，即"创新但又可接受"，提出了几个基本的实用主义原则：简练、容易维修和保养、典雅或美观、使用方便、经济、耐用及产品设计通过产品的形状表达实用功能等。一些设计理论家批评他过于商业化，有一次罗维接受采访时记者问到他在设计中最喜欢什么样的线条，他说："对于我来说最美丽的线条就是销售上涨的曲线"。这也表明他关心更多的是设计的经济效益，而不仅仅是单纯的美学原则或设计理论和哲学。罗维在1949年成为美国最重要的杂志——《时代》杂志的封面人物（见图7-18），这是他公共关系活动的一个重要的成果。罗维设计事务所到20世纪80年代成为了世界经济收益最好的设计事务所，罗维也是当代工业设计师中设计生涯最长的人之一，他对于美国的工业设计的发展起到非常重要的促进

作用，直到1988年他去世前不久他仍坚持从事设计活动。

3．亨利·德莱佛斯

德莱佛斯在1929年改变自己原来的舞台设计专业，开办了自己的工业设计事务所。德莱佛斯的一生都与贝尔电话公司的设计有密切的关系，他是影响现代电话形式的最重要设计师。贝尔公司长期以来是美国最强大的电话公司，基本上不受市场的竞争压力威胁，因而德莱佛斯不用考虑外形设计上的市场效应，可以更多地在电话机的完美功能性设计方面做研究。贝尔公司是1927年第一次引入横放电话筒，改变了以往的纵放电话筒的设计。1937年德莱佛斯提出了话筒与听筒合一的计划，要求从功能出发把听筒与话筒合二为一。这个计划被贝尔公司采用，开始生产金属的电话机。20世纪40年代初期开始转为塑料，从而奠定了现代电话机的造型基础。这个设计的成功使贝尔公司与德莱佛斯签订了长期设计咨询合约。德莱佛斯长期与贝尔公司合作，他到50年代左右已经设计出100多种电话来。德莱佛斯设计的电话机因此也进入了美国和世界的千家万户，成为现代家庭的基本设备之一（见图7-19与图7-20）。

图7-19　德莱佛斯设计的电话（横放听筒）　　　图7-20　德莱佛斯设计的电话（纵放听筒）

亨利·德莱佛斯的一个强烈的信念是设计必须符合人体的基本要求，因而他开始研究人体工程学的数据。德莱佛斯也成为最早把人体工程学系统运用在设计过程中的设计师，对于人体工程学这门学科的进一步发展起到很积极的推动作用。1961年德莱佛斯出版了他的著作《人体度量》，从而为设计界奠定人体工程学这门学科。

7.2.2　战后美国设计的发展

1．商业性设计

现代主义在20世纪四五十年代取得巨大成功之时，世界上也同时存在着与现代主义背道而驰的设计流派，美国的商业设计就是其中一种。商业设计的本质是形式主义，它在设计中讲究形式第一、功能第二。设计师设计的目的就是为了促进销售，他们设计的产品为了博得消费者青睐，有时甚至是以牺牲产品的部分使用功能为代价。大多数消费者在购买产品时所考虑到的只是新奇和舒适，生产者也就为了迎合消费者的这种需求口味而生产。如1956年查尔斯·依姆斯设计的一款安乐椅，造型卡通、色彩艳丽，成为当时极为抢手的家具（见图7-21）。由此可以说商业设计更大程度上说是样式主义。

美国商业性设计的核心是"有计划的商品废止制",即通过人为的方式使产品在较短的时间内失效,从而迫使消费者不断购买新产品。其表现有以下三种形式:①是功能型废止,也就是使新产品具有更多、更新、更完善的功能,从而替代老产品;②是合意型废止,即不断推出新的流行款式,使原来的产品过时,不合消费者的意趣而淘汰;③是质量型废止,即在设计中和生产中预先限定产品的使用寿命,使产品在使用一段时间后便不能再使用而废弃。

图7-21　查尔斯·依姆斯安乐椅 1956年

20世纪50年代的美国汽车设计就是商业性设计的典型代表。20世纪50年代的美国汽车虽然宽敞、华丽,但它们耗油多,功能上也不尽完善。但这对制造商来说并不重要,因为他们生产的汽车不是为了经久耐用,而是为了满足人们把汽车作为力量和地位标志的心理。有计划的商品废止制在汽车行业中得到了最彻底的实现,通过年度换型计划,设计师们源源不断地推出时髦的新车型,让原有车辆很快在形式上过时,使车主在一两年内即放弃旧车而买新车,这些新车型一般只在造型上有变化,内部功能结构并无多大改变(见图7-22)。

图7-22　厄尔卡迪拉克"艾尔多拉多"型小汽车　1955年

总之,商业性设计的目的就是不断开发出新产品来替代先前的产品,以不断销售新产品来增加商家的经济效益。对于它有两种截然不同的观点,厄尔等人认为这是对设计的一种鼓励,能推动经济发展,并且在自己的设计活动中实际应用它。另一些人如诺伊斯等则认为有计划的商品废止制是社会资源的浪费和对消费者的不负责任,因而是不道德的。有计划的商品废止尽管造成了自然资源和对社会财富的巨大浪费,在设计上只讲形式不考虑功能,背离了现代主义功能的原则,但它对于战后美国的工业设计及当今设计界都有着深刻的影响。

从20世纪50年代末起美国商业性设计走向衰落,工业设计更加紧密地与行为学、经济学、生态学、人机工程学、材料科学及心理学等现代学科相结合,逐步形成了一门以科学为基础的独立完整的学科,并开始由产品设计扩展到企业的视觉识别计划。这时工业设计师不再把追求新奇作为唯一的目标,而是更加重视设计中的宜人性、经济性、功能性等因素。

2. 工业产品的流线型设计

第二次世界大战前美国的工业设计就以一种未来主义的态度来看待机器及其产品，对电气化、高速交通等现代工业的产物大唱颂歌，并发展了"流线型"一类具有象征性的"时代风格"。"流线型"本是空气动力学中的一个术语，指在高速运动时具有降低风阻特点的圆滑流畅的形状，它以光滑、流动的、富于戏剧性的线形变化为主要特征，代表了一个时代的审美情趣，被称为"流线型现代风格"（Streamline Modern Style）。由于它的形式会使人联想到速度感和机器的活力感，从而受到美国设计师的青睐，成为产品外形设计的重要源泉。从交通工具外形设计开始，波及几乎所有的产品外形都以圆滑流畅的流线体为主要形式，形成了以流线型风格为主的工业设计特征（见图7-23）。罗维1934年为西尔斯百货公司设计的"冰点"冰箱就采用了流线型的设计方法。"冰点"基本上改变了传统电冰箱的结构，冰箱外型采用大圆弧与弧形，浑然一体的箱体看上去简洁明快，奠定了现代冰箱的基础。在冰箱内部，也作了合乎功能要求的设计调整，"冰点"登陆市场之后，年销量从60 000台到275 000台直线飙升，整个企业界眼睛为之一亮（见图7-24）。罗维还长于运输工具的设计，在20世纪30年代设计了各种汽车、火车和轮船等交通工具，都带有明显的流线型风格。1932年，罗维设计了"休普莫拜尔"小汽车，该车是获得美国汽车阶层好评的首批车型之一，标志着对老式轿车的重大突破（见图7-25）。1936年，罗维为宾夕法尼亚铁路局设计的GG-1火车车头是工业设计功能的另一明证（见图7-26），他摒弃了不计其数的铆钉，采用焊接技术，制造机车头外壳，不仅使其外形完整、流畅，而且简化了维护过程，从而降低了生产成本。

图7-23 盖茨设计的流线型客机

图7-24 罗维设计的冰箱

罗维设计的机车

图7-25 罗维设计的"休普莫拜尔"小汽车　图7-26 1936年罗维为宾夕法尼亚铁路局设计的GG-1火车车头

3.家具设计

美国的家具行业也是培养专业设计人员的一个重要的中心。美国家具工业早在20世纪初已经率先于世界各国而采用大批量机械化生产的方式，不少家具工厂设立了设计部门。比较早期的家具设计师有基柏特·罗德、多纳德·德斯克（Donald Deskey），他们的设计范围早已经不仅仅限于家具方面，而且涉及平面和其他产品。在早期的家具设计师当中比较具有影响的是拉素·莱特（Russel wright），莱特原来是个画家，后来改行从事家具设计。他1935年为康南·波尔（Conant -Ball）公司设计出美国现代家具系列，采用漂白过的枫木，所有家具采用简朴的长方外型，从而达到形式的统一，唯一的装饰部分是家具的手柄，同时具有很好的现代功能（见图7-27）。在设计这套系列的时候，即1935年莱特与一个对于现代家具非常热心的商人埃温·里查兹（Irving Richards）合伙开设了新公司。莱特与他的合作非常成功，因为里查兹全心全意投入市场推广，所以莱特可以同样全心全意地从事设计，在他们合作期间莱特利用不锈钢、铝材设计出不少现代感非常强的家具来。他还开始设计陶瓷用品和其他家庭用品，他的设计都用美国现代这个名称，成为美国20世纪30、40年代非常有影响的风格之一。

图7-27　拉素·莱特设计的美国现代家具　　图7-28　重视版面的表现形式和编排特色的招贴设计

4.平面设计

第二次世界大战的爆发使得大批欧洲现代平面设计师逃亡到了美国，因而把欧洲的现代平面设计介绍到了美国，于是出现了美国最早的现代平面设计队伍。这些美国设计师在欧洲现代主义基础上从事平面设计，逐渐有了自己独特的风格特点，并形成了所谓的"纽约平面设计派"。"纽约平面设计派"在战后初期受到了欧洲特别是瑞士的国际主义平面设计的启示，摆脱了原来守旧的设计方法，既接受了欧洲现代主义设计风格，讲究功能，选用简洁的插图，大量运用无饰线字体和不对称的版面，还广泛采用摄影拼贴（见图7-28）。他们在设计中强调把平面设计中的各种因素统一起来，设计观念、设计表现手段的创新直接影响了美国战后平面设计的发展，也直接带动了一些产业，特别是出版印刷

行业的飞跃。"纽约派"中的一些著名设计大师后来一直致力于设计实践与设计教育工作，他们使美国的平面设计得到延续性的发展和进步，在半个世纪中挑起美国平面发展的重担。"纽约派"是美国平面设计史上非常重要的力量，经过一些设计师的国际交流，纽约派设计的风格也传播到了欧洲，成为影响广泛的重要设计流派。

7.3 英 国

英国是一个具有悠久工业设计历史的国家，早期的工艺美术运动就起源于英国。英国在20世纪20—30年代开始出现停滞和落后，正当德国、俄国、荷兰人努力发展现代设计时，英国的艺术设计却只停留在以手工为美的观念中，对于设计的研究也只表现在理论的探索上。英国在战后已经基本丧失了战前的世界超级大国地位，国力逐步衰退、国家经济主干之一的制造业也是一蹶不振。无论是从国民收入还是国民生产总值来看，英国已经不是发达国家，其传统工业如机械制造、造船、冶金等作为夕阳工业已经被新兴工业取而代之，这个经济不断衰退的过程必然影响到它的设计发展的方式，所以这个时期的英国在设计上是落后于美国、德国这些国家的。

7.3.1 战后的英国设计

1. 战后政府实行的"实用计划"

二战期间因为战争的需要，国家资源首先应用于战备，政府将大量资金和资源投入战争，所以众多物资被管制。战争的影响对英国造成了巨大的破坏和伤亡，整个国家尤其是城市处于严重的困境中，此时的衣物、陶器、家具和其他商品都由政府公用事业计划生产并定额分配，由此应运而生的政府"实用计划"也就产生了。政府采取措施制定了"战时标准"用于生产家具，每一件新出的家具都要印上注册的"CC41"商标。战争时期的设计完全是当时英国设计界的无奈选择，这个时期的家具、服装甚至是食品等其他消费品都被打上了"实用"的记号，此时也急切地需要设计出更多低成本但质量上乘的物品。"实用计划"主要目的是在大部分工厂设备都用于支持战备的时期生产标准化的家居和服饰产品。各行业物资短缺，加上劳动力的短缺，对设计产生的影响至少有两方面：其一，传统原材料的缺乏促进了对新材料的应用，并促使新式替代材料的产生。例如，木材的缺乏使金属在家具上的应用得到尝试。由厄尔尼斯特·瑞斯设计的BA椅用铝制作锥状腿形态就极为现代；而新式材料塑料的产品设计使设计师走入了一个不同的设计领域，盖比·施瑞博设计了小件硬塑料产品和胶合板家具等。新式材料以其低廉的价格促使五、六十年代大量生产的新式产品平民化，同时也使设计也平民化，从而扩大了设计的影响力。其二，产品生产需要标准化，并减少不必要的装饰以节省劳动力。这样现代主义设计、简单的线条和功能性结构自然成为理想的选择。也许正是通过这次彻底的政府"实用计划"的要求，才让英国设计师重新认识了设计的态度和方式及设计的最终目的。

2. 设计协会与设计事物所的促进作用

英国政府很早就指定设计作为英国工业的刺激因素，二战后为了促进英国设计水平

的提高，政府领导层和大部分企业管理者都对设计有一定的重视、引导与支持，这也使得战后英国工业设计得到了迅速的恢复和发展。在英国政府扶持型的发展模式之下，英国工业设计的组织及活动在促进工业设计发展方面起了积极作用。英国政府成立了英国设计协会，组织了各种设计展览、设计会议，同时出版世界最重要的设计杂志《设计》。有几个设计协会在英国设计发展尤其是战争时期的英国设计起到了关键性的作用，它们主要有：1914年推行英国工业美术产业为目标的英国工艺美术研究所（BIIA）；1915年以适用性为宗旨的英国工业设计协会（DIA）；1930年英国工业艺术家协会（SIA）；1931年以提高生活用品设计水平为目的的格烈尔委员会；1934年美术和产业协议会（CIA）；1944年工业设计委员会（COID）等。从最早的由贸易厅和教育厅合作设立的英国工艺美术研究所（BIIA）的名称就能看出当时是以推进英国工业美术产业为目标，而一年后建立的工业设计协会（DIA）是对英国设计影响最为深远的组织，在注重设计与生产的同时，协会也将目光对准了专业人才和民众的设计教育与提高。

到了20世纪70年代，英国的建筑设计界出现了好几位世界级的设计大师，包括巴黎蓬皮杜文化中心的设计者理查·罗杰斯、香港汇丰银行大厦的设计者诺尔曼·弗里特、德国斯图加特国家现代艺术博物馆的设计者詹姆斯·斯特林等。为了振兴英国设计，英国前首相撒切尔夫人作了巨大的倡导工作，并把自己的住宅拿出来办设计学校。她有一句响彻全球的名言："可以没有政府但不能没有工业设计"。进入80年代，英国工业设计终于赶上先进国家的步伐。从1991年开始英国政府规定5~14岁的学童必须学习"设计与艺术（包括工艺）"和"设计与科技"课程且课程更必须修到16岁。1993年国际工业设计联合会（ICSID）在英国的格拉斯哥市举行，当时就把"设计的复兴"（Design Renaissance）作为大会的主题，激发了英国人对设计艺术的热情，于是在英国掀起了一场"设计复兴运动"。

在众多设计协会中最具影响力及代表性的人物即是弗兰克·皮克（Frank Pick），有人甚至说如果没有皮克的存在，那么从1910—1930年这一段时期的英国设计史将会是一段很长的空白。皮克在设计指导中大胆贯彻了公交系统、识别系统及其他有关设计项目系列化、标准化的思想。在他的组织下，一批设计师如爱德华·约翰斯通等都参与了设计，伦敦的地铁车辆，双层和单层的公交车、电车等都具有系列化的外型，而车厢色彩也有了明显的区分。如公共汽车为红色，电车为绿色等。这是视觉识别的现代概念及企业形象设计用于工业设计较早的典范，是皮克为伦敦的交通风景奠定了至今未变的设计风格。此外，皮克还对所有公共标志及其使用的英文字体进行了系列化的设计改革，这一改革不仅对英国，乃至对全世界都是具有重要意义（见图7-29）。

图7-29　伦敦地铁标志

布莱尔就任英国首相之后又发动了"有创造的不列颠运动"（Creative British），成立了"设计咨询会"（Design Council），荟萃了英国设计界知名的80多位设计家，首相

亲自听取他们的建议和想法。英国工业设计委员会及其设计中心的卓有成效的活动和措施，表明了英国政府对工业设计的积极支持态度，促进和推动了英国工业设计的发展，并对世界工业设计的繁荣产生了深远影响。

7.3.2 丰裕社会下英国设计的发展

战后经济迅速得到恢复，全民生活水平在新的体制下也得到提高，从而由20世纪50年代开始进入丰裕社会阶段。第二次世界大战对英国设计的崛起起着极其重要的推动作用，这个时期美国对英国及欧洲各国经济恢复给予了经济援助。一方面直接帮助并激励了欧洲产品设计和制造业的发展和繁荣；另一方面美国带去了从其本土上发展起来的特殊的工业设计思想和方法，也带去了新型的生活方式及影响人们日常生活的新型产品。与之相应的则是英国在新时期消费社会的价值观念也发生了巨大的变化。

1. 室内设计方面的发展

在室内设计方面比较具有国内和国际影响的室内设计集团是康兰设计集团。这个集团从事大量的商业室内设计和企业形象设计，成绩显著。当时包括康兰集团在内，不少英国重要的室内设计家都为伦敦高街的高级时装店和其他奢华的商店设计，由于伦敦的高街是英国高档零售业的中心，因此康兰设计集团也被评论界称为"高街风格"（High Street Style）（见图7-30）。在家居设计方面英国人非常重视和在意对家的装饰，但在英国人头脑里却似乎少有装修的概念，因为英国很少有家庭专门请装修队来装修自己的房子。考虑到英国的劳动力非常昂贵，素质高的装修队收费都非常高，所以大部分家庭都是自己动手装修，他们认为自己装修的最大好处就是能在房屋装修中充分展示自己的个性（见图7-31）。

图7-30　高街风格　　　　图7-31　英国人的家居设计

2. 平面设计方面的发展

英国真正形成自己有力的设计力量的独立设计业是平面设计。除了布洛迪以外，还有沃尔夫·奥林斯（Wolrr Oiins）等人都有自己的特色。由于具有促销的传统影响，英国的广告也非常发达，拥有世界上最大的广告公司。如1995—1996年世界排名第一的广告公司WPP（马丁·索雷 Martin Sorell 主持）和世界名列第二的广告公司萨奇（Saatchi & Saatchi）都在英国。前者年营业额接近30亿美元，后者也达到18亿美元，这不仅说明英国有一支实力较强、水平较高的广告设计队伍，更说明英国广告设计行业的国际性特点。

与其他国家不同，英国不喜欢把设计当作文化来看，因为文化这个词近来已经成为商

业化的代名词了，因此英国设计家往往采用传统这个字眼而不用与商业化太接近的文化这个词。而传统这个字眼则又与比如古典的、历史的、英国的内容联系比较多，所以英国设计师在很大程度上具有强烈的传统古典设计风格历史化倾向。他们对战后现代主义或国际主义设计风格特别是米斯·凡·德罗的"少则多"原则非常反感。国际主义在英国的发展非常有限，这个背景应该是一个重要的原因。

7.4 德 国

在战后的重建时期，物质匮乏笼罩着整个德国。第二次世界大战爆发以后大批重要的德国设计大师包括包豪斯的主要成员们都纷纷离开德国，造成了德国设计力量的大大削弱，这对于德国的设计发展来说无疑是一个很大的打击。德国战后非常长的一个时期都处在逐步的恢复之中，所以战后德国的设计界面临着非常艰巨的任务。设计如何能够迅速地为国民经济服务、促进德国产品的水准、提供国内市场的需求并且为出口服务；设计如何能够与生产相结合来振兴德国的制造业；设计如何能够使德国产品形成自己的面貌，而不是亦步亦趋地仿效外国流行风格等，这些问题都迫在眉睫。这个时期设计中的功能主义倾向是这个时代的必然产物，就连在经济上没有受到战争影响的美国也是以功能主义为主流的设计占主要地位。

7.4.1 战后重建时期的德国设计

德国的经济在20世纪60年代开始迅速发展，企业特别是大企业内部结构也日益完善，分工也日益精细，使设计逐步成为一个独立的、高度专业化的行业。因此从经济发展的角度来看，设计专业化和分工精细化是德国设计发展的必然结果。

多少年以来德国人对于设计的科学技术性和艺术性双重因素始终是困惑的。德国设计中的一对比较长期的互相依存、又互相抗衡的因素是理性主义设计系统和艺术性、表现性设计系统的关系。从德国的具体国家情况来看，理性主义必然是占上风的，这个与德国民族的理性传统、战后德国重建所需要的理性与秩序方式、德国人所熟悉的系统化、计划化风格有密切关系。战后新生代的设计师们大部分希望能够把自己归于非艺术、非手工艺的范畴，把设计奠立在科学、技术的坚实基础之上，他们比较趋向技术引导型设计；而另外一些设计师则有相当多人希望使设计与传统手工艺保持比较密切的关系。从具体的发展来看，事实上德国设计师并没有可能完全走科学技术型或艺术、手工艺型任何一个极端。德国战后的设计基本是按照具体的产品类型而有所侧重，德国战后的设计是在大工业化生产与手工艺发展两者并存的情况下发展起来的。除了大量优秀的工业产品设计以外，德国也生产了相当多杰出的手工艺品。可以说德国设计师们从本身来讲都兼而具有两个方面的特色。产品种类繁多、顾客种类也繁多，根本不可能以不变应万变，设计只能根据不同的具体对象、不同的顾客和不同的市场细分来进行不同侧重点的选择。格罗佩斯本人从来就是理性主义的重要代表人物，但

是他为了迎合市场的需要，在1969年却为德国最大的陶瓷企业——罗森泰尔设计了一套非常有人情味的茶具，带有一种有机形态的浪漫色彩的造型。

7.4.2 战后德国的设计教育

战后德国人开始重新振作自己的设计事业和设计教育事业。德国人一向把设计看作社会工程的工具，因此设计教育和设计本身是密切相连的。德国设计界的一些精英分子深感他们事业的原则被美国市场破坏了、违背了，从社会伦理的角度出发，他们希望能够重新建立包豪斯式的试验中心，但他们的考虑方式是很具有知识分子理想主义色彩的。

1. 乌尔姆设计学院

二战期间背井离乡的德国设计师们无时无刻不在怀念和平时期的祖国，他们向往着那种气氛下的设计，并时刻关注着祖国的设计动向。1949年平面设计家奥托·艾舍提出建立战后的新设计教育中心，他得到社会一些重要人物的资助，到了1953年乌尔姆造型学校和德国设计协会相继成立。乌尔姆设计学院是德国二战后最重要的一所设计学院，地点在物理学家爱因斯坦诞生的小城市乌尔姆，通过学院的理性主义设计教育，培养了新一代的工业设计师、平面设计师、建筑设计师。有些理论家把这所学院的影响作用与包豪斯相比，认为它对于联邦德国设计和国际设计的作用不亚于包豪斯。虽然在这个问题上不可能有绝对的定论，但是从这种提法中可以看出乌尔姆设计学院的重要性。

乌尔姆设计学院从建立开始由于准备工作的拖延直到1955年才正式招生，校舍建筑是由包豪斯早期毕业生、平面设计的重要人物马克斯·比尔（Max Bill）设计的，他同时担任第一任校长。乌尔姆造型学院成立时格罗佩斯更是不远万里从美国赶来参加开学典礼。比尔长期在瑞士从事平面设计工作，是战后平面设计影响最大的一个设计师。他具有与格罗佩斯一样的雄心壮志，要把这所学院办成联邦德国最杰出的设计教育中心。在他和教员们的努力之下，这所学院逐步成为德国功能主义、新理性主义和构成主义设计哲学的中心。乌尔姆设计学院的目的是培养工业产品设计师和其他现代设计师来提高德国设计的总体水平。它首先从工业产品设计上开始进行教学改革试验，乌尔姆在工业设计方面的观念和方法很快就扩展到平面设计和其他视觉设计范畴中。乌尔姆创立的视觉传达设计是一个包含版面设计、平面设计、电影设计、摄影等许多与设计相关科目的松散的学科。学院对于视觉传达设计从科学性方面着手，把它变成一个极为科学、相当严格的学科。他们关心的设计内容包括交通标志、公共显示设计等等，极力提供一个有高度效率的视觉体系。对于其他视觉内容如电视机、计算机的终端器设计等也力图达到高水平的效率。通过这所学院的努力，一种完全崭新的视觉系统，包括字体、图形、色彩计划、图表、电子显示终端等被开发出来，成为世界各个国家仿效的模式。

乌尔姆要求学生必须接受科学技术、工业生产、社会政治三个大方面的训练。设计因此明确被认为是建立在科学技术、工业生产、社会政治三个基础上的应用学科，而为了达到精练、明快、准确、现代的视觉效果，设计教育还应该重在发展学生的视觉敏感水平。学生应该在掌握自然科学和社会科学的基础上，同时还要具有尖锐视觉敏感和表达能力。艾舍曾经描述过学院的教学宗旨，他说：教育的目的是让学生掌握技术分析的能力和

勇气，而这种分析是基于工业生产程序、方法论、设计原则、完善的功能和文化哲学观点之上的。这所学院得到斯图加特市政府的支持，从20世纪50年代到1968年关闭为止，迅速完善了设计教育的体系，提出理性设计的原则与企业联系，发展出系统设计方法，形成了"乌尔姆哲学"。这所学院中形成的教育体系、教育思想、设计观念直到现在依然是德国设计理论、教学和设计哲学的核心组成部分。它的作用犹如包豪斯设计学院在战前的作用一样，不仅仅是德国现代设计的重要中心，同时对德国总体设计水平及世界设计水平也起到了很大的推动作用。

2. 系统设计的确立

联邦德国现代设计上的另外一个重要的里程碑是"系统设计"。早在20年代格罗佩斯已经提出系统化设计的可能性想法，他在包豪斯提倡设计系统的家具，曾经带头为柏林的菲德尔（Fede）百货公司设计可以现场拼装的系列家具，是系列设计的最早尝试。

设计师汉斯·古格洛特（Hans Gugeiot）和迪特·兰姆斯在系统设计上起到了奠基作用。古格洛特是乌尔姆的教员，同时为布劳恩公司设计，他的音响设备设计就是最早基于模数体系的系统设计。系统设计在乌尔姆设计学院中十分流行，并且逐步被引进建筑设计领域。从系统设计的理论根源来看，它的核心是理性主义和功能主义加上强烈的社会责任感的混合。从形式上看，它采用基本单元为中心，形成高度系统化的、高度简单化的形式，整体感非常强，但是同时也具有冷漠和非人情味的特征。系统设计形成的完全没有装饰的形式特征，在设计上被称做减少风格，与米斯在美国推行的"少则多"从本质上看有所不同。米斯为设计出单纯的风格甚至可以牺牲功能性；而系统设计奠基人迪特·兰姆斯则认为单纯的风格只不过是为解决系统问题的结果提供最大的效应。他说："最好的设计是最少的设计"。因此被设计理论界称为"新功能主义者"。色彩上他们都主张采用中性色彩：黑、白、灰。

7.4.3 德国设计发展

1. 理性主义与功能主义

早在包豪斯时期就历史性地明确了"设计的目的是人而不是产品"，号召形式必须遵循功能、遵循自然与客观的法则以更好地为人服务。德国设计观念模式之一是理性观念，对于设计强调逻辑关系和次序。另外一个不同的观念则把设计观点形成的重心放在设计可能造成的社会后果上，比较多地研究设计伦理的、社会的因果关系，强调设计必须造成良性的伦理、社会结果。

德国的工业企业一向以高质量的产品著称世界，不少企业都有非常杰出的设计，同时有非常杰出的质量水平，如克鲁博公司（Krups）、艾科公司、梅里塔公司（Melitta）、西门子公司等。德国的汽车、机械、仪器、消费产品等都具有非常高的品质，"德国制造"在国际市场上就意味着品质保证。德国的设计师们所设计出来的生活方式是重功能

的、重技术的，强调系统性和秩序感，设计几乎完全摒弃了传统的装饰，而从造型和功能上获得美感注重产品的质量。他们的设计的终极目标，是把混乱的现象秩序化和规范化，将产品造型归纳为有序的、可组合的几何形态取得均衡、简练和单纯化的逻辑效果，这些因素造成德国设计的坚实面貌：理性化、高质量、可靠、功能化、简洁的德国设计风格。从布劳恩公司的设计产品可以看到德国工业设计中的理性，以及包豪斯深奥的抽象美学所体现出来的那种严峻、简练、少装饰的设计理念。如人们戏称的"白雪公主之匣"（见图7-32），是一款方方正正的收音机兼具唱片机功能的设计作品，与其他同类产品明显不同的是，采用白色的全封闭金属外壳，为了避免过于呆板采用了有机玻璃的盖子。还有拉姆斯设计的两用机（见图7-33），其产品操作平面是水平设置操作按钮，非常清晰地突出其使用方式的提示作用，甚至每一个按钮的形状、大小、材料都是经过反复的人机工程学测试，以便达到最佳的使用效果。对于布劳恩公司来说，理性主义设计等同于人机工学，等同于功能，等同于美学。

图7-32　布劳恩公司设计"白雪公主之匣"　　图7-33　布劳恩公司生产的设计的两用机

德国功能主义、理性主义的平面设计也是从乌尔姆设计学院发展起来的，乌尔姆学院的奠基人之一——德国杰出的设计家奥托·艾舍在形成德国平面设计的理性风格上起到很大的作用。他在平面设计理论中主张应该在网格布局的基础上进行设计，以达到高度次序化的功能目的。他的平面设计的中心是要求设计能够让使用者用最短的时间阅读，能够在阅读平面设计文字或图形、图像时用最高的准确性和最低的了解误差。1972年艾舍运用自己的这个原则，在德国慕尼黑举办的世界奥林匹克运动会设计出非常理性化的整套标志。通过奥林匹克运动会，他的平面设计理论和风格影响了德国和世界各国的平面设计行业，成为新理性主义平面设计风格的基础。在艾舍这种理性化的思想影响下，德国的平面设计具有明快、简单、准确、高度理性化的特点，但也有沉闷、缺乏个性的倾向，与其工业设计一样虽然杰出但却毫无幽默感、毫无文化个性。

2.新形式下的探索

20世纪60年代联邦德国经济进入高度成熟阶段，逐渐成为强大、发达的工业国家。60年代中期以来联邦德国设计终于放弃了所谓的工艺美术风格传统而走向完全的现代时期。70年代德国设计美学的研究和设计理论的研究进一步深入发展，这种研究活动主要是在高等院校中进行的。德国工业的发展使设计也成为一个巨大的行业，德国出现了大量的设计协会、设计研究中心和设计学院，对于整体设计水准的提高是非常重要的。

德国的企业自80年代以来面临进入国际市场的激烈竞争。德国设计长期以来强调设计中的功能主义原则，强调设计中的民族特色，并反复提倡"优良造型的原则"。正是这

种思想造成了几代德国设计师对责任感的高度重视。"优良造型"以机器美学为基础，提倡产品造型的简练、朴素、严谨和符合功能性同时，强调这种造型既要体现新时代的崭新生活，又必须内敛节制、温文尔雅。设计中的理性原则、人体工学原则、功能原则对他们而言是设计上天经地义的宗旨，绝对不会因为商业的压力而放弃。德国产品设计也只以黑色、灰色为主要色彩。在同时期商业主义设计盛行的美国正在进行"有计划的废止制"设计原则，德国的产品设计由于外型及色彩方面的机器化特征，使其在这种造型奇异的工业产品面前逐渐失去了市场竞争力。因此在德国也出现了这样的争议：到底是要功能还是要形式。在这种情况下，德国国内的一些新兴设计公司和一些私人的小型设计公司开始进行形式主义原则下的设计探索。青蛙设计公司（Frog Design）就是其中的代表。青蛙公司完全放弃了德国传统现代主义的刻板、理性、功能主义的设计原则，发挥形式主义的力量，设计出了多种造型新潮的工业产品，为德国的设计提出了新的发展方向。对于青蛙设计的这种探索德国设计理论界是有很大争议的，其中比较多的人认为：虽然青蛙设计具有前卫和新潮的特点，但是它受到商业味道浓厚的美国式的设计的影响，或者受到前卫的、反潮流的意大利设计的影响。但有一点可以肯定的是，青蛙公司在商业上是成功的。随着商业化进程的加快，部分德国公司开始采用一种折中的方法来解决这种矛盾：以德国式的理性主义为欧洲和本国市场设计工业产品；另一方面以国际主义的、前卫的、商业的原则为广泛的国际市场设计工业产品。

7.5　意　大　利

意大利在短短的半个世纪把自己从第二次世界大战的废墟上建成一个工业大国，设计在国家繁荣富强的过程当中扮演了重要的角色。意大利时髦的家具、服装、电子产品、家用电器、办公室用品、汽车、装饰品等设计为世界各国所称颂。甚至有人说意大利的设计是"杰出设计"的同义词。意大利的设计是一种一致性的设计文化，而这种设计文化是植根于意大利悠久、丰富多彩的艺术传统之中的，反映了意大利人民热情奔放的性格特征。从国际的角度来说，"意大利设计"作为一种代表特殊风格的专有名词出现之前是深受德国现代主义设计和美国商业性设计的双重影响的，可是意大利设计师们并不是生搬硬套和刻意模仿任何风格，而是通过借鉴与自己的传统相结合，创造出了完全的意大利式的设计。

1. 重建时期的意大利设计

意大利的重建时期（1945—1955年）是真正奠定意大利现代设计基础的重要阶段。美国设计家沃尔特·提格1950年在英国杂志《设计》上撰文说：战后的意大利是设计的春天，一切的新思想、新探索都在萌动。1949年前后意大利国民经济已经得到相当大程度的恢复。在重建过程当中设计的作用是功不可没的，成千上万的新住宅、工厂、公共设施、商业建筑等在短短的几年当中被建立起来，在这个时期意大利的设计水准也很快提高，

这大大地促进了意大利恢复的速度。意大利在工业化的进程中一方面引进现代批量生产方式，一方面又尊重传统工艺、坚持民族特色，其中有几件产品得到世界一致的好评。如科拉丁纳·达萨尼奥种1946年设计的由皮亚吉奥公司（Piaggio）出品的维斯帕小型摩托车、玛谢罗·尼佐利1948年为奥利维蒂公司设计的列克西康80型打字机、1949年吉奥·庞蒂设计的"帕沃尼"（La Pavoni）餐馆用咖啡机、平尼法利纳1951年设计的"西斯塔利亚"（Cisitalia）汽车。

在20世纪40年代到50年代，意大利的设计界奉行"实用加美观"（Utity Plus Beauty）的原则。他们的设计受到现代艺术和雕塑很大的影响，如现代艺术大师本·尼科尔逊、安东·佩夫斯奈（Antoine Pevsner）、亚历山大·卡德尔、汉斯·阿柏（Hans Arp）、亨利·摩尔（Henry Moore）等人的作品，给之后的设计如办公用品、家具展览设计等带来很大的借鉴。1951年的米兰设计三年展第一次向世界宣告：意大利开始正式开展自己的设计运动。展品包括奥利维蒂公司的新型打字机列西康80（LexiC0n80）、小型的手提打字机里特拉22（Lettera22）型、维斯帕小型摩托车、庞蒂设计的维谢塔（VISetta）缝纫机、卡斯蒂格里奥尼兄弟设计的灯具、西斯塔里亚（Cisitalia）轿车等。1954年的另外一次米兰三年展更加明确地表明了意大利工业设计的方向，不是简单的实用化而是走艺术化的道路，这在国际主义风格正横扫世界之际是非常突出的。正当现代主义建筑在美国兴起的时候，意大利的评论家已经出版了著作反对这种理性主义的建筑风格，其中比较具有代表意义的是布鲁诺·泽维的著作《走向有机建筑》，这本书1950年被翻译成英语，但是在美国只有少部分人注意到这本书。1954年由阿贝多·罗塞尼主办《工业风格》杂志，对提高意大利的设计理论水平、把设计放在一个坚实的理论基础、观念基础之上起到重要的作用。《工业风格》杂志载文"外型、功能与美观"讨论功能在设计中的地位问题。德国重要的设计师马克思·比尔（Max Bill）的观点同时也被介绍进来，强调功能的重要性，他的观点其实是战后德国设计的核心思想，被意大利人称为"新形式主义"，遭到不少意大利理论家的批评，他们认为设计中重要的不是科学、技术、人体工程学的考虑，而是人的感觉的重要性，认为一旦完全强调功能产品和其他设计就会变得没有人情味，对当时影响非常大的德国设计学院——乌尔姆设计学院的原则，意大利设计理论界普遍表示反感。

第一代设计师庞蒂本人也在设计的同时发表了不少著作，提出设计问题。如他1947年出版的《走向正确建筑》强调标准化的重要意义，在同期的设计当中实践自己的观点，如他为切蒂公司设计的纺织品、为克鲁伯公司设计的餐具和洗涤池，特别是他50年代中期设计的重要欧洲现代主义建筑——米兰的皮瑞里（Pirelli）大厦，可以说是米斯·凡德罗的"西格莱姆"大厦的欧洲版本，具有非常重要的影响。

意大利的设计师在每一件设计品中既注重紧随潮流，重视民族特征、地方特色，也强调发挥个人才能。与其他国家一样，意大利也经历过现代设计的各种运动，如功能主义、波普设计等，但每一种风格他们都可以产生出许多的变体来，而后便成为了意大利式，因而使他们的设计显得多姿多彩。意大利的设计既不同于商业味极浓的美国设计，也不同于传统味极重的斯堪底纳维亚设计，他们的设计是传统工艺、现代思维、个人才能、自然材料、现代工艺、新材料等的综合体。与其他国家的设计师相比，意大利的设计师更倾向于把现代设计作为一种艺术和文化来操作。

2. 工业产品设计

意大利的工业产品设计达到世界最高水平，它的汽车、缝纫机、办公用品、家具、家用电器等都是世界上最好的设计，但意大利工业设计学院却不多，大部分设计师都是学建筑出身且不少人毕业于米兰理工学院的建筑系。所以直到目前意大利最杰出的工业设计师中大部分是学建筑出身的或是工程师，因此他们对于工业产品的结构、性能掌握得非常好，不断运用新的技术、新的材料设计出新的形式来满足新的市场需求。这种工业技术和造型能力浑然一体的特征是外国工业产品设计师比较少有的。

意大利汽车工业在战后有很大的新发展，其中依然以菲亚特汽车公司为意大利汽车的主要生产厂家。菲亚特于1935年推出了由德·巴瓦（Giuseppe Rlccobaldi De Bava）设计的菲亚特1500型小汽车，采用流线型特点，小车体非常适合民众低价而实用的基本要求。1957年生产的菲亚特·诺瓦-500型（Nuova 500）及1958年生产的600型都是欧洲非常受欢迎的畅销车。菲亚特同时还生产比较豪华的1100、1200、1500和1800型轿车，后来又生产2300型。从1950—1961年这家公司的产量提高了4倍之多，1961年菲亚特公司的汽车占意大利汽车市场的90%。汽车的主要设计师是工程师出身的但特·吉奥科斯（Dante Giacos）。

生产办公机械和设备的奥利维蒂公司采用了美国式的大批量、流水线方式，设计上也采用了美国20世纪30年代流行的流线型风格。奥利维蒂奠基人的儿子阿德里安诺·奥利维蒂从都灵理工学院毕业后于1925年去了美国考察，回来以后就对自己的公司进行美国式的全面改革，这个改革为奥利维蒂公司赢得很大的利润。对于奥利维蒂公司来说，现代化改革不仅仅是体系改革，同时也包括了企业的形象和产品的形象两个方面。因此奥利维蒂在公司内设立了平面设计部、工业设计部和建筑设计部三个部门，从企业形象、产品造型、建筑形象三方面提高公司的形象和特征。他了解到德国在设计上已经是当时世界最先进的国家，因此从魏玛的包豪斯设计学院雇用了好几个毕业生作为产品与平面设计人员。其中最具有影响力的是亚历山大·沙文斯基，其他重要的设计师还有吉奥瓦·平托利、康斯坦丁诺·尼沃拉和列奥纳多·辛尼斯加利等人，这些人对于在平面设计上树立公司的企业形象起到非常重要的作用。

3. 家具设计方面的发展

意大利的家具设计具有相当强的传统。1954年的米兰三年展显示它的家具日益与工业生产方式与形式靠拢，而不再仅仅依靠传统的手工艺，这是意大利家具设计的一个空前的重大突破。意大利的家具大部分是由建筑设计师设计的。原来的家具基本是地方生产、定货制作，并且具有相当的艺术和个体特征。20世纪50年代以来开始出现了比较大规模的工业生产家具中心，特别是布里安扎（Brianza）的一些公司逐步转向工业化生产方式，这对意大利的家具设计来说是一个重要的影响因素。但是家庭作坊式的手工业依然存在，因此意大利的家具工业战后的特点是双轨制度：一方面是为出口服务的大家具生产企业，完

全采用大规模机械化生产手段；另一方面小规模的作坊依旧存在，针对国内消费者的比较讲究品味的小批量的家具。意大利的设计师提出家具已不仅仅只提供一个休息和放置物品的空间，它还意味着恢复失落的情绪和提供一个舒适的避难所。如意大利年轻的设计师马西默·尤萨·基尼（Massimo Iosa Ghini）把他设计的带扶手的沙发称为"妈妈"，意味着这一沙发能给人保护感、温暖感和舒适感。正是这些设计理念使意大利设计在展示其实用特点的同时提供了许多实用之外的东西。这也是意大利工业设计和工业生产的一个典型的特征。

家具行业的一个重大转化是新的材料和生产方法的引入。真正生产与设计大量出口实用现代家具的中心是米兰，其中以卡西纳（Cassina）公司为一个生产的核心，它的家具形式简单、实用、大批量生产，因此成本也比较低，具有相当好的市场效益。卡西纳公司为了设计出口家具，与建筑家出身的设计师建立了密切的合作关系，其中包括弗朗哥·阿比尼（Franco Albini）、设计大师庞蒂（见图7-34），之后庞蒂长期为卡西纳公司设计家具，其中重要设计作品有迪克斯特（Dixte）扶手椅、苏帕列加拉（Supperleggera）椅子等（见图7-35），都是非常经典的设计。

图7-34 吉奥·庞蒂（Gio Punti）

图7-35 苏帕列加拉（Supperleggera）椅子

由于意大利家具企业的总生产数量比较小，因此它们在设计上的弹性反而更大。这就是为什么意大利的家具设计变化层出不穷的原因之一，也是与必须以几种设计进行大批量生产的菲亚特、奥利维蒂等公司不同的地方。因为变化多、设计精美，因此到20世纪50年代中期意大利的家具已经成为世界最杰出的家具之一。特别是当塑料成为主要的家庭用品材料以后，意大利的设计师出于对材料的兴奋和可塑性能的爱好，设计出了大量新产品。

4. 激进时期的设计

意大利经济的飞速发展使这个南欧国家在20世纪60年代进入丰裕阶段和消费社会阶段。社会形态的改变和进步对于设计来说自然提出了新的不同的要求。如果说50年代是意大利设计奠定基础和形成自己面貌的年代，那么60年代则是意大利设计大幅度发展的时期。这个时期特别是1956—1965年，被称为意大利的经济奇迹时期，如汽车的生产从1959—1963年产量居然增长了5倍之多。随着经济的增长，意大利国民收入普遍增长，国家进入富裕阶段，国内市场日益扩展，而西欧的繁荣和美国的高度发达也造成意大利产品的广阔国际市场。这些因素对于设计来说都是重要的促进要素。

意大利是激进设计运动的发源地。从60年代的POP设计到80年代的后现代设计，意大利的设计师都扮演了重要的角色，同一个设计师既可以设计豪华典雅、世界一流的法拉利

跑车，也可以设计普通的意大利通心粉式样。到1966年前后受到国际激进主义运动的影响，同时也受到中国的无产阶级文化大革命开始时期的红卫兵运动大破大立精神的影响，意大利激进主义设计运动中出现了不少以建筑设计为中心的激进设计集团，其中比较重要的有超级工作室（Superstudio）、四N集团（Group NNNN）、风暴集团（Group Strum）等。意大利激进设计运动最重要的领袖人物是艾托·索特萨斯，索特萨斯从1958年以来一直是奥利维蒂公司设计部的负责人，承担公司的打字机和计算机设计工作。索特萨斯在50年代中期已经开始把一些非标准国际主义的设计动机引入自己的设计中去，比如他设计的"情人"型打字机（valentine），用非常轻巧的塑料作为外壳，出厂之后成为整个欧美市场上最流行的手提式打字机（见图7-36）。正是这个设计确立了他在工业设计界的国际地位。但是他主要的反潮流设计还是在他自己的、与奥利维蒂公司无关的一些产品设计项目上，如陶瓷、家具等。其中最成功的例子是著名的家具公司扎诺塔采用了由三个激进设计师加提（Gatti）、包里尼和提奥多罗（Teodoro）设计的反潮流椅子"袋椅"（见图7-37），这个椅子其实就是一个充填软垫的袋子，完全打破传统的椅子的观念；另外一个是激进设计家罗马兹（Lomazzi）等人设计的吹气沙发（见图7-38），这个设计其实就是把气球与沙发结合，采用透明和半透明塑料薄膜为材料，具有非常明显的气球特征，也非常反常规。这两个设计在某种程度是受到美国"波普"艺术运动的雕塑家克莱斯·奥登堡（Claes Oldenburg）的"波普"雕塑影响，它们虽然是激进主义的，但是与大众市场特别是具有反叛精神的青少年市场结合得很好，因此反而风行一时大受欢迎。但是必须强调的是：这只是极其个别的现象，激进主义设计在意大利和世界各地都与主流设计没有多大的关系，同时对于主流设计运动也没有什么影响作用。

图7-36　"情人"打字机　　　图7-37　"袋椅"　　　图7-38　吹气沙发

虽然这个时期意大利不再是西方设计界的霸主，但它依然是个重要的设计中心。在过去的四十年中，意大利产生了两种相对立的设计思想和两种极有热情的、充满创意的、值得鉴赏的设计作品。设计无疑是艺术与技术的结合，意大利设计不仅表现在善于处理过去和未来的关系，他们能与工业界保持密切的关系，并能将革新融入他们的设计；还表现在能赶上技术进步、新材料发现和新机器发明的步伐。

7.6 斯堪的纳维亚

地处北部欧洲的斯堪的纳维亚国家，包括芬兰、丹麦、瑞典、挪威和冰岛五个国家，以其风韵独到的自然和人文气息在欧洲当代文化中占据着重要地位。斯堪的纳维亚的独特风格早在20世纪初就已为人所发觉，它以质朴优雅、简洁明快、人性化的特点赢得人们的广泛欢迎。北欧设计的影响具体表现在家具、日用陶瓷等领域。家具和陶瓷是与人们日常生活悉悉相关的一个重要的设计生产领域，而且两者的设计更能够体现传统工艺对材料自身品性、特性的理解，以及对材质的现代性表现手法的实施，从而创作出富有时代感的设计作品。

在现代设计的发展过程中，以芬兰、丹麦和瑞典为代表的斯堪的纳维亚地区快速、稳步地发展了具有地方特色的设计风格。他们既强调功能也注重设计的人情味，注重把功能和美观完美的结合起来，擅长在传统和民间的样式及自然的造型和色彩中获得设计的灵感。反对冷冰冰过分机械化的风格，喜欢采用自然的材质，注重材料生命的纹理和温暖的肌理感。他们的设计简洁优雅、形式与功能完美统一，得到了世界设计界的承认，产生了广泛的国际影响。1954年美国举办了"斯堪的纳维亚"设计展览，把它作为"优良设计"的例子介绍给美国的工业设计界，1958年巴黎艺术博物馆举办了名为"斯堪的纳维亚的式样"的展览，德国也把"丹麦的新式样"介绍给本国的设计师。

7.6.1 瑞典

由于瑞典经济较为繁荣，有长期的国内政治稳定与和平的环境及有着较早的手工艺传统，所以瑞典是这三个国家中最早出现自己的设计运动的国家。瑞典在大工业生产条件下对传统手工业持保护态度，但并不排斥现代工业，在斯堪的纳维亚国家中也最先提出了"功能第一"思想。由于受到之前包豪斯设计的影响，自从20世纪30年代中期起瑞典的一些设计师开始探索自己的现代主义表现方式，强调现代功能与大众化的原则，注重图案装饰、传统与自然形态的重要性。

在瑞典的设计中可以看到更多的现代化因素，雅致与摩登是瑞典风格的特征。瑞典的家具在战后得到世界承认，不少家具成为欧洲的畅销货。在家具设计上并不十分强调个性，而更注重工艺性与市场性较高的大众化家具的研究开发，偶尔也会受到丹麦风格的影响，采用柚木、紫檀木等名贵质材制作高级家具，但从传统上瑞典人更喜欢用本国盛产的松木、白桦为质材制作白木家具。著名的设计师卡尔·马姆斯登（Carl Malmsten）被公认为是瑞典"现代家具之父"（见图7-39），他与另一位瑞典设计大师布鲁诺·马松（Bruno Mathsson）经常合作，利用木材、皮革等自然材料严格按照人体工程学的设计方法，使其产品具有舒适、安全、方便的特点。他们的作品讲究功能主义，强调设计的人情味，反对过分机械化的风格。马松喜欢用压弯成形的层积木来生产曲线型的家具（见图7-40），这种家具轻巧而富于弹性，既提高了家具的舒适性，同时又便于批量生产。对于舒适性的追求也影响到了材料的选择，纤维织条和藤、竹之类自然而柔软的材料被广泛采用。这反映了以人为中心的设计思想，也使瑞典家具在国际市场上长盛不衰，直到20世纪90年代瑞典家具仍独具魅力。

图7-39　马姆斯登设计的靠椅　　　图7-40　马松1936年设计的压弯成形的扶手椅子

7.6.2 丹麦

丹麦是斯堪的纳维亚五国中最小的国家。由于国家小、经济繁荣，生活水平、文化修养基本一致，因而没有某些大国家那样因贫富差距所造成的设计细分状况。丹麦历来崇尚民主，它的现代设计融合了北欧及其他国家的设计思想，以统一性、功能性、现代意识与民族意识的结合为主要特征。丹麦进入现代设计的时间略晚于瑞典，但是在第二次世界大战结束后，丹麦的室内设计、家庭用品设计、家具设计也达到了瑞典设计所享有的世界水平。

丹麦设计的精髓是以人为本。设计一把椅子、一个沙发，丹麦设计不仅仅追求它的造型美，而是更注重从人体结构出发，非常注重设计产品与人之间的平衡关系。著名的丹麦家具设计之父——克林特在研究座椅的实用功能时，他会在设计之前画出各种各样的人体素描，在比例与尺寸上精益求精，并运用技巧将材料的特性发挥到极致，从而创作出美轮美奂的工艺品（见图7-41）。丹麦的家具具有典雅、轻巧，造价低廉的特点，深受人们的欢迎。丹麦的家具与瑞典的一样大量采用天然材料，尤其喜欢用一些如桦木、山毛榉木、柚木等木材。他们的家具同时还可以大批量生产，因而兼有手工艺的美观与机械化生产的现代化特征。著名的家具大师阿纳·雅各布森（Arne Jacobsen）的有机主义极简设计作品中有着一种超现实梦幻的神奇力量。1952年他为一家工厂的餐厅设计的"蚁"椅具有非常浪漫而轻柔的曲线造型，纤细的三角支架极具韵味，是古典气质与现代材料应用的完美结晶（见图7-42）。之后他又从自然界的"蛋"和"天鹅"的形态中受到启发，设计了仿似雕塑艺术品的作品"蛋椅"和"天鹅椅"（见图7-43与图7-44）。"蛋椅"的扶手和椅背看起来就像抱着一颗隐形的蛋，给人十足的安全感。这把椅子的椅身、后背和扶手是由一整块聚亚安脂制成，坐进去后整个身体被包在椅子里，感觉非常舒适。"天鹅椅"因其外观宛如一个静态的天鹅而得名，它在制造技术上十分创新，椅身为合成材料，由曲面构成，完全看不到任何笔直的条，包裹泡绵后再覆以布料或皮革，表现出雅各布森对材质应用的极致追求。"天鹅椅"是雅各布森于1958——1960年为哥本哈根皇家饭店而设计的，这家饭店包含了他大多数的设计作品，从家具、灯具、织物、酒杯、餐具、宴会器皿，甚至设计了门的把手，都是很实用的样式。这些产品具有民主主义特征，可以批量生产，因此使得广大的平民消费者也能享受到这种在过去只有上层贵族才能享受的美。另一

位著名的椅子设计大师——汉斯·维纳（Hans J Wegner），他善于设计制作各种圈椅。维纳出生于安徒生的故乡欧登塞，22岁时他开始进入哥本哈根工艺美术学校学习，其后还成为该校的指导老师。维纳在接受正规的学院设计教育之前曾作过多年的木匠学徒，这段生涯成为其日后设计创作的起点。从哥本哈根商业艺术学校毕业之后，他参加了大量设计竞赛和展览，并为雅各布森工作。到了1943年，他开了自己的设计室。维纳早年潜心研究中国家具，1945年设计的系列"中国椅"（Chinese Chair）就吸取了中国明代椅的精华（见图7-45）。在他漫长的设计生涯中，最闻名于世的作品是他1949年设计的圈椅"圆椅子"又名"椅子"，这把椅子是还没命名直接用"椅子"（The Chair）来称呼的扶手椅。"椅子"拥有流畅优美的线条，精致的细部处理和高雅质朴的造型，且做工都非常精细，造型纯朴，都是自然成形（见图7-46）。这把椅子1960年出现在美国选举上，因简单大方而被称为"世界上最美的椅子"。

图7-41　克林特设计的椅子

图7-42　1952年雅各布森设计的"蚁"椅

图7-43　雅各布森设计的"蛋椅"

图7-44　1958年雅各布森设计的"天鹅"椅

图7-45　维纳1945年设计"中国椅"

图7-46　维纳1949年设计的"The Chair"

丹麦的灯具设计也是非常有特色的，其造型具有简洁与强烈的个性表现特征。丹麦著名的建筑师兼设计师保罗·汉宁森（Poul Henningsen）很早就提出了十分先进的照明理

论。他认为：照明应遮住直接从光源发出的强光且遮盖面积要大一些，以创造一种美丽、柔和的阴影，而且利用相对向下的光线分布产生一种闭合的空间效果。汉宁森的成名作是他于1924年设计的多片灯罩灯具，这件作品于1925年在巴黎国际博览会上展出，获得很高评价，并摘取金牌，获得"巴黎灯"的美誉。这种灯具后来发展成为极为成功的"PH"系列灯具（见图7-47），外形新颖独特，功能完善，至今仍在生产，畅销不衰。

图7-47 汉宁森设计PH灯具

7.6.3 芬兰

直到俄国十月革命后芬兰才得到真正独立，因此芬兰现代设计的起步比瑞典、丹麦都要晚。相对于瑞典和丹麦，它对手工艺传统并不那么重视，没有受过传统的过分的束缚，这种不受束缚的最大好处在于设计师往往可以采用多种材料进行设计。芬兰艺术家和设计师们所追求的芬兰风格是将大自然灵性融入设计作品，使其充溢着一种源自自然的艺术智慧与灵感。在20世纪50年代的米兰三年展上，芬兰家具及日用品设计展获好评，促使芬兰的设计师们在日用品的美工设计上乐此不疲，并愈发追求至善至美并最终以斐然的成果奠定了芬兰家具的国际声誉。著名的家具设计师艾诺·阿尼奥经常以各种圆作为家具设计的基本造型，打破了传统家具造型，颇具有个人风格同时又非常时尚，成为50、60年代芬兰波普设计的典型代表。他们在强调设计魅力的同时致力于新材质的研究开发，终于生产出造型精巧、色泽典雅的塑胶家具，令人们耳目一新。

芬兰的设计特点是在形式上新颖独特，各种材料综合运用，设计对象大众化、实用性强，完全抛弃了古典形式与手工艺传统。著名的陶瓷大师卡提·图奥米宁·尼蒂莱设计的"故事鸟壶"造型丰富多变，具有强烈的动势和节律，特别是嘴巴和把手的处理犹如现代抽象雕塑，令人产生许多联想（见图7-48）。

图7-48 "故事鸟壶"　　图7-49 阿尔托设计的人机工程学造型的扶手椅

另一位著名的设计师阿尔瓦·阿尔托（Alvar Aalto），他对于芬兰设计思想的形成具有很深的影响。阿尔托在生产技术上与克里斯蒂安·路德合作，将胶合板热压成为椅子的座面与靠背所需的、适合于人机工程学的造型（见图7-49），为得到符合人使用的理想曲

面，阿尔托甚至还进行了人体雕塑的创作，以研究人体结构及运动姿态。阿尔托的创作注重在使用环境中的实际效果，以设计改造生活环境为目的。例如，在为帕米欧疗养院设计家具时，阿尔托充分考虑了医院的特殊要求，他所设计的整体曲木胶合板椅子，为了避免移动中产生噪声，全部采用木质材料而不用金属。通过对日常用品设计的功能主义、美学标准与社会学意义的思考和实践，阿尔托逐渐将现代设计的观念散播到商业的、大众化的消费活动中，以提高人们的日常生活质量，使公众在更大的程度上受益。阿尔瓦·阿尔托还擅长玻璃制品的设计，他从号称"千岛之湖"的芬兰地形上吸取灵感设计了玻璃花瓶（见图7-50），其不规则的造型仿似蜿蜒的湖岸线，这一作品成为了芬兰设计中的经典，现在芬兰许多人家中基本上都有阿尔托设计的花瓶。另外领先世界的"诺基亚"手机以其简洁流畅的外形与经久耐用的内在特征获得世界美誉，在世界手机市场上占有绝对的优势，这些都是芬兰设计领先世界的象征。

图7-50　阿尔托设计的花瓶

北欧设计的简洁主义就是将注重功能主义的现代主义设计与本土的人文主义的传统设计相结合，从而产生了一种更富情感化的设计。就风格而言，北欧设计是功能主义的，但又不像20世纪30年代那样严格和教条。20世纪50年代斯堪的纳维亚设计盛极一时，设计形态上的几何形式被柔化了，边角被光顺成S形曲线或波浪线，"有机形"的形式更富于人性化和亲和力，在国际上大受欢迎，成为了当时欧美最流行的一种设计风格。北欧的设计在注重实用功能的同时，擅长在传统和民间的样式及自然的造型和色彩中获得灵感，如在建筑方面设计师们不轻易改动四周的自然环境，让想象创造溶入自然的生长中。即使在不同的季节、不同的光线下，房屋也是与自然融为一体的。斯堪的纳维亚人民崇尚简朴、诚实的生活，它的朴素功能主义设计思想一直建立在对本身传统文化尊重的基础之上；不片面追求设计的传统形式，而是将传统的设计理念植根于适合现代生活的设计中。

7.7　日　本

日本是世界发达国家中唯一的非西方的、亚洲的国家，它的工业革命比西方各国迟到了100年以上，但日本用了很短的时间很好地发展了自己的现代设计。到了20世纪80年代，日本取代美国成为汽车生产第一大国，已经成为世界上最重要的设计大国之一。所生产的日用品设计、包装设计、耐用消费产品设计达到国际一流水准，连汽车设计、电子产品设计这类需要高度技术背景和长期人才培养的复杂设计类别也达到国际水平，使世界各国对日本设计另眼相看。今天日本制造的各种产品已畅销全世界，为什么日本能够在如此短暂的时间内取得这样显著的成就，一直是设计理论界非常重视的课题。

1. 设计的引进

战后的日本深深意识到要发展经济必须引进设计。日本是一个极擅长吸收别国成果的国家，就像它曾在中国唐代时期全盘吸收汉字而发展出自己的文字那样，在日本现代设计的开端，也全盘接受了欧美现代设计的成果，加上自己的消化达到了融汇贯通的地步。日

本很注意发挥欧美国家的长处而避免短处，汽车设计就接受了美国汽车设计发展过程中注重形式忽视质量的教训，走的是欧洲汽车讲究功能、注重产品质量的发展道路。日本也最能够把别人的经验和自己的本国国情结合，发展出并形成自己独特的文化。从传统的日本设计中可以看到中国、韩国的影响，从日本现代设计中则可以看到美国的、德国的、意大利的影响。日本还举办欧美的设计作品展览，派遣学生到欧美学习或通过旅行搜集欧美的设计经验。在日本政府直接参与和民间组织的共同努力下，日本的设计发展极为迅速。20世纪60年代日本开始以主人翁的姿态出现在国际设计舞台上，通过举办国际设计会议、产品出口展览等活动开始把自己的设计推向世界。

1981年日本成立了设计基金会，组织国际设计双年大赛和大阪设计节，是继欧美之后又一个国际设计新的中心，日本设计也得到国际工业设计界的确认。日本设计在紧随国际设计发展步伐的同时也发展了具有本民族特点的设计风格，这一特征尤其体现在平面设计、纺织品设计、服装设计和室内设计上。日本传统的图案、包装、材料运用和绘画表现方法是日本设计师灵感的源泉，也是他们发展本民族设计风格的基础。在室内设计上他们更是发展了一种温馨舒适的"和式"风格来发扬光大大和民族的住居习惯。日本的跪式生活习惯所用的低矮家具、插花艺术、茶道及木门式室内隔断是这种室内设计的组成因素。木材的运用和玲珑雅致的内部处理、暖色调的灯光效果、加上日本的插花艺术构造出日本民族的审美趣味。日本设计还极为注重利用科学技术来弥补他们现代设计起步晚的劣势，注意利用新科技开发产品，如索尼公司开发的世界第一台全晶体管收音机、电视机、第一台激光唱机等，由此而提高了其在国际市场中的竞争地位。日本设计还以细腻周到见长，也常常被圈内人士贬为"小气"，大到飞机、火车，小到裁纸刀、曲别针，都有极具匠心的设计。

2. 战后设计活动与设计教育的发展

战后初期西方各国都开始迅速发展本国的设计以刺激和促进生产和贸易。因为战后首先得到恢复的主要是手工业部门，因而战后日本的现代设计主要集中在工艺美术、手工业行业中。日本政府、企业通力合作，把设计认为是民族生存的手段，设计的优劣直接关系到国家的经济命脉，以致日本的设计受到了政府的关注。1949年美国政府帮助日本制订了日本工业标准（Japanese Industrial Standards, JIS），这种标准化工作为日本工业设计的发展提供了前提条件。1949年和1950年分别在横滨和神户举行的日本贸易博览会和贸易产业博览会上展出了大量的美国产品，给日本产业界和设计界非常深刻的启迪。1951年日本成立了隶属于通产省的"日本出口贸易研究组织"，该组织一方面为日本政府提供有关产品设计的情报，另一方面负责派遣日本学生到外国留学设计和邀请国外重要设计专家来日访问讲学。如邀请了世界上最著名的、极有声望的美国设计师雷蒙德·罗维来给他们讲课。作为第一位访日的设计大师，雷蒙德·罗维给日本带来了工业设计课程，亲自示范了工业设计程序与方法，还亲自为日本公司设计了著名的"和平"香烟的包装。罗维将当

时世界上最新的工业设计理论、技术和设计状况介绍给了日本，将美国式的设计风格、理念带到日本，一时间在日本设计界出现了模仿美国的风潮。罗维的访日极大地带动了日本设计业的发展，从而加快了日本工业设计发展的进程。随着日本工业设计协会的成立，日本的工业设计师们有了一个组织，为了促进学术的交流，他们在1953年组成了日本设计学会，从事学术研究。在这种形势下，1953年一年之中日本各地出现了大批的工业设计事务所和大批自由职业的工业设计师，他们接受各中小企业的定货设计，从而使工业设计正式进入了经济运作轨道。当日本本国设计迅速发展起来以后，1957 年成立了日本最高奖——"Gmark 奖"，其作用有点类似意大利"金圆规奖"，其用意是在于鼓励日本工业设计的创新精神。1957 年国际工业设计协会联合会（ICSID）成立，日本工业设计协会随即以集体会员的身份加入了该组织，为日本设计融入世界设计奠定了基础。

　　日本从20世纪50年代开始集中发展设计教育，对于如何形成日本的设计教育体制初期是具有相当的争议的。因为日本面临两种完全不同的设计教育体系，对美国体系和欧洲体系如何作出正确的选择是当时争论的主要中心。美国商业化十足的设计是随着美国生活方式而进入日本的，而欧洲以建筑为中心的、比较少商业化的设计则是通过包豪斯体系而引入日本的。1945 年日本工艺协会成立并建立了金漆美术工艺大学，1949年东京教育大学第一次举办了工艺建筑讲座，介绍西方现代主义建筑设计的思想和实践。同年日本女子美术大学成立、日本大学成立美术学部，都开设了平面设计课程。1950年日本印染设计中心成立。1951年日本最重要的工业设计院校——千叶大学成立了工业设计系，称为工业意匠系，而日本艺术大学也随后成立了工艺计划系——即工业设计系。1954 年京都纺织大学建立了工艺设计系（意匠工艺学系）。这些高等学校中与设计艺术相关系科的建立和有关设计课程的开设为战后日本现代设计教育体系探索现代设计人才的培养奠定了基础。与此同时，有关的咨询机构和组织也纷纷成立，如1955年成立了染织中心、1956年成立了陶瓷中心、1957 年成立了室内设计家协会。1956年包豪斯的创始人格罗佩斯来到日本，将20世纪发源于欧洲的现代主义设计艺术观念直接带到日本，使日本设计界获得了第一手资料。同时在东京国立现代美术馆还举办了格罗佩斯和包豪斯作品展览，表明现代主义设计艺术是与现代艺术密切结合而诞生的。1955年在东京又举办了勒科布西埃、莱热（Fernand Leger）、帕瑞德（Charlotte Perriand）三人作品展，进一步向日本展示了现代艺术与现代设计的关系。1957年在日本东京国立现代美术馆举办了20 世纪设计艺术展览，展出了大量欧洲现代主义设计师的原作，展示了欧洲现代主义设计艺术发展的历史渊源和科学文化背景及其发展趋势。

3．传统与现代并行的设计特点

　　日本从第二次世界大战以后开始发展现代设计，它的传统设计和现代设计一样基本没有因为现代化而被破坏，都达到几乎完美的地步。无论是日本的陶瓷、传统工艺美术品、传统服装、传统建筑、传统文化的设计（如茶道、花道、盆景设计），还是现代设计如汽车、家用电器、照相机、现代建筑和环境设计、现代平面设计、包装设计、展示设计都是令人侧目的。日本的传统服装，如和服设计等都具有高度的传统性，完全没有受现代服装的影响。日本的包装特别是传统产品的包装，如米酒、礼品、糕点、陶瓷等产品的包装具

有相当鲜明的民族特征，在世界包装当中独树一帜，不但受到人们的喜爱，同时还影响到远东不少国家的包装设计。

日本国土虽然狭小、人口众多，居住空间的狭窄是日本人生活的一个特点。这个特殊的背景在日本的传统设计与现代设计中都得到鲜明的体现。世界上很少国家能够在发展现代化时还能够完整地保持、甚至发扬了自己的民族传统设计，也很少有国家能够使两者并存同样得到发扬光大。日本在这方面为世界、特别是为那些具有悠久历史传统的国家提供了非常有意义的样板。日本现代设计的道路是一条"双轨并行"的道路：传统和现代设计平行发展互相不干预，但是在可能的时候也互相借鉴。这也是日本设计的另一个非常重要的特点。日本的"双轨制"呈现出两种完全不同的特征：一种是比较民族化的、传统的、朴素的、温煦的、历史的、有很浓厚的东方情调，主要体现在传统的手工艺品中；另外一种则是现代的、发展的、国际的、具有很强的高科技风格，主要体现批量化生产的高技术产品中。通过这种"双轨制"使传统文化在现代社会中得以发扬光大，并产生了一些优秀的作品，柳宗理于1956年设计的"蝴蝶"凳就是一例（见图7-51）。

图7-51　柳宗理于1956年设计的"蝴蝶"凳

可以把这两种设计特征大致归纳如下。

（1）传统设计是基本基于日本传统的民族美学的、宗教的、讲究信仰的、与日本人的日常生活相关的设计。这类设计主要针对日本国内市场。日本的传统设计在日本的民族文化基础上发展起来，通过很长的时间不断洗炼达到非常单纯和精练的高度，并且形成自己特别的民族美学标准。

（2）现代设计特别是第二次世界大战以后的日本现代设计，基本上是从美国和欧洲学习的经验发展而成的。利用进口技术为出口服务是日本现代设计发展的一个非常重要的中心和目的。日本现代设计从国内来讲，大幅度地改善了战后日本人民的生活水平，提供了西方式的、现代化的新生活方式。对国际贸易来说，日本现代设计使日本的出口达到登峰造极的地步，极大地促进了日本的出口贸易，为日本产品出口树立了牢固的基础，为日本设计树立了非常积极的形象，把战前日本产品质量低劣、设计落后的形象一扫而空。

4. 日本设计的发展历程

日本设计具有许多自己独特的特点，这与日本本身的社会行为和社会结构分不开。比如日本现代设计强调集团式工作方式，虽然包豪斯时期也强调集团工作、集体设计精神，但是日本式的集体主义与西方的个人主义基础上的集体工作方式有本质的不同。日本设计界基本是团结一体、同心同德，完全不追求个人出名，他们以集体的成就为自己的成就而骄傲，这是与西方的模式完全不同的地方。因为日本的文化发展是基于本身文明的基础

上，通过几次重大的向外国学习历史而逐渐形成，这样使日本设计本身包含了几个不同的影响根源，这些根源包括日本自己的文化传统，特别是美学传统，重视细节、重视自然、讲究简单、朴素讲究美学的精神含义。另外一个根源就是欧美的影响根源，这个根源包括明治维新之后受德国技术影响，战后受到美国和欧洲的现代主义运动风格影响，特别是受到美国的大众消费文化和德国的理性主义设计的影响，通过日本经济的高速发展，这些影响很快就从日本的产品中体现出来。

日本的经济从1945年到1950年期间是初步复苏期，其经济目标是恢复到战前的水平。美国占领军当局当时的主要目标是日本的非军事化过程，因此打击在战争期间与日本侵略当局合作的大型企业、严格控制日本工业生产、摧毁日本战争期间，庞大的独裁垄断资本集团就成为麦克阿瑟当局的主要工作内容。日本的工业生产受到很大限制，如1947年美国占领军司令部给日本汽车工业一年生产的配额是300部汽车，迫使日本不得不进口大量美国汽车和其他工业产品。美国政策造成日本经济恢复缓慢，但这对于日本政府和美国政府来说都是很大的压力，双方都希望能够一方面压抑军事工业发展的任何可能性，使日本不可能再成为军事大国，而同时也希望日本经济能够迅速恢复，提供稳定国内经济环境逐步恢复对外贸易。因此日本政府在1947年发布《经济白皮书》提出经济重建问题，而美国占领军当局也为恢复日本经济提出一系列的援助计划，批准越来越多的企业恢复生产，日本经济开始逐步恢复。

1）恢复期

1951—1953年的朝鲜战争是日本的一个转折点。美国和西方开始认识到如果日本完全被压制成为一个经济落后的国家，那么西方在远东就没有任何力量可以抗衡共产主义集团的扩张，特别是在朝鲜半岛的扩张。美国开始完全改变对日本的政策，在经济上大力扶植日本，全面解除对日本大企业的控制，提供巨额经济援助协助日本培养新一代的科学技术人才和管理人才，并且让日本与美国分享美国科学研究的重大成果，开放美国市场给日本商品。这样经过30年的努力，日本企业、政府、人民通力合作全力以赴发展经济，把日本变成一个高度发达的世界一流经济强国。1953—1960年间日本的经济与工业都得到持续的发展，科学与技术的新突破对工业设计提出了许多新的要求。1953年日本电视台开始播送电视节目，使电视机的需求量大增，对电视机厂商及电视机的设计形成很大的压力和刺激。日本的汽车工业也在同期发展起来，摩托车从1958年开始流行，1959年日本的新型照相机打入国际市场，其他各种机械、家用品、家用电器等工业产品都在这几年中迅速发展起来。所有这一切都对日本的工业设计起到巨大的促进作用。

2）成长期（50年代后期至60年代初）

在众多因素的影响之下，日本终于在1952年迈出了工业设计重要的一步，从而标志着日本的工业设计从恢复期进入了成长期，这时日本工业设计协会（JIDA）成立，同时还举办了战后日本第一次工业设计展览——新日本工业设计展。这两件事是日本工业设计发展的里程碑。

到了50年代后半期，随着日本经济的进一步发展和日本设计师对现代设计的深入理解，日本的工业设计开始走出美国式商业主义设计和德国式理性主义设计模式，在设计艺术体系和设计文化的建立上开始追求"日本风格"。日本政府对于日本设计在50年代的发

展起到非常重要的促进作用，特别是通过政府的宣传在国际上为日本设计树立形象。因为日本政府非常清楚只有好的设计和好的质量才能使日本产品赢得国际商业竞争，这个问题已经不只是文化问题，而是商业、经济乃至日本民族发展的问题。

在日本所有公司当中最重视设计的当数索尼电器公司。工业设计在索尼公司中占有非常重要的地位，通过索尼公司的设计方式可以了解日本大企业的设计模式。索尼公司成立于1945年，原来叫"东京通信株式会社"，是世界首屈一指的大型电子产品生产企业。索尼公司不随大流，坚持独创的设计原则，从而达到创立有自己特色的产品面貌的高度，而这种产品开发政策和设计原则也组成了索尼的企业形象的重要部分。1950年该公司生产出第一台磁带录音机。1953年日本政府出面，购买到了美国西部电器公司的半导体技术专利，于1955年成功推出了第一台全晶体管收音机，受到消费者欢迎，销路极佳，从此该公司迅猛发展，1954年索尼公司终于设立永久性的设计部。1958年公司正式改名为"SONY"，其简洁的名称和琅琅上口的读音及来自Sonic（音响）与Sonny（乖孩子）的谐音组合，使索尼成为妇孺皆知的品牌。1959年索尼公司设计生产了世界上第一台晶体管电视机"TV-8-301"（见图7-52），这台屏幕仅20厘米，重6公斤的电视机是第一台袖珍型电视机。其设计简洁，功能性突出，有把手、按纽、天线和支架，结构十分合理，受到设计界的关注和好评。索尼公司通过几十年的努力建立了自己完善的设计体系和策略。自从日本电子产品设计逐渐走出自己的道路之后，索尼开始有意识地摆脱德国影响、摆脱国际主义的设计固定模式而刻意形成自己的产品设计特点，发展出一种具有高科技特征同时又具有人情味的设计风格来。索尼

图7-52　索尼公司设计的第一台晶体管电视机

公司始终领导世界家电行业的潮流，而且其设计的成功引发了其他公司的竞相仿效，其完善的设计体系和设计策略、设计方式，成为日本大企业设计模式的代表。

3）飞速发展时期（60年代之后）

日本的现代设计从20世纪60年代开始进入到新的发展阶段。日本的电子工业、造船工业、汽车工业、化学纤维工业、机械制造等重工业都在这个期间得到迅速发展。这个时期日本经济达到了非常高的程度，逐步成为世界上最有经济影响力的国家之一。1968年日本国民生产总值已达世界一流水平，进入富裕社会时期。在这种经济背景之下，日本设计从战后的以模仿为主成长为世界设计界中一支强有力的力量。日本政府还通过制订鼓励出口的外贸政策来刺激生产。日本开始走向飞速发展的阶段。到70年代日本许多工业设计产品以咄咄逼人之势大步推进欧美市场，以其良好的性能、多样的造型、低廉的价格和无微不至的设计细节，赢得了广阔的市场。涌现出了剑持勇、福田繁雄、龟仓雄策、永井一正、田中光一、山城隆一、早川良雄、栗津洁、杉浦康平、横尾忠则等著名设计师。出生于1932年的福田繁雄是日本当代天才平面设计家，日本战后现代平面设计的奠基人之一，

在广告设计方面成就斐然。主要代表作有1976年《日本大阪万国博览会广告招贴画》和《76'奥林匹克运动会纪念章》等。福田繁雄在高中时曾想成为一名漫画家，但由于当时艺术学校里没有漫画专业，最终将其幽默和天赋投入到设计领域，由此其设计作品具有浓厚的幽默性特点。例如，他1975年设计的"1945年的胜利"这张海报，就采用类似漫画的表现形式，创造出一种简洁、诙谐的图形语言，描绘一颗子弹反向飞回枪管的形象，讽刺发动战争者自食其果，含义深刻（见图7-53）。这张纪念二战结束30周年的海报设计，获得了国际平面设计大奖。其设计作品中的这种幽默、风趣，均能带给观者一种视觉愉悦。福田繁雄每一件作品都反映出他主观想象力的飞跃及他控制和营造作品的匠心，他的作品在看似荒谬的视觉形象中透射出一种理性的秩序感和连续性（见图7-54）。

图7-53　福田繁雄1945年设计的海报——胜利　　图7-54　福田繁雄设计的招贴

日本的现代设计汲取了传统美学的精华，并把它结合到现代设计中去且运用得游刃有余，所以日本的工业设计用短短几十年的时间走完了西方近一个世纪的发展历程。日本在吸收外来文化的同时，更加强烈的意识到弘扬本民族文化传统的重要性，在传统与现代、东方与西方之间找到了一条适合本国设计文化发展的道路，从而形成自己有特色的设计，对国民经济的发展起到不可忽视的作用。

扩展阅读：　李建盛《当代设计的艺术文化学阐释》（节选自"现代设计运动与国际化风格"一节）

在《现代性的后果》一书中，吉登斯从世界资本主义、民族国家体系、世界军事政治和国际劳动分工四个方面论述了全球化的维度。其中现代工业发展是导致全球化的第四个维度，其最为明显的标志是全球性劳动分工的扩张，工业主义的全球化运作的主要特征之一是大机器在世界范围内的扩散。它所产生的影响并非简单地仅仅局限于生产的范围，而且影响到日常生活的方方面面，影响到人类与物质环境互动的一般特性。"工业主义的传播创造着'一个世界'：在这个世界上，存在着许多实际或潜在地影响着生活在这个星球上的每一个人的危害生态的变化。工业主义也决定性地制约着我们生活在这'一个世界'中的真实感受，因为工业主义最重要的后果之一，就是通信技术的变革。"很显然，现代设计运动有着不同的发展方向，并不存在着整齐划一的风格类型，但是，现代设计运动在建构和传播一种国际化甚至全球化的设计文化和美学风格上所体现的特征是相当明显的。

现代设计运动体现了一种方法论上的普遍主义，现代运动中的设计大师们相信，通过这些方法可以为整个世界建立新的物质性和文化性的生活世界秩序。"现代艺术

是科学的，它是建立在对技术未来的坚信不移、对世界进步和客观真理的信仰之上的。它是实验性的：创造性形式是它的重要任务。自从印象主义大胆涉足光学之后，艺术开始分享科学的方法和逻辑。出现了利用爱因斯坦相对论的立体派、具有工业技术效果的构成主义、未来主义、风格派、包豪斯，以及达达主义分子的图解方式。甚至连运用弗洛伊德梦境世界理论的超现实主义形象和受精神分析过程影响的抽象表现主义的行为方式，都是试图用理性的技巧来驾驭这些非理性的事物。因为，现代主义阶段信奉科学的客观性和科学发明：其艺术具有结构的条理性、梦幻的逻辑性、人物姿态和材料的合理性。它向往完美、要求纯洁、明晰和秩序。除此之外，它否定一切，尤其是过去：理想主义的、观念形态的和乐观主义的东西。

……早在1919年，格罗佩斯所描述的设计过程就体现了一种现代主义的坚定的科学方法论思想。他写道："通过完整的自我，通过心灵、思想和身体的共时性活动，我们可以认识空间。有必要把我们全部的精力做同类的集中，并给予形式。通过人的直觉，通过人的超自然的能力，人们去发现内在的视觉和灵感的非物质性空间。这种空间概念，要求在物质的世界中实现。大脑以数字和亮度来思考数学的空间，手通过手工技艺，在工具和机械的帮助下来掌握事物。"只有掌握了静力学的、动力学的、光学的、声学的物理定律的知识，能够对生活和形态做出内在想象力的设计师，才能做出具有真正创造性的工作。在一件艺术作品中，物质世界、智力世界和精神功能世界的定律是同时表达的。其实，这就是设计中的一种科学理性精神的体现。而对于设计中的理性美学原则，也早在亨利·凡·德·威尔德那里就得到了极大的张扬，并身体力行地致力于现代主义设计中的创造性，他认为，只有凭借理性为基础的美学力量，清除几个世纪以来阻挡在设计道路上的障碍，才能实现现代设计的宏伟目标。不只是凡·德·威尔德，包豪斯现代运动中的人物，从迪朗到拉布鲁斯特，从桑泊到瓦格纳，所有的现代运动先锋们都呼唤一种理性。而机器美学的倡导者勒·柯布西埃，正如L.本耐沃洛所说的，他的最大的优点便在于，把他无与伦比的天才运用于理性的领域和普遍的交流中，他所致力于寻求的，从来不是满足于他的创新只是一种有趣和鼓舞人心，而更应该是具有普遍的使用性和可行性。

L.本耐沃洛在比较包豪斯与柯布西埃工作的异同时写道："如果说包豪斯的集体经验得自于世界性的贡献，起了现代运动思想中心的作用，那么，勒·柯布西埃的个人经验则得自这种潜在统一性的影响。所以他起了现代运动和法国传统之间媒介的作用，把这种传统中某些内在的价值引入国际文化之中。"确实，如果说包豪斯体现了一种设计的国际间合作，把那个时期的不同国家和不同艺术专业的大师们联合起来，以建构一种能够为整个世界服务的理性的、功能的设计体系，那么，柯布西埃则以一种富有创造性的设计理性精神和设计实践，试图在世界上建构和传播一种国际风格。密斯·凡德罗的"少就是多"集中体现了现代设计中的纯粹主义理性美学逻辑："我们不要求多，我们也做不了更多。没有比圣奥古斯丁更深刻的话

更能表达我们工作的目的和意义了：'美是真理的光辉。'"理性、功能、秩序是他设计理论中的重要术语，也是他设计的重要方法论原则。现代设计运动中的"理性建筑"一词用皮斯卡托的话说就是，新建筑不必用纯感情的手段来影响观者，不再推测他们的情感效果，而完全有意识地与他的理性交流；它不应该再传达激动、热情和狂喜，而应该是清晰、知识和理解。

正是借助于现代科学与技术、借助于现代科学技术所开创的人类的理性思维空间，激发着现代运动大师们把设计作为一种赋予生活世界以形式和建构新的物质性世界秩序的创造性活动。梅斯在1924年就写道："建筑是一种转化为空间的时代意志。只有明确地认识到这个简单的道理，新的建筑学才有可能是不确定和暂时性的，人们必须懂得，所有的建筑都受其时代的限制，它只能在活生生的创作中以其时代的媒介显示出来。所有时代都如此，没有例外。甚至最强的艺术天才在这种企图中也必然要失败。我们一再看到，天才的建筑师由于其工作不能与他的时代同步而无法达到目的。……我们的时代不是一个悲哀的时代，我们不能只尊重逝去的精神。我们还应该重视理性和现实。我们的时代所要求的现实主义和功能主义必然会被认识。只有那样，才能使我们的建筑物表现我们所处时代的巨大潜力。"梅斯以他的实践施行着他的设计理想，在芝加哥伊利诺斯学院和法恩沃斯住宅中发展了具有国际普遍性风格的以钢和大型玻璃为主的建筑语汇，而通过纽约的西格拉姆大厦中那贯穿整个39层楼高的透明青铜结构，把这种表现语汇发挥到了极致。

梅斯的少就是多的设计美学原则，正如勒·柯布西埃的"机器美学"理论一样，受到了后现代设计和文化语境中的人们的批判和指责。然而，自从格罗佩斯为代表的包豪斯实践以来的现代主义运动主流设计叙事和以柯布西埃、梅斯为代表的理性美学逻辑，却成为了整个现代运动物质性实践中最具有可操作性的东西。美国艺术史家萨拉·柯耐尔在谈到"国际风格"时写道："在包豪斯建筑物中见到的形式与功能之间的和谐，是从莱特的影响（莱特的设计在欧洲得到了宣传）中，从风格派的抽象立体主义中，并且也从新艺术运动与表现主义的实验中衍生出来的。虽然，为所有美术同新建筑结合成为一个整体提供了最肥沃的土壤的是包豪斯，但是，这种风格的创造并不只属于包豪斯，而是同时出现在许多地方，出现在这样一类建筑家的作品中：他们同样通晓利用装有明亮幕墙的钢框架结构与审美的种种可能性。到了20年代末期，这样一种风格得到了极为广泛的传播，因而替它赢得了'国际风格'这一标签。这是从哥特式以来首次由新技术中产生出来的新国际风格。立方体是它的特色，它与其说是表现体量，不如说是表现容积的建筑，它借助规整，而非借助严格的对称，来获得和谐与均衡；并用材料的自然外观来造成幽雅的效果。第二次世界大战时，它已经出现在整个欧洲、南北美洲，甚至日本。"

……现代设计运动已经不只属于历史性的已经逝去的遗产，它已经成为了一种国际性或全球性的话语形式和风格类型，不仅仅由于现代主义设计运动历史的时间跨度决定了它是一种国际性的存在，而且也由于它的全球性影响塑造了遍布世界的国际化风格，从而使之成为了具有普遍性的文化和美学景观。诚如斯蒂芬·贝利和菲利普·加纳在谈到20世纪40年代和50年代的建筑时所说的："在这20年中，国际现代风

格在整个世界上变得普遍,从日本,在这里正在成长的一代建筑师受到了勒·柯布西埃的强烈影响,到南美洲和印度,勒·柯布西埃曾在这些地方建造。战前一代的现代主义大师们已经取得了辉煌的胜利。在这一整个时期内,人们很可能发现全世界各国的建筑师之间在特殊方法和美学语汇上具有为人们所认同的显著一致性,一种虽含糊却真实的对现代主义和时代精神的道德力量的信念。"可以说,现代设计运动运用理性的、科学的方法致力于物质性建构和传播具有普遍性的设计文化和美学风格,不只是存在于建筑领域,而且也构成现代设计运动中的主导性的风格类型,并在全球化的经济技术和文化语境中不断地演变为一种全球化的产品风格类型。

在二战后的设计文化领域中,反装饰反传统的简洁化、功能化和理性化、系统化的国际主义风格,不仅体现在建筑设计中,而且也广泛地蔓延和渗透到产品设计和平面视觉传达设计领域,如瑞士的国际平面主义设计师们,把设计解释为对社会有用和重要的活动,而不是把设计作为一种个人表达及对设计问题的古怪的解决方法,它所采取的是一种更普遍、更理性和科学的设计态度。设计师们并不把他们自己当作是艺术家,而是把设计视为在社会生活中传播重要信息的客观载体,他们的设计美学理想和目标是明确和秩序。而二战后的德国工业设计产品则继续着理性的哲学思辨精神和逻辑化的美学原则,仍然以重理性、重功能和设计的思想和思维模式产生着世界性的影响,乃至成为全球性的风格类型。在我们的生活世界,在几乎所有城市的老街区和新城区,人们都可以看到最醒目的麦当劳标志和肯德基形象。今天,我们可以看到,甚至许多现代性刚刚起步的第三世界国家如中国,似乎仍然很难抵抗现代设计运动中在发达国家似乎已成为过去的"光明城市"的理念,仍然以钢筋水泥、大型玻璃幕墙"克隆"或复制现代主义的建筑形式、"欧陆经典"和"意大利风格",以显示我们的物质性现代进程。现在仍然大量地体现着这种理性主义和功能主义的物质性和美学形式,继续着现代理性主义设计在世界发展中国家和不发达的国家的最后叙事,从而戏剧性地把欧美发达国家的现代主义国际风格在"未完成的现代性工程"(哈贝马斯语)中彻底的国际化或全球化了。

思考题:

1. 试论述美国商业性设计的形成与发展。
2. 简述战后美国艺术设计的代表人物与成就。
3. 试比较意大利设计与德国设计。
4. 试分析斯堪的纳维亚设计的启示。
5. 论述日本战后迅速发展的原因及特点。
6. 简述日本双轨制对世界设计的启示。
7. 阅读李建盛《当代设计的艺术文化学阐释》,结合课外阅读,试分析比较国际主义形成的原因及其与现代主义设计风格的联系与区别。

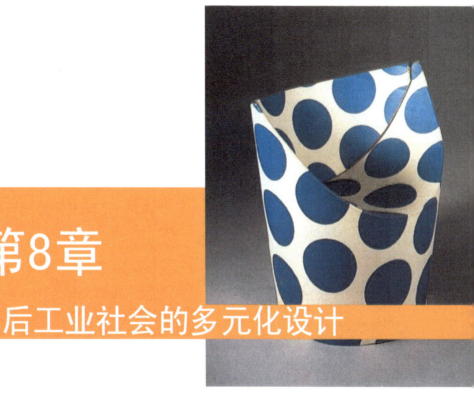

第8章
后工业社会的多元化设计

　　20世纪60年代,各国相继完成了经济重建,西方社会进入了一个经济快速发展的时期。一旦社会对数量的需求能够达到基本满足,消费者对于产品就会有更高层次的要求,这就是设计发展的最一般规律,也是原始功能主义设计向艺术设计转变的必然过程。在这一转变过程中,不同国家和民族的文化背景对于产品设计的要求也不同,从而形成了各个国家不同的设计风格和设计流派。这一时期第三世界的力量开始崛起,艺术设计呈现多元化的发展势头。到20世纪70年代国际主义的现代主义设计风格近乎终结,取而代之的是一系列新风格、新模式,因而呈现出一种丰富多彩的设计局面,它无可争议地说明了推崇个性化、多元化的设计时代已经来临了。

设计史

8.1 概述

从20世纪60年代开始的后工业社会是以各种各样的市场同时并存为特征的，呈现出多元化的设计特征。所谓多元化设计，是相对于现代主义设计一直占据着设计领域主导地位的一元化格局而言的。20世纪60年代西方社会开始进入经济快速发展期，工业文明也逐渐达到了巅峰状态。科学技术以前所未有之势影响着社会经济的发展，生产力水平大幅度提高、商品空前丰富、巨大的消费潜力和强大的物质基础一方面使人们对于功能之外的样式有了更进一步的追求和实现这种追求的可能性；另一方面工业社会的繁荣逐渐暴露出了它的负面影响，如石油危机、经济危机、通货膨胀、货币贬值、政局不稳、战争爆发、暴力冲突、种族歧视、抗议示威及人们面临的动荡和变化时的骚动情绪等，使人们对工业社会的主流文化和现代主义开始产生了怀疑和抵触情绪。现代主义失去了它以往一统天下的霸主地位，这些使得现代主义的设计原则和设计文化受到了极大的冲击，虽然带有破坏和调侃情绪的波普设计、反设计、激进设计等没有形成任何具有理论基础的设计学说，但是这股反叛思潮却是具有历史性的。进入70年代，在产品设计与大众文化之间形成某种联系的努力一直都没有终止过，并且在理论与实践上都形成了一定的学说和方法，而这种设计思潮也被称作设计领域中的"后现代主义"，最终促成了后工业社会中多元化的设计语言和表达方式。所以成长起来的新一代设计师在对先前国际主义单一的形式提出了挑战，设计必须以多样化的战略来应付这种局面，并向产品注入新的、强烈的文化因素，这成了设计走向多元化的起点。

8.2 后现代主义的设计

1. 后现代主义的产生

人类社会进入工业文明以来，科学技术的进步加速了全球化的进程。当人们还沉浸在物质文明带来的丰硕成果时，环境问题已经有目共睹。对于现代主义设计师来说，重要的不是风格而是动机，风格只是解决问题后的自然副产品而已。在反对工业文明的后现代主义思潮的大背景下，现代主义的这种设计理念必然被多元并存的后现代主义设计理念所取代。

后工业社会的设计是以后现代主义为主要特征的。现代主义经历了长达40年对设计风格的垄断，人们开始对现代主义单调、无人情味的理性风格感到乏味，针对现代主义后期出现的单调、缺乏人情味的理性而冷酷的面貌，后现代主义以追求富于人性的、装饰的形式，塑造出多元化的特征。因此后现代主义看起来更加通俗和幽默，其设计理念也愈发成熟且有社会责任感。于是在西方20世纪70年代兴起的一个称为"后现代主义"的运动流派，广泛地体现于文学、哲学、批评理论、建筑及设计领域中。

"后现代主义"这个词的含义非常复杂。从字面上看是指现代主义以后的各种风格或某种风格，因此它具有向现代主义挑战或否认现代主义的内涵。文学理论家迈克·科

勒在1977年著作《后现代主义———一种历史观念的概括》中提到这个概念的复杂起源。他提到早在1934年就有弗雷德里科·德·奥尼兹采用了"后现代主义"这个词,1942年达德莱·费兹采用"后现代",1947年英国历史学家阿诺德·汤因皮也采用了"后现代"这个术语,但是他们都没有对这个词的实质含义进行准确的界定。荷兰乌特勒支大学教授汉斯·伯顿斯(Hans Brtens)在他的《后现代世界观与现代主义的关系》一文中提到有几个理论家,认为后现代主义是50年代美国反文化活动的开始,因而把"波普"运动作为后现代主义的起源看待。他们认为后现代主义的精神实质是对传统的现代主义的反动,是一种"反智性思潮"。如此之类,对于后现代主义的含义、时间概念、发展情况等都众说纷纭。因此后现代主义是一个很难确定的文化术语。

需要提出的是"后现代"(Post Modorn)和"后现代主义"(Post Modorism)的内容是不同的。"后现代"在设计上是指现代主义设计结束以后的一个时间阶段,它的内容涵盖了70年代以后的各种各样设计文化现象;而"后现代主义"则是从建筑设计上发展起来的一种流派或一种设计运动或一种思潮。广义的"后现代主义"风格指的是现代主义之后的各种流派,它具有高度隐喻的设计风格,它的设计都是企图达到诗歌式的象征和隐喻性的一种努力,它们对于现代主义的抽象性来说是一种反动。狭义的"后现代主义"风格则指的是后现代主义这一种设计流派,它是比较强调以历史风格为借鉴、采用折中的手法达到强烈表面装饰效果的装饰主义作品。这两种风格有时候也没有完全的区别,设计师甚至会混用这两种风格。

后现代主义源于20世纪60年代,在20世纪70—80年代的建筑界和设计界引起了轩然大波。设计上的后现代主义也是从建筑设计开始发展起来的,之后迅速波及到其他设计领域。虽然后现代主义设计风格繁杂,但是与后现代主义的文化现象风格还是比较接近的。1966年美国建筑师文丘里出版了《建筑的复杂性与矛盾性》一书成了后现代主义最早的宣言。后现在主义大师文丘里提出了"少就是乏味"的口号,鼓吹一种杂乱的、复杂的、含混的、折中的、象征主义和历史主义的建筑理论,这与现代主义大师提出的米斯·凡德洛的"少就是多"的信条针锋相对的。美国另一位后现代主义的发言人斯特恩把后现代主义的主要特征归结为三点:即文脉主义(Contextualism)、引喻主义(Allusionism)和装饰主义(Ornamentation)。他强调建筑的历史文化内涵、建筑与环境的关系和建筑的象征性,并把装饰作为建筑不可分割的部分。从意识形态上看,设计上的后现代主义是对于现代主义、国际主义设计的一种装饰性的发展,后现代主义主张以装饰手法来达到视觉上的丰富,提倡满足心理要求而不仅仅是单调的功能主义中心。后来的一些美国建筑师如格雷夫斯(Michael Groves,1934—)、穆尔(Charles Moore,1925—)等人又把目光转向传统的建筑风格上,特别是古典主义。其以简化、变形、夸张的手法借鉴历史建筑的部件和装饰如柱式、山花等,并把其与波普艺术的艳丽色彩与玩世不恭的手法主义结合起来。穆尔于1975—1978年设计的美国新奥尔良意大利广场就是后现代主义建筑的名作,它由各种历史式样的建筑片段构成。1977年美国建筑评论家詹克斯(Charles Jencks,1939—)出版了《后现代建筑的语言》一书系统地分析了那些与现代主义理论相悖的建筑,明确地提出了后现代的概念,使先前各自为政的反现代主义运动有了统一的名称和确切的内涵,并为后现代主义奠定了理论基础。

2. 后现代主义的特征

"后现代主义设计"以现代主义设计艺术为思想基础，但在设计实践上表现出复杂多样的特征。后现代主义设计注重对人的关怀，遵循人在设计生活中主导作用具有个性化、散漫化、自由化、人性化的特征，它表现了对高技术、高情感的推崇，强调人在技术中的主导地位和人对技术的整体系统地把握。从总体上讲它包括以下几个特点。

（1）反对设计形式单一化，主张设计形式多样化，崇尚隐喻的、幽默的、诙谐的装饰设计风格。在经济和科学技术迅速发展的大潮中，人们的社会文化意识也发生了很大变化，人们追求更加多样性更加自由的生活，与人们生活密切相关的设计领域也在逐渐改变现代主义设计单一的设计形式和统一的设计理念，从而使设计走向多元化。后现代主义关注古典主义，它将各种历史主义的动机及设计中的一些手法、细节作为一种隐喻的词汇，采用较为折中的手法来处理，开创了装饰设计的新时代。

（2）反对理性主义，关注人性。现代主义是与工业社会的标准化、专业化、同步化和集中化等高效率、高技术原则相一致，强调功能、结构的合理性和逻辑性的理性主义的设计作品，所以在设计上往往表现出冷漠、理性的风格特征；而后现代主义设计则是以非理性因素来表达一种设计，它与后工业社会相一致，倾向于有机的和应用性装饰的，在细节中采用调侃手段，在设计中依据人体工程学原理，从人的使用和精神功能方面进行考虑，注重对人的关怀。

（3）后现代主义设计中运用大量符号语义、夸张的色彩和造型，设计上注重产品的人文含义，常常运用隐喻的手法。它按照实际功能和人类心理、生理及社会历史关系进行解构、组合和整理，创造了许多丰富复杂、多元化的设计形态，使人产生了联想，具有一定深义。

（4）关注环境。后现代主义关注设计与资源环境的关系，注重"人"对"物"的主导地位，强调人的主观能动性。设计的形式和功能要遵循人性、绿色、环保和节能的理念，强调不同文化之间的交流与共同发展，重视传统文化在当代文化中的传承和发展。当今设计中的热点是对环保生态问题的关注，而后现代主义设计中充分考虑这一因素，关注环境对人的影响，使设计能够更加健康、科学地为人类服务。

后现代主义的建筑师的设计作品对设计界的后现代主义起了推波助澜的作用，并且使后现代主义的家具和其他产品的设计带上了浓重的后现代主义建筑的气息。1971年意大利名为"工作室65"的设计师小组为古弗拉蒙公司设计了一只模压发泡成形的椅子就采用了古典的爱奥尼克柱式展示了古典主义与波普风格的融会（见图8-1）。1979—1983年文丘里受意大利阿勒西公司之邀设计了一套咖啡具，这套咖啡具融合了不同时代的设计特征，以体现后现代主义所宣扬的"复杂性"。1984年他又为先前美国现代主义设计的中心——诺尔家具公司设计了一套包括9种历史风格的桌椅（见图8-2），椅子采用层积木模压成形，表面饰有怪异的色彩和纹样，靠背上的镂空图案以一种诙谐的手法使人联想到某一历史样式。另外一位著名的设计师格雷夫斯于1981年设计的梳妆台是一件典型的"建筑式"

设计作品（见图8-3），这件作品将新古典的庄重与"艺术装饰"风格的豪华结合起来，产生了一种好莱坞式的梦幻情调。之后1985年格雷夫斯为阿勒西公司设计了一种自鸣式不锈钢开水壶（见图8-4），为了强调幽默感，他将壶嘴的自鸣哨做成小鸟式样，这种壶每年的销量为4万只。意大利著名建筑师罗西也为阿罗西公司设计了一些"微型建筑式"的产品。这些建筑师的设计都体现了后现代主义的一些基本特征，即强调设计的隐喻意义通过借用历史风格来增加设计的文化内涵，同时又反映出一种幽默与风趣之感，唯独功能上的要求被忽视了。

图8-1 "工作室65"设计的椅子

图8-2 文丘里为诺尔家具公司设计的历史风格椅子

图8-3 格雷夫斯设计的广场梳妆台与座椅

图8-4 格雷夫斯设计的自鸣式水壶

后现代主义在设计界最有影响的一个设计师集团是"孟菲斯集团（Memphis）"。"孟菲斯"是1981年索特萨斯和7名年轻设计师组成的设计团队（见图8-5）。"孟菲斯"原是埃及的一个古城，也是美国一个以摇滚乐而著名的城市，设计集团以此为名含有将传统文明与流行文化相结合的意思。"孟菲斯"成立后队伍逐渐扩大，除了意大利外还有美国、奥地利、西班牙及日本等国的设计师参加。孟菲斯的设计师们努力把设计变成大众文化的一部分，他们从西方设计中获得灵感，20世纪初的装饰艺术、波普艺术、东方艺术、第三世界的艺术传统、古代文明和国外文明中神圣的纪念碑式建筑等都给他们以启示和参考。1981年9月"孟菲斯"在米兰举行了一次设计展览，使国际设计界大为震惊。"孟菲斯"反对一切固有观念，反对将生活铸成固定模式。索特萨斯本人就是如此，早年设计了许多正统的工业产品。20世纪60年代他又转而与波普运动为伍并崇尚东方的神秘主义。到

20世纪80年代他又老当益壮充当了后现代主义的急先锋。索特萨斯认为设计就是设计一种生活方式，因而设计没有确定性只有可能性，没有永恒只有瞬间。这样"孟菲斯"开创了一种无视一切模式和突破所有清规戒律的开放性设计思想，从而刺激了丰富多彩的意大利新潮设计。

"孟菲斯"对功能有自己的全新解释，功能不是绝对的而是有生命的、发展的，它是产品与生活之间一种可能的关系。这样功能的含义就不只是物质上的也是文化上的、精神上的。产品不仅要有使用价值，更要表达一种特定的文化内涵，使设计成为某一文化系统的隐喻或符号。"孟菲斯"的设计都尽力去表现各种富于个性的文化意义，表达了从天真、滑稽直到怪诞、离奇等不同的情趣，也派生出关于材料、装饰及色彩等方面的一系列新观念。

孟菲斯派的室内设计师们打破常规的设计作品都给人以强烈的印象，但是他们把室内设计和家具设计完全侧重在艺术上的创意设计却忽略了室内及家具的使用功能考虑。而且孟菲斯流派的产品大多需要手工制作，因此它不可能得到更进一步的发展与流行。"孟菲斯"设计的家用产品材料大多是纤维材、塑料一类廉价材料，表面饰有抽象的图案且布满产品整个表面，在色彩使用上常常故意打破配色的常规，喜欢用一些明快、风趣、彩度高的明亮色调，特别是粉红、粉绿之类艳俗的色彩。索特萨斯的作品特别是他于1981年设计的博古架是孟菲斯设计的典型（见图8-6）。这件家具色彩艳丽、造型古怪，上部看上去像一个机器人。这些设计与现代主义"优良设计"的趣味大相径庭，因而又被称为"反设计"。"孟菲斯"的设计在很大程度上是试验性的，多作为博物馆的藏品，但它们已对工业设计和理论界产生了具体的影响，给人们以新的启迪。

图8-5 孟菲斯集团（Memphis）

图8-6 索特萨斯设计的博古架

后现代主义设计的形式是多样的，内容是广泛的，它的作用从某种角度上来说应该是积极的，特别是在当今社会对多元化意识形态兼容性的影响下，它有了自己发展的空间。后现代主义设计丰富了设计层面，强调了个性差异，在一定程度上推动了设计的发展，是时代的反映、社会进步的象征。但是，后现代主义设计只强调事物的多元性、差异性，强

调事物发展的片段化,注重异元文化的渗透,而缺乏对理性的思考,对总体性、系统化缺乏概念。

8.3 其他设计风格

8.3.1 新现代主义

进入20世纪60年代后在一些国家和地区出现了一种复兴20世纪20—30年代的现代主义、追求几何形式构图和机器风格的"新现代主义"(Neo-Modernism)。新现代主义风格是一种对于现代主义进行重新研究和探索发展的设计风格,与后现代主义对于现代主义的冷嘲热讽相反。新现代主义坚持吸纳现代主义的传统和原则,完全依照现代主义的基本词汇进行设计,他们根据新的需要给现代主义加入了新的简单形式的象征意义。因此,新现代主义风格既具有现代主义严谨的功能主义和理性主义特点,又具有独特的个人表现和象征特征。总体来说,新现代主义是现代主义的继续发展。

"新现代主义"的兴起与经济发展密切相关,20世纪60年代商业机构和办公室剧增对工业设计产品需求量很大,如家具、室内装饰和办公用品等。对这些场合来说有必要体现出商业界的秩序与效率,因此这个时期的设计应具有冷漠、正规、中性的外观特征。新现代主义的设计风格与包豪斯有相似之处,它在家具设计中喜欢采用镀铬钢管,在形态上强调机械化与几何化。新现代主义的设计风格最早在英国流行,在家具设计方面OMK是新现代主义的典型代表。OMK是于1966年成立的一个由青年设计师组成的事务所,他们在家具和室内设计中广泛使用钢管和其他工业材料,突出体现金属材料的冷漠感(见图8-7)。在欧美其他国家新现代主义也时兴一阵,较为正规、严谨的新现代主义作品不少出于斯堪的纳维亚设计师之手。如丹麦设计师克雅霍尔姆(Poul Kjaerhlom)设计的钢片椅就显得稳重而严谨(见图8-8)。1966年在意大利佛罗伦萨成立的设计组织阿基佐姆(Archizoom)也积极推进新现代主义,1969年阿基佐姆设计了"米斯"椅(见图8-9)以一种幽默的手法来模仿米斯的巴塞罗那椅,"米斯"椅采用了镀铬方钢、橡胶板等工业材料及尖锐的三角形造型把新现代主义推向了极端。

图8-7 OMK设计的圆桌和可叠放椅　图8-8 克雅霍尔姆设计的钢片椅　图8-9 阿基佐姆设计的"米斯"椅

新现代主义的出现还受到流行的视幻艺术的影响,视幻艺术是一种利用人们的视错觉来达到某种艺术效果的平面设计艺术,它源于包豪斯艺术家阿尔伯斯(Josef Albers)的试验研究。视幻艺术强调黑白的几何形式构图,在20世纪60年代的商标、广告、装饰等设计领域盛行。在产品设计上视幻艺术的影响是所谓的"硬边艺术",多采用圆柱体、立方体等简单的几何形状,选材上广泛应用不锈钢、镀铬金属、玻璃等工业材料。丹麦设计师雅

各布森于1967年设计的"筒系列"不锈钢器皿就是"硬边艺术"的典型。

8.3.2 波普风格

波普风格(Pop)又称"流行风格",这个词来源于英文的"大众化",最先起源于英国。它代表着20世纪60年代工业设计追求形式上的异化及娱乐化的表现主义倾向。"波普"是一场广泛的艺术运动,由于二战以后成长起来的青年一代对于风格单调、冷漠缺乏人情味的现代主义、国际主义的反感,他们希望有一种新的设计风格来表现自我、标新立异,于是出现了波普设计运动。因此波普风格主要体现于与年轻人有关的生活用品或活动方面,如古怪的家具、迷你裙、流行音乐会等。从设计上来说,波普风格并不是一种单纯的、一致性的风格,而是多种风格的混杂。它追求大众化的、通俗的趣味,在设计中强调新奇与独特,采用强烈的色彩处理。波普艺术家对形式感的把握,同样具有通俗化的特质。他们喜爱用艳丽的色彩、繁复的排列来完成作品,强烈的视觉感受和通俗的表现内容体现了波普艺术的人性化魅力。波普艺术巨匠安迪·沃霍尔在他的设计作品中就充满装饰性,与繁缛华丽的贵族化装饰色彩不同,沃霍尔更倾向于用强烈而明快的色彩组合来传达商业社会中工业化的粗糙质感和大众趣味。设计视觉上个体形象的大量重复,是沃霍尔作品的又一特色,他将描绘对象扩大数倍排列在画布上,相同的视觉符号被复制成几个甚至几十个,构成一组画面,从而获得一种具有强烈视觉冲击力的形式美感。其中最为著名的作品便是《梦露头像》系列(见图8-10),此类作品的形式技法与设计的艺术形式共同体现着对色彩、质感、层次、节奏等审美要素的追求。

图8-10 25个着色的梦露 安迪·沃霍尔

波普风格在不同国家有不同的形式。如美国电话公司就采用了美国最流行的米老鼠形象来设计电话机。1964年英国设计师穆多什(Peter Murdoth)设计了一种"用后即弃"的儿童椅(见图8-11),它是用纸板折叠而成,表面饰以图案,十分新奇。与此同时,纸质的耳环、手镯甚至纸质的服装都风行一时。克拉克(Paul Clark)在同一年设计了一系列短暂性的波普消费品,包括钟、杯盘、手套及小饰物等。克拉克将英联邦的米字旗图案用到了所有的产品之上,而不管其功能如何,设计的重点是表面图案,并强调暂时感和幽默感。这一系列产品在20世纪60年代中期成为伦敦摇滚乐队的标志,

图8-11 1964年穆多什设计的"用后即弃"儿童椅

并在一些商店里出售。到20世纪60年代末英国波普设计走向了形式主义的极端，如琼斯（Allen Jones）在1969年设计了一张桌子，它由一个极为逼真的半裸女塑像跪着背负玻璃桌面。

意大利的波普设计则体现出软雕塑的特点，它在家具的设计造型上含混不清，并通过视觉上与别的物品的联想来强调其非功能性，如把沙发设计成嘴唇状或做成一只大手套的样式（见图8-12与图8-13）。

图 8-12　意大利的波普风格家具——嘴唇沙发　　图 8-13　意大利的波普风格家具——棒球手套沙发

"波普"基本上是一场自发的运动，它没有系统的理论来指导设计，也没有找到一种有效的手段来填平个性自由与批量生产之间的鸿沟。许多波普设计出自年轻人之手，也只有追求新奇的年轻人乐意一试。但新奇一过它们也就被抛弃了，这也许正是波普设计的目标之一。波普设计的本质是形式主义的，它违背了工业生产中的经济法则、人机工程学原理等工业设计的基本原则，因而昙花一现便销声匿迹了，但是波普设计的影响是广泛的，特别是在利用色彩和表现形式方面为设计领域吹进了一股新鲜空气，由此刺激了这方面的探索。

8.3.3　解构主义

解构主义作为一种设计风格的探索兴起于20世纪80年代，但它的哲学渊源则可以追溯到1967年。解构主义是在现代主义面临危机而后现代主义却又被某些设计家们厌恶、作为后现代主义时期的探索形式之一而产生的。无论在平面设计界，还是在建筑界，重视个体部件本身，反对总体统一的解构主义哲学原理一直被建筑设计师所推崇，实质上解构主义是从建筑领域开始发展。

解构主义是从构成主义的字眼中演化出来的，解构主义和构成主义在视觉元素上也有些相似之处，两者都试图强调设计的结构要素。不过构成主义强调的是结构完整性、统一性，个体构件是为总体的结构服务的；而解构主义则认为个体构件本身就是重要的，因而对单独个体的研究比对于整体结构的研究更重要。解构主义并不是随心所欲地设计，尽管不少的解构主义的建筑貌似零乱，但它们都必须考虑到结构因素的可能性和室内外空间的功能要求。从这个意义上来说解构主义不过是另一种形式的构成主义。

解构主义是对正统原则、正统秩序的批判与否定。解构主义不仅否定了现代主义的重要组成部分之一的构成主义，而且也对古典的美学原则如和谐、统一、完美等提出了挑

战。在这一点上解构主义与意大利16—17世纪转折时期的巴洛克风格有异曲同工之妙，巴洛克正是以突破庄严、含蓄、均衡等古典艺术的常规强调或夸张建筑的部件为其特色。20世纪80年代一位西方艺术家来华演出的一出哑剧形象地说明了什么是解构主义，这位艺术家在用一把中提琴演奏了一段古典音乐之后，突然起身猛地将琴摔到地上并狠狠地踩了一脚，然后他又很快地用提琴碎片在一块画布上重新粘贴出一幅抽象的绘画。这样原来完美、和谐的提琴造型已不复存在，而它留下的碎片在另一种艺术形式中得以重生。

解构主义设计的代表人物有弗兰克·盖里（Frank Gehry）、柏纳德·屈米（Gernard Tschumi）等。盖里被认为是世界上第一个解构主义的建筑设计家，盖里生于加拿大多伦多，十七岁随家人迁居到洛杉矶，他住在洛杉矶海滨城市摩尼卡，不但住房是自己设计的，而且在那个城市设计了大量的建筑。1962年盖里成立盖里事务所，他开始逐步采用解构主义的哲学观点融入到自己的建筑中。他的作品反映出对现代主义的总体性的怀疑，对于整体性的否定，对于部件个体的兴趣，他设计的巴黎的"美国中心"、洛杉矶的迪尼斯音乐中心、巴塞罗那的奥林匹亚村都具有鲜明的解构主义特征，盖里的设计即把完整的现代主义、结构主义建筑整体打破，然后重新组合，形成一种所谓"完整"的空间和形态。20世纪80年代屈米以巴黎维莱特公园的一组解构主义的红色构架设计声名鹊起（见图8-14）。该组构架由各自独立、互不关联的点、线、面"叠印"而成，其基本的部件是10 m×10 m×10 m的立方体上面附加有各种构件，形成茶室、观景楼、游艺室等设施，完全打破了传统园林的概念。他在20世纪90年代末完成的毕尔巴鄂——古根海姆博物馆引起了很大的轰动。古根海姆博物馆就是由几个粗重的体块相互碰撞、穿插而成并形成了扭曲而极富力感的空间（见图8-15）。盖里的设计手法似乎是将建筑的整体肢解然后重新组合，形成不完整甚至支离破碎的空间造型。这种破碎产生了一种新的形式，具有更加丰富也更为独特的表现力。

图8-14　巴黎维莱特公园的一组解构主义的红色构架　　图8-15　盖里设计的毕尔巴鄂——古根海姆博物馆

纵观当今的设计产品，后现代设计产品以其亮丽的色彩一时成为传媒注意的焦点，它们以叛逆、幽默、个性展现给人们一个充满旺盛生命力和极具创造性的乐观年代。但是后现代设计只是理论性的突破，没有提出改变现代主义设计的实质性的主张，只是在现代主

义设计形式上做一些表面文章，或者可以说是对现代主义设计的不足做一些修正工作。后现代主义设计对于现代主义设计的挑战并没有涉及现代主义设计的核心思想，只是停留在风格和形式方面，它不具备坚实的理论基础，在探索设计的过程中或许经过一阵声色的辉煌后就销声匿迹了。

8.4　21世纪的设计

进入20世纪90年代风格上的花样翻新似乎已经走到了尽头，于是不少设计师转向从深层次上探索工业设计与人类可持续发展的关系，力图通过设计活动在人—社会—环境之间建立起一种协调发展的机制，这标志着工业设计发展的一次重大转变。

8.4.1　绿色设计

绿色设计的概念已经成为当今工业设计发展的主要趋势之一。绿色设计或称生态设计，它源于人们对于现代工业文明、技术文化所引起的环境及生态破坏的反思。在很长一段时间内，工业设计在为人类创造了现代生活方式和生活环境的同时也加速了资源、能源的消耗，并对地球的生态平衡造成了巨大的破坏，特别是工业设计的过度商业化使设计成了鼓励人们无节制消费的重要介质。"有计划的商品废止制"就是这种现象的极端表现，因而招制了许多的批评和责难，设计师们不得不重新思考工业设计的职责与作用。绿色设计着眼于人与自然的生态平衡关系，在设计过程的每一个决策中都充分考虑到环境效益，尽量减少对环境的破坏。绿色设计把设计对象置于整个生态系统中来考虑，强调设计的整体有机性，从而也引导设计师改变以往过度追求产品造型的设计观，使设计的重点放到真正意义的创新和发展上。它关注人的价值，注重人与自然的生态平衡关系及人与自然的和谐发展，力图通过设计活动，在人与社会之间建立起一种和谐发展的机制。20世纪90年代以来的绿色设计使用再生材料、减少材料和能源消耗、减少有害物质的排放，它不仅成为产品设计、制造、使用到回收利用的重要内容，也体现了新时代的设计师强烈的社会责任感和伦理价值观回归。对工业设计而言，绿色设计的核心是"3R"即Reduce、Recycle和Reuse。不仅要尽量减少物质和能源的消耗、减少有害物质的排放而且要使产品及零部件能够方便地分类回收并再生循环或重新利用。绿色设计不仅是一种技术层面的考虑，更重要的是一种观念上的变革，要求设计师放弃那种过分强调产品在外观上标新立异的做法，而将重点放在真正意义的创新上，以一种更为负责的方法去创造产品的形态，用更简洁、长久的造型使产品尽可能地延长其使用寿命。

对于绿色设计产生直接影响的是美国设计理论家维克多·巴巴纳克（Victor Papanek）。早在20世纪60年代末他就出版了一部引起极大争议的著作《为真实世界而设计》（Design for the real world）。这本书专注于设计师面临的人类需求的最紧迫的问题，强调设计师的社会及伦理价值。巴巴纳克认为设计的最大作用并不是创造商业价值，也不是在包装及风格方面的竞争，而是一种适当的社会变革过程中的元素。他强调设计应认真考虑有限的地球资源的使用问题，并为保护地球的环境服务。对于他的观点当时能了解的人不多，但是自从20世纪70年代"能源危机"爆发，他的"有限资源论"得到了普遍的认同。

法国著名设计师菲利普·斯塔克（Philip Starck）是减约主义的代表人物。菲利普是一

位全才,其设计领域涉及建筑设计、室内设计、电器产品设计、家具设计等。他的家具设计异常简洁,基本上将造型简化到了最单纯但又十分典雅的形态,从视觉上和材料的使用上都体现了"少就是多"的原则。斯塔克设计的路易20椅及圆桌椅子的前腿、座位及靠背由塑料一体化成形,就好像靠在铸铝后腿上的人体,简洁而又幽默(见图8-16)。1994年斯塔克为沙巴法国公司设计的一台电视机采用了一种用可回收的材料——高密度纤维模压成形的机壳,同时也为家用电器创造了一种"绿色"的新视觉(见图8-17)。

图8-16 斯塔克设计的路易20椅及圆桌　　图8-17 斯塔克设计的电视机

在不少国家和地区,交通工具不仅是空气和噪声污染的主要来源,并且消耗了大量宝贵的能源和资源。因此交通工具特别是汽车的绿色设计备受设计师们的关注。新技术、新能源和新工艺的不断出现为设计出环保汽车开辟了崭新的前景。不少工业设计师在这方面进行了积极的探索,在努力解决环境问题的同时也创造了新颖、独特的产品形象。绿色设计不仅成为企业塑造完美企业形象的一种公关策略,也迎合了消费者日益增强的环保意识。减少污染排放是汽车绿色设计最主要的问题。以技术而言减少尾气污染的方法主要有两个方面:一是提高效率,从而减少排污量,二是采用新的清洁能源。另外还需要从外观造型上加强整体性减少风阻。美国通用汽车公司的EV1是最早的电动汽车也是世界上节能效果最好的汽车之一,它采用全铝合金结构流线造型,一次充电可行驶112~144 km (见图8-18)。

图8-18 美国通用汽车公司的EV1电动汽车

进入21世纪,人类社会的可持续发展将是一项极为紧迫的课题,绿色设计必然会在重建人类良性的生态家园的过程中发挥关键性的作用。就像现代主义所追求的乌托邦式的社会理想与资本主义社会的经济现实难以协调一样,绿色设计在一定程度上也具有理想主义的色彩,要达到舒适生活与资源消耗的平衡及短期经济利益与长期环保目标的平衡并非易事。这不仅需要消费者有自觉的环保意识,也需要政府从法律、法规方面予以推进,当然设计师的努力也是必不可少的。

8.4.2 非物质设计

信息是非物质的，信息社会实际上就是所谓的非物质社会，它是随着新世纪科技的发展、计算机的普及、网络的建立与扩张而建立的。非物质理论的确立与设计理论的提出是当代设计发展的一个重要事件。非物质设计是相对于物质设计而言的。进入信息社会后计算机作为最普遍的设计工具，虚拟的、数字化的设计成为与物质设计相对的另一类设计形态，它们都涉及数字语言的程序化问题，它提供给用户的是对信息的使用、处理和管理，都具有非物质性质，即所谓的非物质设计。非物质设计是以信息设计为主的设计，是基于服务的设计。在信息社会，社会生产、经济、文化的各个层面都发生了重大变化，这些变化反映了从一个基于制造和生产物质产品的社会向一个基于服务的经济型社会的转变，不仅扩大了设计的范围，使设计的功能和社会作用大大增强，而且导致设计本质的变化，以至西方学者将设计定义为一个"伪造"的领域。设计从"制造"的领域转变为一个"伪造"的领域，从一个讲究良好的形式和功能的文化转向一个非物质的、多元再现的文化，即进入一个以非物质的虚拟设计、数字化设计为主要特征的设计新领域。

8.4.3 人性化设计

人是设计的出发点和根本目的，为人的设计是设计永恒的主题。随着社会经济的发展，生产力的进步，新产品的不断涌现，以及消费者对设计物的更高要求——设计要满足人们更多的生理和心理、物质和精神文化的需求。从这个意义上讲，人性化设计完全是设计的本质要求，同时人性化设计也是提高当今或未来人类生存质量的重要选择之一。未来学家约翰·奈斯比特认为："无论何处都需要有补偿性的高情感。我们的社会里高技术越多，我们就越希望创造高情感的环境，用技术的软性一面来平衡硬性的一面"。因此设计的人性化是高科技发展的必然要求。人性化的产品涉及大到宇航系统、城市规划、建筑设施、自动化工厂、机械设备、交通工具，小至家具、服装、文具及锅、碗、瓢、盆杯等各类生产与生活所创造的物品。

人性化设计有下面几个不同的发展方向：①产品趣味性和娱乐性的人性化设计。现代社会中的人们常常面临着工作、就业、学习等各种生活和心理压力，人们渴望得到一种相对宽松的生活环境或给人带来惬意、愉悦的生活物品来调节心绪；所以现代设计不仅要满足人们的基本需要，还要满足现代人追求轻松、幽默、愉悦的心理需求。著名的青蛙设计公司宣称："设计追随激情"。该公司的设计师特穆斯说："我相信顾客购买的不仅仅是商品本身，他们购买的是令人愉悦的形式、体验和自我认同。"②消费者精神文化需求的人性化设计，设计师应将设计触角伸向人的心灵深处，通过富有隐喻的符号、色彩、装饰和文化的设计在设计中赋予更多的意义，让使用者心领神会而倍感亲切。③产品结构的人性化设计——追求更适合人体结构的造型形式，同时产品的形态也要符合使用者的心理和审美情趣独特新颖的结构、造型，更符合消费者个性化的需求。在产品的设计和制造方面，人性化设计强调按照人的生理和心理规律和法则进行量身定做，以使产品更加有益于人体的身心健康。设计师必须通过对人体本身及其能力的数据进行分析研究，以设计出适应人自身能力的生活和工作用品来解决人与物、物与物之间的和谐关系。④对残疾人或弱势人群环境及用品设计的关注。人性化设计就是很好地利用人体工程学的原理，最大限度

设计史

地满足人们的需求,这种需求不仅是健康人的需求,还包括特殊人群的需求。设计师们本着人道主义精神和人情味,根据残疾人的特殊人体结构的需要,设计出更便利、更具人情味的、更适合增加他们生活能力的优秀产品。这样既拓宽了设计的服务层面,加深了对人体工程学的理解,达到为社会整体服务的准则;又体现了设计师对这些特殊群体的特别关爱。设计人性化将是未来设计的必然趋势和最终归宿,设计师的工作就是把人们从物的挤压和奴役中解放出来,使人的生存环境和物品更适合人性及人的生理和心理,更加健康发展,更加丰富人性,更加完美,真正达到人物和谐"物我相忘"的境界。

拓展阅读:李建盛《希望的变异:艺术设计与交流美学》(节选自"'语义学混乱':多元化的当代设计场景"一节)

人们已经注意到并且发现,在当今艺术和设计领域,要想用一种风格和主导潮流来概括艺术和设计已经不可能。设计观念、设计哲学、设计美学、设计材料、设计的结构形式,都呈现出前所未有的多样性和丰富性。现代主义设计所崇尚的美学逻辑在所谓的后现代文化语境中受到了前所未有的挑战,设计在解构现代设计逻辑的同时走向多元化的文化和美学探索,这种后现代主义艺术和设计的多样性和它所造成的语义学上的"混乱",正在打破现代主义艺术和设计的美学观念和逻辑秩序,当代设计出现了更丰富也更复杂的美学类型,展示出一种更多元化的设计场景。

当代社会已由一个物质性的社会转变为一个服务性的消费社会,服务性的消费社会为人们的产品需要和产品的文化需要的选择提供了极大的可能性,人们对自己所需要的产品和产品所具有的文化内涵不再单纯地由产品设计师和产品生产者所决定,消费者比以往任何时候都有权力去决定自己的产品选择、文化选择和趣味选择。

人们已经看到,先前大批量生产所强调的那种人类工程学品质,针对非特殊交叉群体需要的中等消费,现在开始转向分离的目标市场。针对人们的趣味趋向和风格选择,市场决策者不仅注意一般消费的大众产品,而且更重视产品设计和产品生产的特殊群体。当代物质消费市场和文化市场都正在呈现出一个越来越多元化的格局,产品设计的功能结构和形式语汇,以及产品设计的文化表征和审美趣味,都不再是以往那种单一的类型。一体化的设计逻辑和美学理念正在为多元化、民主化和个性化的审美趣味和文化需要所代替。

当代人所身处的时代是一个生活的民主化和个性化日益增长的社会,这是一个在文化上和风格化上都更趋向于自我表达和自我选择的社会。这种变化为当代设计提供了新的发展前景,也为当代的物质产品的生产和文化产品的生产提供了前所未有的前景。

"后现代工业"产品不再是只注重实用性的使用功能,它应该在产品中包含更多的文化的和审美的内涵。人们所消费的不仅是一种单纯的有用性的产品,而且是在消费一种文化。人们希望通过购买和消费设计产品,同时也是在购买一种生活风格和消费一种文化趣味,产品的功能价值与人文价值和审美价值在后工业社会的设计中,比现代主义设计有着更密切的关联。

即使是像我们这样的现代性刚刚启程而后现代性还只是一种观念的国度里,人们的思

想观念、文化观念和消费观念也在20世纪末发生了巨大的改变，消费领域的民主化和个性化的因素在不断地增长，文化和趣味的选择也发生了巨大的变化。在设计观念和设计态度方面，尽管与有着深厚设计基础的西方世界有着巨大的差异，但是人们依然把设计的多样化和个性化作为一种新的美学和文化追求。

这意味着当代社会生活中的一种文化和哲学观念的转变。在以服务性为主导的消费社会中，生活世界变得比理想世界更为重要，情感需要变得比理性思考更重要，趣味的选择变得比趣味的被规定更重要。"你拥有什么"成为消费社会的一种主导性的文化哲学。这种哲学在后工业国家里所得到的强调是很明显的，这种哲学在中国也正日益兴起。国际设计年刊1988比以前都更多地列举了这方面的设计。

人们看到，现代世界已经由一种规定性的产品市场转变为一个消费者的买者市场，设计和生产的产品具有著名设计师和建筑师的风格，会有更多的商业利润期望。著有设计师标签的物品获得更高的评价，制造商会赚更多的钱，同时也会培育更好的形象，更会得到消费者的青睐。"你拥有什么"的消费和文化哲学，为当代设计打开了一个丰富和广阔的通道，为当代设计提供了设计丰富性和多样性的可能。

如果说我们难以在中国的实际设计场景中找出清晰可见的后现代设计的明显类型的话，那么西方后工业国家却充分显示了它们在新的物质环境和文化语境中对新设计逻辑和美学的多元化探索。

历史进入20世纪80年代，西方的设计观念和设计有了很大的变化。这种变化不仅与现代功能主义的设计理念和美学观念有着巨大的不同，而且也与五六十年代甚至70年代有着巨大的差异。设计不只是某种形式的寻找和秩序的规定，而是成为了某种充满诗意和想象的文化活动。设计开始渗透到产品和生活领域的各个方面，成为一种为人们的生活和文化增添文化内涵和赋予个性的创造性探索行为。

当代艺术和设计呈现出了一种从来没有过的语义学混乱，各种艺术观念和艺术形式似乎都在后现代的文化语境中混合着生长，体现了当今艺术和设计的多元化趋向。这种"语义性混乱"在某种程度上正体现了当代设计的丰富性，体现了设计领域的某种多元化的探索方向，为设计的形式变革、语汇变革及功能价值趋向提供了多种可能性，同时也为人们的生活需要和文化需要提供了丰富和多元的可能性。这无疑是当代文化和当代设计发展的可喜局面，它充分展示了当代生活的民主趋向和审美文化的多元化场景。

当代设计领域出现的语义学混乱局面，既给设计提供了新的可能性空间，但也使不少的人为这种混乱产生忧虑，认为当代设计远没有像现代主义设计那样确立为人们共同认同的美学逻辑和设计典范，人们从中看不出当代设计的主导方向。事实上，这正是当代设计处于转型过程中的新的探索方向。从后现代主义产生以来的设计实践发展看，当代设计的多元化趋向并不像现代设计那样试图去为社会的物质形式和文化行为确立某种理性的和逻辑的秩序，而更多地转向社会生活方面，以满足人们的审美和文化的多样化需要。

把设计的美学逻辑与实际的生活场景紧密地联系起来，把设计的形式探索与人们的文化趣味结合起来，把多维的文化因素与当下的生活需要融合在一起，在丰富多元的形式语汇和当代的物质文化需要之间寻求某种新的设计美学中介，正是这种语义性混乱所呈现的美学希望和文化变异。

当代艺术设计试图超越现代主义的艺术和设计观念,在新的文化和美学语境中创造新的艺术和设计范式,对现代主义的超越和后现代主义的建构体现了当今艺术和设计的过渡性的转型特征。解构现代主义艺术的设计逻辑和后现代主义艺术和设计的语义学混乱,展示出当代艺术和设计的多元文化和美学景观,体现了从现代设计以来的艺术和设计领域中的一种多元化的美学希望的变异。

思考题:

1. 如何评价和认识后现代主义设计?
2. 简述孟菲斯在设计上的特点。
3. 试论述波普设计形成的原因。
4. 结合实际论述绿色设计的意义。
5. 阅读李建盛《希望的变异:艺术设计与交流美学》,结合课外阅读,试论述艺术设计发展的新趋势。

参 考 文 献

[1] 卞宗舜. 中国工艺美术史. 北京：中国轻工业出版社，1993.

[2] 田自秉. 中国工艺美术史. 上海：东方出版中心，2010.

[3] 李砚祖. 造物之美. 北京：中国人民大学出版社，2000.

[4] 杭间. 手艺的思想. 济南：山东画报出版社，2001.

[5] 李泽厚. 美的历程. 天津：天津社会学院出版社，2001.

[6] 梁思成. 中国建筑艺术二十讲. 北京：线装书局，2006.

[7] 朱铭，荆雷.设计史.济南：山东美术出版社，1995.

[8] 卢永毅，罗小未. 产品·设计·现代生活：工业设计的发展历程. 北京：中国建筑工业出版社，1995.

[9] 张道一. 工业设计全书. 南京：江苏科学技术出版社，1996.

[10] 贡布里希. 秩序感. 范景中，译.长沙：湖南科学技术出版社，2000.

[11] 佩夫斯纳. 现代建筑与设计的源泉. 殷凌云，译. 北京：生活·读书·新知三联出版社，2001.

[12] 王受之. 世界现代设计史. 北京：中国青年出版社，2009.

[13] 董占军. 西方现代设计艺术史. 济南：山东教育出版社，2002.

[14] 海斯. 西方工业设计300年. 李宏，译.长春：吉林美术出版社，2003.

[15] 何人可. 工业设计史. 北京：高等教育出版社，2005.

[16] 佩夫斯纳. 现代设计的先驱者：从威廉·莫里斯到格罗皮乌斯. 王申、王晓京，译. 北京：中国建筑工业出版社，2004.

[17] 吴敢.欧洲19世纪美术. 北京：中国人民大学出版社，2004.

[18] 王雅儒.工业设计史. 北京：中国建筑工业出版社，2005.

[19] 刘洪彩.现代设计史. 北京：海洋出版社，2008.

[20] 张夫也.外国工艺美术史. 北京：中央编译出版社，1999.

[21] 易晓.北欧设计的风格与历程. 武汉：武汉大学出版社，2005.

[22] 吴静芳.世界现代设计史略. 上海：上海科学技术出版社，2000.

[23] 毕佳，龙志超. 英国文化产业. 北京：外语教学与研究出版社，2007.

[24] 尹定邦. 设计学概论. 长沙：湖南科学技术出版社，2004.

[25] 何人可，黄亚南. 产品百年. 长沙：湖南美术出版社，2005.

[26] 傅修廷. 试论青铜器上的"前叙事"[J]. 江西社会科学，2008（5）.

[27] 钟希敏. 麦金托什设计思想体系研究[D]. 长沙：中南林业科技大学，2006.

[28] 马锦天. 近代中国书籍设计审美取向的演化[D]. 吉林：东北师范大学，2010.

[29] 沈月娥. 论中国近代广告的发展轨迹[D]. 吉林：吉林大学，2006.

[30] SMITH. A HISTORY OF INDUSTRIAL DESIGN. Taipei：Phaidon Press Limited，1983.